불편한 시선

여성의 눈으로 파헤치는
그림 속 불편한 진실

이윤희 지음

불편한 시선

여성의 눈으로 파헤치는
그림 속 불편한 진실

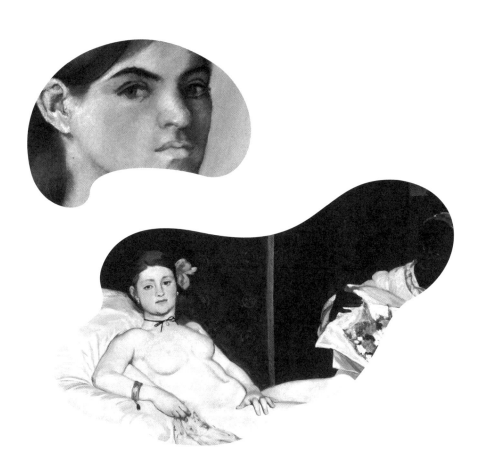

날
아날로그

대학교 학부 시절 무지한 눈으로 유럽의 박물관과 미술관들을 돌아보았을 때, 나는 무조건 감동할 마음의 준비가 되어 있었다. 방문한 박물관과 미술관에서 눈앞에 어떤 작품이 놓여 있건 간에 마음을 울리지 않는 것이 없었다. 어떤 작품 앞에서는 실제로 눈물을 흘리기도 했다. 발바닥에 물집이 잡혀 아픔을 참으며 걸어 다니다가도, 오랑주리 미술관에 있는 모네의 수련 앞에서는 정체 모를 안도의 눈물이 흘렀고, 주름이 가득한 렘브란트의 어머니 작은 초상 앞에서는 다른 작품으로 발길을 옮길 생각조차 들지 않았다. 그런 경험 하나하나가 나의 인생을 바꾸었다.

　여성들이 강제로 납치되는 장면을 아름답고 박진감 있게 그린 작품들이나, 보란 듯이 누워 있는 어린 소녀들의 에로틱한 누드 작품을 볼 때는 어딘지 모르게 불편한 느낌이 들기는 했다. 그러나 긴 시간을 견디고 살아남은 작품 앞에서 가타부타 의혹을 제기하기는 쉽지 않았다. 처음에는 지

나치게 현실 여성 입장의 불편함이라고 여겨, 누가 나의 이러한 생각에 뭐라 하기도 전에 지레 반성했다. 누가 '무엇이 불편하냐'고 물으면 선뜻 대답하기도 어려웠을 것이다. 그만큼 이 '불편한 느낌'은 뭐라 딱 짚어서 이야기하기도, 내놓고 이야기하기도 어려운 것이었다.

───
불편함에 대한 질문을 제기하다

하지만 이제는 이런 '불편한' 작품을 그린 과거의 거장들에게 그리고 그들을 거장으로 만들어낸 시스템에 대해 질문을 해도 되겠다는 생각이 든다. 미술계의 일원으로 다양한 전시를 기획하고 글을 쓰면서, 어떤 작품이 신화로 떠받들어져 남겨지기 위해서는 특정한 '인정 시스템'의 내부로 들어가야 한다는 사실을 알게 되었기 때문이다. 이는 누군가가 이미 만들어놓은 특정한 기준의 그물로 거른 뒤에도 여전히 남아 있어야 하는 일이다. 누군가의 취향, 누군가의 이론, 누군가의 지원이라는 성근 그물망 안에서 살아남는 과정은 그 작품에 대한 한 시대의 총체적 평가라고 볼 수도 있다. 그렇다면 이 시스템을 만드는 '누군가'는 도대체 누구인가.

이러한 근본적인 질문을 시작한 뒤에야, 나는 어떤 작품을 보았을 때 느끼는 불편함을 드러내 말할 수 있게 되었다. 미술 작품은 인간의 삶의 경험과 분리할 수 없으며, 작품을 바라보는 감상자인 내가 느끼는 '불편함'은 결국 내가 살아온 삶의 경험으로부터 생겨난 것이라는 믿음이 확고히 자리 잡았기 때문이다. 어떤 이들에게는 이 사실이 여전히 믿기지 않을 수도

있겠지만, 여성으로 태어나서는 이 사회에서 살아가기가 불편하다. 어쩌면 그 불편함은 남성에게도 마찬가지일지 모르겠다. 마치 동전의 양면처럼 말이다.

여자에게 '선머슴' 같다는 표현은 욕이 아니지만, 남자에게 '계집애' 같다는 표현은 만국공통의 욕이다. '여자치고' 대단하다는 의미의 '여장부'라는 말은 아직도 흔히 사용되고 있으며, '요즘 여자들'은 자기밖에 몰라 아이를 낳을 생각도 하지 않는다고 비난 받고, 엄마가 되어서는 자기 자식밖에 모르는 '맘충'이라고 불린다. 여성에 대한 혐오는 아직도 끝날 기미가 보이지 않는다.

그렇다면 미술 작품 속에서는 어떨까. 남자도 거울 앞에 서서 자신의 용모를 다듬지만, 그림 속에서 여자가 거울을 들고 있으면 이는 곧 어리석음의 알레고리(추상적인 내용을 구체적인 대상으로 표현하는 비유)가 된다. 거울을 보고 자기 미모에 빠져 종일 침대에서 이 자세 저 자세를 취하는 여자들이 많이도 그려지는데, 이들은 대부분 신화 속에 등장하는 여신이나 역사 속에 등장하는 사람의 이름을 빌리고 있다. 여성이 나체로 몸부림치며 힘센 남자들에게 납치되는 장면 역시 신화라는 베일을 뒤집어쓰고 있으므로 용인되고, 이차 성징도 나타나지 않은 어린 여자아이가 성욕을 이글이글 불태우는 작품도 인간의 무의식을 드러내는 장치라고 너그럽게 해석된다. 이런 식으로 다른 이름을 뒤집어쓴, 여성이 노예로 잡혀가 성폭행당하는 모습이나, 남성이 여성의 옷을 함부로 벗겨 몸을 살피는 모습을 과거의 걸작에서 어렵지 않게 찾아볼 수 있다.

이러한 작품들을 바라보면서 껄끄럽고 불편하다는 느낌이 든다는 사

실을 숨겨야 교양 있는 사람처럼 보이는 것 같기도 하다. 미술 작품에 대해 달리 이야기할 전문적인 요소가 얼마나 많은데, 작품에 담긴 내용을 두고 어줍잖게 도덕적 잣대를 들이대거나, 싫으니 좋으니 이야기를 하는 것은 무가치한 일이 아닐까 싶기도 하다. 하지만 미술 작품은 언제나 인간의 삶을 반영하는 것이기에, 미술 내적인 것과 미술 외적인 것은 상호작용하기 마련이다. 그러므로 미술 작품 안에 있는 것들은 작품 밖에서 일어나는 일들과 관계가 있고, 작품을 감상하는 나나 우리, 즉 관객들은 작품을 바라보며 자신이 겪은 삶의 경험을 소환할 수밖에 없다.

불편함을 이야기하는 열 가지 키워드

미술 작품에 담긴 내용뿐 아니라, 미술 작품을 둘러싼 작가들의 삶에 관한 이야기들도 때로는 고개를 갸웃거리게 한다. 역사적으로 대부분의 여성 미술가들은 미녀네 추녀네 하는 외모 평가로부터 자유롭지 않고, 예쁘면 예쁜 대로 추문에 휩싸이고 못생기면 못생긴 대로 작품에 못 따라간다는 아쉬움의 탄식이 빈번했기 때문이다. 피카소의 키가 163센티미터에 불과하며 작고 못생겼다는 얘기는 누구도 하지 않고, 미켈란젤로가 추남이라는 소문 역시 그의 작품을 평가하는 데 영향을 미치지 못한다. 하지만 여성 작가들에게는 언제나 용모에 대한 평가가 가십으로 뒤따른다.

퍼포먼스를 주로 하는 세르비아의 마리나 아브라모비치Marina Avramovic, 1946.11.30.-가 1975년에 영상으로 담아낸 퍼포먼스에는 이런 장면이 나온다.

그는 자신의 머리칼을 빗으며 "예술은 아름다워야 해, 예술가도 아름다워야 해 Art must be beautiful, Artist must be beautiful" 하고 중얼거리다가, 시간이 갈수록 신경질적으로 머리를 헤집으며 이 말들을 반복적으로 토하듯 내뱉는다. 이는 결국 '현대'를 사는 여성 예술가조차도 외모에 대한 잣대로부터 자유롭지 않음을 보여주기 위함이었다.

이 책은 미술작품을 바라보면서 여성인 내가 느꼈던 불편함의 원인을 찾아보기 위한 키워드 열 개를 중심으로 구성되어 있다. 왜 위대한 여성 미술가는 선뜻 떠오르지 않을까? 인체의 이상적인 아름다움을 보여주기 위한 것이 누드라면 왜 미술관에는 여성의 누드 작품만이 이렇게 많을까? 신화와 종교 이야기, 역사 속에서 남성을 유혹해서 파멸시키는 여성들이 어느 시대에 한꺼번에 소환되어 나온 것은 무슨 이유였을까? 심지어 영웅적인 여성조차도 이런 파멸적인 이미지를 갖게 된 데에는 어떤 이유가 있었을까? 여성에 대한 폭력과 살인이 자연스럽게 그려져 온 역사를 우리는 무심하게 바라볼 수 있는가? 거울을 바라보는 남성과 여성에게는 어떤 차이가 있기에 여성이 거울을 들고 자기 얼굴을 바라보는 모습만 어리석음의 표상으로 그려졌을까? 한 사람의 인생을 송두리째 바꾸어놓는 일대 사건인 임신과 출산은 왜 미술의 본격적인 주제가 되지 못했는가? 명백히 소아성애를 담은 작품들을 우리가 미술사에서 의미 있는 작품으로 인정하는 것은 정당한가? 남성 노인은 기품 있게 그려지는 반면, 늙은 여성의 모습이 추악하고 사악하게 그려지는 이유는 무엇일까?

이 모든 불편한 질문과 그에 대한 해답이 이 책의 각 장을 이루고 있다. 사실 이는 나 자신이 살아온 삶 속에서도 끊임없이 묻고 또 물어왔던

질문들이다. 고상한 미술 작품뿐만이 아니라 우리를 둘러싼 시각 이미지들, 그러니까 대중매체에서 쏟아내는 이미지들을 바라보면서도 비슷한 불편함을 느끼기 때문이다. 그렇게 온 세상을 다 불편해한다면 얼마나 불행하겠느냐고? 아니, 나는 오히려 삶을 냉소하기 보다는 재미있고 흥미진진한 것으로 보기 위해 이 책을 썼다.

자, 이제 불편한 질문들을 하나씩 시작해볼까?

차례

'위대한 여성 화가'의 이름이 떠오른다면 그 이름을 말해보자. 한 평생이 너무도 고난으로 가득하여 영화로 만들어도 될 법한 여성 화가 몇몇의 이름이 떠오른다. 현대에 이르러 '재조명'되는 과거의 여성 화가들이 생각날 수도 있다. 하지만 그들이 레오나르도 다 빈치나 미켈란젤로, 루벤스나 렘브란트, 마네, 모네, 피카소, 마티스와 같은 '위대한' 명성을 가지고 있는가는 또 다른 문제이다.

여성 화가들은 남성 화가들만큼 위대해지지 못했을까. 아니 위대한 남성 화가들이 활동하던 시기에 여성 화가들이 존재하기나 했을까. 만약 존재했다면 그들은 남성 화가들과 동등한 입장에서 경쟁할 수 있었을까. 이러한 의문들은 또 다른 의문으로 이어진다. '여류'로 통칭되는 제 예술계의 여성 작가들과 '여성의 적은 여성'이라는 통념과 그럼에도 불구하고 이름을 남긴 이들이 어떤 입장에 놓였는지에 대한 의문 말이다.

제1장 의문

왜 위대한 여성 미술가는
존재하지 않았는가

1

마지막 수업에서 배제되다

요즈음 아이들을 위한 위인전의 목록에 '나혜석'과 '프리다 칼로'가 있는 걸 보면 어쩐지 생소한 느낌이 든다. 다 빈치나 미켈란젤로, 라파엘로, 뒤러, 루벤스, 렘브란트, 피카소, 마티스 혹은 신윤복과 김홍도, 김환기, 백남준 같은, 누구나 다 아는 미술가에 비하면 절로 떠오르는 작가가 아니기 때문이다. 다 빈치의 〈모나리자〉나 미켈란젤로의 시스티나 성당 벽화 그리고 김홍도의 풍속도를 단박에 떠올릴 수 있는 사람들도 여성 화가 나혜석의 작품을 생각해내기란 쉽지 않을 것이다.

어쩌면 나혜석이나 프리다 칼로는 그들이 남긴 작품에 대한 평가보다 처절했던 삶의 면면으로 위인의 목록에 이름을 올린 것은 아닐까 싶다. 그들은 대단히 극적인 인생 역정으로 세간에 잘 알려진 여성 화가이다. 보통 사람이라면 감히 상상도 하지 못할 의지로 고통스러운 삶을 살아낸 여성 예술가들이니, 그들을 위인이라 불러도 크게 놀랄만한 일은 아니다. 그럼

에도 나혜석 이전의 한국 여성 미술가는, 프리다 칼로 이전의 서양 여성 미술가는 누가 있는지, 특히나 '위대한 여성 미술가'가 있기는 했는지 의문이 드는 것은 사실이다. 서양의 르네상스 시대나 바로크 시대에 여성 미술가가 있기나 했는지, 우리나라로 말하자면 조선시대에 그림을 그리는 여성이 있기는 했는지 말이다.

미술 분야에서 여성이 위대하다는 칭송을 듣는 일이 흔치 않다는 사실을 보면, 여성의 미술적 재능이 선천적으로 열등할지도 모른다는 가정을 세워볼 수도 있다. 비단 미술뿐만 아니라 사회적 활동이라고 여겨지는 많은 분야에서 과거의 여성들은 거의 두각을 드러내지 못했다. 이런 사실을 알게 되면 당연히 이런 의문이 뒤따른다. 어쩌면 미술뿐만 아니라 거의 모든 분야에서 여성이 열등한 것이 아닐까?

물론 이러한 의문에는 기초가 되는 대전제가 있다. 바로 '여성과 남성에게 주어진 모든 조건이 동일했다면'이라는 전제이다. 예컨대 역사적으로 유명한 여성 수학자가 드물고, 그 이유가 선천적으로 여성이 수학에 취약하기 때문이라는 결론에 이르기 위해서는 다음과 같은 질문에 긍정적으로 답할 수 있어야 한다. 여성에게 남성과 동등하게 수학을 접할 수 있는 교육적 환경이 조성되었는가? 여성에게 남성과 마찬가지로 수학 분야가 장려되었는가? 그리고 수학에 관심 있는 여성들이 학문적 업적을 남기고 그것을 평가해줄 만한 시스템이 있었는가?

왜 위대한 여성 미술가는 존재하지 않았는가

다시 처음의 의문으로 돌아가 보자. 도대체 왜 우리는 위대한 여성 미술가의 이름을 선뜻 떠올리지 못하는 것일까. 앞에서 제기한 의문을 바탕으로 생각해보면, 여성과 남성 모두에게 미술을 접하고 배우며 전문적인 영역에서 활동할 기회가 동등하게 주어졌는가 하는 질문을 우선적으로 던질 필요가 있다. 미술의 역사라는 영역에서 이 질문을 최초로 제기한 사람은 미국의 미술사학자 린다 노클린Linda Nochlin, 1931-2017이다. 노클린은 1971년 "왜 위대한 여성 미술가는 존재하지 않았는가?"라는 제목의 논문으로 미술계에 파문을 던졌는데, 그는 이 의문에 답을 하기에 앞서 한 점의 그림을 제시한다.

요한 조파니Johan Zoffany, 1733-1810의 〈왕립 아카데미 회원들〉이라는 작품에는 영국 왕립 아카데미 회원들의 얼굴이 등장한다. 왕립 아카데미는 영국 미술 분야에서는 최고의 기관으로, 1768년에 설립되었다. 훌륭한 미술인을 양성하고 이들이 서로 교류할 수 있도록 하는 한편, 연례전시회를 개최하여 회원들의 작품을 선보이기 위함이었다. 설립 당시부터 정회원 숫자를 40명으로 제한했는데, 이들 중 34명은 국왕의 지명으로 임명되었고 공석은 정회원 선거로 선출되었다. 영국에 거주하는 가장 실력 있는 엘리트 화가와 조각가, 건축가들이 왕립 아카데미의 회원으로 활동했으며, 왕실의 후원을 받으며 이른바 '영국화파'를 주도적으로 이끌었다.

조파니의 그림 속에는 왕립 아카데미 초기 회원들이 조각상과 부조, 초상화가 걸려 있는 방에 모여 있다. 화면의 왼쪽의 옷을 입지 않은 두 남

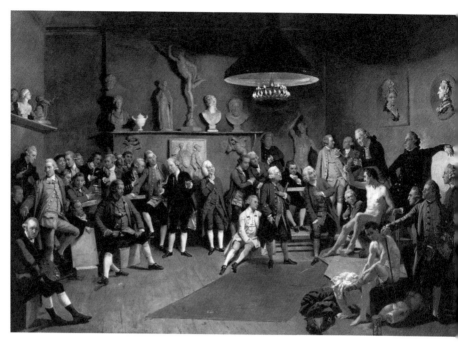

요한 조파니, 〈왕립 아카데미 회원들〉, 1771

자는 누드모델로, 방 안의 다른 인물들과 다른 신분임을 확연하게 알 수 있
다. 가발을 쓰고 잘 차려입은 이들은 대부분 모델을 바라보거나 삼삼오오
모여 토론을 하고 있다. 많은 사람이 모여 있지만 한 사람 한 사람의 얼굴
의 윤곽이나 표정이 생생해 실제의 사람들을 정성들여 그린 초상임을 쉽
게 알 수 있다. 이러한 유형의 그림을 '집단 초상화'라고 한다. 사진술이 아
직 발명되기 이전에는 가족사진 대신 가족 초상을 그렸고, 졸업사진 대신
졸업 초상화를, 같은 직업군을 가진 사람들은 기념사진 대신 기념 초상화
를 그렸다. 한 시기의 유대관계를 기록하는 이와 같은 집단 초상화는 어느

직군에서나 일반적이었고 조파니의 〈왕립 아카데미 회원들〉은 영국 왕립
아카데미, 즉 왕립 미술원의 회원들이 누드모델을 놓고 인체를 연구하는
과정을 기록으로 남긴 것이다. 그림을 찬찬히 들여다보면 이 자리에 있는
회원들은 모두 남성임을 알 수 있다.

누드 수업에는 참여할 수 없었던 여성 화가

그런데 이 시기 왕립 아카데미의 기록에는 분명 두 명의 여성이 창립
회원으로 함께 있었다. 앙겔리카 카우프만Angelica Kaufmann, 1741~1807과 메리 모
저Mary Moser, 1744~1819라는 이름의 두 여성 화가가 바로 그들이다.

앙겔리카 카우프만은 스위스 태생이었지만 성장기의 대부분을 이탈
리아에서 보냈다. 당시 이탈리아는 성공하고픈 야심이 있는 화가라면 그
리스로마의 고전 유산을 직접 보기 위해 반드시 한 번은 들러야 하는 곳으
로 여겨졌기에 좋은 조건에서 화가의 자질을 키운 셈이었다. 또한 영어와
프랑스어에도 능통했던 카우프만은 이탈리아에 방문했던 영국 귀족들과
도 친분을 맺으면서 1966년 영국에 정착했다. 이후 장식적이면서도 고전
적인 화풍을 구사하며 귀족들의 초상화가로 환영받았고, 이미 영국 내에
서 성공한 화가로서 명성이 자자했다. 엘리트 화가들의 집결체라고 볼 수
있는 왕립 아카데미에 외국인이면서 여성인 카우프만이 회원으로 받아들
여진 데에는 영국에서의 무시할 수 없는 활동이 있었다.

또 한 사람의 여성 화가는 메리 모저로, 스위스 출신 화가 게오르그 미

카엘 모저Georg Michael Moser, 1706~1783의 딸이었다. 게오르그는 1720년대 영국으로 이주해 메리 모저를 낳고, 딸에게 직접 그림을 가르쳤다. 메리 모저는 아버지의 지도를 받아 일찍부터 두각을 나타냈으며 상업적으로도 성공했다. 모저 부녀는 나란히 영국 왕립 아카데미의 회원이 되는 영광을 누렸다.

왕립 아카데미의 창립 회원으로 이름을 올린 두 여성 화가가 왜 조파니의 그림 속에는 존재하지 않는 것일까? 초상화를 그리던 날 두 사람이 소풍이라도 갔던 것일까? 아니면 이 그림을 그린 요한 조파니가 영광스러운 왕립 아카데미에 여성 화가도 있었다는 사실을 숨기려 한 것일까?

하지만 그림을 찬찬히 구석구석 살펴보면 오른쪽 벽면에 걸려 있는 두 점의 여성 초상화를 발견할 수 있다. 남성 누드를 관찰하는 자리에 빠져 있던 두 여성 화가의 얼굴이 초상화로 그려져 벽에 걸려 있는 것이다. 왼쪽에 정면을 바라보고 있는 이가 앙겔리카 카우프만, 측면상으로 그려진 이가 메리 모저이다. 두 여성 회원은 남성 누드모델을 관찰하는 이 수업에 실제로 참석하지 못했다. 남성들의 벗은 신체를 보는 것이 여성들의 그릇된 욕망을 자극하여 교양을 해친다는 이유에서였다.

누드 수업에서 두 여성을 배제하고 집단 초상화까지 남긴 왕립 아카데미의 회원들은 양심의 가책을 느꼈을지도 모른다. 마치 졸업사진을 찍을 때 사정상 결석한 학생의 단독 사진을 단체 사진 안에 어색하게 끼워 넣어주듯이, 카우프만과 모저는 이 장면 속에 초상화로 끼워 넣어졌다. 카우프만과 모저는 이 누드 수업에 참가하지 않아도 위대한 화가가 되는 데 지장이 없었을까?

여성에게 위대한 화가가 될 수 있는 환경이 주어졌는가

적어도 앙겔리카 카우프만에게는 그렇지 않았다. 그는 화가 아버지를 따라 유럽 전역을 여행했고, 이탈리아에 머무르며 로마 시대의 작품뿐 아니라 르네상스, 바로크 시대의 고전들을 실제로 보고 숙련기를 거쳤다. 영국으로 건너오기 전에는 로마의 성 루가 아카데미Academy of Saint Luke의 회원으로 선출되기도 했다.

카우프만은 영국으로 와서 왕립 아카데미의 회원이 되면서 '위대한 화가'가 되기 위해 한 발을 내딛은 참이었다. 이 당시 위대한 화가가 되기 위해 누드 수업은 반드시 필요한 과정이었다. 꽃 그림이나 초상화가 아니라 과거의 역사적 사건이나 종교와 신화 등을 소재로 거대한 규모의 작품을 선보일 수 있어야 위대한 화가의 반열에 오를 수 있었기 때문이다. 자그마한 정물이나 개인적으로 의뢰받는 초상화만을 그려서는 걸출한 화가로 인정받을 수 없었다. 그리고 이처럼 위대한 그림이 요구하는 역사적, 종교적인 메시지를 담아내기 위해 거대한 화면에 많은 사람을 등장시켜 각자의 역할을 수행하게 하려면 인체의 다양한 포즈에 따른 근육의 움직임 등을 연구할 필요가 있었다. 실제 인체가 어떻게 움직이는지를 알아야 동작을 자연스럽게 묘사할 수 있기 때문이다. 그런데 이 결정적인 지식을 얻을 수 있는 시간에 앙겔리카 카우프만은 참여할 수 없었다.

〈왕립 아카데미 회원들〉에서는 조그만 초상화로만 묘사되는 앙겔리카 카우프만의 모습을 자세히 살펴보자. 카우프만은 〈미네르바 흉상과 함께 있는 자화상〉을 남겨 자신의 얼굴을 상세히 묘사했다. 이 그림에서 그

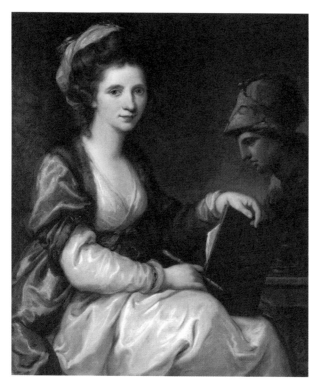

앙겔리카 카우프만, 〈미네르바 흉상과 함께 있는 자화상〉, 1780

의 얼굴은 고요하면서도 생기가 넘친다. 작은 화판을 들고 그림을 그리다가 막 덮은 듯한 그는, 그림 그리는 데 방해가 되지 않도록 머리 뒤에 천을 두르고 활동이 편해 보이는 옷에 허리끈을 질끈 매고 있다. 카우프만의 옆에 놓인 지혜와 과학, 군사와 예술의 수호 여신인 미네르바는 투구를 쓴 전사의 모습이다. 평범해 보이는 화판을 들고 있지만 카우프만은 그리스로마 신화 속의 여신인 미네르바를 자화상과 함께 배치하여 고전에 기반을 둔 화가로서의 정통성을 강조하고 있다.

카우프만은 초상화가로 생을 마감하지 않았다. 그의 역사화 속 인체 비율에 문제가 있다는 등의 비판과 여성으로서 넘보면 안될 선을 넘어 남편의 기를 죽인다는 등의 온갖 조롱을 뒤로 하고, 카우프만은 많은 역사와 신화의 장면들을 그림으로 남겼다.

이제 질문을 바꾸어 볼 필요가 있다는 생각이 든다. "왜 위대한 여성 미술가는 없는가" 대신, "여성 미술가가 남성과 동등하게 위대한 화가가 될 수 있는 환경이 주어졌는가"라고 말이다.

2

자화상을 그리는 나는
모델인가 화가인가

대중적인 성공을 이루었고 아카데미를 통해 더 높은 최고의 경지에 오르려 했던 18세기 여성 화가조차도 반드시 거쳐야 할 누드 교실에 참여하지 못했는데, 그 이전 시대는 들여다볼 필요도 없지 않을까 하는 회의가 든다. 하지만 그렇지 않다. 여성이 공식적인 교육에서 배제되었고 여성에게 직업 화가가 장려되는 분위기는 더더욱 아니었지만 언제나 예외는 있기 마련이다. 귀족 가문에서 예외적으로 딸의 교육에 진지하게 관심을 가지고 전문인이 되도록 독려하는 경우 또는 애초부터 화가 집안에서 태어나 그림을 자연스럽게 배우는 경우가 있었던 것이다. 르네상스 시대 최초의 여성 화가로 자신의 이름을 남긴 소포니스바 안귀솔라Sofonisba Anguisola, 1535~1625가 전자의 경우이고, 화가인 아버지의 개인 교습을 통해 당대에 전업 화가로 유명세를 떨친 라비니아 폰타나Lavinia Fontana, 1552~1614가 후자의 경우이다.

귀족 가문의 숙녀는 어떻게 화가가 될 수 있었을까

소포니스바 안귀솔라는 이탈리아 크레모나 지방 귀족 가문의 장녀로 태어났다. 여섯 자매와 막내아들이 있는 집안이었는데, 소포니스바의 아버지 아밀카레 안귀솔라는 딸들에게도 당시 남성이 받는 각종 인문학과 그림, 음악 교육을 받게 했으며, 그 결과 소포니스바를 비롯한 세 명의 딸이 화가가 되었다. 그는 이탈리아 북부 지방에서 초상화가로 유명했던 베르나르디노 캄피Bernardino Campi, 1522~1591를 입주시켜 삼 년간 딸들의 미술 수업을 하게 했으며, 당대의 가장 유명한 화가였던 미켈란젤로에게 딸의 존재를 알리고 모작할 만한 스케치를 부탁하는 편지를 두 번이나 썼다. 미켈란젤로는 소포니스바의 재능을 알아보고 〈울고 있는 소년의 드로잉〉을 답장으로 보내왔다. 또한 아밀카레는 가장 재능이 있던 큰딸 소포니스바를 데리고 다른 지방의 여러 귀족을 방문해 딸의 그림 실력을 널리 알리기도 했다.

소포니스바는 확실히 운을 타고 났다. 어떻게든 딸에게 기대를 걸고 화가로 성공시키려 했던 귀족 아버지를 두고 있었기 때문이다. 이는 정말이지 드문 경우였다. 당대에 귀족의 딸은 현모양처가 되기 위한 교육을 받았다. 결혼해서 다른 집안의 안주인이 되어야 한다는 통념과, 그런 귀족 가문의 숙녀가 '직업'을 가진다는 생각은 서로 상충되는 개념이었다.

결국 소포니스바 안귀솔라는 스페인 궁정의 궁정화가가 되어 왕비의 곁에서 그림을 가르치면서 동시에 왕가 인물의 초상을 그리는 직업 화가로 성장했고, 궁정을 나와서도 그를 인정했던 스페인 국왕 펠리페 2세의

연금을 받으면서 비교적 안정된 화가 생활을 누렸다. 르네상스 후기에 이르러서야 드디어 자신의 이름을 건 여성 화가의 활동이 시작된 것이다.

———
화가는 왜 모델이 되어야 했는가

우리는 이 입지전적인 화가 소포니스바 안귀솔라의 얼굴이 어떻게 생겼는지, 세월이 지나며 어떻게 나이가 들었는지 한 편의 영화처럼 훤히 알 수 있다. 그만큼 자화상을 많이 남겼기 때문이다. 소포니스바 안귀솔라는 어린 시절부터 자화상을 여럿 그렸고, 그중 가장 특이하고 미술사가들의 호기심을 자아내는 작품이 〈베르나르디노 캄피와 함께 있는 자화상〉이다. 이는 제자의 초상을 그리고 있는 스승을 그린, 액자형 구성의 초상이다. 그림 속 안귀솔라는 귀족 여성답게 금빛 자수가 놓아진 화려한 의상으로 성장盛裝을 하고 스승이 그리는 그림의 모델이 되어주고 있다. 그의 스승 캄피는 세필로 의상의 세부를 완성하면서 뒤로 고개를 돌리고 있다. 캄피가 고개를 돌린 방향에는 누가 있었을까? 당연히 이 그림을 그리고 있는 소포니스바 안귀솔라가 있었을 것이다.

이 그림은 여러 각도에서 해석이 가능하다. 안귀솔라는 자신이 존경하는 스승과의 이인 초상화를 선보임으로써, 미술계에서 자신이 홀로 떨어져 있는 섬 같은 존재가 아니라 유명 화가의 계보를 잇는 적통이라는 점을 강조하고 싶었을 것이다. 더불어 자신이 캄피와 같은 명망 있는 화가에게 초상을 의뢰할 수 있는 귀족 가문의 품격 있는 여성이라는 점 또한 암

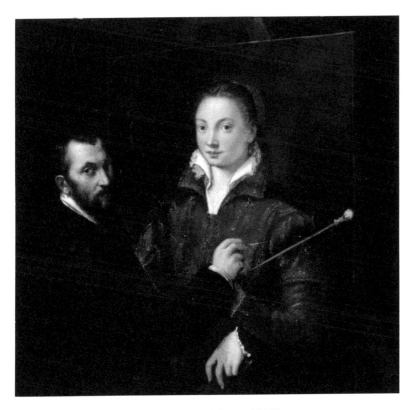

소포니스바 안귀솔라, 〈베르나르디노 캄피와 함께 있는 자화상〉, 1550년대 후반

시하고 있다. 그러나 이 그림이 보통의 자화상과 다른 점은, 실제로 그림을
그리는 주체가 안귀솔라임에도 불구하고, 즉 이 그림이 스승을 포함한 자
신의 자화상임에도 불구하고 자신을 화가가 아닌 모델로 설정하고 있다
는 점이다. 안귀솔라는 이 그림에서 자신에게 모델의 역할을 부여했고, 이
는 그리는 주체로서의 여성이 교묘하게 숨겨진 일종의 타협점을 만들어
내고 있다.

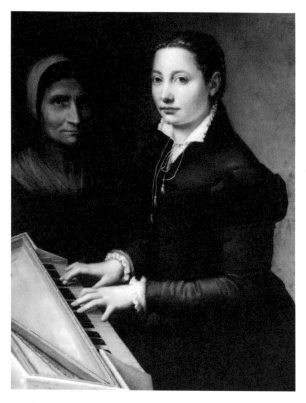

소포니스바 안귀솔라, 〈클라비코드 앞에 있는 자화상〉, 1561

　또 한 점의 자화상 〈클라비코드 앞에 있는 자화상〉에서도 안귀솔라는 그림을 그리는 화가로서의 모습보다는 악기를 연주하는 교양 있는 숙녀로서의 모습을 채택했다. 어린 시절에 그렸던 가족들의 초상에 늘 함께 등장하는 노년의 여인이 안귀솔라의 곁을 지키고 있는데, 이 작품이 스페인 궁정화가로 일할 때의 작품임을 감안할 때 이 노인은 화가의 유모 혹은 하녀로 추정된다. 이 역시 자신이 귀족 가문의 여성임을 강조하는 일종의 장

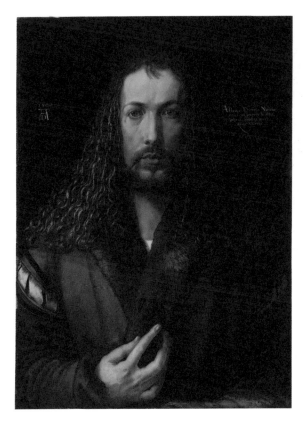

알브레히트 뒤러, 〈자화상〉, 1500년

치이다. 악기 앞에 앉은 안귀솔라는 스스로를 화가가 아닌 모델처럼 묘사하고 있다.

남성 화가들은 이러한 장치를 필요로 하지 않았다. 남성 화가의 자화상은 대체로 영웅적이며 실물보다 크고 신성한 분위기를 풍기는 모습으로 자신을 그려낸다. 채 서른 살이 되기 전의 자화상을 남긴 알브레히트 뒤러 Albrecht Dürer, 1471~1528의 모습에서는 화가로서의 자부심이 넘치는 자아상을 엿

볼 수 있다. 그러나 안귀솔라의 자화상은 상류층 여성의 필수 교양인 악기 연주를 하면서 하녀의 보필을 받는 사랑스러운 여성으로 그려져 있다. 당시 여성에게 요구되던 덕목과 화가로서의 정체성을 결합하는 일종의 자구책으로, 다른 화가의 모델이 된 것 같은 자화상이 탄생한 것이다.

─────

후배 여성 화가에게 영향을 미친 안귀솔라의 화풍

소포니스바 안귀솔라가 창안한 자화상 양식은 그의 후배격인 라비니아 폰타나의 〈클라비코드 앞에 있는 자화상〉에서도 동일한 구도가 반복된다. 라비니아 폰타나는 이탈리아 볼로냐에서 유명세를 떨치고 있었던 역사화가 프로스페로 폰타나Prospero Fontana, 1512~1597의 외동딸로 태어나, 아버지로부터 개인 교습을 받아 화가가 되었다. 화가로 성장하고 싶은 여성에게 이보다 더 좋은 조건은 없었을 것이다. 라비니아 폰타나는 안귀솔라보다 20년 정도 연하로, 안귀솔라의 명성과 작품 세계를 잘 알고 있었다. 물론 당시에는 지금처럼 출판물이나 신문 등 새로운 소식을 알 수 있는 경로가 없었다. 하지만 화가들은 새로운 화풍에 민감했으며, 알프스를 사이에 두고도 이탈리아 화가들의 명성이 독일과 플랑드르에 영향을 미칠 정도였다. 라비니아 폰타나는 자신의 첫 번째 자화상을 안귀솔라가 창안한 구도에 따라 그렸다. 화가인 자신을 보필하는 다른 여성이 악보를 들고 바쁘게 다가오고 있는 점도 선배인 안귀솔라의 방식을 따른 것이다. 안귀솔라의 자화상과 다른 점이 있다면 멀리 창문 쪽에 이젤이 선명하게 그려져 있다

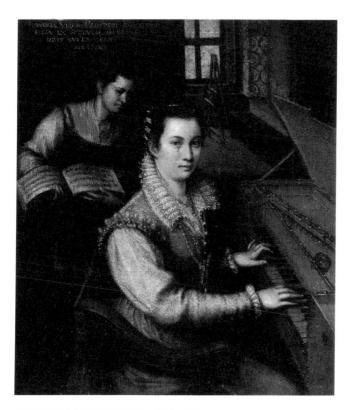

라비니아 폰타나, 〈클라비코드 앞에 있는 자화상〉, 1577

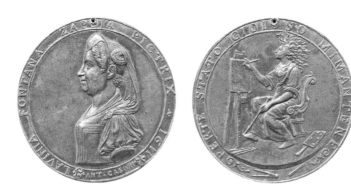

라비니아 폰타나 60세 기념 메달(양면), 1611

는 점이다. 라비니아 폰타나는 악기를 연주하고 있지만 실제로는 자신이 화가라는 점을 화면에 명시하고 싶었던 것 같다.

라비니아 폰타나는 아버지의 제자 중에서 가문이 좋은 남성 화가와 결혼했고, 남편은 화가들의 길드였던 성 루가 조합의 회원이었다. 폰타나의 남편은 부인만큼 재능이 뛰어나지는 못했다고 전해지며, 오히려 폰타나를 도와 다른 귀족들로부터 그림을 수주하는 역할을 기꺼이 담당했다. 폰타나는 같은 고향 볼로냐 출신 교황인 그레고리우스 3세의 초상화를 그리기도 했고, 여러 성당에서 건물을 장식할 제단화를 맡는 등 그야말로 본격적인 전문 화가로서 손색없는 활동을 해왔다.

그의 60세 생일에는 로마의 화가들이 라비니아 폰타나에 대한 존경의 의미를 담은 기념 메달을 주조하기도 했다. 이 메달의 한쪽에는 폰타나의 측면 초상이, 반대편에는 이젤 앞에서 머리카락을 휘날리며 그림을 그리고 있는 여인의 초상이 새겨져 있다. 폰타나가 당시에 누렸던 화가로서의 명성을 제대로 알 수 있는 대목이다.

르네상스 시대에 여성 화가들이 여성에게 요구되는 덕목과 화가로서의 정체성을 결합시킨 독특한 자화상을 남겨, 시대적 한계에도 불구하고 자신들의 이름을 미술사에 뚜렷이 새겼다. 그들이 다 빈치나 미켈란젤로처럼 역사의 획을 그은 화가로 평가되지는 못하지만, 여성 화가들이 '위대한 화가'가 되기 위한 발판을 마련했던 것은 확실하다.

3

'여류'의 함정,
외모를 평가당하다

나는 화가가 여성이라는 것을 특정할 필요가 있을 때는 '여류 화가' 대신
'여성 화가'라는 말을 사용한다. 국어사전에 '여류女流'는 '어떤 전문적인 일
에 능숙한 여자를 이르는 말'이라고 등재되어 있음에도 말이다. 우리가 말
하는 습관 속에 남아 있는 수많은 '여류' 혹은 직군의 앞에 붙이는 '여女'라
는 수식어는 여성이 직업적인 분야에서 활동을 하기는 하되 소수라는 점
을 반증한다. 여류 화가, 여류 조각가, 여류 소설가, 여류 시인 등 예술직군
에 붙는 '여류'라는 용어와 여기자, 여의사, 여검사, 여선생, 여교수 등 수많
은 직업 앞에 붙는 여자라는 표현은 이러한 직업의 주 종사자가 남성이라
는 점을 일차적으로 말해준다.

　최근 들어 굳이 세어보지 않더라도 학계와 법조계, 언론계에 여성의
비율은 상당한 수준으로 높아졌고, 예술 분야에서는 더욱 약진하고 있는
추세로 보인다. 그런데도 직업 앞에 여성임을 특정하는 습관은 크게 나아

지지 않았다. 또한 여자라는 수식어가 붙으면 직업의 전문성이 훼손되는 느낌까지 받는다. 이것이 지나친 확대해석일까.

────

베네치아에 가면 반드시 만나야 하는 화가

역사적으로 수많은 '여류'들은 미모에 대한 평을 받아야 했다. 작품은 좋은데 얼굴이 못생겨서 그림을 의뢰한 사람이 실망했다거나, 너무 아름다운 여성이라 실력을 의심받는다거나 하는 일은 미술사에 흔하디흔한 가십이다. 우리가 다빈치나 미켈란젤로, 루벤스, 렘브란트 같은 위대한 화가들이 얼마나 잘생겼는지 특별히 관심을 갖지 않는 데 비교해보면, 여성 화가의 미모를 이야기하는 기록의 수는 놀라울 정도이다. 여러 이유가 있을 수 있겠으나, 가장 큰 이유는 미술사 기술의 주체가 남성이라는 데서 기인하는 것 같다.

언제나 외모에 대한 이야기가 빠지지 않는 화가, 로살바 카리에라Rosalba Carriera, 1673–1757의 작품을 보면서 이러한 평가가 과연 정당한지 생각해보자. 17세기 후반부터 18세기 중반에 이르기까지 베네치아를 기반으로 초상화를 그렸던 로살바 카리에라는 전 유럽의 왕족과 귀족들이 줄을 서서 그림을 의뢰하는 스타급 초상화가였다. 그 당시에도 베네치아는 가면 축제로 유명한 사육제와 오페라극 등으로 각국에서 온 관광객이 넘쳐나는 도시였다. 베네치아를 방문하는 왕족이나 귀족들은 로살바 카리에라를 방문하여 자신의 초상화를 의뢰하고 그의 작품을 구매했다. 그들 사이에서

는 "아니, 베네치아까지 갔는데 로살바에게 들르지 않았단 말이야? 어이가 없는 일이군" 같은 말이 오갔다. 그만큼 로살바 카리에라는 대단한 인기를 누리던 화가였다.

왕족과 귀족에게 높은 인기를 누렸지만, 로살바 카리에라는 유복한 귀족 출신이 아니었다. 그는 처음 어머니를 따라 레이스 도안을 만들어 가족의 생계를 돕다가, 화려하게 치장한 상자나 목걸이 등에 삽입하는 미니어처 그림을 그리면서 또 다른 재능에 눈을 떴다. 아주 작은 화면에 인물의 특징을 정확하게 그려 넣는 일을 배우면서 본격적인 초상화 영역에도 발을 들인 카리에라는 입소문을 타고 금세 유명세를 얻었다.

뛰어난 재능을 차치하고, 카리에라의 인기 비결은 물감과 붓 대신 파스텔을 사용한다는 점이었다. 유화 물감은 마르는 데 시간이 오래 걸리지만 파스텔은 그럴 필요가 없는 도구이다. 카리에라는 파스텔을 이용해 사실주의적인 방식으로 대상의 특징을 아주 정확하게, 어느 누구도 흉내조차 내지 못할 만큼 빠르게 구현했다. 유화 초상을 의뢰하면 화가 앞에 며칠씩 앉아 모델을 서야 할 뿐만 아니라 물감이 마르는 시간까지 기다려야 그림을 받을 수 있었다. 하지만 로살바 카리에라가 그리는 초상화는 앉자마자 순식간에 만족스러운 결과를 얻을 수 있었다. 덕분에 카리에라는 훌륭한 작품을 그려내는 여성 화가들이 종종 시달리던, '누군가 그림을 대신 그려주는 것이 아닌가'하는 시기성 의혹에는 휘말린 적이 없다. 앉은 자리에서 바로 결과를 볼 수 있었으니 말이다.

바이에른의 선제후 막시밀리안과 덴마크의 왕 프리드리히 4세, 작센 지방의 영주 프리드리히 아우구스트 2세 등이 로살바 카리에라에게 초상

로살바 카리에라, 〈앙투안 와토의 초상〉, 1721

을 의뢰했으며, 폴란드의 왕 아우구스트 3세는 그의 그림을 157점이나 구매했다. 늘 베네치아에 머무르던 로살바 카리에라는 다른 나라 귀족이나 궁정의 초청을 받아 유럽을 여행하기도 했는데, 특히 파리에서 그가 누렸던 인기는 대단했다. 이 지성 넘치는 화가는 독서를 좋아해 매우 박식했을 뿐만 아니라 프랑스어를 유창하게 구사하며 대화를 이끌었고, 악기 연주에도 일가견이 있었다. 그러니 온갖 귀족들이 자신의 저택에 초대하여 그의 재능을 사고 싶지 않았겠는가. 당시 프랑스의 가장 유명한 화가였던 장앙

투안 와토Jean-Antoine Watteau, 1684~1721도 카리에라와 미술에 대한 근본적인 대화
를 나누며 그에게 자신의 초상화까지 의뢰한 바 있다.

외모를 지적받던 화가의 자화상

그런데 앞서 말했다시피 로살바 카리에라에 대한 기록 중에는 그의 용
모에 대한 '지적'이 종종 보인다. 오스트리아 궁정의 초청을 받은 로살바 카
리에라가 빈의 궁전에 초청받았을 때, 그를 소개한 이에게 칼 6세가 했던
말은 다음과 같다. "친애하는 베르톨리, 네가 데려온 여성 화가는 정숙한 여
자처럼 보인다. 그런데 별로 아름답지는 않구나." 여성 화가에게 그림을 그
리는 재능 이외에 미모를 바랐던 것일까? 전 유럽을 매료시켰던 로살바 카
리에라에게 무슨 무례하고 쓸모없는 평가란 말인가.

이 시점에서 로살바 카리에라의 자화상을 살펴보자. 그가 아름다운지
아름답지 않은지를 검증하려는 것이 아니라, 그러한 평가가 여성 화가에
게 왜 필요한가를 반문하고자 하는 것이다. 카리에라는 젊은 시절부터 거
의 실명에 이르렀던 노년에 이르기까지 여러 자화상을 남겼지만, 여기서
소개하는 자화상은 56세가 되던 해의 자화상이다. 이때의 로살바 카리에
라는 초상화가로 이미 명성을 얻었고 상업적으로도 성공한 상태였다.

차가워 보이는 어두운 회색을 배경으로 빛을 받아 떠오르는 듯한 화
면 속의 카리에라는 파란색 벨벳 모자에 같은 재질의 외투를 입었다. 모자
와 의상에는 흰 담비 털이 장식되어 부드럽게 얼굴과 몸을 감싸고 있다. 정

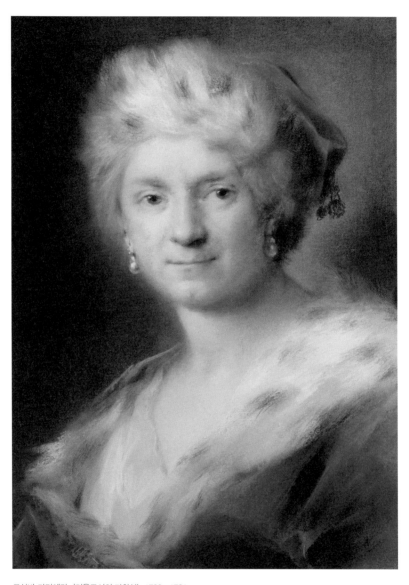

로살바 카리에라, 〈겨울로서의 자화상〉, 1730~1731

로살바 카리에라, 〈자화상〉, 1746

면을 바라보는 그의 눈매는 화가로서 살아온 연륜이 담긴 듯 날카롭고 통찰력 있어 보지만, 위압적이거나 거만해 보이지는 않는다. 오랜 시간 그림에 집중하는 표정을 지으며 얻었을 미간의 주름도 빼놓지 않았으며, 전체적으로 살집이 있는 둥근 얼굴과 뭉툭해 보이는 코, 골격에서 배어나오는 턱의 쏙 들어간 부분도 그대로 그려져 있다. 입을 꽉 다물고 있지만 입꼬리에 알 듯 말 듯한 미소가 실려 전체적으로 차가워 보이는 분위기를 따스하게 살려냈다. 노년으로 향해 가는 자신의 모습을 솔직하고 담담하게 그려내고 있지만 성공한 화가로서의 자신감 역시 배어나오는 듯하다. 이 자화상은 그림 속 여성이 아름다운지 아름답지 않은지에 대한 평가를 넘어서고 있다. 오히려 그림 속 여성의 미모에 대한 평가를 떠나, 인격적 특징이 잘 드러난 초상, 자화상이라고 말할 수 있다.

로살바 카리에라는 노년에 시력에 문제가 생겼고 70세 무렵부터 실명에 가까운 상태로 접어들었다. 화가에게 실명이란 너무도 치명적인 장애였기에 더 이상 작업을 계속하기 어려운 절망의 나날을 겪어야만 했다. 눈이 멀어가는 초기에 그렸던 자화상은 이 시기의 심경을 대변하는 것 같

다. 50대 중반의 자화상과는 달리 그는 자신감이 차 있기보다는 어쩐지 우울해 보이는 모습이다. 하지만 자신의 머리에 월계관을 씌워 스스로의 힘으로 이루어왔던 일생을 다독이는 것처럼 보인다. 화가로서 평생을 살아온 자신에게, 그리고 영광을 누렸던 자신에게 스스로 월계관을 씌워줌으로써 헛되지 않았던 인생을 스스로 치하하는 것만 같다.

　　로살바 카리에라가 평생에 걸쳐 남긴 작업물과 자화상을 보면 그가 아름다운지 아닌지 뒷말을 하는 것이 과연 정당한 일일까 하는 의문은 커져만 간다. 그러나 안타깝게도 카리에라의 용모에 대한 세간의 한심한 평가는, 그 이후에도 여성 화가들이 숱하게 겪는 외모 지적에 대한 시작일 뿐이었다.

4

여성 화가의 적은
여성 화가?

당대에 명망 있는 화가로 칭송받았으나 '못생겼다'는 불필요한 평가가 따라다녔던 로살바 카리에라는 후대에도 이름이 널리 회자되며 여성 화가의 모범으로 여겨졌다. 이와 비슷하게 엘리자베트 비제 르브룅 Élisabeth Vigée Le Brun, 1755~1842은 왕가의 전속이 되어 활동할 만큼 뛰어난 화가였기에 전시대 로살바의 후예로 칭송되기도 했지만, 미모로도 비교되었다. 전시에서 그의 작품을 본 시인 장 프랑수아 드 라아르프Jean-François de la Harpe, 1739~1803는 다음과 같은 시를 읊었다고 한다.

르브룅, 아름다운 화가이자 모델.

현대의 로살바, 하지만 그보다 훨씬 더 뛰어나다네.

파바르의 목소리와 비너스의 미소를 합쳐놓았으니.

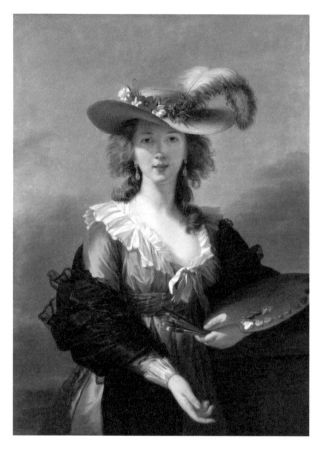

엘리자베트 비제 르브룅, 〈밀짚모자를 쓴 자화상〉, 1782년경

시인은 비제 르브룅의 용모를 찬탄하고 있다. 비제 르브룅이 로살바 카리에라보다 더 뛰어난 이유로 외모를 거론한 것이다. 이후 남긴 자서전을 통해, 비제 르브룅은 이 시를 듣고 크게 당황했다고 회고했다. 어느 화가가 작품 대신 미모로 회자되기를 원했겠는가.

―――
궁정의 두 여성 화가

비단 로살바 카리에라와의 비교가 아니어도, 비제 르브룅은 프랑스 궁정에서 당대의 한 여성 화가와 늘 비교 대상이 되었다. 용모에서부터 그들이 주로 그리는 왕가의 사람들 그리고 실력에 이르기까지 두 화가는 한 쌍의 귀걸이처럼 함께 회자되었다. 비제 르브룅과 비교의 대상이 되었던 화가는 아델라이드 라비유기야르Adelaide Labille-Guiard, 1749~1803로, 두 사람 모두 초상화가로 입적되어 프랑스 왕립 회화 조각 아카데미Académie Royale de Peinture et de Sculpture 소속으로 활동했던, 당대 최고 수준의 화가였다.

비제 르브룅은 아버지가 일찍 죽고 재혼한 어머니와 함께 살면서 거의 독학으로 그림을 그렸다. 그림을 배우는 과정에서 파리의 여러 화가로부터 간간이 조언을 받기도 했지만, 화상畵商과 결혼하면서 남편이 거래하는 명화들을 직접 볼 수 있었던 것이 더 큰 축복이었다. 비제 르브룅은 점차 유명세를 더하며 결국 프랑스 궁정에 들어가 마리 앙투아네트 왕비의 총애를 한 몸에 받는 화가로 성장했다.

자신의 초상화를 그리는 것을 싫어했던 마리 앙투아네트도 모델을 서는 중에 지루하지 않게 이야기를 끌어내는 친구 같은 비제 르브룅을 좋아했다. 화가로서 누구의 제자라는 계보가 없었던 비제 르브룅을 프랑스 왕립 아카데미의 회원이 되도록 밀어 넣은 것도 마리 앙투아네트였다. 아카데미 기존 회원들의 추천에 의해 회원의 자격을 얻을 수 있었던 관행으로 보자면 파격적인 선발이었다.

비제 르브룅이 왕비의 압력으로 프랑스 왕립 아카데미에 진입하는 것

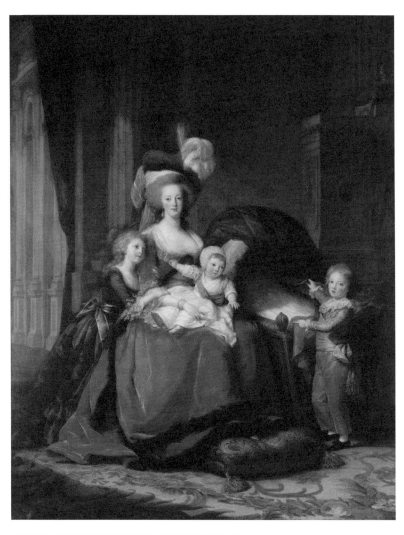

엘리자베트 비제 르브룅, 〈마리 앙투아네트 왕비와 그의 아이들〉, 1787

을 못마땅하게 여겼던 아카데미의 남성 회원들은 다른 여성 화가를 추천해 균형을 맞추려 했다. 그것이 바로 아델라이드 라비유기야르였다. 라비유기야르는 어린 시절 미니어처 초상화가인 프랑수아엘리 뱅상François-Élie Vincent, 1708-1790을 사사했고, 화가 길드에서 만든 미술학교로 여성에게 비교적 문호가 개방적이었던 생뤽 아카데미Académie de Saint-Luc에서 수학하며 전시를 통해 이름을 알렸다. 그는 비제 르브룅이 왕립 아카데미에 입성하던 바로 그날 아카데미 회원으로 등록되었다.

　이때를 시작으로 두 여성 화가는 끊임없이 비교를 당한다. 비제 르브룅의 뛰어난 미모와 라비유기야르의 평범한 외모는 만만한 비교 거리였고, 두 화가가 그리는 초상의 대상이나 그림의 솜씨도 늘 둘만의 경쟁으로 몰아갔다. 심지어 두 사람의 그림은 프랑스 왕립 아카데미 회원전에서 '나란히' 걸렸다. 이 두 여성 화가의 공통점이라면, 누군가 그들의 그림을 대신 그려주고 있다는 얼토당토않은 소문이 돌고 있다는 점이었다.

　비제 르브룅과 라비유기야르의 작품이 나란히 걸렸던 1787년 아카데미 회원전은 둘의 경쟁 구도에 정점을 찍는 사건이었다. 비제 르브룅은 당시 각종 추문에 휩싸여 있던 왕비 마리 앙투아네트를 자녀들과 함께 배치한 그림을 출품했다. 평소 왕비의 초상화는 리본이 수십 개쯤 달린 화려한 실크 드레스를 입고 발그레한 볼 터치를 닮은 분홍빛 장미에 둘러싸인 모습으로 그렸지만, 왕가에 대한 민심이 흉흉했던 이 시기에는 그런 화려함을 감추어야 했다. 이 초상화에서 왕비는 비교적 수수해 보이는 붉은 벨벳 드레스를 입고 세 아이에 둘러싸여 있다. 왕비에게 기댄 큰딸은 어머니에 대한 친밀감을 드러내고 있고, 무릎 위에 안겨 있는 막내는 아기답게 활발

아델라이드 라비유기야르, 〈마담 아델라이드〉, 1787

한 동작을 보이고 있다. 오른쪽의 어린 왕자는 빈 요람을 가리키고 있는데, 이 작품이 제작되던 중 생후 11개월 만에 결핵으로 사망한 둘째 딸을 암시한다. 당시 마리 앙투아네트에게는 매일 무도회를 열어 국고를 낭비하고 성적으로 문란한 생활을 즐긴다는 이미지가 붙어 있었고, 이를 개선하기 위해 비제 르브룅은 아이들을 사랑하고 돌보는 왕비의 모습을 연출했다. 이 시기가 1789년 프랑스 혁명이 일어나기 2년 전임을 고려할 때 왕비와 화가가 가졌던 위기의식이 반영되어 있음을 짐작할 수 있다.

비제 르브룅의 〈마리 앙투아네트 왕비와 그의 아이들〉 바로 옆에 걸린 라비유기야르의 그림은 루이 16세의 누이였던 마리 아델라이드의 초상이었다. 비제 르브룅이 왕비가 총애하는 화가였다면, 라비유기야르는 왕의 고모나 누이들의 애호를 한 몸에 받고 있었다. 마담 아델라이드는 루이 16세의 할아버지인 루이 15세의 딸로 조용한 성품을 가졌으며 일생 결혼을 하지 않고 궁정에 머물렀다. 라비유기야르는 위기로 치닫고 있던 프랑스의 정황 속에서 기품을 잃지 않고 옛 미덕을 지키는 왕가 인물의 초상을 아카데미 회원전에 전시하여 궁정에 대한 비난을 누그러뜨리려 했던 것으로 보인다. 그림에서 마담 아델라이드는 단지 아름다운 옷을 입고 서 있는 것이 아니라, 그림을 그리는 모습으로 등장한다. 아델라이드의 앞 캔버스에는 자신의 아버지인 루이 15세와 어머니 그리고 오빠의 얼굴이 옆모습으로 등장한다. 마치 이들이 중심을 잡고 있던 프랑스 왕가의 영광스러웠던 시절을 회고하는 듯하다.

비제 르브룅의 〈마리 앙투아네트 왕비와 그의 아이들〉과 라비유기야르의 〈마담 아델라이드〉는 나란히 걸렸기에 결과적으로 관람객들은 자연

아델라이드 라비유기아르, 〈두 제자와 함께 있는 자화상〉, 1875

스럽게 두 여성 화가를 비교하고 왕가의 두 여성을 둘러싼 이야기를 나누며 작품을 감상했다. 이 두 화가는 아마도 서로를 의식하고 경쟁자로 느끼고 있었을지도 모른다. 여성 화가가 적었던 시절에 함께 등장한 두 명의 여성 화가를 여러 방면으로 비교하는 것 역시 자연스러운 일이었을 수도 있다. 그러나 이러한 비교에 신물이 난 탓인지 프랑스 혁명 전날 외국으로 망

명을 택한 비제 르브룅이 수십 년 후에 쓴 자서전에는 라비유기야르의 이야기가 몇 줄 나오지 않는다.

왜 남성들은 여성 화가를 비교했을까

비제 르브룅과 라비유기야르 이외에도 두 명의 여성 화가가 1783년 프랑스 왕립 아카데미의 회원이 되었고, 이것이 관행이 되어 이후 아카데미의 여성 회원은 네 명으로 제한되었다. 미술에 대한 민간 차원에서의 여성 교육이 증가했던 것에 비하면 터무니없는 성별 제한이었다. 라비유기야르는 자신의 스튜디오를 운영하며 여성 제자를 받아 교육에 힘썼을 뿐 아니라, 프랑스 혁명 후 1790년 9월에 있었던 아카데미의 회합에서 여성 회원을 숫자의 제한 없이 받아들여야 한다고 공식적으로 연설했다. 그리고 이 주장은 받아들여졌다.

여기서 중요한 것은, 아카데미에서 돋보이는 활동을 보였던 두 여성 화가를 비교하느라 '여성의 적은 여성'과 같은 구도가 만들어졌고, 이 화가들이 당대의 남성 화가들과 비교되는 일은 좀처럼 없었다는 점이다. 당대의 중요한 화가들과 어깨를 나란히 하고 야심을 가지고 노력하여 결국 궁정의 화가가 되었던 여성 화가들은 미술사에 남는 '위대한 화가'로 이름을 올리지 못하고, 혁명 전 어지러웠던 프랑스 궁정에서 편 가르기를 하며 서로를 적으로 삼아 경쟁하다 사라졌던 두 여성으로 기억되고 있다.

5

바지를 입기 위해
경찰의 허가를 받다

먼저 다음 페이지의 그림을 보자. 검고 흰 말들이 흥분한 듯 원을 그리며 뛰어다니고, 가운데 두 마리는 앞발을 들어 올려 사람들을 당황시키고 있다. 고삐를 쥐고 있거나, 말의 등에 올라타 말을 제어하려 씨름하는 사람도 보이지만, 이 그림의 주인공은 사람이 아니라 말이다. 성난 말의 팽팽한 근육, 흥분한 눈동자, 바람에 날리는 말갈기는 말의 야생성을 생생하게 보여준다. 가로 507센티미터 세로 245센티미터의 거대한 캔버스는 말의 움직임으로 인해 파도치는 것 같은 격정적인 곡선의 리듬감을 보여준다.

아무런 정보 없이 이 그림을 본다면 남성 화가가 그린 작품이라고 오인하기 쉽다. 먼지가 풀풀 날리고 힘센 남성들도 제어하기 어려운 야생마들이 고삐를 뿌리치며 달리고 있는 마시장의 모습을 여성 화가가 그릴 수 있으리라고 생각하기 어렵기 때문이다. 그러나 이 작품은 프랑스의 여성 화가 로자 보뇌르Rosa Bonheur, 1822-1899의 1852~1855년도 역작이다.

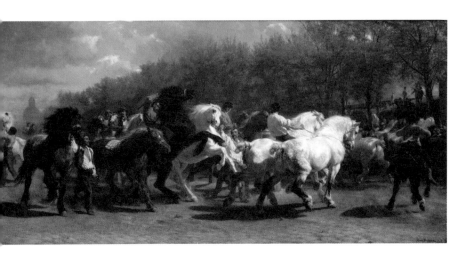

로자 보뇌르, 〈마시장〉, 1852~1855

미술사에서 지워져 있던 여성 화가

1853년의 살롱전에 출품한 〈마시장〉은 지속적으로 동물 그림을 그려 왔던 로자 보뇌르에게 온갖 명성을 안겨주는 계기가 되는 작품이었다. 전시에 출품한 다음 해에 영국의 어느 소장가가 이 작품을 구입했고, 이 작품은 각지를 순회하며 전시되었다. 영국 빅토리아 여왕이 자신이 기거하는 윈저궁에서 사적으로 관람하기 위해 이 작품을 전시해달라고 부탁해 영국에도 보뇌르의 이름이 널리 알려지게 되었으며, 결국 나폴레옹 3세가 이 작품을 구입했다. 당시 이 작품의 가격은 신문에 기사화될 정도로 고가였다고 한다. 〈마시장〉을 비롯한 몇몇 대작으로 로자 보뇌르의 명성은 미국에까지 퍼져 고정 수집가층이 형성되었다. 특히 미국의 상류층 수집가

들이 보뇌르의 작품에 열광했는데, 당시 유럽의 역사나 신화를 다룬 작품

이 고루해 보였던 반면, 보뇌르의 동물 작품은 새롭게 개척되는 신대륙의

기상을 담아낸 듯 야생의 힘이 넘쳤기 때문이다.

이렇게 성공 가도를 달리고 국제적 명성을 얻었던 로자 보뇌르가 20

세기까지 미술사에서 언급조차 되지 않았던 데에는 몇 가지 요인이 작용

했다. 보뇌르가 활동했던 19세기 중후반은 미술계가 새로운 이념을 생성

하고 그룹 활동으로 펼치기 시작했던 시기였다. 1855년에는 파리 세계박

람회에 출품을 거부당한 귀스타브 쿠르베Gustave Courbet, 1818-1877가 당대에 유

행했던 낭만주의와 신고전주의에 대한 저항의 표시로 '사실주의자 선언

Realist menifesto'이라는 개인전을 열었다. 그 직후 인상주의 그룹이 평단의 비

판과 빠른 인정을 받았으며, 이후 대중의 고정관념을 뛰어넘는 아방가르

드가 싹트기 시작했다. 미술사는 이러한 활동을 중심으로 기록되었고, 덕

분에 부르주아 수집가와 대중의 취향을 동시에 사로잡았던 로자 보뇌르

의 작품은 한때 유행한 동물 그림 정도로 치부되어 빠르게 잊혀졌다. 그가

당시의 아카데미풍 역사화 전통을 배격하고 엄격한 사실주의 화풍을 구

사했음에도, 주요 소재가 동물이다 보니 후대에는 궁벽진 장르로 취급되

었을 가능성도 크다.

그러나 1970년대에 "왜 위대한 여성 미술가는 존재하지 않았는가?"라

는 질문을 던졌던 많은 미술사가에 의해 로자 보뇌르는 다시 한번 주목받

고 평가된다. 보뇌르의 동물 그림이 지닌 가치에 대한 재평가뿐 아니라 19

세기에 그가 여성 미술가로서 처했던 상황과 이를 개인적으로 돌파하고

자 했던 여정이 남달랐기 때문이다. 보뇌르는 어쩌다가 동물을 그림의 소

재로 삼았으며, 거대한 캔버스에 동물의 격정적인 움직임을 이토록 실감나게 표현할 수 있었을까.

여성이 바지를 입기 위해 허가가 필요했던 시대

로자 보뇌르에 대해서 이야기하려면 그의 아버지로부터 받았던 영향을 빼놓을 수 없다. 로자 보뇌르의 아버지인 레이몽 보뇌르Raymond Bonheur, 1796~1849 역시 화가였으나 그다지 성공한 편은 아니었다. 다만 그는 생시몽주의Saint-Simonisme라는, 급진적 사회 의제를 설파하는 일종의 유토피아 사상에 경도되어 있었다. 인간 해방을 실현하고자 하는 생시몽주의의 각종 구상 중에는 완전한 양성평등의 이념도 포함되어 있었다. 레이몽은 딸이 여성이라는 굴레에 갇히지 않도록 가르쳤으며, 개인 미술학교를 열어 딸들을 교육시켰다. 레이몽의 사후에는 로자를 비롯한 자매들이 이어받아 학교를 운영했다.

그러나 당시 양성평등이라는 사상은 그야말로 유토피아적인 전망일 뿐 그를 실천하기 위해서는 여러 개인적 희생을 감수해야 했다. 당시는 여성이 남성의 에스코트 없이 혼자 돌아다닐 자유, 여성이 혼자 밤에 산책하고 어디든 들어갈 수 있는 자유, 편안한 옷을 입고 머리카락을 짧게 자르는 등의 자유가 제한되었던 시대였다. 그런 시대에 머리를 짧게 자른 채 바지를 입고 동물을 스케치하러 돌아다닌 로자 보뇌르의 행동은 '괴벽'으로 여겨졌다.

로자 보뇌르는 끊임없이 자신의 평범치 않은 외양에 대해 해명을 해야 했고, 명성을 얻은 뒤에는 더한 굴레가 되었다. 하지만 보뇌르는 양성평등이라는 논쟁에 끌려 들어가고 싶지 않았던 것 같다. 그는 언론과의 인터뷰에서 자신은 원래 치마를 입고 여성적인 일도 등한시하지 않는 사람이지만, 어린 시절 어머니가 돌아가신 후 대책이 서지 않는 자신의 곱슬머리를 아무도 손질해줄 수가 없었기 때문에 머리를 짧게 자를 수밖에 없었으며, 치렁치렁한 치마를 끌고는 마시장, 우시장 같은 거친 환경에서 움직이기가 어려워 바지를 입었노라고 '변명'을 한다.

당시 프랑스에서는 여성이 바지를 입고 길에 돌아다니는 것이 일종의 경범죄에 해당했기 때문에, 6개월에 한 번씩 경찰서에 주치의의 진단서를 들고 가 바지를 입어도 된다는 허가서를 받아야 했다. 움직이는 동물의 근육을 생생하게 표현하기 위해서는 동물 해부학도 연구할 필요가 있었기 때문에 보뇌르는 자주 도살장을 찾아 흥건한 피 웅덩이 속에서 스케치를 했다. 그런 장소에 바닥에 끌리는 긴 치마를 입어서는 도저히 운신할 수 없었을 것이다. 하지만 이러

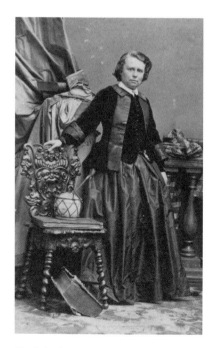

앙드레 디스데리, 로자 보뇌르의 사진, 1861∼1864년경

한 타당한 이유에도 그는 자신의 바지 차림이 작업복일 뿐 다른 의도는 없으며 여성에게는 여성의 차림이 어울린다는 것을 알고 있고, 만일 자신이 남성처럼 보이기 위해 바지를 입은 것이라면 옷장 안에 있는 저 수많은 치마를 왜 없애버리지 않았겠는가 반문한다.

———

위대한 보호자, 바지

보뇌르는 작품 이외의 요소로는 어떤 비난도 받고 싶지 않았던 것 같다. 작품을 하기에도 모자라는 시간을 사회적 논쟁에 휘말리며 소모하고 싶지는 않았기 때문에, 여성 해방을 위해서 바지를 입는 것이냐는 질문에는 늘 단호하게 대처했다. 일부러 다른 화가가 그리는 다른 초상화 속에서 드레스 차림으로 등장하고 사진을 찍을 때도 보란 듯이 치마를 입은 모습을 남겼다.

그러나 실제로는 말년까지 작업실에서건 집 밖에 나가 스케치를 하기 위해서건 늘 바지를 입었고, 말년에 자신의 정원에서 찍힌 사진에서도 평생 고수했던 단발머리와 편안한 바지 차림을 하고 있다. 또한 당시에는 남성의 전유물로 여겨졌던 공공장소에서의 흡연을 즐기고 남성용 안장을 올린 말을 타고 달리는 등의 기행이 늘 대중의 입에 오르내렸다. 사적인 자아와 공적인 자아 사이에서 큰 괴리감을 느끼고 늘 변명을 늘어놓아야 했지만, 보뇌르는 모든 의혹을 일시에 해소할 수 있는 결혼도 거부했다. 그는 자신의 전기 작가에게 독립심을 잃을까 두려워 결혼을 하지 않았다고 회

자신의 정원에 있는 로자 보뇌르의 사진. 1880
~1890년경

고했으며, 너무도 많은 재능 있는 젊은 여성이 마치 희생제물로 바쳐지는 양처럼 스스로를 제단 위로 끌려가도록 내버려 두는 데 안타까움을 표현했다.

보뇌르는 여성 미술가로서 자신이 원하는 작품을 제작할 때 따르는 전형적인 사회적 갈등과 모순을 돌파하기 위해 평생 노력했다. 그가 인터뷰들에서 늘어놓았던 변명이 오히려 그의 인생이 거쳐온 지난한 과정을 증명한다. 오늘날 생각하면 아무것도 아닌 일, 바지를 입는 일이 그의 미술 활동에서 얼마나 중요한 요소였는지는 그의 다음과 같은 말에 고스란히 담겨 있다.

바지는 나의 위대한 보호자가 되어 주었다. 나는 바닥에 끌리는 치맛자락 때문에 전통적으로 삼가되어 오던 일들을 과감히 해냈고, 그로 인해 인습을 깨뜨렸다는 것에 곧잘 자축했다.

사람이건 물건이건 어떤 대상을 '바라본다'는 것은 관심을 표하는 당연한 행위이다. 아름다운 여성에게 남성이 시선을 보내는 것 역시 당연한 일일 것이다. 하지만 이 성별 간 시선의 문제는 그렇게 간단치 않다. 어떤 질척한 시선은 그 대상이 된다는 사실 자체로 불쾌한 감정을 유발한다. 물론 용모가 뛰어난 남성들도 뭇여성의 시선을 받겠지만, 그 시선으로부터 불쾌감과 위협을 느끼는가는 다른 문제이다.

과거의 그림이나 조각들 가운데에도 그러한 시선을 유발하는 작품들이 있다. 그림 속에 있는 인물이거나 단지 조각상일 뿐이지만, 신체의 온 구석구석을 잘 들여다보고 감상해보라고 하는, 들여다보다가 옆에 사람이 지나가면 흐르던 침을 닦게 되는 작품들이 있는 것이다. 그 대상은 물론 신화 속, 역사 속 아름다움의 표상인 여성들이다. 반대로 어떤 작품들 속에는 흐르는 침을 닦는 인물들의 얼굴과 시선이 박제되어 있기도 하다. 작품을 바라보는 데 있어서 시선의 문제는 단지 원초적 욕망에 관한 것일 뿐 아니라 정치적이고 사회적인 것이다.

제2장 시선

왜 여성은
언제나 구경거리가 되는가

1

시선이 가진 폭력성을
고발하다

에밀리 메리 오즈번Emily Mary Osborne, 1828~1925의 작품 〈이름도 없고 친구도 없
는〉에서는 공공장소에 나와 일하는 19세기 여성이 감당해야 했던 '시선'
에 대한 이야기가 전개된다. 화면 가운데에는 어쩐지 불편하고 어색한 얼
굴을 한 여성이 서 있고, 그 옆에는 나이 어린 동생처럼 보이는 남자아이가
있다. 테이블 맞은편에 선 남자는 이 장소, 즉 그림을 매매하는 매장의 주
인일 것이다. 그는 여성이 가지고 온 것으로 보이는 그림을 테이블에 올려
놓고 눈을 내리깔아 바라보고 있다. 상당히 젠체하는 태도로 그림을 바라
보는 표정이 어쩐지 탐탁지 않아 보인다.

 자신이 그렸을 그림을 팔러 나온 여성은 꽤 먼 길을 걸어온 것 같다.
하필 비가 내리는 날 젖은 길을 걸어온 그의 치맛단에는 진흙이 묻어 있고
의자에 기대어 둔 우산에서는 빗물이 흘러내린다. 그의 모습에서는 가져
온 그림을 꼭 팔고 돌아가야 할 것 같은 절박함이 느껴진다. 당장이라도 이

에밀리 메리 오즈번, 〈이름도 없고 친구도 없는〉, 1857

상황을 벗어나고 싶지만 화상이 그림 감식을 끝낼 때까지 시간을 견디기 위해 그는 손에 감긴 줄을 이리저리 꼬면서 어색함을 달래고 있다. 반면 그의 동반자로 함께 온 남자아이의 시선은 거만한 화상의 얼굴에 꽂혀 있다. 아이의 표정을 보면 여성의 그림에 상당한 자신감이 있는 것 같다. 그럼에도 화상은 그의 그림에 좋은 평가를 하거나 순순히 좋은 가격을 쳐줄 것 같지 않다.

구경거리가 되는 여성 화가

그런데 이 그림 속에는 여성 화가의 운명을 쥐고 있는 화상 이외에도 그를 곤혹스럽게 만드는 사람들이 보인다. 화면의 왼쪽에 있는 비단 중절모를 쓴 사내들은 판화로 보이는 종이를 들고 있지만, 손에 든 작품 대신 중앙의 젊은 여성을 응시하고 있다. 그중 한 남자는 마치 작품을 보는 척 고개를 숙인 채 눈만 들어 그를 관찰하느라 눈에 희번득한 흰자위가 보인다. 다른 남자는 한쪽 다리를 반대편 다리에 걸친 편안한 자세로 고개를 돌려 그림을 가져온 여성을 보고 있다.

그림을 팔아서 생계를 유지해야 할 젊은 여성 화가는 집을 벗어난 공공의 영역에서 이렇게 구경거리가 된다. 남자아이를 동반하고 있지만 그를 보호할 사람은 그 자신이다. 실상은 그가 아이의 생계를 책임지고 있는 입장일 테다. 그림 속의 이 여성이 처한 어려움은 그림을 팔아 살아가는 가난한 화가로서의 고충뿐만이 아니다. 사회에 나온 여성들이 불필요하게 감내해야 하는 음험한 시선에서 오는 고통 역시도 무시할 수 없다.

에밀리 메리 오즈번은 생계를 위해 사회활동을 하느라 곤경에 처한 여성의 모습을 자주 그렸다. 그는 목사 집안의 딸로 태어나 야간 미술학교에서 3개월간 수학했을 뿐, 정규 교육을 받지는 못했다. 그럼에도 연례 왕립 아카데미 전시에 입성하여 이후 직업 화가로 활발한 활동을 펼쳤다. 이러한 이력을 지닌 여성 화가이기에 에밀리 메리 오즈번은 그 고통을 누구보다 잘 알고 있었을 것이다.

사실상 화가는 '보는' 직업이다. 특히 추상미술이 출현하기 이전인 19

세기까지 화가의 일이란 대상을 '응시'하여 자신의 세계관과 감성으로 재현하는 작업이었다. 에밀리 메리 오즈번의 그림 속 주인공인 여성 화가 역시 정물이건 풍경이건 대상을 관찰하고 이를 화폭에 옮기는, 다시 말해 '바라보는' 사람일 것이다. 그러나 공공장소로 나서는 순간 그는 '바라봄을 당하는' 사람의 입장에 설 수밖에 없다. 물론 그의 남루한 차림새는 남성으로 하여금 그를 함부로 쳐다보아도 상관없다는 판단을 내리게 해주었을 것이다. 다음 순간 그림 매입을 거절당할 것이 거의 확실해 보이는 이 젊은 여성 화가에게 중절모를 쓴 남성들이 희롱 섞인 농담을 건넬지도 모른다. 여성 화가가 고개를 꼿꼿이 들어 중절모 쓴 남성들에게 코웃음이라도 날리면 시원하겠지만, 화면의 음울한 분위기는 그런 결말을 허락할 것 같지 않다.

상류층 여성도 피해갈 수 없었던 불쾌한 시선

가난한 여성 화가를 음험한 눈으로 쳐다보는 것이 저리도 공공연한 일이었다면, 신분이 높은 여성은 좀 달랐을까? 19세기에 제작된 다른 여성 화가의 작품을 보면 상류층 여성이라고 크게 달랐을 것 같지는 않다. 미국 출신 여성 화가이지만 프랑스에서 인상주의자들과 함께 활동했던 메리 커셋Mary Cassatt, 1844-1926은 여성이 동등한 지위의 남성과 섞여 있는 자리에 서조차도 쉽게 구경거리가 되는 장면을 그림 속에 담아냈다.

메리 커셋의 작품 〈특별 관람석에서〉에는 공연에 흠뻑 빠져 있는 여성

이 전면에 나타난다. 그는 오페라허우스의 특별석에 앉아 무대를 더 자세히 보려고 몸을 기울이고 있다. 오페라글라스를 들어 눈에 바짝 대고 있지만 팔꿈치를 난간에 괴어 기대고 있어 자세는 안정적이다. 다른 한 손에는 부채를 들고 있지만, 신경이 온통 무대에 쏠려 있느라 얼굴을 가리는 부채는 잊은 것처럼 보인다. 이토록 심취해 보고 있는 공연이 무엇일지 궁금해질 정도로 입을 꼭 다문 표정에는 비장함마저 느껴진다.

그런데 그림 속에는 다른 사람들도 보인다. 그가 앉은 특별석의 건너편인 화면 왼쪽 상단에는 거친 붓질로 그려진 남자와 여자들이 있다. 무대를 바라보고 있는 사람들도 있지만 서로 잡담을 하거나 자리를 뜨고 밖으로 나가려는 사람도 있는 것 같다. 건너편에 오글오글 앉은 사람 중 단연 눈에 띄는 사람은 그림의 주인공처럼 한 손에 오페라글라스를 들고 있는 한 남성이다.

이 남성의 오페라글라스가 향하는 방향은 무대가 아니라 이 그림의 주인공인 여성이다. 옆자리에 앉아 부채를 들고 있는 여인과 동행했을 이 남성은, 상반신을 앞으로 뻗은 채 옆자리 여성의 의자 등받이를 한 손으로 잡아 몸을 지탱하고, 다른 쪽 팔은 난간에 기대어 오페라글라스를 받치면서 우리의 주인공을 쳐다보고 있다. 어쩐지 뻔뻔스럽고 기분 나쁜 시선이다. 여러 사람이 모인 장소이지만 서로 관계가 없는 다른 사람을 이렇게 공공연하게 쳐다보는 행위는, 시선의 대상이 되는 사람이라면 누구나 당혹할 만한 일이다.

"뭘 봐"라는 말이 시비를 거는 말처럼 들리는 이유는, 빤히 쳐다보는 행위가 상대에 대한 압박으로 여겨질 수 있기 때문이다. 타인이 쳐다보는

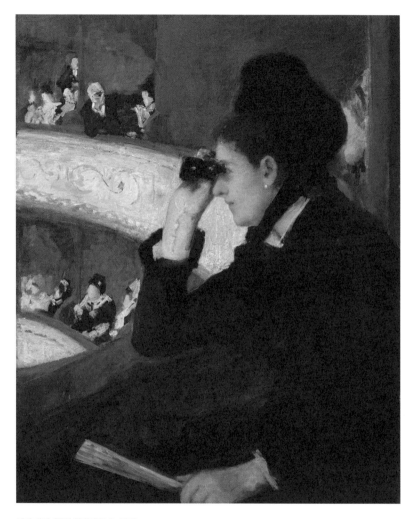

메리 커셋, 〈특별 관람석에서〉, 1878

시선을 자신에 대한 무시나 시비를 기는 것으로 판단하고 "뭘 봐"하며 방어하는 쪽은 대개 남성이다. 그렇다면 여성이 원치 않는 시선의 대상이 되는 경우는 어떨까. 여성이 공공연한 시선의 대상이 되는 경우, 보통은 시선을 받는 여성의 탓으로 여겨지는 경우가 많다. 요란하게 화장해서, 짧은 치마를 입어서, 키가 너무 크거나 작아서, 얼굴이 예쁘거나 못생겨서 혹은 이와 비슷한 온갖 이유로 여성들은 시선의 대상이 된다. 그러나 이러한 시선에 기분이 상해도 "뭘 봐"라고 일일이 반응하는 여성은 그리 많지 않다. 여러 가지 이유를 들 수 있겠지만, 무엇보다 지금까지의 경험에서 타인의 시선으로부터 압박을 받는 데 익숙해져 있기 때문일 것이다. 메리 커셋의 그림 속 주인공처럼 말이다.

근대화가 급속히 이루어지던 19세기 파리에서 오페라와 발레, 연극 등이 상연되던 공연장은 당시로서는 '현대적' 정취의 한 장면이었다. 커셋의 오페라하우스 그림에 등장하는 여성 주인공은, 그림 속에는 등장하지 않지만 아마도 그를 에스코트하는 남성 동반자가 있었을 것이다. 당시 여성은 거리나 공연장 등의 공공장소를 자유롭게 다닐 수 있었지만, 이는 남성 보호자를 동반해야 하는 조건부 자유였다. 보호자를 동반하지 않은 채 길거리를 돌아다니는 여성은, 노동을 해서 생계를 유지해야 하는 낮은 신분의 '불쌍한' 여성이거나 혹은 남성을 유혹하려는 매춘부 취급을 당하기 일쑤였다. 또한 그러한 유형의 여성들은 더욱 노골적인 시선을 감당해야 했다.

커셋의 그림 속 오페라글라스를 든 여성 역시 '바라보는' 일에 집중하고 있지만, 동시에 그 자신이 '구경거리'가 되는 것을 피할 수 없음을 보여

준다. 19세기 도시 생활이 주는 자유로움은 당시 여성들에게 집 밖을 벗어
나 또 다른 삶을 꿈꿀 수 있는 자유의 가능성을 보여주었지만, 그것은 원치
않는 시선을 감당할 수 있을 정도의 범위 안에서의 자유였다.

2

비너스,
최초의 포르노

고대 비너스상은 인간이 만든 최초의 포르노이다. 이 말을 들으면 '아름다움의 신 비너스가 포르노라니 이런 불경한 말이 있나' 라고 생각할지도 모르겠다. 비너스 신상이 누드로 만들어졌다는 사실을 탓하기에는 다른 누드 작품도 많기 때문이다. 오히려 고대 그리스에서는 남성 누드가 훨씬 더 많았다. 그 유명한 〈원반 던지는 사람〉이나 〈벨베데레의 아폴론〉 등이 누드로 제작되었고 이 밖에도 누드 남성상은 넘쳐난다. 그러니 그 수많은 누드 가운데 콕 짚어 비너스상을 포르노의 원조라고 말하는 건 후대의 무리한 억측에 불과하다고 생각할 수도 있다.

실제로 고대 그리스에서 만든 작품은 여성상보다 남성상이 훨씬 다양하고 그 수도 더 많다. 신화 속 아폴론이나 제우스, 포세이돈과 같은 남성 신상이 다수 제작되었고, 운동경기자의 누드도 제작되었다. 그 모델은 나체로 행해졌던 남성들만의 운동 경기에서 우승한 평범한 인물들이었지

만, 그들의 조각상만큼은 신상과 유사하게 완벽한 신체로 구현되었다. 고
대 그리스에서는 남성의 건강한 육체미가 보편적인 인간의 이상을 보여
준다고 여겼다. '남성'이 인간의 표준이고 남성의 몸이 조화로운 비례와 균
형을 보여준다고 여겼기에 신상이든 운동경기자상이든 남성의 신체는 누
드로 표현하는 것이 당연했다.

크니도스섬을 빚더미에서 구한 누드 비너스

남성상과 달리 여성상은 고대 그리스 초기부터 옷을 입은 상태로 등
장했다. 고대 그리스에서 조각 기술이 완전히 무르익기 전, 기원전 7세기
부터 기원전 5세기 사이의 시대를 아르카익Archaic 시기라고 부른다. 이때
만들어진 수많은 소년상kouros과 소녀상kore을 보면 소년상은 모두 나체로
등장하지만, 소녀상은 모두 옷을 입고 있다. 아르카익 시대는 완전하고 아
름다운 인체에 대한 관심이 막 시작된 시기였다. 이때의 인체 묘사는 다소
딱딱하고 어색하지만, 이 시기를 지나 기원전 5세기 후반 고전기에 이르
면 매우 자연스러우면서도 당당하고 섬세한 인체의 묘사가 정착된다. 앞
서도 언급했듯 이때 보편적으로 아름다운 인체의 전형은 남성의 신체였
다. 아르카익 시기의 소녀상들이 옷을 입고 나타났던 것처럼, 고전기의 여
성 신상 역시 처음에는 옷을 입은 상태로 조각되었다. 인체를 조각하는 기
술이 사실적으로 발전하면서 조각가들은 남성 조각에서는 근육의 움직임
을, 여성 조각에서는 옷 주름을 자연스럽게 묘사하는 데 사활을 걸었다.

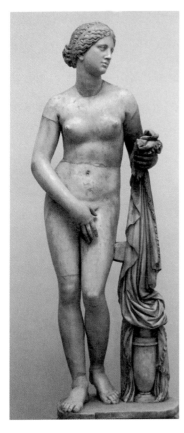

프락시텔레스, 〈크니도스의 비너스〉, 기원전 4세기

비너스상도 처음에는 옷을 입은 모습으로 조각되었다. 하지만 비너스가 완전한 성인 여성의 몸으로 물에서 태어났다는 탄생의 지점에 주목하면서, 조각가들은 옷을 입히되 물에 젖은 상태의 비너스를 조각하기 시작했다. 물에 젖은 옷이 착 달라붙어 몸의 곡선이 적나라하게 드러나는 데다, 걸친 옷이 점점 얇고 섬세해져 거의 누드와 다름없는 상태의 조각상이 등장한 것이다. 그러던 중 고대의 가장 유명한 조각가 프락시텔레스 Praxiteles, BC 395–330가 완전하게 나체를 드러낸 비너스를 조각했다. 바로 크니도스Knidos섬의 비너스다.

프락시텔레스가 제작하고 크니도스섬이 사들인 이 비너스를 자세히 살펴보자. 몸을 완전히 드러낸 비너스는 막 바다에서 나온 듯 한 손에 옷을 들고 있고, 다른 손으로는 음부를 가리고 있다. 남성 신상이나 경기자상이 음부를 가리지 않은 것과 대비되는 지점이다. 바로 다음 순간 비너스는 손에 쥔 옷을 둘러 입었겠지만, 프락시텔레스는 옷을 입기 전의 짧은 순간에 주목했다.

프락시텔레스는 원래 코스Kos섬의 의뢰를 받아 이 비너스상을 조각했
으나, 누드로 조각된 여신의 모습에 경악한 코스섬의 의뢰자는 이 조각을
거절했다. 결국 프락시텔레스는 옷을 입은 비너스상을 새롭게 조각해 코
스섬에 납품했다. 코스섬에서 거절당한 옷을 벗은 비너스상은 크니도스섬
에 매입되어 신전에 세워졌다. 누드 비너스상을 받아들인 크니도스섬의
판단은 경제적으로 옳았다. 이 비너스상이 너무도 유명해져서 몰려드는
관광객들 덕분에 크니도스 시의 부채를 모두 탕감할 수 있었을 정도였다
니 말이다.

일반적으로 신상은 신전에 안치된다. 아폴론상은 아폴론 신전에, 제
우스상은 제우스 신전에 안치되었다. 보통 신전은 장방형으로 설계되며,
신상은 가장 안쪽에 배치되었다. 그러므로 오늘날 성당의 십자가가 그렇
듯 신상의 뒷모습이 노출되는 일은 없었다. 그러나 크니도스의 신전은 독
특하게도 기둥으로 둘러싸인 원형 신전이었다. 한가운데 신상을 세우면
360도 돌아가면서 모든 각도에서 신상을 볼 수 있었다. 당시에 이 신전을
방문한 사람들은 원형의 신전을 빙 돌면서 비너스의 전신을 보았을 것이
다. 신전은 신에게 기원하는 장소이지만 크니도스섬의 비너스는 좀 달랐
던 것 같다. 고대 로마의 박물학자 플리니우스Gaius Plinius Secundus, 24~79의《박물
지Naturalis Historia》에 의하면, 비너스의 아름다움에 취한 남성들이 신상에 다
가가 끌어안았으며 밤이 지나고 나면 이 신상 주변에는 정액 냄새가 진동
했다고 한다. 누드 비너스상은 기원의 대상이기보다는 아름다운 여성의
신체를 성적으로 소비하는 관음증의 대상이었다. 마치 오늘날의 포르노그
래피처럼 말이다.

——
누드 비너스의 모델, 아름다운 프리네

크니도스의 비너스는 구체적인 모델이 있다. 프락시텔레스는 당시 가장 아름답기로 이름이 높았던 프리네Phryne를 비너스의 모델로 삼았는데, 이 여성은 '헤타이라hetaira'라고 불린 고급 매춘부였고, 프락시텔레스의 애인이기도 했다. 헤타이라는 계급이 높은 이들이나 명망이 있는 이들을 상대하는 매춘부로, 문학적·음악적 재능이 뛰어난 지적인 여성들이었다고 전해진다. 프리네는 그 가운데서도 자신이 남성을 고르는 입장이었고, 그에게 거절당한 남성들이 앙심을 품기도 했다고 한다.

그런 이유에서였을까. 프리네가 신성모독죄로 사형을 구형받아 법정에 서는 일이 벌어진다. 프리네가 '헤타이라'를 직업으로 등록을 하지 않아서였다고 하지만 정확한 죄목은 논란이 분분하다. 아무튼 그 아름다운 창부 프리네가 법정에 섰다. 이 장면을 상상하여 19세기 화가 장레옹 제롬Jean-Léon Gérôme, 1824-1904이 〈법정에 선 프리네〉를 그렸다. 불경죄나 신성모독죄는 귀에 걸면 귀걸이, 코에 걸면 코걸이 식의 괘씸죄와 비슷해서 아무리 논리적으로 변론해도 분위기는 사형으로 모아져 갔다. 결국 최후의 수단으로 변호인이 배심원단 앞에서 프리네의 옷 앞섶을 찢어서 가슴을 보여주었다고 한다. 신이 빚은 이렇게 아름다운 여성이 어떻게 신성모독을 할 수 있는가, 신이 창조할 수 있는 가장 완벽한 신체를 가진 그를 벌하는 것이 오히려 신에 대한 불경죄가 아닌가, 하고 마지막 변론을 했다. 그의 상반신 노출에 충격을 받은 배심원단은 프리네를 무죄 방면한다.

그런데 제롬은 이 장면을 상반신만이 아니라 전신을 노출한 모습으로

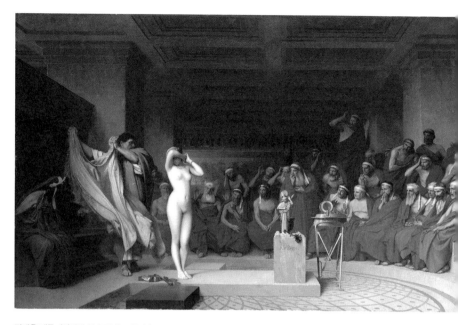

장레옹 제롬, 〈법정에 선 프리네〉, 1861년

보여준다. 프리네는 당황한 듯 얼굴을 가리고 있지만 배심원들 앞에서 몸의
굴곡이 잘 드러나는 자세를 취하고 있다. 하지만 이 모습이 기록에 전하는
프리네의 진짜 성격을 제대로 보여주는 것 같지는 않다. 실제 프리네는 자
수성가한 부자였고, 알렉산더 대왕의 침공으로 무너진 테베의 성벽을 복구
하는 데 자금을 대겠다고 하면서 "알렉산더에 의해 무너지고, 매춘부 프리
네에 의해 재건되다"라는 문구를 새겨달라고 요구했다. 이 청은 받아들여지
지 않았지만, 프리네의 대범하고 당당한 면모를 엿볼 수 있는 일화이다.

　　그런 프리네가 옷이 벗겨진 채 수줍다는 듯 얼굴을 가리면서도 자신
의 몸을 한껏 아름답게 보여주는 모습은 어쩐지 그답지 않다. 이 그림의 백

미는 붉은 옷을 입은 배심원들의 얼굴이다. 수염을 기른 늙수그레한 남성 배심원들은 모두 넋이 나간 듯 입을 쩍 벌리고 있다. 이 그림에서 우리가 주목할 부분은 이들의 시선이다. 실제 프리네가 불쾌하게 여겼을 시선, 감탄마저도 진저리쳐지는 시선들 말이다. 제롬은 이 그림을 보는 관객마저도 이 음험한 시선의 공범으로 만들고 있다.

— 3 —

시선의 역전,
현대미술의 흐름을 바꾸다

크니도스섬의 수줍은 비너스와는 정반대로 거만한 시선으로 공분을 불러일으킨 그림 속 여인이 있다. 바로 에두아르 마네Édouard Manet, 1832-1883가 그린 〈올랭피아〉라는 제목의 그림이다. 이 그림에 등장하는 나체의 여성은 침대에 누운 채 크니도스의 비너스와 유사하게 한 손으로 음부를 가리고 있다. 이 여성은 옷을 입지 않았지만, 발에는 슬리퍼를 간당간당하게 걸치고, 머리에는 커다란 붉은 꽃을 척 꽂은 채, 팔목에는 이슬람풍의 팔찌를, 목에는 당시 젊은 여성들 사이에서 유행하던 초커를 둘러매고 있다. 검은 배경에 가려져 잘 보이지 않지만 화면 오른쪽에는 흑인 하녀가 그에게 꽃다발을 가져다주고 있고, 그의 발치에는 검은 고양이가 꼬리를 바짝 치켜올리고 있다. 지금 와서는 이 그림이 관객의 공분을 불러일으켰다는 말이 의아하게 느껴질 수도 있다. 어디에서나 볼 수 있는 누드 그림인데, 왜 사람들은 이 그림에 화를 냈을까?

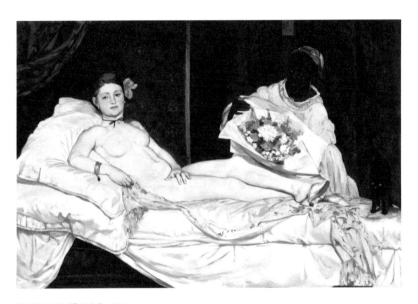

에두아르 마네, 〈올랭피아〉, 1863

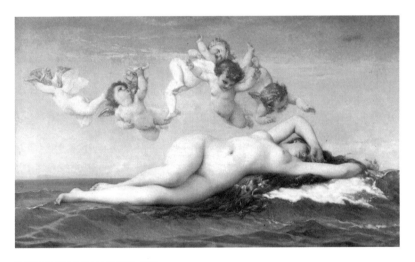

알렉상드르 카바넬, 〈비너스의 탄생〉, 1863

——
관객을 분노케 한 올랭피아

마네는 〈올랭피아〉를 1865년 프랑스 국가공모전인 살롱전에 출품했다. 한 손으로 음부를 가린 침대 위의 여인을 그린 그림은 입선작으로 전시되었는데, 이 작품을 본 관객들은 혀를 차거나 때로는 분노하여 우산이나 지팡이로 작품을 훼손하려 했다고 전해진다. 도대체 무엇이 그들을 그렇게 분노하게 했을까? 이보다 훨씬 더 분노를 일으키는 작품을 많이 알고 있는 지금에는 이 그림에 대한 당시의 혹평을 이해하기 어려울 수도 있다. 하지만 마네의 〈올랭피아〉가 입선에 오르기 2년 전, 살롱전에서 대상을 받은 작품과 비교해보면 절로 고개가 끄덕여진다.

1983년의 살롱전 대상 작품인 알렉상드르 카바넬Alexandre Cabanel, 1823~1889의 〈비너스의 탄생〉은 더할 수 없이 매혹적인 여성으로 비너스를 그려낸 데 반해, 마네의 〈올랭피아〉는 도무지 아름다운 구석이라고는 찾을 수 없는 거친 그림이다. 카바넬의 비너스는 늘씬하고 풍만한 몸매를 최대한 굴곡지게 드러내기 위해 양팔을 위로 치켜올리고 있다. 잠에서 막 깨어나 길게 기지개를 켜는 것처럼 한쪽 팔을 길게 머리 위로 올리고, 햇살에 눈이 부시다는 듯이 다른 쪽 팔로 게슴츠레하게 뜬 눈을 가리고 있다. 몸을 비틀어 몸의 구석구석이 현란하게 형태를 드러내고 금발의 머리칼이 파도처럼 물결치며 아름다움을 배가시킨다. 한마디로 카바넬은 여성을 볼만하게 그려내는 데 도가 튼 화가였다. 카바넬은 이 작품이 살롱전에 전시되던 해 바로 나폴레옹 3세의 눈에 들어 작품이 컬렉션되었을 뿐 아니라 카바넬은 국립미술학교인 에콜 데 보자르École des Beaux-Arts의 교수가 되었다.

카바넬의 비너스에 비하면 마네의 〈올랭피아〉는 처참해 보일 정도이다. 여성 신체의 묘사는 둘째치더라도 화면 전체에서 보이는 색채의 조화와 빛의 운용 측면에서 보면 두 작품 간의 차이는 매우 확연하다. 카바넬의 작품에서는 아름다운 푸른색을 배경으로 파도의 물결과 구름 한 점조차 부드럽게 묘사되고 있으며, 비너스의 백옥같은 피부와 신체의 굴곡에 따른 섬세한 명암은 관객의 시선을 자꾸 그의 신체 구석구석으로 이끈다.

반면 마네의 화면은 지나치게 검거나 지나치게 희다. 흰 시트의 침대는 눈이 부셔서 오래 바라보기 어렵고 검은 배경은 너무 어두워 고양이와 하녀가 보이지 않을 정도이다. 쓱쓱 대충 칠한 것 같은 붓질이 화면 전체에 난무하고, 침대나 벽, 커튼의 거리감조차도 명확히 표현되지 않았다. 카바넬은 당시 살롱풍이라고 일컬어지는 아카데믹한 화풍의 일인자였다. 반면 마네는 제도권 공모전에 자주 응시하지만 도저히 받아들여지기 어려운 반항적 화풍, 당시에는 재야권에 머무르던 인상주의를 예고하는 화풍을 가지고 있었다.

당대의 부르주아 남성 관객들이 마네의 〈올랭피아〉를 바라보며 분노를 느꼈던 이유는 하나 더 있다. 어쩌면 이 이유가 가장 결정적이라고 볼 수도 있겠다. 아름답지도 않은 벌거벗은 여성, 그것도 비너스 같은 여신도 아니라 침대에서 장신구를 주렁주렁 달고 있는 매춘부 같은 여성이 눈을 똑바로 뜨고 화면 밖을 바라보고 있기 때문이다.

그림 속에서 화면 밖을 보는 인물은 늘 관객과 눈이 마주치게 되어 있다. 발걸음을 옮겨도 관객은 그림 속 여인이 자꾸 자신을 쳐다보는 것처럼 느낀다. 그림을 보는 사람은 나인데, 그림 속 여자가 나를 바라보는 것 같

은 황당함이라니. 벌거벗고 있지만 부끄러움을 타지도 않으면서 심드렁한 표정으로 정면을 바라보는 마네의 〈올랭피아〉는 당시 남성 관객들에게 너무도 기분 나쁘고 충격적인 작품으로 여겨질 만했다. 기존의 누드 작품에 익숙한 남성 관객의 생각에 여성 주인공은 여신이라도 당당하기보다는 시선을 받는 인물이어야 하고, 얼굴은 수줍은 듯 정면이 아닌 다른 곳을 향하거나 앞을 바라보더라도 유혹하는 듯한 미소를 머금고 있어야 했다. 그래야만 부담 없이 감상이 가능한데, 아름답지도 않고 매춘부와도 같은 여인이 애정을 갈구하는 것도 아닌 덤덤한 시선을 던질 때, 내심 즐기던 에로틱한 관음증에는 찬물이 끼얹어지는 것이다.

　마네의 〈올랭피아〉는 시선에 대한 근본적인 의문을 도발적으로 제시했다. 그 그림을 보는 사람들은 누구였을까? 보통은 관객이라고 답하겠지만, 문제는 그렇게 간단하지 않다. 〈올랭피아〉가 전시될 당시 주요 관객층은 지금과는 달랐다. 이 그림이 그려지고 전시되던 19세기 중반은 동물 그림의 대가 로자 보뇌르가 마시장이나 우시장에 스케치하러 갈 때 바지를 입기 위해 경찰의 허가를 받아야 하던 시기였다. 남성의 에스코트 없이 길거리를 혼자 다니는 여성은 함부로 대해도 되는 사람 취급을 받았다. 이때 프랑스의 살롱전이든 낙선전이든 그것을 관람하는 주체 역시 대개 남성이었고, 남성과 함께 온 여성들이 있다손 치더라도, 그림을 그리는 화가가 자신의 작품을 보리라고 상정하는 관객은 남성 일반이었을 가능성이 크다.

　카바넬의 〈비너스의 탄생〉에서 바다에 누운 비너스의 시선은 팔로 반쯤 가려져 있어 그 시선이 어디를 향하는지 알기 어렵다. 비너스의 시선은

특정한 방향을 향하고 있기보다 그냥 눈을 감고 있는 것에 가깝다. 따라서 관객을 똑바로 쳐다보고 있는 올랭피아와 비교해보면 그의 육체를 감상하는 데 어떤 심적 거리낌도 느껴지지 않는다. 그리고 비너스의 얼굴은 누구인지 알아볼 수 없어도 아름다움 그 자체일 것이라 '추정'된다.

반면 올랭피아는 어떤가. 올랭피아의 얼굴은 구체적인 모델이 있는 '초상'이다. 아무리 아름다운 여성이라도 실제의 여인은 어딘가 결함이 있기에, 이상적으로 아름다운 여성을 그리기 위해 화가들은 고대로부터 현실 여성의 가장 아름다운 부분만을 조합해 묘사했다. 고대의 화가 제욱시스는 헬레네를 그리기 위해 다섯 명의 소녀를 선발해 각각의 아름다운 부분만을 합성하여 그렸다고 한다. 이는 어느 한 개인의 개성적인 아름다움을 표현하기보다는 여성의 이상적인 아름다움을 대표하는 이미지를 찾기 위한 방법이었을 것이다.

올랭피아의 모델은 누구인가

어떤 그림이 실제 인물의 초상인지 아니면 창조된 인물상인지를 어떻게 구분하는가 하는 의문이 생길 수 있다. 그러나 그림을 잘 들여다보면 특정인의 초상인지 아니면 화가의 머릿속에서 만들어진 창조물인지 어느 정도는 알 수 있다. 초상은 그 생생함에서, 화가의 머릿속에서 조합되어 만들어진 인물상과 확실히 다르다. 마네의 〈올랭피아〉는 그림 속의 시선과 맞닥뜨리는 순간 특정한 여성의 초상임을 확신할 수 있다. 더군다나 우리

는 이 여성의 이름까지도 특정할 수 있다. 당시 열여덟이었던 빅토린 뫼랑 Victorine Meurent, 1844~1927이 〈올랭피아〉의 실제 주인공이다.

빅토린 뫼랑은 브론즈를 다루는 장인의 딸로 태어나 어깨 너머로 모델링의 기술을 익혔고, 여성을 위한 사설 화실에 다니면서 그림을 그린 미술학도였다. 하지만 예나 지금이나 미술은 일부 성공적인 화가들을 제외하면 생계를 잇는 데 별 효과적인 방도는 아니어서, 빅토린 뫼랑은 거리에서 기타를 치며 노래를 부르는 일로 생계를 유지했다. 뫼랑은 기타 이외에도 여러 악기를 다룰 줄 알았다니, 음악에도 재능이 있었던 것으로 보인다.

마네는 거리에서 연주하는 뫼랑의 모습을 그렸고, 그것을 계기로 모델이 되어 달라고 부탁했다. 당시에도 화가와 조각가들을 위해 포즈를 취하는 것을 직업으로 삼는 모델이 있었지만 이들은 사회적으로 매춘부와 비슷한 취급을 받았다. 화가의 모델은 외간 남자 앞에서 포즈를 취하고 때로 옷을 벗는 직업이었을 뿐 아니라 애인 역할도 해주는 것이 상례였기 때문이다. 마네의 〈올랭피아〉와 〈풀밭 위의 점심〉에서 관객을 덤덤하게 바라보는 빅토린 뫼랑에 대해서도 이런저런 소문이 있다. 그러나 빅토린 뫼랑은 한때 마네의 모델이었지만 전문 화가였고, 살롱전에도 여러 번 입선한 경력이 있으며, 마네가 살롱전에 응모해 낙선했던 해에 뫼랑이 당선되어 당당히 그림을 전시한 적도 있다. 지금은 화가로서의 빅토린 뫼랑의 존재는 없어지고 〈올랭피아〉 속 누드만이 기억되고 있지만 말이다. 하지만 마네는 그를 모델로 한 〈올랭피아〉로 수천 년을 이어 오던 시선의 역전을 이루었고, 결과적으로 현대미술의 흐름을 뒤바꾸게 된다.

4

너의 시선이
내 뺨을 때린다

미술사 대부분의 시기 동안 그림을 주도적으로 관람하고 비평적 언사를 표현해온 관객은 남성이었다. 그 때문에 화가들은 남성 관객의 입맛에 맞는 주제와 소재를 선택해왔다. 심지어 화가에게 적극적으로 그림을 주문하는 이들 역시 권력층 남성이 압도적이었다. 이를 보면 그동안 여성 누드화가 그렇게나 많이 제작된 이유를 짐작할 만하다. 대부분의 화가가 남성이기도 했지만, 시장이 남성 관객을 중심으로 형성되어 있었기 때문이다.

바라보는 시선이 곧 폭력이 될 때

바버라 크루거Barbara Kruger, 1945- 는 그림 속 여성이 일방적으로 구경거리가 되어 왔던 역사에 의문을 제기한다. 크루거의 1981년 작 〈너의 시선이 내

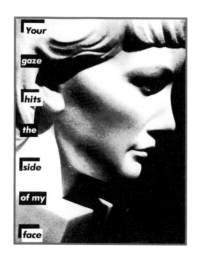

바버라 크루거, 〈너의 시선이 내 뺨을 때린다〉, 1981

뺨을 때린다〉는 사진과 텍스트로 이루어진, 계몽 포스터 같은 느낌의 작품이다. 바버라 크루거는 대학에서 디자인을 전공하고 광고와 잡지의 그래픽 디자인을 제작했던 경험이 있었다. 이러한 경험을 통해 대중의 주목을 끄는 방식, 이미지와 함께 병치되는 텍스트의 위력을 잘 알고 있었던 크루거는 메시지를 포스터와 같은 형식으로 전하기 시작한다.

그러나 일반적인 포스터가 메시지를 정확하고 빠르게 전달하는 데 반해, 크루거의 메시지는 시간을 들여 생각하게 만든다. 텍스트와 함께 등장하는 이미지 역시 명확하게 읽히기보다는 애매모호하게 제시되기 때문에, 관람자가 주체적으로 해석하는 시간이 필요하다.

〈너의 시선이 내 뺨을 때린다〉에는 여성 조각상의 옆모습이 보인다. 언뜻 보아서는 어떤 조각상인지도 명확하게 구분되지 않는다. 그 위에 한마디 한마디씩 또박 또박 끊어 읽으라는 듯 텍스트가 세로로 올려져 있다. "Your" "gaze" "hits" "the" "side" "of my" "face", 즉 네가 쳐다보는 시선이 내 뺨을 때린다는 말이다. 이 문구를 보면 의문이 쏟아진다. 여기서 말하는 "너 You"는 누구인가? 작품을 바라보고 있는 관객, 즉 우리를 말하는 것일까? 그렇다면 우리가 누구의 뺨을 때린다는 말일까? 심지어 손에 아니라 쳐다

보는 시선이 뺨을 때린다는 건 또 무슨 의미일까? 이 작품에 옆모습으로 나타난 조각의 뺨을, 우리가 바라보는 것만으로도 때리고 있다는 뜻일까? 작품을 바라보는 관객에 불과한 우리가 무슨 폭력이라도 행사하고 있다는 말인가?

바버라 크루거는 이미지와 문자의 결합만으로 관객으로 하여금 여러 의문을 가지게 하며, 다른 작품에서도 대명사가 포함된 문장을 삽입하여 그 앞에 선 관객들을 당혹시킨다. 크루거가 자주 사용하는 "너you", "너의your", "나I", "나의my", "나를me" 등의 대명사는 작품을 바라보고 있는 관객을 작품 안으로 강력하게 끌어들인다.

이 작품에 등장하는 인물 조각상은 여성을 소재로 한 전통적인 작품이다. 한 손으로 음부를 가리고 다른 손으로 옷을 든 채 맨몸으로 어정쩡하게 서 있던 크니도스의 비너스 이래 여성 조각상은 너무도 쉽게 관음적 시선의 대상이 되어 왔다. 피그말리온이 자신이 조각한 여인상을 사랑하여 함께 자고 입 맞추고 지극한 정성을 쏟은 끝에, 조각상이 체온을 가진 여성이 되어 그 여인과 결혼하게 되었다는 신화 역시, 여성의 모습을 한 조각상을 조각상이 아닌 여성으로 보았다는 이야기가 아니겠는가. 크루거는 이 작품을 통해 여성 조각상을 바라보는 남성 일반의 에로틱한 시선을 지적한다. 성별이 구분되어 있는 인간에게 에로티시즘 자체는 당연한 감정이지만, 그 시선의 방향이 일방적이라면 시각적 통제, 폭력성의 관점으로 다시 생각해보아야 한다고 말이다.

카메라 속에 담긴 폭력적 시선

바버라 크루거는 시선의 폭력성을 전달하는 작품에 조각상의 사진을 사용했다. 그렇다면 조각상이 아닌 현실의 여성은 이러한 시선에서 자유로울까? 이에 대해 로리 앤더슨Laurie Anderson, 1947-은 〈전자동 니콘(대상/거부/객관성)〉 연작에서 길거리에서 만난 폭력적인 시선을 그대로 되돌려주는 방식을 보여준다.

앤더슨은 전자동 카메라를 손에 들고 거리를 나섰다. 전자동 카메라는 초점을 맞추고 섬세하게 거리를 조정해야 하는 수동 카메라보다 촬영이 손쉽다. 풍경이든 인물이든 즉각적으로 사진에 담아낼 수 있는 도구인 것이다. 앤더슨은 전자동 카메라 덕분에 전에 없는 활기를 느꼈다. 그런데 길에 나선 앤더슨에게 "어이, 아가씨, 외로워 보이네?" 식으로 수작을 걸어오는 남성들이 순간적으로 불쾌감을 주었다. 전에는 그들에게 대답하느니 못 들은 척 외면하고 걸음을 서둘렀겠지만, 이번은 달랐다. 전자동 카메라가 있었던 것이다. 앤더슨은 발길을 멈추고 카메라를 들이대 그들의 사진을 찍었고, 그렇게 제작된 여덟 장의 사진을 인화하여 전시를 개최했다. 1973년의 이 작품에 대해 앤더슨은 1994년에 다음과 같이 회고했다.

나는 길거리에서 나를 품평하는 남자들의 사진을 찍기로 했다. 그런 식으로 내 사생활을 침해하는 짓이 늘 끔찍스러웠는데 드디어 그런 남자들에게 보복할 수단이 생긴 것이다. 전자동 니콘 카메라를 들고 휴스턴가를 걸어갈 때는 무장하고 준비가 완료된 기분이었다. 한 남자 앞을 지나는데 그가 중얼거

로리 앤더슨, 〈전자동 니콘(대상/거부/객관성)〉, 1973

리며 말을 건넸다. "내가 따먹어줄까?" 이는 일반적인 수법이다. 여자가 지나

갈 때 남자는 마지막 순간까지 기다렸다가 최대한 가까워졌을 때 공격을 한

다. 감히 맞설 용기가 있어야만 여자가 돌아설 수 있도록 말이다. 나는 휙 돌

아서서 거칠게 물었다. "방금 이야기한 게 너야?" 그가 놀라서 주변을 둘러

보다가 맞대응했다. "그래. 씨발, 그럼 어쩔 건데?" 나는 니콘을 들고 그 남자

에게 초점을 맞추었다. 그의 눈빛이 흔들리며 오락가락, 혹시 비밀경찰인가?

찰칵.

앤더슨은 사진을 찍는shooting 행위가 가진 공격성을 인지하고 있었다.

길에서 쏟아지는 시선의 공격과 불쾌한 말에 대항하여 마치 무기로 공격

하듯이, 그는 상대를 향해 카메라를 들이대고 사진을 찍었다. 앤더슨이 가던 길을 되돌려 카메라를 들이대는 행위만으로도 남성들은 강압적인 분위기를 느끼고 당황했다. 때로는 사진기를 두려워하지 않고 찍을 테면 찍으라고 포즈를 취하는 남성들도 있었다고 한다. 하지만 카메라를 들이대는 순간, 일방적인 시선은 종료되고 쌍방이 맞서 바라보는 형국으로 이 상황은 종료된다.

이렇게 사진 찍힌 남자들을 전시하면서 앤더슨은 그들의 눈 부분을 하얗게 지웠다. 이 조처는 길거리 남성들의 초상권을 보호하기 위한 최소한의 장치였을 수도 있다. 킬킬거리는 얼굴은 남겨놓되, 그들이 정확히 누구인지를 알아볼 수 없도록 말이다. 하지만 눈 부분을 삭제하는 작업은 그들이 마음대로 길가는 여자들을 쳐다보던 바로 그 시선을 제거하는 일이기도 하다. 시선의 폭력성, 공격성을 강조하기 위한 장치로 그들의 눈을 지워 더 이상 함부로 쳐다보지 말라고 경고하는 것이다. 심지어 시선이 지워진 남자들의 사진은 웃고 있는 얼굴들이어도 어쩐지 범죄자 같은 느낌을 준다. 단순히 길에서 여성을 향해 웃는 남자들의 얼굴이 아니라 지명수배범 같은 느낌을 줌으로써, 여성들이 일상적으로 받는 시선의 공격이 지닌 성질을 알려주는 것이다.

미술관에 들어서면 여성의 누드 그림과 조각이 차고 넘친다. 누드가 인체의 아름다움을 표현하고자 하는 것이라면 왜 남성의 누드보다 여성의 누드가 더 많은 것일까. 누드로 그려진 작품들은 저마다의 사연이 있다. 구약성경 속에 등장하는 이야기 속 잠깐 등장하는 목욕 장면이 그러하고, 저 멀리 동방에 존재한다는 소문만 무성했던 하렘의 오달리스크들 그리고 이국에서 행해지는 여성 노예 거래가 그러하다. 그렇다면 이 그림을 그렸던 이들, 이 그림을 감상하고 구매한 이들, 이 그림을 미술관에 기꺼이 전시하는 이들은 누구였을까.

제3장 **누드**

미술 작품에는 왜
벗은 여자들이 많을까

1

남성 누드와 여성 누드의
결정적 차이

서양미술의 역사를 들여다보면 옷을 입지 않은 인물상들이 다수 등장하고 우리는 이를 '누드nude'라고 부른다. 춘화春畵를 제외하면 본격적으로 옷을 벗은 인물상을 볼 수 없었던 우리 미술사에서 서양미술의 영향으로 갑자기 등장하게 된 '누드'를 번역할 수 있는 적당한 단어는 아예 없었던 것 같다. 누드를 처음 접한 우리나라 사람들의 반응은 당연히 '아이고, 망측해라'였고 세태의 급작스러운 변화를 개탄하는 목소리들도 있었지만, 서양문물이 전방위적으로 스며들기 시작하면서 누드라는 용어와 누드화, 누드 조각상은 자연스럽게 받아들여졌다.

서양미술에서 누드는 대체로 휴머니즘, 즉 인간중심주의의 발로라고 해석된다. 옷을 입지 않은 인간을 그림이나 조각으로 제작하는 것이 왜 휴머니즘과 연관이 되는 것일까. 여러 가지로 설명이 가능하지만, 무엇보다 누드는 인간이 '아름다운 존재'라는 것을 전제로 하기 때문이다. 고대 그리

스에서 시작된 서양 누드의 전통은 현대까지 강력한 전통으로 이어졌다. 물론 고대에는 인간상보다 신상神像이 더 많았지만, 알다시피 그리스신화는 인간적인 감정을 지니고 각자의 맡은 역할을 하며 살아가는 사람 같은 신들의 이야기이다. 따라서 신상 역시 가장 아름다운 '인간' 누드상으로 만들어졌다. 신상이 아닌 원반을 던지거나 활을 쏘는 등의 현실적인 인물상도 있는데, 실제로 고대 그리스 시기에는 신체적 기량을 겨루는 운동 경기가 옷을 입지 않은 상태에서 이루어졌다. 경기에서 승리한 이들의 아름다우면서도 강한 육체는 찬양할 가치가 있다고 여겨졌다. 이때의 운동 경기는 남성들만의 축제였기에, 모든 경기자상은 남성이었다.

성경 속 다비드의 당당한 누드

인간 신체의 아름다움을 예찬하는 고대 그리스 조각의 전통은 기독교 중심의 세계관이 지배하던 중세에 사라졌다. 인간은 신의 금기를 어긴 원죄를 범한 존재이므로 육체의 아름다움을 논할 자격이 없고, 다만 속죄의 마음으로 현세를 살아가야 했던 시절이었기 때문이다. 중세에 인간의 신체가 옷을 입지 않은 상태로 그려지는 경우는 태초의 아담과 이브가 죄를 짓기 이전 상태의 모습이거나, 인간이 지옥에서 끔찍한 벌을 받는 모습을 표현할 때 정도였다. 중세의 지옥도는 인간의 신체가 어디까지 고통스러울 수 있는지 온갖 상상력을 동원해 그려냈고, 고통 속에 있는 인간은 결코 아름답게 보이지 않았다.

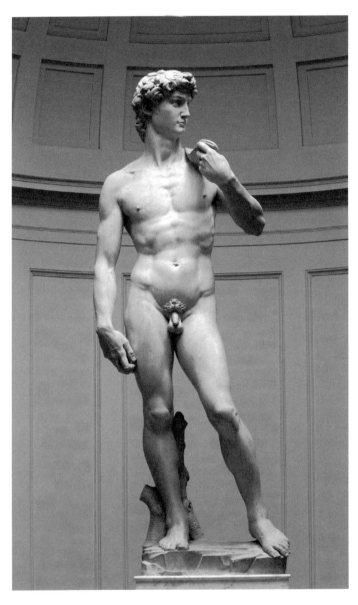

미켈란젤로, 〈다비드〉, 1501~1504

세계관의 대전환이 일어났던 르네상스 시대에 이르러서야 인간의 신체는 다시 주목받는다. 고대의 조각상처럼 인간을 아름답고 강하며 매력적인 존재로 그려내고자 했지만, 여전히 기독교 신앙을 가지고 있었던 르네상스인들은 한 가지 해결책을 찾아냈다. 성경에 나오는 이야기 속에서 누드로 그릴 만한 대상을 찾은 것이다.

르네상스의 거장 미켈란젤로Michelangelo, 1475-1564가 제작한 〈다비드〉는 구약에 등장하는 영웅이자 후에 이스라엘의 왕이 된 청년 다윗을 묘사한 작품이다(현대 히브리어 발음으로는 '다비드'에 가깝지만, 성경에서는 고대 히브리어 발음에 따라 '다윗'으로 쓰고 있다). 미켈란젤로의 〈다비드〉를 보면, 누드가 인간 신체의 아름다움을 얼마나 효과적으로 전달하는지 느낄 수 있다. 구약 속의 다윗은 돌멩이로 거인 골리앗을 쓰러뜨리고 이스라엘 민족을 외부의 침략으로부터 구한 인물이다. 미켈란젤로는 돌을 던지기 직전의 긴장된 다윗의 모습에 초점을 맞추었다. 이 조각상의 다윗은 미간에 주름이 잡힐 정도로 표적 지점을 응시하고 있다. 실제로 이 작품에는 존재하지 않지만, 마치 다윗의 눈길이 향하는 지점에 거인 골리앗이 있는 것 같은 착각이 든다. 온몸의 근육은 돌을 던지는 행위에 집중되어 매우 긴장한 것처럼 보인다.

이번에는 다윗의 양손에 주목해보자. 한 손으로는 돌을 움켜쥐고 있고 다른 손으로는 돌을 맨 끈을 어깨에 걸치고 있으며 그 끈은 등 뒤에서 양손을 이어주고 있다. 어깨에 걸친 것은 투석投石을 마치고 입을 옷이 아니라 무기이다. 다윗은 완전히 벗은 상태로 서 있지만 몸을 가릴 생각이 조금도 없어 보인다. 그렇다고 자신의 신체를 관객에게 노출해 보여주는 것

도 아니다. 그는 관객이 서 있는 세상과는 전혀 다른 곳에서 자신의 과업에
몰두하는 중이다.

───

누드인가, 벌거벗음인가

〈다비드〉에서 볼 수 있는 이러한 특성에 주목한 영국의 미술사가 케
네스 클라크Kenneth Clark, 1903~1983는 1956년의 저서 《누드: 이상적 형태에 대한
탐구》에서 '누드'와 '벌거벗음'을 이렇게 구분한다.

> 벌거벗었다는 것은 옷을 걸치지 않았다는 뜻이며 이는 우리 대부분이 벌거
> 벗었을 때 느끼는 당혹감을 함축하고 있다. 반면 누드라는 단어는 제대로만
> 사용된다면 어떠한 불편한 의미도 함축하지 않는다. 누드라는 단어가 우리
> 의 마음속에 떠올리게 하는 이미지는 무방비의 웅크린 몸이 아니라 균형 잡
> 히고 건강하고 자신감 있는 몸, 즉 재구성된 신체이다.

다시 말해 벗은 상태를 의식하고 부끄러워하거나 당황하지 않고 신체
의 균형과 아름다움을 거리낌 없이 드러내는 것이 바로 누드이다. 그러나
누드를 정의할 때 가장 많이 인용되며 현재까지도 가장 큰 설득력을 지닌
클라크의 주장이 남성 누드가 아닌 여성 누드에도 적용되는지는 의문이
다. 우리는 이미 크니도스의 비너스를 보았다. 한 손으로는 옷을 그러쥐고
다른 손으로는 음부를 가리고 있던 기원전 5세기의 비너스는 당시에도 그

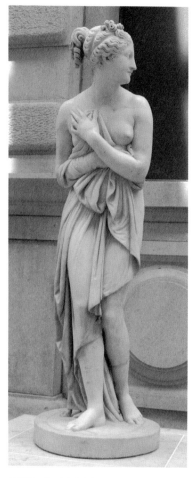

안토니오 카노바, 〈비너스〉, 1822~1823

리스의 작은 섬 크니도스에 이를 보기 위해 몰려든 관광객들이 넘쳐날 정도로 인기가 있었고, 조각상을 쓰다듬고 껴안는 사람들도 있을 만큼 남성의 욕망을 자극했다. 크니도스섬의 비너스가 그려내고 있는 여성 신체는 완벽하게 아름다울 뿐 아니라 마치 현실의 여인처럼 옷을 벗은 데 당황하고 있어서 더욱 실감이 났을 것이다.

이러한 여성 누드의 양상은 후대로 올수록 더욱 강력해졌다. 19세기 초반 이탈리아 조각가 안토니오 카노바Antonio Canova, 1757~1822가 조각한 〈비너스〉는 옷으로 몸을 가리고 누가 볼까 주위를 살피며 거의 도망치는 모습이다. 옷으로 급하게 몸을 가렸지만 입지는 못한 상태이고, 가린다고 가렸어도 가슴이 드러나 있으며, 뒷모습은 훤히 노출되고 있다.

몸을 웅크려 최대한 노출을 줄이고 옷을 입지 못한 상황을 벗어나고자 하는 이 비너스는 '누드'인가 아니면 '벌거벗은 인간상'인가. 클라크의

누드에 대한 정의는 남성상에는 적당하지만, '무방비의 웅크린 몸'을 보여주고 있는 여성상에는 해당되지 않는다. 카노바는 크니도스섬의 비너스가 가졌던 특성을 한층 더 강화했기 때문에, 이 비너스상은 균형 잡히고 건강하고 자신감 있는 몸을 보여주는 것이 아니라 현실적 섹슈얼리티를 보여주는 것처럼 보인다.

카노바의 비너스는 누구의 시선을 경계하여 급하게 몸을 가리고 있는가. 그리스로마의 비너스 탄생 신화의 내용은 비너스가 어찌어찌하여 물에서 태어났다는 데 초점이 맞추어져 있을 뿐, 물에서 나와 '당황'했다는 대목이 묘사되어 있지 않다. 그러므로 비너스가 겁내는 대상은 신화 속 누군가가 아니라 바로 현실의 관객, 그중에서도 당대의 지배적인 관객이었던 남성이다. 남성 누드상이 누가 자신을 바라보든 전혀 의식하지 않는 반면, 지금까지 제작된 많은 비너스상은 자신이 관람객의 시선에 노출되고 있다는 사실을 아는 것처럼 보인다. 이러한 여성 누드는 신화 속에서 행동하는 주체가 아니라 시선의 대상으로 만들어진, 보여주기 위한 신체이다. 남성 관객의 시선을 의식하고 있는 여성 누드는 신화에서 빠져나와 현실에 발을 들여놓은 셈이다.

남성 누드와 여성 누드의 차이를 비교하며 다시 한번 생각해볼 지점은, '누드'라는 서양미술 속의 개념이 남성과 여성 모두에게 보편적이지 않다는 사실이다. 미술 작품 속에서도 남성 누드는 행동하는 주체이지만, 여성 누드는 시선의 대상이 된다. 주체와 대상의 불평등한 관계가 존재하는 것이다.

2

관음증의 발로로 등장한
여성 목욕 그림

잠시 투명 인간이 된다고 상상해보자. 아마 많은 이들이 평소 금지되었던 일들을 시도할 것이다. 명확한 조사 결과는 없지만 재미 삼아 추정해보자면, 남성의 경우 높은 확률로 여성 목욕탕에 가겠다고 생각할 것이다. 미술의 긴 역사 속에서 남성 화가들이 갖가지 명분을 대고 여성의 목욕하는 장면을 그려왔기 때문에, 이러한 추정은 어느 정도 근거가 있다.

기원전 고대 그리스의 역사를 기록한 플리니우스의 《박물지》에 소개된 유명한 화가 제욱시스Zeuxis, BC 5세기 말~4세기 초도 트로이 목마 이야기에 등장하는 헬레네가 목욕하는 모습을 그렸다는 이야기가 나온다. 트로이 전쟁은 물론 아름다운 여인 헬레네의 거취 문제를 둘러싸고 벌어진 전쟁이기는 하나, 이 영웅담의 클라이맥스는 단연 거대한 목마 속에서 병사들이 우르르 쏟아져나오는 장면이다. 빼앗긴 헬레네를 되찾으려는 아카이아 연합군이 트로이에서 철수하는 척하면서 커다란 목마만을 덩그러니 남겨놓았

고, 승리에 취한 트로이군의 선열이 완전히 흐트러지자 목마에 숨어 있던 병사들이 성 내부를 공략하고 외부의 군사가 합류하여 트로이성을 무너뜨린다는 전쟁 서사이기 때문이다. 그러나 당시의 위대한 화가 제욱시스는 이 장대한 전쟁 이야기에 등장하는 여러 드라마틱한 장면 중에서도 굳이 헬레네가 목욕하는 장면을 그렸다고 하니, 과연 헬레네의 목욕이 전쟁에 미친 영향이 그렇게나 엄청난 것이었나 싶다. 이 밖에도 서구의 신화나 영웅 설화 속에서 목욕하는 모습으로 등장하는 여인들은 차고 넘친다.

그렇다면 성경 속 이야기를 그린 작품은 어떨까. 성경에 등장하는 인물 가운데 누드로 그려지는 가장 대표적인 경우는 에덴동산의 아담과 이브이다. 신이 두 남녀를 창조하는 모습이나, 선악과에 유혹당하는 장면 그리고 금기를 어긴 아담과 이브가 자신의 벌거벗은 모습에 수치심을 느끼고 나뭇잎과 손으로 몸을 가리는 장면 등은 신체의 아름다움 여부와 관계없이 초기 기독교 시대부터 종종 그려져 왔다. 하지만 이처럼 '옷을 입지 않음'이라는 것이 중요한 의미를 지니는 경우를 제외하면, 앞서 언급한 트로이 목마 이야기 속 헬레네의 목욕 장면처럼, 성경의 이야기 가운데 중요한 대목이 아니거나 주된 메시지와 별 상관 없는 여성의 목욕 장면이 너무도 많다.

이러한 장면은 대체로 성경의 구약에 등장하는 이야기를 소재로 한다. 성경에서도 구약은 이스라엘의 역사와 관계된 많은 인물의 생애를 전한다. 불완전한 인간으로서 저지르게 되는 실수나 의도치 않게 맞닥뜨리는 어려움을 신앙의 힘으로 극복하는 이야기가 주를 이루기 때문에, 각 에피소드는 어떤 경우에도 신앙을 잃지 말라는 결론으로 귀결된다. 이 가운

데 목욕 장면이 주요 소재로 등장하는 대표적인 이야기는 '수잔나와 두 장로', '다윗과 밧세바' 등이다.

노인의 판단을 흐리게 한 목욕?

수잔나를 그린 대표적인 작품으로는 16세기 이탈리아 베네치아의 화가 틴토레토Tintoretto, 1518–1594가 그린 〈수잔나와 장로들〉이 있다. 이 작품의 원전이라고 할 수 있는 '수잔나와 두 장로'는 구약 다니엘서에 등장하는 이야기를 소재로 한다.

다니엘서 13장에 전하는 수잔나는 부유하고 명망 있는 요아힘과 결혼한 여성이다. 평범하고 풍족하게 살아가던 수잔나는 어느 날 예기치 않은 시련을 겪게 되는데, 그의 남편을 방문했던 두 늙은 장로가 목욕하는 그를 발견하고 성폭행을 시도한 것이다. 수잔나는 손님이 모두 돌아간 것으로 알고 있었고, 날이 매우 더웠기에 시종을 물리고 홀로 목욕을 하려다 두 노인으로부터 급습을 당했다. 두 노인은 시키는 대로 응하지 않으면 수잔나가 젊은 남성과 간음했노라 소문내겠다고 협박했지만, 수잔나는 크게 소리를 질러 사람들을 불러 모아 이 상황을 모면했다. 아니나 다를까, 성폭행 미수에 그친 두 늙은 남성은 수잔나가 나무 아래서 젊은 남성과 간음을 저질렀다고 소문을 퍼뜨려 결국 법정에 그를 세웠다. 수잔나는 억울하게도 사형을 선고 받았지만 형장에 끌려가면서도 신앙심을 잃지 않고 자신의 억울함을 하느님에게 간절히 호소했는데, 이에 대한 응답으로 성령을

틴토레토, 〈수잔나와 장로들〉, 1555

받은 다니엘이라는 인물이 두 노인을 다시 취조하여 수잔나의 무죄를 확증 받았다는 것이 주요 줄거리이다. 신앙심이 깊었던 수잔나는 누명을 벗었고, 두 노인은 사형에 처해졌다.

　　성경에서 전하고자 하는 수잔나 이야기의 핵심은 무엇일까. 신앙이 응답을 받으리라는 것 그리고 도덕과 정의에 어긋나는 행동은 벌을 받게 된다는 것 아니겠는가. 하지만 미술 작품에 등장하는 수잔나는 거의 예외 없이 목욕하는 모습으로 나타난다. 틴토레토의 〈수잔나와 장로들〉에는 각종 장신구와 화려한 옷을 벗어놓고 물에 한쪽 다리를 담근 채 거울을 바라보는 벌거벗은 수잔나가 등장한다. 수잔나의 백옥 같은 신체와 나머지 어

두운 배경이 대조를 이루어 그의 몸은 더욱 강조되어 보인다. 거울을 기대어 놓은 장미 넝쿨 가림막 너머에서 노인 둘이 음험하게 그의 모습을 염탐하고 있다.

이 그림만으로는 '수잔나와 두 장로' 이야기에서 말하고자 하는 주제를 파악하기 어렵다. 수잔나는 무방비 상태로 화려한 장신구를 내려놓고 거울을 바라보며 자신의 아름다움에 취해 있고, 가까이 다가온 위협을 전혀 인지하지 못한다. 노인들이 눈에 띄는 자세로 그를 훔쳐보고 있음에도 말이다. 수잔나의 신앙심과 다니엘의 지혜가 핵심이 되어야 하는 이야기는 이상한 방향으로 흘러, 어쩐지 수잔나의 부주의가 문제가 아닐까 의심하게 되는 구도이다. 수잔나의 목욕이 노인들의 판단을 흐리게 한 근본 원인이란 말인가?

───

다윗의 회개보다도 밧세바의 목욕이 더 중요했던 화가들

'목욕'이 문제가 되는 이야기는 또 하나 있다. 구약의 사무엘서에 등장하는 밧세바가 그 주인공이다. 밧세바는 우리야라는 장군의 부인이었는데, 어느 날 목욕하는 밧세바의 모습을 훔쳐본 다윗왕이 음심을 품고 유부녀인 밧세바를 불러 부적절한 관계를 맺었다. 그 결과 밧세바는 다윗의 아이를 임신하는데, 밧세바의 남편이 밧세바와 자신의 관계에 방해가 된다고 생각한 다윗왕은 위험한 전쟁터로 그를 내보내 죽게 만든다. 남편의 죽음 이후 다윗왕과 결혼하게 된 밧세바는 다윗의 아이를 낳지만, 두 사람의

장레옹 제롬, 〈밧세바〉, 1889년경

부정행위에 대한 벌로 아이는 죽음을 맞는다. 다윗은 그제야 자신의 잘못을 깨닫고 처절하게 회개한다. 그리고 밧세바와의 사이에 두 번째 아들을 낳는데, 그 아이가 바로 이스라엘의 3대 왕 솔로몬이다.

　역사나 신화, 혹은 성경 속 이야기를 그리는 것을 최고로 여겼던 19세기 프랑스의 아카데미즘을 대표하는 화가 장레옹 제롬의 그림 〈밧세바〉에는 파란 하늘 아래 옥상에서 고혹적인 자세로 목욕하는 밧세바와 왼쪽 높은 건물의 테라스에서 기둥을 부여잡고 그 모습을 훔쳐보는 다윗왕이 보인다. 여기서의 다윗은 앞서 당당한 누드의 예시로 살펴보았던 〈다비드〉의 그 다윗이다. 골리앗을 쓰러트린 이스라엘의 위대한 왕이 〈밧세바〉에서는 여성의 목욕 장면을 훔쳐보는 모습으로 나타나는 것이다. 목욕하는

밧세바는 뒷모습으로 그려지고 있지만 어쩜 이렇게도 몸의 굴곡을 잘 보여주고 있는지, 몸을 씻는 모습이라기보다는 일부러 특정한 자세를 취한 무용수 같다. 한 다리에 체중을 실어 몸을 휘어지게 하여 허리의 곡선이 더 두드러져 보이고, 햇살을 받아 빛나는 듯 보이는 밧세바의 몸은 일부러 보라는 듯이, 혹은 누가 보고 있는 것을 안다는 듯이 그려져 있다.

밧세바와 다윗의 이야기에서 중요한 메시지는 밧세바의 '목욕'보다는 유혹에 이기지 못한 다윗의 '회개'이다. 하지만 기회를 놓칠세라, 그림 속에 등장하는 밧세바는 예외 없이 목욕하는 모습으로 그려지고 있다. 이러한 목욕 장면을 그린 작품은 여성의 목욕 장면을 엿보고자 하는 남성의 관음적인 시선을 사회적으로 묵인하는 역할을 해왔다. 그림 속 목욕하는 여인은 자신을 바라보는 남성 관객에게 매력적으로 보이기 위해 일부러 포즈를 취하고, 미리 잘 계획된 표정을 연출한다. 그림 속에 등장하는 남성이 다윗이건 노인들이건 중요치 않다. 목욕하는 여성을 감상할 사람들은 현실의 남성 관객이기 때문이다.

3

성매매 그림이 도덕적으로
비난받지 않았던 이유

19세기 중반부터 유럽의 미술에는 여성들이 시장에서 매매되는 모습을 그린 작품이 양적으로 증가한다. 이 시기 유럽은 이미 여러 분야에서 현대적 사고와 질서가 만들어지고 있던 때였음에도 불구하고 말이다. 이미 일부일처제가 자리 잡혔기에 성매매는 음지에서나 이루어지는 것이었고 당연히 비도덕적이라고 여겨졌던 때였다. 하지만 화가들은 성매매 소재를 적극적으로 발굴하여 작품으로 옮겼고, 이러한 그림은 시장에서 가장 인기 있는 상품 중 하나였다.

화가들이 그림을 구매하는 고객의 취향에 본능적으로 반응하는 것은 어쩌면 당연한 일이다. 화가 자신의 취향과 고객의 취향을 잘 버무리고, 또한 자신의 그림을 구매하는 이들의 욕망을 충족시키되 품위가 훼손되지 않도록 도덕적 흠결이 없는 소재를 발굴하는 것도 화가들의 실력이라면 실력이었다. 그렇다면 당대의 화가들은 어떤 방식으로 이런 문제를 피해

갔을까?

　화가들은 기발하게도 당대가 아닌 '과거', 또는 '다른 나라'의 성매매를 소재로 삼았다. 당대 화가가 사는 지역의 성매매를 소재로 삼았다면 도덕적으로 비난받았겠지만, 저 먼 지역에서 혹은 오래된 과거에 일어난 성매매 사건을 그린 작품은 문제 없이 용인되었다. 그러한 그림을 감상하는 것도 역사의 한 장면을 객관적으로 바라보는 행위가 되기 때문이다.

—

여성 경매 장면에 붙은 기이한 제목

　영국 화가 에드윈 롱Edwin Long, 1829~1891의 〈바빌로니아 결혼 시장〉은 첫눈에 여성 노예를 경매하는 장면처럼 보이지만, 뜻밖에도 '결혼 시장'이라는 제목이 붙어 있다. 에드윈 롱은 기원전 5세기의 역사가 헤로도토스의 《역사》에서 바빌로니아의 결혼 풍습을 묘사한 부분에 주목했다. 바빌로니아는 메소포타미아 남쪽에 위치한 고대 왕국이었다. 《역사》에 따르면 이 시기 돈이 많은 남성은 여성을 경매하는 시장에서 어리고 아름다운 여성을 사서 얼마든지 축첩을 할 수 있었다고 한다. 에드윈 롱은 이 그림을 그리기 위해 대영박물관에 머무르며 고대 메소포타미아 지역의 유물을 면밀히 스케치했다. 실제로 〈바빌로니아의 결혼 시장〉을 보면 이 장면을 생생하게 연출하기 위한 화가의 꼼꼼함을 느낄 수 있다. 배경, 즉 그림 상단의 사자와 나무 등의 문양은 이러한 고증을 거쳐 그려진 것이다.

　가로 3미터가 넘는 대작 〈바빌로니아 결혼 시장〉에서 무대, 아니 상품

에드윈 롱, 〈바빌로니아 결혼 시장〉, 1875

을 진열하는 매대에 서 있는 여성은 뒷모습으로 그려져 있다. 여성의 옆에
는 그가 두른 금빛 천을 벗겨내는 인물이 있고, 화면 왼쪽의 연단에는 격정
적으로 매물의 장점(아마도 외모의 특징)을 설명하는 경매사가 손을 뻗어 여
성을 가리키고 있다. 화면 맨 왼쪽에는 다음 순번으로 매대에 올라가게 될
여성이 거울을 놓고 마지막 단장을 하는 중이다. 매대 앞쪽에 선 남성 무리
에는 수염이 하얗게 센 노인도 있고 중년이거나 젊은 남성도 있는데, 모두
무대에 선 여성을 뚫어져라 바라보고 있으며, 여성을 구매하기 위해 보석
함에서 보석을 내어주고 있는 남성도 보인다. 뒷모습을 보이고 있는 여성
이 어떤 표정을 하고 있는지는 알 수 없다. 따라서 자신의 남은 삶이 결정될
운명적인 순간에 선 여성이 어떤 생각을 하고 있는지 짐작하기는 어렵다.

이 그림 속 주인공은 이미 매대에 상품으로 서 있는 여성보다는 그 뒤편, 그러니까 화면 전면에 앞모습으로 보이는 대기줄에 있는 여성들이다.

왼쪽으로부터 거울을 바라보며 자신의 얼굴을 살피는 여성, 침울한 표정으로 한쪽 무릎을 감싸 안고 화면 밖을 바라보고 있는 여성이 있다. 그 옆에는 서로 이야기를 나누고 있는 두 여성과 양 무릎을 세우고 정면을 응시하고 있는 여성도 보인다. 이어서 긴장감을 늦추려는 듯 웃으며 잡담을 나누는 여성도 보이고, 될 대로 되라는 듯이 발 뻗고 뒤쪽의 남성과 이야기를 나누는 여성도 보인다. 맨 오른쪽의 여성은 얼굴을 가리고 울음을 참는 듯이 보인다. 여성 각각은 모두 개성적인 외모를 가지고 있어서 특정인의 초상처럼 보이고, 운명적 상황에 대응하는 저마다의 성정을 그대로 드러내고 있다.

이 그림을 보는 관객들은 이 여성을 차례차례 보면서 어떤 생각을 할까. 어떤 여성이 가장 아름다운지 순번을 매길까, 아니면 여성들이 처한 운명에 감정을 이입할까. 이 질문에 대한 답은 19세기 중후반 그림을 구매하는 고객이 어떤 계층과 성별이었는가에 있을 것이다. 이 작품은 1875년 영국에서 가장 권위 있는 전시 왕립 아카데미전에 출품되었고, 이듬해 어느 남성 고객에 의해 6,000기니(현재 가치로 환산하면 약 200억 원)에 구매되었다. 이 가격은 당시 생존 작가들의 작품가 가운데 최고가였다.

프랑스 화가가 왜 중동의 시장을 그렸을까

여성 매매를 소재로 한 또 하나의 작품으로 장레옹 제롬의 〈노예시장〉을 들 수 있다. 장레옹 제롬은 에드윈 롱의 작품보다 더 적극적으로 여성 매매의 현장을 그리고 있다. 에드윈 롱의 〈바빌로니아의 결혼 시장〉은 그나마 어린 '신부'를 구하는 시장이었기에 (관대하게 보아주자면) 좀 더 보기에 덜 불편한 편이다. 그러나 제롬의 〈노예시장〉은 말이나 소를 사고파는 것 같은 장면으로 여성의 매매를 그리고 있다.

중동의 '노예 경매시장'을 상상하여 그린 이 작품은 화면의 중앙에 여성의 나신을 적나라하게 보여준다. 과거 여성 노예는 주인의 성노예이기도 했고, 출산을 통해 후대의 노예를 생산하는 역할도 해야 했으므로 신체의 아름다움과 건강함이 중요하게 여겨졌다. 이러한 사실을 증명이라도 하듯, 여성 노예는 구매 의사가 있는 남성에 의해 머리가 젖혀져 치아 검사를 당하고 있다. 옷가지는 전신을 낱낱이 보기 위해 벗겨져 여성의 발치에 아무렇게나 떨어져 있다. 화면 오른쪽에는 이러한 치욕을 당할 또 다른 여성 노예들이 바닥에 앉아 대기하고 있는데, 얼굴을 가린 이도 있고, 어린아이를 안고 있는 이도 보인다. 이 상황을 알 리가 없는 어린아이는 나뭇가지를 주워 바닥에 낙서를 하고 있다. 화면의 맨 오른쪽에는 검은 피부의 남성 노예가 비슷한 검사를 당하고 있는 것처럼 보이지만, 자세히 살펴보아야 눈에 띌 정도로 비중이 약하다. 이 그림의 주인공은 누가 보더라도 중앙에 있는 아름다운 나신의 여인, 곧 노예로 팔려나가 노역과 더불어 성적 학대를 당하게 될 여인이다.

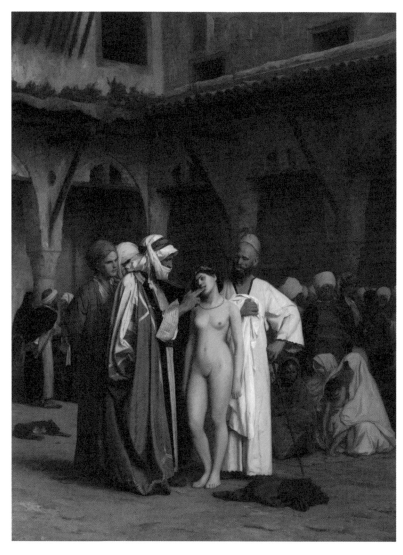

장레옹 제롬, 〈노예시장〉, 1866년경

인권의 개념이 어느 정도 자리잡혀가고 있던 19세기 중반에 이렇듯 여성이 비인간적으로 신체검사를 당하는 장면이나 줄 서서 팔려나가는 장면을 그리고, 또 이러한 작품이 인기리에 고가로 팔려나갔던 이유는 도대체 무엇일까. 이러한 그림 속에서 관객은 도대체 무엇을 감상하고자 했던 것일까.

어쩌면 역사적인 고전의 반열에 오른 작품을 감상하면서 이러한 '속된' 의문을 품는 행위가 그림의 조형미, 형식미, 혹은 역사성을 간과한 무지에서 비롯된 것이라고 비판할 수도 있겠다. 그렇다면 〈노예시장〉이 보여주는 조형미에 주목해보자. 이 그림은 대부분 아주 매끈한 화면처리를 보여주고 있다. 격정적인 붓질이 나타나지도 않고 형태를 과장하는 등의 기법을 사용하지도 않아 마치 사진과 같은 차가운 표면을 구현한다. 관객은 작가가 숙련된 실력으로 역사적 '사실'을 노련하게 그려냈을 뿐 비도덕적인 동기나 감정이 끼어들 자리는 한 치도 없다고 여기게 된다. 더군다나 화가들은 인물의 복식이나 건축적 세부 등을 철저하게 고증한 듯 그림으로써 자신들이 묘사하고 있는 장면이 지금이 아닌 과거, 이곳이 아닌 다른 곳의 역사를 배경으로 하고 있다고 명백히 밝히고 있다. 따라서 이 그림을 감상하는 관객은 이 부도덕한 여성 매매의 현장과는 전혀 관련이 없고, 여성을 사고파는 그때 그곳의 사람들이 미개했다고 치부하면 그만이다.

그렇다면 이러한 작품의 목적은 다른 문명권에서 자행되었던 비도덕적인 행태를 고발하는 것이었을까? 이 생각은 지나치게 앞질러 나간 것처럼 느껴진다. 그려진 내용에 대한 도덕적 비판이 목적으로 보이지 않기 때문이다. 오히려 지금까지 알지도 보지도 못했던 과거 다른 문명의 편린을

통해 현재 자신이 지닌 섹슈얼리티의 어두운 단면을 스펙터클하고 흥미진진하게, 그러면서도 체면이 깎이지 않는 범위에서 즐기고자 한 것은 아니었을까?

4

로맨틱한 이국적 환상,
오달리스크 판타지

19세기에는 한 번도 가보지 못했던, 그 어떤 방법으로도 볼 수 없었던 이
국의 여성 누드도 곧잘 미술 작품의 대상이 되었다. '오달리스크Odalisque'가
그들이다. 오달리스크는 이슬람권 국가에 있었다고 전해지는 하렘Harem의
여인들인데, 서구인들은 오달리스크를 술탄(오스만 제국의 왕)의 쾌락을 위
해 봉사하던 여성 노예로 여겼다. 서구의 화가들은 하렘의 여인들을 아름
다운 용모를 지니고 사치와 향락을 즐기는, 어딘가 동물적인 느낌으로 묘
사했다.

오달리스크가 거주하는 하렘을 경비하는 남성은 거세를 해야 했고 이
곳을 자유롭게 출입할 수 있는 이들은 궁정에 거주하는 여성이거나 술탄
뿐이었다고 하니, 실제로 오달리스크를 보았던 남성 화가는 단 한 명도 없
음이 분명하다. 하지만 유럽의 제국주의가 확산되면서 오스만제국에 가
까이 갈 수 있었던 이들이 하렘의 오달리스크의 존재를 기술한 저서를 출

간했고, 여기에서 비롯된 오달리스크에 대한 소문은 남성들의 환상을 부추기며 일파만파 퍼져나갔다. 프랑스에서는 앵그르뿐 아니라 들라크루아, 부세 등의 화가들이 오달리스크를 소재로 삼았고, 영국에서도 여러 화가가 수도 없이 오달리스크를 그려냈다. 화가들이 한 번도 보지 못했고, 볼 수도 없었던 오달리스크의 모습을 이국에 대한 상상과 온갖 성적인 환상을 담아 그려낸 작품이 오늘날까지도 미술사에서 활발하게 연구되고 있는 것이다.

하렘은 역사적으로 이슬람권에서 여인들이 모여 지낸 공간이었다. 실제 하렘은 남녀 공간의 분리를 제도화했던 이슬람 사회에서 여성이 남성과의 대면을 피할 수 있도록 가옥의 안뜰에 지어졌던 공간이다. 이슬람권에서는 왕궁뿐만 아니라 상류층의 가옥에도 여성의 거처를 분리하는 곳을 마련해두었지만, 서구 남성 화가들이 상상하는 것처럼 무제한적이고 에로틱한 향락을 위한 공간과는 거리가 멀었다. 왕궁의 하렘은 궁녀가 상주하는 곳이었지만, 내부에서는 철저하게 궁정의 예법이 준수되었으며 장차 술탄을 비롯한 왕가의 가족을 보살필 능력을 기르고 왕가에서 일하는 남성들의 배우자가 될 여성을 교육하는 기능도 수행했다. 교육을 어느 정도 받고 나면 개인의 능력에 따라 공식적인 직급이 주어지는 체계도 마련되어 있었다.

옷을 벗은 그림 속 오달리스크

하지만 19세기 그림에 무수히 등장하는 오달리스크는 거의 모두 누드이다. 심지어 실내에서건 목욕탕에서건 옷을 벗은 상태로 나른하게 시간을 보내는 모습으로 그려졌다. 오달리스크를 소재로 한 대표적인 작품인 장오귀스트도미니크 앵그르Jean-Auguste-Dominique Ingres, 1780~1868의 〈터키탕〉에는 목욕탕을 배경으로 수십 명의 여성 누드가 갖가지 포즈로 등장한다. 대부분 백인 여성처럼 보이지만 서양이 아니라 이슬람권이라는 점을 강조하기 위해 몇몇 소품들, 이를테면 머리에 두른 터번, 이국적인 장신구와 도자기가 등장한다.

이 작품의 전면에 등장하는, 뒷모습으로 터번을 두르고 악기를 연주하는 여인의 모습을 앵그르는 특히 마음에 들어 했던 것 같다. 앵그르는 이 모습을 다른 작품에서도 지속적으로 반복하고, 독립된 작품으로도 그렸다. 오른쪽 앞에 있는 여인은 두 팔을 들어 온몸을 보여주는 자세를 취한 채 지루함을 견딜 수 없다는 듯한 눈빛을 하고 있으며, 바로 옆에는 여인들끼리 끌어안고 가슴을 만지는 등의 행위를 하고 있다. 언뜻 보면 여성 간의 동성애처럼 보이지만, 이때는 동성애를 내놓고 말할 수 있는 사회적 분위기가 전혀 아니었다. 타국이기 때문에 동성애가 자유로웠을지도 모른다는 상상을 했을 수도 있지만, 여성의 동성애는 당시 서구 사회에서 사회적 논의의 대상조차 아니었으며 그런 이들의 존재를 확인할 수조차 없었다. 그런데도 굳이 서로의 몸을 만지는 장면을 전면에 배치한 이유 무엇이었을까? 이는 여성의 동성애에 대한 관심이라기보다는 이 장면의 주인인 현실

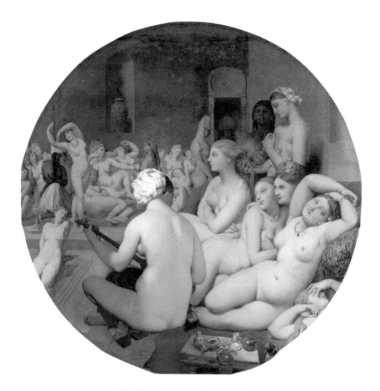

장오귀스트도미니크 앵그르, 〈터키탕〉, 1862

의 남성을 위함이다. 따라서 서로 몸을 만지는 여성은 현실의 남성 관객을 대리하는 존재라고 할 수 있다. 그 뒤로는 팔짱을 낀 채 뒤에 선 여성이 머리에 향수를 뿌려주는 모습을 무심히 즐기고 있는 여인이 보인다.

이 작품은 원근법을 다소 과장하여 공간의 뒤쪽까지 상세하게 보여주는데, 멀리 보이는 여인들 가운데 가장 눈에 띄는 인물은 선 채로 두 팔을 들어 춤을 추는 듯한 여성이다. 양다리를 교차시키고 팔을 들어 상체를 한쪽으로 기울인 여인의 손에는 악기 같은 것이 들려 있다. 그 옆으로는 벌거벗

은 여인들이 서로의 몸에 기대거나, 과일을 먹거나 잠든 동료에게 나뭇가지로 장난을 치면서 춤 추는 여인에게 시선을 주고 있다. 물론 배경이 목욕탕인 만큼 화면의 왼쪽 가장자리에는 다리를 물에 담그고 뒤로 몸을 젖힌 여인도 보인다. 앵그르가 상상하는 하렘에서는 검은 피부를 가지고 있는 유색인종의 여인들이 백인 여성의 노예로 그려져 있다는 점 또한 이채롭다.

19세기 서양화가들이 그린 오달리스크를 보고 있노라면, 이들은 하루 종일 목욕을 하느라 살이 불어 터질 것만 같다. 여성만 드나들 수 있는, 남성에게는 금지된 구역이라는 사실에 대한 환상이 반영되었다는 점을 감안하더라도 이들이 늘 옷을 벗고 살았을 리는 만무하다. 하지만 화가들은 이들이 술탄, 즉 한 남성의 성노예 예비후보라는 점에 집중했고, 에로틱한 감각을 최대로 확장하기 위해서는 옷을 벗은 목욕탕이 가장 적절한 장소였을 것이다. 우리나라에도 한 때 '터키탕'이라는 이름이 붙은 불법 성매매 목욕탕이 있었다. 실제 업소에서 제공하는 서비스가 터키의 목욕탕과는 전혀 달랐던 점을 고려하면, 19세기 화가들의 판타지가 우리에게 미친 영향을 알 수 있다. '터키탕'이라는 이름은 1997년에 한국 주재 터키 대사관의 항의를 받고 사용이 금지된 바 있다.

여기서 한발 더 나아가보자. 통상 그림은 사각 프레임에 그려진 경우가 많다. 그런데 앵그르의 〈터키탕〉은 둥근 프레임 안에 그려져 있다. 그 이유가 뭘까? 남성이 출입하거나 볼 수 없는 오달리스크의 하렘을 열쇠 구멍을 통해 훔쳐보는 듯한 효과를 주려던 것은 아닐까? 프레임에 잘려 나간 화면 오른쪽의 잠든 여인은 손과 얼굴만 보일 뿐 몸이 보이지 않는다. 문을 열어젖히면 왼쪽의 욕조도 보이고 더 많은 여인을 볼 수 있겠지만 둥근 프

레임에 막혀 더 보이지 않는다. 마치 들여다보는 구멍이 작아 더 볼 수 없는 답답한 느낌을 강조하는 것 같다.

19세기 오달리스크 판타지를 비꼬다

〈터키탕〉은 앵그르의 대표작으로, 전 세계적으로 잘 알려진 그림이다. 19세기를 대표하는 명작이기도 하다. 미술사에서 위대하다는 평가는 받는 작품인 만큼, 20세기 들어 성평등에 대한 새로운 시각을 가지게 된 미술사가와 여성 화가들은 19세기 오리엔탈리즘의 가면을 쓴 오달리스크 소재의 그림에 본격적으로 의문을 던지기 시작했다. 그 대표적인 작품이 실비아 슬레이Sylvia Sleigh, 1935~2010의 〈터키탕〉이다.

이는 앵그르의 〈터키탕〉에 대한 본격적인 패러디 작품으로 기존 작품에 대한 여러 대척점을 일부러 설정했다. 슬레이의 〈터키탕〉에 등장하는 이들은 모두 남성이다. 심지어 익명의 남성이 아니라 화가의 남성 지인을 모델로 했고, 화면의 앞에 길게 누운 남성은 무려 화가의 남편이다. 화면 오른쪽에 기타를 든 남성은 앵그르 작품 속에서 악기를 든 채 뒷모습을 보이는 여성에 대응하는 인물이다. 가운데 무릎을 꿇고 정면을 응시하는 남성은 슬레이의 다른 그림에도 등장하는 인물인데, 서양인이 일상에서 무릎을 꿇는 일은 거의 없기 때문에 대단히 이색적이다. 그 옆에도 지루한 눈을 한 남성과 의자에 앉거나 서서 자신의 몸을 그대로 노출하고 있는 남성이 보인다. 남성의 신체는 대단히 사실적으로 묘사되어 성기가 노출되는

실비아 슬레이, 〈터키탕〉, 1973

것은 기본이고, 심지어 기타를 든 남성은 상체와 하체의 피부색이 달라 수영이나 태닝을 즐기는 인물이리라는 예상도 가능하다. 슬레이는 이국적인 분위기를 연출하기 위해 벽에 기하학적 문양의 태피스트리를 배치하는 것도 잊지 않았다.

　오달리스크로 불리는 여성들이 나신으로 악기를 연주하거나 눕거나 앉아 있는 모습은 고전적인 명화로 거부감 없이 감상할 수 있는 데 반해, 실비아 슬레이의 그림은 어딘지 모르게 어색하고 당혹스러운 느낌을 준다. 단지 여성을 남성으로 교체하고, 상상의 인물을 구체적인 인물로 교체하기만 했을 뿐인데 말이다. 실비아 슬레이가 제작한 그림의 목적은 이 어

색함을 의도적으로 유발하는 것이라고 볼 수 있다. 지금까지는 아무런 감흥 없이 오달리스크를 그린 그림을 감상했을지 모르지만, 앞으로는 이 작품을 보았던 것과 같은 불편한 느낌으로 앵그르의 〈터키탕〉을 바라보도록 말이다. 슬레이의 그림은 여성을 바라보는 시각과 남성을 바라보는 시각이 미술사적으로 큰 차이가 있다는 점, 그리고 여성의 시각에서 미술사를 바라볼 때 느끼는 위화감에 대해서 말하고 있다.

5

여성은 벌거벗어야
메트로폴리탄 미술관에 들어갈 수 있는가

1989년 "여성은 벌거벗어야 메트로폴리탄 미술관에 들어갈 수 있는가?" 라는 질문을 담은 포스터가 메트로폴리탄 미술관 바로 앞에 위치한 커다란 광고판에 붙었다. 같은 시기에 이 포스터는 버스 광고판에 부착되어 뉴욕 시내를 돌아다녔다. 당시 오가는 행인의 눈길을 사로잡았던 이 포스터는 메트로폴리탄 미술관에서 개막하는 전시를 홍보하는 포스터에 약간의 변형을 가한 패러디 작품이다.

이러한 예술적 공공 프로젝트를 기획한 이들은 게릴라 걸스Guerilla Girls라 불리는 페미니즘 여성 미술 단체이다. 게릴라 걸스에 대한 이야기를 시작하기 전에, 먼저 커다란 논란을 일으켰던 〈여성은 벌거벗어야 메트로폴리탄 미술관에 들어갈 수 있는가?〉의 광고 포스터와, 패러디 대상이 된 원화를 함께 들여다보자.

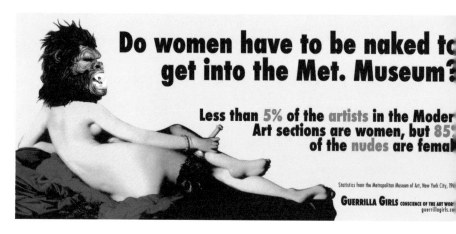

게릴라 걸스, 〈여성은 벌거벗어야 메트로폴리탄미술관에 들어갈 수 있는가?〉, 1989

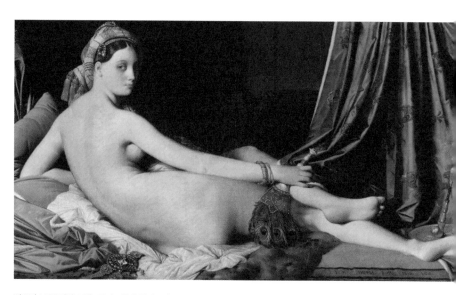

장오귀스트도미니크 앵그르, 〈그랑 오달리스크〉, 1814

장대한 오달리스크

게릴라 걸스의 공공 프로젝트에서 패러디의 대상이 된 작품은 장오귀
스트도미니크 앵그르의 〈그랑 오달리스크〉이다. 이 작품은 앵그르가 반복
해서 그리던 오달리스크 작품 가운데 역작으로 꼽힌다. 앵그르는 앞서 소
개했던 〈터키탕〉을 비롯해 뒷모습의 오달리스크, 앞모습의 오달리스크, 누
운 오달리스크 등을 다양하게 그려왔다. 그중에서도 〈그랑 오달리스크〉는
그랑grand, 즉 프랑스어로 '장대한'이라는 수식어가 붙어 있으며, 제목만큼
작품의 크기 역시 여성의 등신대에 가까운 대작이다.

〈그랑 오달리스크〉는 침실에서 뒷모습을 보이며 누운 채 고개를 돌려
얼굴을 보여주는 여인을 그린 작품이다. 다리를 안쪽으로 굽히고 한쪽 다
리를 다른 편 허벅지에 올려 몸의 유려한 곡선을 최대로 보여주고 있지만,
실제로 이렇게 누워 보면 대단히 불편하고 부자연스러운 자세임을 알 수
있다. 앵그르는 이 누드의 여성이 오달리스크라는 사실을 알려주기 위해
머리에 터번을 씌우고 공작 깃털로 만든 이국적 부채를 들려주었으며, 화
면 오른쪽에는 연기가 뿜어져 나오는 향로와 긴 담뱃대를 배치했다. 푸른
커튼과 오달리스크가 누운 침대의 색이 어우러져 화면에 통일성을 부여
할 뿐 아니라, 이 푸른색은 오달리스크의 살색을 더욱 부각시킨다. 오달리
스크는 얼굴을 정면으로 향하고 있지만 그 눈빛이 바로 관객을 향하고 있
지는 않다. 고개를 앞으로 돌린 행위는 뒷모습으로 누워 있는 누드 주인공
이 이렇게 아름다운 얼굴을 가지고 있다는 점을 추가로 알리는 기능을 하
는 것으로 보인다. 이로부터 약 50여 년 후에 발표되는 마네의 작품 〈올랭

피아〉의 눈빛이 가진 도발성에 분노했던 이유는 관객이 여인의 이런 모습에 익숙해져 있었기 때문이다.

하지만 〈그랑 오달리스크〉에는 어딘지 어색한 부분도 눈에 띈다. 목에서 시작해 엉덩이에 이르는 척추가 지나치게 길다는 점이다. 이 여인의 해부학적 불완전성에 대해 당대의 평론가들도 '척추 마디가 두세 개쯤 더 있는 것처럼 그려졌다'라고 의문을 표시했다. 또한 길게 뻗어 종아리에 닿아 있는 오른팔에 비하면 왼팔이 지나치게 짧게 그려졌다. 하지만 인체의 해부학적 구조를 모를 리 없었던 앵그르가 오달리스크를 그리며 실수를 했다고 보기는 어려우며, 여체의 둥글고 유연한 아름다움을 표현하기 위해 길게 구부러진 등과 유연한 팔 길이를 일부러 선택한 것처럼 보인다. 당대의 해부학적 논란에도 불구하고 이 그림은 걸작으로 평가받으며 많은 오달리스크 작품 가운데 대표적인 작품으로 손꼽힌다.

―――
오달리스크에게 고릴라 가면을 씌운 이유

게릴라 걸스가 〈그랑 오달리스크〉의 패러디 작품을 제작한 이유는, 이 작품의 해부학적 구조나 미학적 의미에 대해 문제를 제기하기 위함이 아니다. 역사와 신화 등을 주요 소재로 삼았던 프랑스 신고전주의의 대표 화가인 앵그르가 여성의 나른한 누드를 줄기차게 그려내는 화가였다는 점에 대한 비판도 아니다. 게릴라 걸즈가 제기한 문제는 그의 거의 모든 작품이 '미술관에서 소장되고 전시'되고 있다는 점이다. 더 정확하게 말해 게

릴라 걸스의 이 작품은 미술관의 소장 정책을 비판하고 있다. 〈여성은 벌거벗어야 메트로폴리탄 미술관에 들어갈 수 있는가?〉에는 작품 제목과 동명의 문구가 볼드체로 크게 쓰여 있고, 그 아래쪽에는 "미술관의 현대미술 분야에서 전시되는 작품 중 여성 미술가의 작품은 5퍼센트 미만이지만, 미술관에서 소장하는 누드화의 85퍼센트가 여성을 그린 것이다"라고 메트로폴리탄 미술관의 소장과 전시 정책을 비판하고 있다. 누드로 그려져 있는 여성이어야 미술관에 들어갈 수 있고, 여성이 제작한 미술 작품은 거의 들어갈 수 없는 곳, 그곳이 메트로폴리탄 미술관이라면 여성은 옷을 벗어야 미술관에 들어갈 수 있는 것이 아니냐고 묻고 있는 것이다.

게릴라 걸스는 원래 이 작품의 제작을 위해 뉴욕시에서 주는 예술 기금을 받을 예정이었다. 그러나 시는 이 작품이 논란의 소지가 있다고 판단해 기금을 철회했고, 결국은 회원들의 자비로 광고가 설치되었다. 버스 광고판에도 자비로 광고를 게시해 많은 이들이 게릴라 걸스의 메시지를 보았지만, 사회적으로 논란이 일자 버스 회사에서도 더는 광고를 게재할 수 없다는 통보를 해왔다. 하지만 이 작품을 제작한 목적이 애초에 논란을 일으키는 데 있었으므로, 프로젝트는 이미 충분히 성공한 뒤였다. 이전까지 공공미술이란 그럴듯한 장소에 대리석 좌대를 놓고 멋들어진 조각작품을 앉혀 두는 것이라 여겨졌다. 그러나 1980년대에 이르러 미술이 일상으로 파고드는 방식이 개발되고 있었고, 게릴라 걸스는 광고판을 이용해 정치적 메시지를 담은 미술을 했다.

그렇다면 게릴라 걸스라는 이름은 무슨 뜻일까? 이 단체에 참여하는 실제 인물은 누구이며 그 이름 아래 활동하는 인물은 몇 명이나 되고, 이들

의 지향점은 무엇일까? 1985년에 결성된 게릴라 걸스는 여성 미술인 모임으로, 여성 작가뿐만 아니라 여성 미술평론가, 여성 미술사가 등 페미니즘 의식을 가진 미술계 여성들이 전방위적으로 모인 단체이다. 이들은 문제가 되는 미술관이나 전시행사에 고릴라 가면을 쓰고 나타나 현장의 운동가로 활동하기도 하고, 미술관이나 전시 제도 등에 문제를 제기하는 포스터와 문건으로 도시를 도배하거나, 자신들만의 전시를 개최하기도 했다. 하지만 공식적인 자리에 나타날 때는 늘 고릴라 가면을 쓰고 나타나며 철저하게 익명을 유지한다. 서로를 부르는 이름은 미술사에서 존경받을 만한 여성 미술가들의 이름, 예컨대 조지아 오키프나 아르테미시아 젠틸레스키, 프리다 칼로 등의 이름을 사용한다. 최초의 모임에서 '게릴라 걸스'라고 단체 이름을 먼저 만들었는데, '게릴라guerilla'라는 철자를 누군가가 '고릴라gorilla'라고 잘못 표기했고, 이를 계기로 고릴라 가면을 쓰게 되었다는 에피소드도 전해진다.

 이들은 기존의 미술사를 다시 보게 만드는 이론서와 여성의 권리 전반에 관한 저서도 여럿 발간했는데, 우리나라에서 번역된 것만도 《게릴라 걸스의 서양미술사》(마음산책, 2010)와 《그런 여자는 없다》(후마니타스, 2017) 두 권이나 된다. 현재까지도 현역으로 활동하는 게릴라 걸즈가 최초로 제기한 누드의 문제, 왜 여성 누드가 이렇게 많아야 하는가, 왜 여성 미술가는 미술계에서 제대로 대접받지 못하는가 하는 문제는 아직도 진행 중이다. 세계의 주요 미술관에서 사들인 소장품과 전시 참여 작가의 성비를 살펴보면 이들이 20세기에 제기한 문제가 21세기에도 여전히 유효하다는 점을 새삼 깨닫게 될 것이다.

천사처럼 선한 여자와 천하에 몹쓸 악한 여자라는, 여성에 대한 이분법적 구도는 유래가 깊다. 미술의 역사 속에서도 숭배해야 할 여인과 경계해야 할 여인은 구분되어 있었다. 남성과 마찬가지로 실제의 여성은 선하거나 악하다는 단순한 카테고리로는 이분화 되지 않지만, 유달리 악한 여자들의 이야기와 이미지가 예술에 많이 등장하던 시기가 있었다. 팜므파탈이라 불렸던 치명적인 여인들은 아름답고도 무시무시한 모습으로 나타나 남성을 유혹하여 곤경에 빠뜨리고 살해했다. 19세기에는 구약성경이나 신화 속에서 선한 역할을 담당했거나 그다지 비중이 크지 않았던 인물까지도 모두 악녀로 변신하여 남성을 두려움에 떨게 했다. 달리 보자면 이 여성들은 적극적으로 행동하고 상황을 자기중심적으로 이끌어가는 인물들이었다. 갑자기 이들이 미술의 수면 위로 끌어올려진 것은 당시의 시대적 변화의 양상과 깊은 관계가 있다.

제4장 악녀

여성은 남성을 괴롭히는 악한 존재인가

1

최초로 남성을 곤경에 빠뜨린 여성,
이브

팜므파탈Femme Fatale은 남성을 유혹하여 파멸시키는 치명적인 여성을 뜻한다. 팜므파탈 유형의 '나쁜 여자' 이미지는 19세기 미술 분야에 매우 번성하여, 역사나 신화에 등장하는 많은 여인의 이야기가 본래의 맥락과는 다르게 각색되어 빈번히 등장했다. 이런 악녀 이미지의 원조는 중세부터 본격적으로 묘사되기 시작한 '아담과 이브' 이야기에 등장하는 이브의 모습으로부터 찾을 수 있다.

고대와 르네상스 시대 사이, 기독교적 세계관이 절대적이었던 약 5세기에서 15세기까지의 중세 유럽에서는 성경의 메시지를 전달하는 것이 미술의 역할이었다. 원죄를 가진 인간으로서 겸손하고 금욕적인 생활이 장려되었던 만큼 여성이든 남성이든 누드로 묘사되는 인물은 대폭 줄었고, 굳이 인간을 누드로 표현하는 경우 신체의 아름다움을 찬양하기 위해서가 아니라 전달하고자 특수한 이야기와 관련되어 있었다. 예컨대 선악

과를 먹기 전 에덴동산의 아담과 이브처럼 말이다.

　구약의 창세기에 따르면 기독교의 하느님은 아담을 먼저 만든 다음 아담의 갈빗대를 하나 뽑아 그것으로 이브를 만들었다. 생명이 가득한 에덴동산에 거주하면서 걱정 없이 지내던 아담과 이브에게는 한 가지 금기가 있었는데, 신악과를 따 먹으면 안 된다는 것이었다. 그러나 간교한 뱀의 꾐에 빠져 이브가 먼저 선악과를 따 먹었고 아담에게도 권하여 받아먹게 했다. 그러자 두 사람의 눈이 밝아지고 아담과 이브는 알몸이 부끄럽다는 것을 깨달았다. 하느님은 어째서 부끄러움을 알게 되었는가 꾸짖으며 일의 자초지종을 물었다. 아담은 이브가 열매를 주어서 먹었을 따름이라고 대답했고, 이브는 뱀에게 속아서 따 먹었다고 대답했다. 하느님은 그에 대한 벌로 뱀에게는 다리를 없애 평생 기어 다니는 고통을, 이브에게는 아기를 낳는 고통을, 아담에게는 평생 죽도록 노동하는 고통을 내렸다. 현세를 살아가는 여성과 남성이 이러한 고통을 받는 이유는 태초의 에덴동산에서 아담과 이브가 범한 원죄 때문이라는 것이다(하지만 사실상 아기를 낳는 고통은 여전히 여성의 것이지만, 죽도록 일하는 고통은 분담되고 있지 않은가 하는 것이 나의 생각이다).

─────

시대에 따라 달라지는 이브

　창세기에 쓰여 있는 이야기 자체는 간결하다. 하지만 재미있게도 시대의 분위기 따라 그 해석은 조금씩 달라진다. 특히 아담에 대해서는 다른

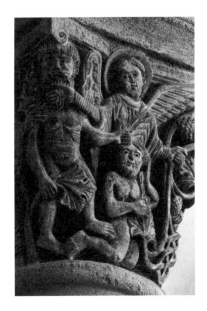

〈낙원에서 추방되는 아담과 이브〉, 노트르담 뒤 포르 대성당, 클레르몽 페랑 소재, 12세기

해석의 여지가 거의 없지만, 이브에 대해서는 인류의 어머니이자 남자를 꼬드겨 나쁜 길로 인도한 여성이라는 이미지가 대조를 이룬다. 게다가 예술사적인 유행과 관계없이 대체로 후자가 강조되는 경우가 많다. 한 가지 예로, 12세기 남성 수도원에서는 금욕의 중요성을 일깨우기 위한 방편으로 일종의 여성혐오 정서를 결합하여 이브의 죄가 아담을 망쳤다고 묘사되기 일쑤였다. 수도사들은 수도원에 묘사된 이브의 모습을 보면서 여성은 가까이해서는 안될 존재이며 악의 근원이거나 악에 더 가까운 존재라는 교훈을 되새겼다.

12세기에 완공된 노트르담 뒤 포르 대성당의 건축물 기둥머리에 조각된 아담과 이브를 보자. 기둥머리라는 좁은 공간의 한계 속에서 낙원으로부터 추방당하는 극적인 장면이 대단히 밀도 높고 인상 깊게 묘사되고 있다. 오른쪽 위 날개를 달고 옷을 입은 인물은 이들을 쫓아내는 대천사이다. 에덴동산으로부터 쫓겨나는 아담은 오른쪽에 선 인물이고 무릎을 꿇은 듯이 앉아 있는 인물이 이브이다. 12세기 조각의 특성상 인체의 묘사는 그다지 사실적이라고 보기 어렵다. 아담의 갈빗대는 몇 개의 선으로 간략

하게 표시되어 있고, 팔꿈치나 무릎 같은 관절의 섬세한 표현은 생략되어 있다. 이브 역시 어깨와 다리 등이 뭉툭한 덩어리로만 표현되며 신체의 비례나 세부에 대한 묘사는 보이지 않는다. 신체의 세부가 생략되어 있기에 이 조각이 전하는 메시지는 더욱 강렬하게 다가온다. 아담과 이브는 낙원에서 쫓겨나는 이 급박한 상황에서도 나뭇잎으로 신체의 중요 부위를 가리기에 바쁘다. 뒤쪽의 대천사는 한 손으로 아담의 수염을 잡고 있는데, 이는 단죄와 처벌을 뜻하는 행동이다.

여기서 아담의 행동을 눈여겨보자. 자세히 들여다볼 필요도 없이, 아담은 앉아 있는 이브의 머리카락을 움켜쥐고 한쪽 발로 이브의 다리를 밟고 있다. 대천사에게 추방당하는 과정에서 아담이 이브에게 폭력을 행사하면서 끌고 가는 모습으로 조각된 것이다. 아담은 화가 난 것 같다. 자신에게 선악과를 권하여 이러한 시련을 초래한 이브에게 말이다. 하지만 뱀이 이브에게, 이브가 아담에게 선악과를 권유한 연쇄 과정에서 사건의 선후는 있을지언정 거의 동시에 일어난 일이 아니었을까? 과연 그 행위가 발로 차고 머리채를 잡고 끌고 가는 폭력을 정당화시킬 수 있을까?

누가 더 큰 잘못을 저질렀는지 신학적 논쟁을 하려는 것은 아니지만, 우리는 이 조각의 모습에서 창세기를 해석한 이 시대의 분위기를 짐작할 수 있다. 12세기의 교부인 클레르보의 성 베르나르Bernard de Clairvaux, 1090~1153는 제자에게 했던 설교에서 "이브는 모든 악의 근원이며, 그의 더러운 죄는 후세의 모든 여성에게 인계되었다"라고 했으며, 실제로 이러한 여성관이 널리 퍼져 있었다. 이러한 당시의 인식이 조각의 구도를 설명해준다.

성모 마리아에 대한 숭배가 절정에 다다른 13세기에 이르면 이브와

성모 마리아는 타락과 순결, 부덕과 미덕, 천박함과 고상함의 대극을 형성한다. 이는 여성을 악하거나 선한 극단의 존재로 묘사함으로써 다양한 개성을 가진 현실의 여성에게 의식의 굴레로 작용했다.

행동하는 여자들, 악녀가 되다

중세를 지나 19세기에 이르면 종교와 신화, 역사 속의 많은 여성이 악녀로 포장되어 그려지기 바빴다. 19세기는 반전反轉의 시대였다. 신화와 역사 속 저 귀퉁이에 있는 오만가지 악녀가 그림 속에 출몰하여 남성을 해치기 시작했다. 뒤에서 살펴보겠지만, 이스라엘 민족을 구하기 위해 적장을 성적으로 유혹해 죽인 유디트가 그 수단 때문에 악녀의 반열에 올라선 것도 이때였다. 의붓아버지의 생일에 춤을 추고 그 대가로 세례자 요한의 목을 요구한 살로메뿐 아니라, 아담의 첫 번째 부인이라 전해지는 릴리트, 수수께끼를 내서 남성을 시험하는 스핑크스, 그 외에도 데릴라, 밧세바, 키르케, 세이렌, 메두사, 메데이아 등이 19세기에 한꺼번에 소환되었다. 여성이라는 점 이외에 이들에게는 어떤 공통점이 있을까? 신화적 배경이나 역사, 신분, 한 일들이 모두 다르지만 이들이 한 시대를 풍미했던 데에는 이유가 있지 않을까?

이들에게는 공통점이 있다. 이들은 가만히 있지 않고 행동하는 여자들이었다. 자신의 힘과 의지로 자신과 타인의 삶을 바꾸고 역사를 바꾼 여성이었다. 완력에 의해 납치당해서 몸부림치는 여성의 정 반대편에 서 있

었던 여성, 오히려 그 힘으로 남성들을 위협하는 여성이었다.

이러한 반전의 배경에는 사회로 진출하는 신여성의 등장과 그에 따라 사회에 팽배해진 여성혐오misogyny 정서가 있었다. 마치 남녀 간의 투쟁의 양상처럼 보이는 이러한 도상의 변화는 당시 성역할의 변동이 예고되었던 사회상과 밀접한 관련이 있다. 산업화와 시민사회의 소가족화가 급격히 진행되었던 19세기에 이르면 여성은 직업과 교육의 영역에 새롭게 참여하기 시작한다. 여성의 이러한 행위는 전통적인 성역할에 도전하는 것으로 받아들여졌다. 이전까지는 절대적으로 양분되었던 성적 영역이 긴장 관계에 놓인 것이다. 특히 새로이 보급되기 시작한 피임법은 여성으로 하여금 육아로부터 탈출할 가능성을 제공했고, 여성은 성에 대해 수동적이어야 했던 과거의 태도에서 벗어날 수 있었다.

이렇게 남성의 가부장적 지배로부터 벗어나기 시작한 여성 일반에 대한 공포는 상대적으로 남성을 희생자로 만드는 새로운 문화적 도상을 만들어낼 필요성을 제공했다. 미술사에서 남성과 여성의 갈등 그리고 그로 인한 살해라는 주제는 오래전부터 존재해왔다. 그러나 19세기에 이르러 이러한 주제는 당대 현실의 맥락 속에서 남성 일반을 파괴할 듯한 팜므파탈 이미지와 결합해 새로운 국면을 맞았다.

이러한 경향에서 빠질 수 없는 인물이 태초의 이브이다. 19세기 팜므파탈의 대잔치에 원조가 빠질 수는 없는 노릇이다. 독일 화가 프란츠 폰 스툭Franz von Stuck, 1863-1928의 〈아담과 이브〉에서, 이브와 뱀은 마치 한 몸인 것처럼 그려져 있다. 푸른색으로 빛나는 징그러운 뱀이 이브의 한쪽 다리를 휘감고 있고, 이브는 선악과를 입에 문 뱀의 머리를 아담에게 들이밀고 있다.

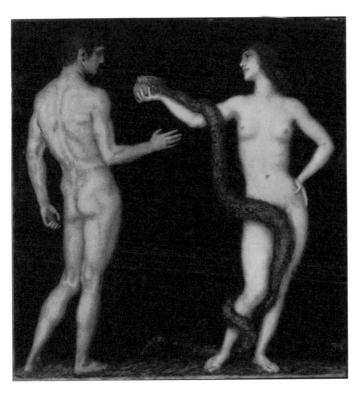

프란츠 폰 스툭, 〈아담과 이브〉, 1893

뱀의 유혹을 받아 이브가 먼저 선악과를 먹고 그다음 아담에게 권했다는 성경 속 전후좌우의 상황은 무시되고, 뱀과 이브가 공모하여 아담을 곤경에 빠뜨리는 것처럼 보인다. 아담은 주춤주춤 뒤로 물러나면서 어두운 얼굴로 이브의 제안을 받아야 할지 말아야 할지 망설이고 있다. 반면 이브는 희고 아름다운 몸을 드러내며 골반에 한 손을 대고 자신 있는 자세로 야비한 웃음을 흘리며 아담에게 선악과 받기를 강요하는 것처럼 묘사된다.

성경의 어디에도 이브가 뱀이 '함께' 아담을 유혹했다고 기록되어 있

지 않지만, 프란츠 폰 스툭이 그린 〈아담과 이브〉는 죄의 근원을 분명히 이브에게 두고 있다. 원치 않는 상황에 강제로 직면한 아담의 고뇌와 우울함 그리고 의심 없이 죄와 일체가 된 이브의 치명적 유혹이 그림 속에서 명확하게 대조된다.

성경에서도, 성경의 창세기를 듣고 내재화한 성직자와 대중도 모두 이브를 인류의 어머니이자 남자를 망친 최초의 여성으로 여긴다. 하지만 실제 이야기에서 아담과 이브는 거의 동시에 죄를 지었다. 이 둘 중 누구에게 더 큰 책임이 있는지 그 잘잘못을 따지는 일 자체가 우스울 따름이다.

2

최초의 이혼녀,
릴리트

구약 창세기에 등장하는 아담의 부인은 누가 뭐래도 이브이다. 아담과 이브는 선악과를 따 먹은 죄로 낙원에서 쫓겨나 세상에 버려졌지만, 그럼에도 끝까지 부부로 살았다. 하지만 이브 이전에 아담에게 또 다른 부인이 있었다는 내용의 유대 전설을 아는 사람은 많지 않다. 그의 이름은 릴리트 Lilith. 그의 이야기는 수메르와 바빌로니아 지역의 민담, 전설의 형태로 구전되었고, 기원후 초기 히브리어 문헌에 등장하기도 한다. 릴리트라는 히브리계 이름은 아름답지만 부도덕하여 남자를 유혹하면서 사는 음탕한 창녀를 가리키기도 한다. 성경 구약의 이사야서에도 릴리트의 이름이 나오는데, "들짐승이 이리와 만나며 숫염소가 그 동류를 부르는데, 릴리트가 그곳에 거하며 쉬는 처소로 삼는다"라는 대목이다. 즉, 릴리트는 사람이지만 동물과 더불어 거칠게 살아가는 여성이다. 여러 이야기가 있지만 종합해보자면, 아담의 첫 아내는 이브가 아니라 릴리트였고, 릴리트는 아담에

게 순종하지 않고 자신이 성행위를 주도하여 아담과 다투고 난 후 그를 떠난 여자이다. 말하자면 최초의 인간 여성이자 최초의 이혼녀인 셈이다.

――― 릴리트에 대한 무시무시한 전설들

유대 전설에 의하면 릴리트는 이브처럼 아담의 갈빗대로 만든 여성이 아니라, 아담과 마찬가지로 흙으로 빚어진 인간이다. 아담과 잠자리에서 주도권을 다투다가 아담을 시시하게 여겨 떠났는데, 그의 악행은 남편과의 이별 후에 본격적으로 시작된다. 릴리트는 하느님의 비밀을 알아낸 후 이를 이용해 하느님을 협박했고, 천국에서 쫓겨난 뒤에는 바다 악어 아시모다이의 짝이 되어 매일 수백 마리의 괴물을 낳아대는 마녀가 되었다고 한다. 심지어 홀로 잠드는 남자의 침대로 기어들어가 몽정하게 만들어 그 정액을 더 많은 악마를 낳는 데 사용했다고 한다. 릴리트는 선악과를 먹은 적이 없기에 영원히 살면서 여전히 아름다운 모습으로 순진한 남성을 괴롭히고 있다는 것이다. 이렇게 성욕에 넘치고 남편을 무시하는 여성과 헤어졌으니 아담 입장에서는 천만다행이라고 봐야 할 것 같다.

20세기의 유명한 프랑스 철학자 미셸 푸코Michel Foucault, 1926~1984는 저서 《성의 역사》에서 19세기까지만 해도 성욕이 남성에게는 정상적이고 피할 수 없는 욕망이지만, 여성에게 있어서는 비정상적이고 병적인 것으로 여겨졌다는 연구 결과를 밝힌 바 있다. "우리 남편은 밤에 별로 괴롭히지 않는다"라는 식으로 말하는 것이 정숙한 부인의 사고방식이었다는 것이다.

그렇기에 릴리트는 남성이 조심해야 하는 여성으로 일컬어졌고, 유대교의 경전 카발라에서는 남성에게 부적을 몸에 지녀야 릴리트의 유혹을 물리칠 수 있다고 경고하기도 했다.

———
자유로운 여성을 조심하라

릴리트는 19세기 이전에는 미술 작품에서 별로 다루어지지 않는 존재였다. 성경에 정식으로 포함된 이야기도 아닌데다, 난잡하고 악하기로 소문난 여성을 그린다는 것이 무의미했기 때문이다. 그러나 19세기가 되면 팜므파탈 이미지의 대유행으로 릴리트가 미술 작품의 소재로 등장하기 시작한다.

영국의 화가 존 콜리어John Collier, 1850-1934는 릴리트를 뱀과 한 몸이 된 여성으로 그려낸다. 릴리트는 자신의 뺨으로 뱀의 머리를 사랑스럽게 부비고 있다. 눈을 감은 채 뱀과 머리를 맞대고 한껏 뱀의 감촉을 음미하는 것 같이 보인다. 다리부터 휘감아 올라온 뱀은 번지르르하게 윤기가 흘러 비늘의 차가운 감촉이 실제로 느껴지는 듯하다. 아담을 버리고 뱀과 통정하는 것 같은 릴리트의 모습은 대단히 아름답다. 우윳빛 살결에 굴곡진 몸, 아름다운 얼굴과 긴 머리를 풀어헤친 모습은 웬만한 세상의 남성을 유혹할 만한 요건을 갖추고 있는 것처럼 보인다. 이렇게 사랑스러운 외모를 지녔음에도 사탄으로 여겨지는 뱀을 감고 어루만지는 행위를 통해 그의 악마성이 드러난다.

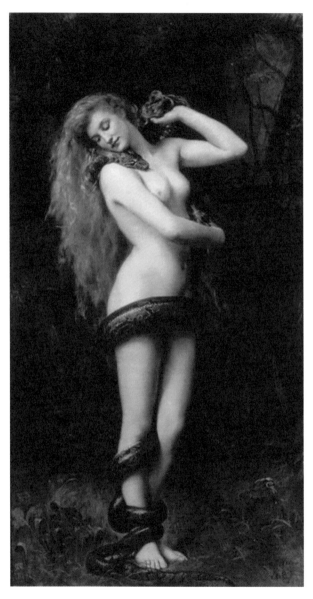

존 콜리어, 〈릴리트〉, 1887

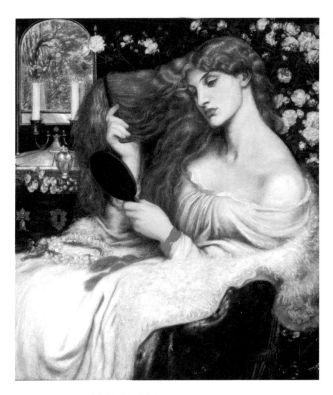

단테이 게이브리얼 로세티, 〈레이디 릴리트〉, 1868

초원에서 들짐승과 지내는 모습이 아니라 일반 가정을 배경으로 릴리

트가 등장하기도 하는데, 여성을 아름답게 그려내기로 유명한 19세기 영

국의 화가 단테이 게이브리얼 로세티Dante Gabriel Rossetti, 1828-1882가 그린 〈레이

디 릴리트〉가 대표적이다. 이 그림 속 여인은 그저 평범한 실내의 환경 속

에서 거울을 보며 머리를 빗고 있다. 어깨를 드러내 보이며 거의 흘러내릴

것 같은 모습을 한 로세티의 릴리트는 고혹적이지만 어딘지 차가운 눈매

로 거울에 비친 자신을 바라보며 치장하고 있다. 〈레이디 릴리트〉라는 제

목이 아니라면 이 여인이 릴리트임을 알아볼 수 있는 장치는 별로 없다. 그러나 로세티는 이 작품과 쌍을 이루는 시를 지어 이 그림을 해설했다. 〈육체의 아름다움Body's Beauty〉이라는 제목이 붙은 로세티의 시는 다음과 같다.

아담의 첫 번째 아내 릴리트를 두고 사람들이 말하네.

(아담이 이브를 얻기 전에 사랑했던 마녀)

뱀 이전에 그가 먼저 달콤한 혀로 아담을 꾀었다고.

그리고 그의 매혹적인 머리카락이 최초의 금발이었다고.

대지가 늙어가는 동안 그는 여전히 젊은 모습으로 앉아

자기 자신 속에 침잠해 있다네.

그리고 그의 눈부신 머리카락에 끌려 들어가

남자들은 심장과 육체, 그리고 자신의 생명까지도 사로잡힌다네.

그의 꽃은 장미와 양귀비.

오, 릴리트여, 그가 없는 곳에서,

누구에게 향기를 내뿜고 입 맞추며 달콤한 잠으로 사로잡을 것인가?

아! 청년의 눈이 그대 눈동자 속에서 불타오를 때

그대의 매력은 꼿꼿한 청년의 목을 꺾어버리고

목을 죄는 황금빛 머리카락은 사슬이 되어 그의 심장을 휘감네.

로세티는 자신이 그린 릴리트가 표적이 된 남성을 매혹시켜 그의 목을 꺾고 심장을 휘감아 멈추게 하는 여성이라는 점을 명백히 밝히고 있다.

릴리트의 머리 뒤에 찬란하게 피어 있는 장미는 열정의 상징이고, 화면 오른쪽 아래 물병에 담겨 있는 커다란 양귀비꽃은 잠과 죽음을 뜻한다. 또한 화장대 위에 놓인 불 꺼진 두 개의 양초 역시 죽음과 신의 부재를 암시하며, 분홍색으로 빛나는 하트 모양의 향수병은 그가 사로잡아 파괴할 남성의 심장을 연상케 한다. 검은 벽 너머로 녹음이 우거진 풍경을 보여주는 창이 있는 것처럼 보이지만, 잘 들여다보면 거울임을 알 수 있다. 이 여인을 바라보고 있는 관객이 서 있는 자리가 바로 거울에 비친 풍경이며, 릴리트가 눈길을 화면 밖으로 돌리는 순간 관객은 꼼짝없이 그의 성욕에 먹잇감이 되고 말 것이다. 그리고 그 대가는 죽음이다.

이토록 아름답게 그려진 로세티의 릴리트는 거부할 수 없는 매력을 지닌 여성으로 보인다. 하지만 로세티는 시를 통해 그의 정체를 분명히 밝혔다. 남성은 그를 조심해야 한다. 쉽게 남자를 버리고 주체적으로 성을 즐기며 신이 만들어놓은 경계선을 떠나 자기 멋대로 살아가는 여자를 말이다. 하지만 오늘날 동시대를 살아가고 있는 여성이 바로 그 모습이 아닌가? 로세티는 그 시대에 이렇게 살아가고자 했던 여성, 즉 신여성에 대한 경고를 이 그림 속에 담으려 했던 것이 아닐까?

3

영웅 유디트,
악녀가 되어 돌아오다

위기에 빠진 나라를 구하는 영웅은 대개 남성이라고 생각되기 쉽지만, 반드시 그렇지는 않다. 유대인의 역사를 전하는 구약의 외경에 등장하는 여성 유디트는 적장의 목을 베어 자신의 민족을 해방시켰다고 한다. 구약 외경인 유딧기에 따르면, 아시리아 군대가 이스라엘의 국경도시 베툴리아를 침공하여 닥치는 대로 남자를 죽이고 여성을 성폭행하며 온갖 만행을 저지른 사건이 있었다. 도시가 초토화되어 아무런 희망도 남지 않은 것 같던 그때, 과부였던 유디트가 아름답게 치장하고 하녀 한 명을 대동한 채 주둔군 대장인 홀로페르네스의 막사를 찾는다. 이른바 미인계를 써서 적장을 흔들어놓은 후 틈을 타 공격할 생각이었던 것이다. 홀로페르네스가 유혹에 넘어가 술을 마시고 취해 깊은 잠에 빠지자, 유디트는 칼로 그의 목을 베어 하녀로 하여금 자루에 그의 머리를 넣게 한 후 막사를 빠져나와 적장의 죽음을 시민들에게 알렸다. 잔혹한 학살자로 악명이 높았던 홀로페르네스

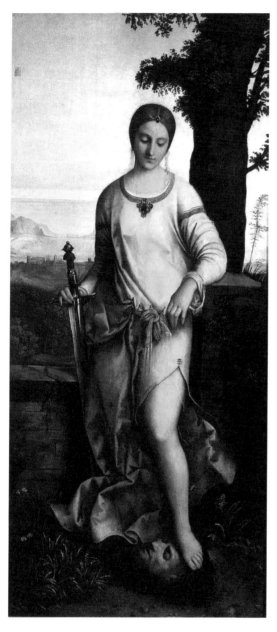

조르조네, 〈유디트〉, 1504년경

의 처단은 시민들의 환호를 불러일으켰다. 근대 이전까지만 해도 유디트는 찬양받는 여성 영웅이었다.

여성 영웅 유디트

전통적으로 묘사되었던 유디트의 모습을 먼저 살펴보자. 대표적인 작품으로는 르네상스 시대 거장인 조르조네Giorgione, 1478~1510의 〈유디트〉를 들수 있다.

이 작품에서는 유디트가 맨발로 홀로페르네스의 머리를 밟고 있는 모습으로 등장한다. 홀로페르네스의 머리는 이미 핏기가 빠져 검푸르게 변했고, 그의 표정과 미간에 잡힌 주름은 죽음 당시의 고통을 말해준다. 반면 유디트의 모습은 대단히 차분해 보인다. 르네상스 시대에 성모 마리아는 대부분 눈을 차분하게 아래로 향한 모습으로 그려졌다. 유디트는 바로 그 성모 마리아처럼 눈을 아래로 내리깔고 있는데, 이는 발치의 홀로페르네스를 내려다보기 위함이다. 한 손에는 칼이 들려 있지만 다시 쓸 일은 없으리라는 듯 칼자루를 살포시 들고 있다. 치마가 찢어져 한쪽 다리가 훤히 들여다보이고 신을 신지 않은 맨발로 그려진 것은, 그가 여성의 육체적 유혹을 무기로 삼았음을 넌지시 알려주기 위함이다.

여성이 갖추어야 할 전통적인 미덕은 용기나 강인함이 아니라 순종과 보살핌 등이었다. 남다른 기개와 강직함, 애국심, 사사로운 일에 얽매이지 않고 대의를 따르는 결단력 등은 대체로 남성이 가져야 할 미덕이었다. 나

라의 위중한 사태에 직면하여 결단을 내리고 용기 있게 행동하는 역할은 주로 남성이 맡아 왔기 때문이다. 실제로 우리는 남성 영웅이라면 다 이야기할 수 없을 만큼 많이 알고 있지만, 여성 영웅은 손에 꼽을 정도로 적다. 유디트가 그 가운데 당당히 이름을 올릴 수 있는 여성 영웅임은 확실하다. 홀로 자신의 민족을 구하는 계획을 세우고 실행했으니 말이다.

누가 영웅을 악녀로 만드는가

근대 이후 유디트는 남성으로부터 자신의 성적 욕구를 채운 뒤 그 남성을 살해하는 팜므파탈로 다시 각색되기 시작한다. 민족을 구하기 위해 적장을 홀로 찾아간 용기는 음탕하고 선정적인 행태로 바뀌고, 영웅적인 모습은 모두 사라져 성욕의 화신으로 거듭났다. 당대의 시대정신이라 할 만한 이러한 각색은 비단 미술뿐 아니라 문학, 연극 등에서도 동시적으로 이루어졌다.

독일의 시인이자 극작가인 크리스티안 프리드리히 헤벨Christian Friedrich Hebbel, 1813~1863이 1840년에 쓴 비극 〈유디트〉에서는 원래 전해지는 이야기와는 전혀 다른 이야기가 전개된다. 헤벨의 비극에는 유디트가 뛰어난 미모를 가진 여성이지만, 그 매력에 기가 죽은 남편이 성적으로 무능했다는 이야기가 삽입되어 있다. 늘 탐탁지 않았던 유디트의 남편이 사망하자 과부가 된 유디트는 적장인 홀로페르네스의 건장한 체격에 이끌려 자신의 성적 욕구를 채우기 위해 그에게 다가갔다는 것이다. 하지만 홀로페르네

스가 관계 이후 자신을 차갑고 거칠게 대하자 그에 대한 반감으로, 그러니까 사적 복수로 그를 죽였다고 이야기한다. 〈유디트〉는 시인이었던 헤벨이 처음 도전했던 극작으로, 함부르크에서 초연된 이후 베를린에서도 공연되어 무명이었던 그가 독일 전역에 유명세를 떨치게 한 출세작이었다. 19세기에 팜므파탈 소재는 그만큼이나 크게 유행했다. 그러나 유디트를 팜므파탈로 개조한 예술가는 헤벨만이 아니었다.

늘 화려한 배경 속에 아름다운 여성의 에로틱한 모습을 즐겨 그렸던 구스타프 클림트Gustav Klimt, 1862-1918도 유디트를 소재로 택했다. 그는 작품에 삶과 죽음, 에로티시즘 안에 있는 파멸의 그림자를 자주 등장시켰다. 따라서 유디트라는 인물을 에로티시즘과 죽음이 결합된 소재로 변형시키는 것은 그의 전체 작품 세계를 고려할 때 어쩌면 당연한 일이기도 하다.

클림트가 그린 〈유디트와 홀로페르네스 I〉에서 유디트는 상의를 여미지 않아 한쪽 가슴과 배꼽을 훤히 드러내고 있다. 속이 비치는 옷을 입고 있어서 가려진 부분도 드러나 보인다. 손에 들고 있는 남성의 머리를 보면 그가 유디트임을 알 수 있다. 남성은 목이 잘려 눈을 감고 있고, 화면의 반쪽만을 차지하고 있다. 화면의 배경은 금빛으로 장식되어 홀로페르네스의 잘린 머리가 아니면 그저 한 여성의 초상처럼 보인다.

클림트가 그린 유디트의 얼굴을 자세히 들여다보자. 그는 조르조네의 유디트와는 달리, 실제로 존재하는 인물의 초상처럼 대단히 생생하게 그려져 있다. 눈을 아래로 내리깔았지만 그 시선은 자신이 죽인 적장의 머리로 향하는 것이 아니라 화면 밖의 관객을 향하고 있다. 입을 반쯤 벌린 채 차갑게 웃는 창백한 얼굴 위로 떠오른 발그레한 홍조와 고개를 뒤로 젖혀

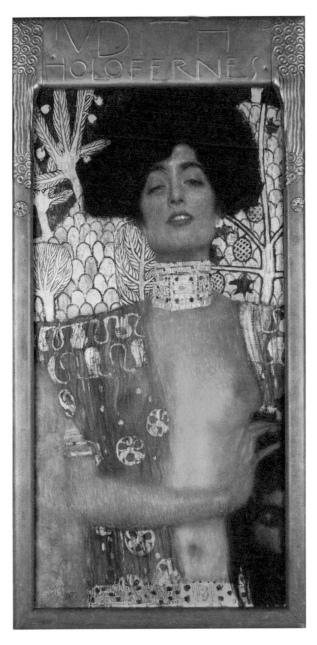

구스타프 클림트, 〈유디트와 홀로페르네스 I〉, 1901

내리깐 눈으로 살해를 음미하는 듯한 눈빛은, 마치 흥분이 가라앉지 않아 도취된 모습처럼 보인다. 전통적으로 유디트를 상징하는 칼은 아예 보이지도 않는다. 오히려 이 그림은 칼보다 더한 무기가 그의 육체라고 말하는 것 같다.

유디트를 보는 두 시선

전통적으로 유디트를 묘사할 때 굳이 누드로 표현할 필요는 없었다. 유디트의 행위에서 결정적인 장면은 칼로 적장의 목을 베거나, 잘린 목을 들어 환호하는 군중에게 보여주거나, 목을 자루에 담아 빠져나가는 장면이었기에 그가 옷을 벗고 있을 일이 없었다. 유디트의 표정 역시 적장에 대한 적개심이나 승리감, 사명감, 혹은 사람을 죽이는 불쾌감 등의 감정을 담고 있는 것이 보통이었다.

예컨대 17세기의 이탈리아 여성화가 아르테미시아 젠틸레스키Arthemisia Gentileschi, 1593~1652 의 〈홀로페르네스의 머리를 절단하는 유디트〉에서는 적장을 제압하는 모습을 매우 박진감 있게 그려내고 있음을 볼 수 있다. 젠틸레스키의 유디트는 홀로페르네스의 머리가 움직이지 않도록 한 손으로 꽉 누르고 긴 칼을 든 손으로는 그의 목을 베어내고 있다. 유디트를 따라온 하녀도 적장의 몸을 힘껏 눌러 움직임을 저지하고 있는 모습이다. 젠틸레스키의 유디트는 망설임 없이 온 힘을 다해 적을 해치우고 있는 모습이며, 침대가 피로 물들어가는 이 장면에서는 성적인 쾌락의 요소가 들어설 여

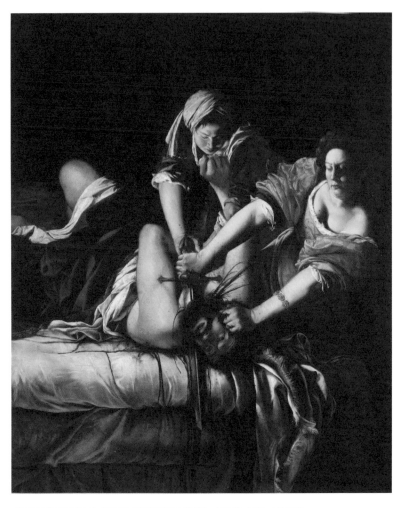

아르테미시아 젠틸레스키, 〈홀로페르네스의 머리를 절단하는 유디트〉, 1614~1620년경

지가 없다.

　그러나 클림트를 비롯한 19세기 이후 많은 남성 작가는 유디트의 성적 매력에 집중한다. 적장을 유혹했던 그의 아름다운 몸과 얼굴, 그리고 외모에서 뿜어져 나오는 매력, 그 매력에 굴한 남성이 치르게 되는 처절한 대가에 초점을 맞추는 것이다.

　결론적으로 클림트의 유디트는 구약 외경이 전하는 유디트와는 전혀 상관없는 인물로 보인다. 영웅적인 모습을 전혀 찾아볼 수 없을 뿐 아니라, 음탕하고 잔혹한 여성으로 그려지고 있기 때문이다. 클림트의 유디트는 그야말로 여성 살인마이다. 애국심에 의한 용기와 결단으로 적진을 찾아가 위험을 무릅쓰고 적장의 목을 베어 민족을 구했던 유디트를 남성 작가가 천하의 몹쓸 여자, 그가 쳐 놓은 거미줄에 걸리지 않도록 조심하고 또 조심해야 할 여성으로 그리는 이유를 생각해볼 필요가 있다.

4

살로메는 어떻게
악녀가 되었나

살로메 역시 19세기 화가들이 팜므파탈의 전형으로 그려냈던 인물이다. 살로메는 신약성경에 등장하는 여성으로, 왕인 의붓아버지 앞에서 춤을 춘 대가로 세례자 요한의 목을 달라고 하여 그를 죽음에 이르게 만든 장본인이다. 예수의 시대에 일어난 일이어서 신약의 마태오복음과 마르코복음에 그 전후의 이야기가 자세히 등장한다. 세례자 요한은 예수가 세상에 모습을 드러내기 이전, 구세주의 등장을 예언하며 자신은 그의 신발 끈을 묶을 자격도 없는 사람이라고 하여 자신을 낮추었던 성인聖人이다. 그러한 그가 살로메에게 무슨 원한을 샀기에 참수형을 당했던 것일까.

신약의 두 복음서에서 전하는 살로메의 이야기를 잘 읽어보면 그의 목숨을 요구했던 것은 살로메가 아니라 왕의 부인인 그의 어머니임을 알 수 있다. 마태오복음과 마르코복음은 이 사건의 전말을 동일하게 전하고 있다. 더 자세하게 기술된 마르코복음 6장 17~29절의 내용을 보자. 긴 인

용이지만 살로메의 사연을 제대로 알아보려면 원전을 반드시 읽어둘 필
요가 있다.

헤로데가 사람을 보내어 요한을 붙잡아 감옥에 묶어둔 일이 있었다. 그의 동
생 필리포스의 아내 헤로디아 때문이었는데, 헤로데가 이 여자와 혼인했던
것이다. 그래서 요한은 헤로데에게, "동생의 아내를 차지하는 것은 옳지 않
습니다"라고 여러 차례 말했다. 헤로디아는 요한에게 앙심을 품고 그를 죽이
려 했으나 뜻을 이루지 못했다. 헤로데가 요한을 의롭고 거룩한 사람으로 알
고 그를 두려워하고 보호해주었을 뿐만 아니라, 그의 말을 들을 때 몹시 당
황하면서도 기꺼이 듣곤 했기 때문이다. 그런데 좋은 기회가 왔다. 헤로데가
자기 생일에 고관과 무관, 갈릴레아의 유지들을 초청하여 잔치를 베풀었다.
그 자리에 헤로디아의 딸이 들어가 춤을 추어 헤로데와 그의 손님들을 즐겁
게 했다. 그래서 임금은 그 소녀에게, "무엇이든 원하는 것을 나에게 청하여
라. 너에게 주겠다"하고 말했을 뿐만 아니라, "네가 청하는 것은 무엇이든,
내 왕국의 절반이라도 네게 주겠다"하고 굳게 맹세까지 했다. 소녀가 나가
서 자기 어머니에게 "무엇을 청할까요?" 하자, 그 여자는 "세례자 요한의 머
리를 요구해라"하고 일렀다. 소녀는 곧 서둘러 임금에게 가서, "당장 세례자
요한의 머리를 쟁반에 담아 저에게 주시기를 바랍니다"하고 청했다. 임금은
몹시 괴로웠지만, 맹세까지 했고 또 손님들 앞이라 그의 청을 물리치고 싶지
않았다. 그래서 임금은 곧 경비병을 보내며, 요한의 머리를 가져오라고 명령
했다. 경비병이 물러가 감옥에서 요한의 목을 베어, 머리를 쟁반에 담아다가
소녀에게 주자, 소녀는 그것을 자기 어머니에게 주었다. 그 뒤에 요한의 제자

들이 소문을 듣고 가서 그의 주검을 무덤에 모셨다.

위의 내용은 세례자 요한의 목숨을 원한 것이 살로메가 아니라 살로메의 어머니 헤로디아였고, 살로메의 춤에 매료된 의붓아버지는 "왕국의 절반"이라도 주겠다고 약속했으며, 살로메는 어머니에게 자문을 구해 세례자 요한의 목숨을 청했음을 알려주고 있다. 왕비 헤로디아가 세례자 요한을 원수로 여긴 이유는 자명하다. 헤로디아는 본래 왕의 동생 필리포스의 부인이었는데 그 형인 헤로데와 결혼한 것을 두고 요한이 이를 비도덕적이라고 공개적으로 비난했기 때문이다. 여기서 살로메의 역할은 한정적이다. 연회에서 춤을 추었고, 불경스럽게도 의붓딸의 춤에 반한 왕이 모든 청을 다 들어주겠다고 했으며, 살로메는 어머니에게 물어 청을 말했을 뿐이다. 심지어 살로메는 이름조차 등장하지 않고 그저 '소녀'로만 지칭되고 있다.

오스카 와일드의 살로메

하지만 성경 속에서 남자에게 위협을 가했던 모든 여성을 구석구석 찾아내 악녀로 포장하기에 바빴던 19세기에 살로메는 악녀 중의 악녀로 재해석되었다. 살로메의 매혹적인 춤과 무고한 남성의 죽음이라는 소재는 남성을 유혹해 파멸로 이끄는 '팜므파탈'의 전형으로 여겨졌다. 이러한 해석은 비단 미술에서뿐만 아니라 문학과 연극에서도 활발하게 전개되었다.

오스카 와일드의 희곡 〈살로메〉에서는 살로메가 세례자 요한에 대한

오브리 빈센트 비어즐리, 〈절정〉, 1894

음심을 품었지만 거절당하여 그 복수로 그를 죽였다고 이야기한다. 원전인 성경과는 전혀 다른 내용이다. 살로메는 "나는 그대의 몸을 가지고 싶어 미치겠어. 그대의 몸은 아무도 꺾은 적 없는 들판의 백합처럼 희다. (…) 세상에서 당신 몸보다 더 하얀 것은 없어. 아, 나는 그대의 살을 만지고 싶어 미칠 지경이야"이라고 말하는가 하면 "제발 산호로 만든 페르시아 왕의 활집처럼 붉은 그대의 입술에 키스하게 해줘"라고 요한의 사랑을 갈구한다. 하지만 이에 대한 요한의 대답은 "물러서라, 바빌론의 사악한 딸이여. 여자는 이 세상에 악을 가져오는 존재이다. 더 이상 내게 말을 걸지 마라"라고 분명한 거부와 저주의 뜻을 밝힌다. 그의 거절에 분개한 살로메는 그를 죽여서라고 가지고 싶은 마음에 그의 목숨을 앗아버리고, 급기야는 시체가 된 그의 입술에 키스한다.

와일드의 희곡에 삽화를 그린 19세기 영국의 화가 오브리 빈센트 비어즐리Aubrey Vincent Beardsley, 1872-1898의 〈절정〉은 요한의 잘린 목을 붙들고 허공으로 비약하여 그의 입술에 키스하려는 살로메가 묘사되어 있다. 그의 머리칼은 메두사의 그것처럼 보이고, 목이 베어져 피를 쏟으며 살로메의 양손에 들려 있는 요한의 얼굴은 창백하다. 욕망하던 남성을 죽여서라도 가지는 여인, 죽은 그의 입술에 키스하려는 여인의 모습은 지금까지 그려졌던 어떤 여인보다 무시무시하다.

오스카 와일드의 희곡은 성경 속에 춤을 춘 소녀로만 기록되었던 살로메의 모습을 천하에 둘도 없는 끔찍한 여자로 돌변시켰는데, 이 글은 대단한 인기를 누리며 유럽 전역의 언어로 번역되었고 연극과 오페라로 만들어졌다.

남성과 대결하는 살로메

다시 말하지만 원전에서 살로메는 단지 헤로데왕의 생일잔치에서 춤을 추었을 뿐이고, 그 대가를 약속한 것은 헤로데왕이었으며, 그의 어머니인 헤로디아가 세례자 요한의 목을 요구했다. 성경 어디에서도 살로메가 세례자 요한에게 음심을 품었다는 이야기는 없다. 그저 죽은 남편의 형과 결혼했던 어머니 헤로디아가 이를 공개적으로 비판했던 세례자 요한을 제거하고자 딸을 수단으로 삼았던 것이다. 하지만 19세기의 악녀 대열에서 살로메는 춤을 추어서 왕을 홀렸다는 점과 그 대가로 남성의 목숨을 요구했다는 사실이 결합되면서, 관능성과 잔혹함을 겸비한 전혀 다른 여인으로 변모되었다.

19세기와 20세기에 걸쳐 활동했던 독일 화가 로비스 코린트Lovis Corinth, 1858-1925의 〈살로메〉도 비어즐리와 비슷한 장면을 그리고 있다. 이 그림에서 살로메는 소녀가 아니라 완숙한 여인으로 그려졌을 뿐 아니라, 앞가슴을 노출하고 있어서 헤로데 앞에서 추었다는 춤이 예사롭지 않음을 암시하고 있다. 요한의 목을 자른 피 묻은 칼을 들고 있는 남성이 그의 앞에서 공손한 자세를 취하고 있고, 머리 위로 요한의 목이 담겨 있는 쟁반을 살로메에게 바치고 있는 남성은 무릎을 꿇고 있으며, 오른쪽의 두 남성은 목과 분리된 요한의 피투성이 몸을 들어 옮기고 있다. 살로메는 반지를 주렁주렁 낀 손으로 죽은 요한의 눈을 벌려보고 있다. 한편 뒤쪽에 공작 부채를 든 무표정한 여인과 이 상황이 재미있다는 듯이 웃고 있는 여성이 등장하고 있어, 이 그림의 주제가 남성과 여성의 힘겨루기처럼 보이기도 한다.

로비스 코린트, 〈살로메〉, 1900

춤추는 소녀에서 음탕한 악녀로 변신한 살로메의 이야기는 문학작품
과 화가들의 그림 속에서 수없이 등장했고, 지금까지도 악녀의 대명사로
불리고 있다.

5

남자 잡아먹는 여자,
스핑크스

스핑크스가 팜므파탈의 대열에 서 있다고 하면 놀랄 것이다. '스핑크스
Sphinx'라고 하면 대개는 이집트 피라미드 앞에 서 있는, 황금빛의 거대한 반
인반수의 모습을 떠올리기 때문이다. 이때 우리가 흔히 떠올리는 이집트
의 스핑크스는 남성의 얼굴에 사자의 몸을 하고 있다. 그런데 그리스에 전
해져오는 스핑크스의 모습은 조금 다르다. 그리스의 스핑크스는 여성의
모습을 한 반인반수의 존재다. 또한 그리스의 예술 작품, 조각상과 도자기
그림 등을 통해 이러한 여성 스핑크스의 모습이 전해져 오고 있다.

그리스의 스핑크스는 수수께끼를 내는 존재이다. 어쩌면 그리스의 스
핑크스가 여성의 모습을 하고 있다는 사실은 낯설게 느껴질 수 있어도, 고
대부터 내려오는 그들의 수수께끼는 다들 알고 있을 것이다. 가장 대표적
인 수수께끼는 "네 개의 발과 두 개의 발, 세 개의 발을 가지고 하나의 목소
리를 가지고 있는 것은 무엇인가?"이다. 거기에 덧붙여 "바다와 땅의 짐승

중 유일하게 본성을 바꿀 수 있으며 가장 많은 발을 써서 움직일 때 가장 속도가 느린 것" 등의 내용이 추가되는 경우도 있다. 신화에 따르면 스핑크스는 델포이에서 테베로 가는 문 앞에 앉아 길 가던 사람을 붙들고 이런 수수께끼를 냈다고 한다. 그리고 정답을 맞추지 못하면 그 벌로 행인을 죽였다는 것이다. 수수께끼를 내고 풀지 못하면 길 가던 사람을 죽이다니, 피라미드의 수호신 같은 역할을 하는 이집트의 스핑크스와는 정반대로 그리스의 스핑크스는 짓궂은 악당이다. 그렇다면 스핑크스가 내는 질문의 해답은 무엇일까?

답은 바로 '인간'이다. 어릴 때는 네 발로 기고, 성인이 되어서는 두 발로 걸으며, 노년에는 지팡이에 의지해 걷는 우리 인간 말이다. 수수께끼를 풀지 못하고 죽음을 맞이한 이들과 달리 정답을 말하고 드디어 테베 문을 통과한 자가 있었으니, 그가 바로 그 유명한 오이디푸스이다. 소포클레스의 희곡 〈오이디푸스왕〉에 등장하는 오이디푸스는 스핑크스의 관문을 뚫고 자신의 운명을 향해 한 걸음 더 들어간다.

오이디푸스는 비극적 운명으로 유명하다. 그는 아버지를 죽이고 어머니와 결혼할 운명이라는 예언에 따라 버려졌지만 죽지 않고 성장했고, 결국 우연히 만난 남성이 아버지라는 것을 모른 채 살해했으며, 운명적인 힘에 이끌리듯 테베로 가서 자신의 어머니를 아내로 맞아 테베의 왕이 된다. 하지만 이 모든 진실을 알게 된 후 자신의 눈을 찌르고 방랑의 길을 떠나는 비극적 서사의 주인공이다. 근대에 들어와서는 오스트리아의 정신과 의사이자 정신분석학자였던 지그문트 프로이드Sigmund Freud, 1856~1939에 의해 아버지 살해나 어머니와의 결혼 같은 오이디푸스 신화의 모티프가 인간

의 심리학적 콤플렉스의 근간이라고 분석되기도 했다. 하지만 오이디푸스
의 기막힌 운명 가운데 테베의 문을 거쳐 가기 위한 스핑크스와의 대결은
작은 에피소드에 지나지 않는다.

악녀로 재해석된 스핑크스

상체가 여자의 몸이고 사람들에게 해를 끼치는 존재였다는 이유로,
스핑크스는 19세기에 팜므파탈의 대열에 당당히 합류한다. 원래의 신화
에는 스핑크스가 남성을 성적으로 유혹했다는 대목이 존재하지 않는다.
그러나 반인반수의 몸에도 불구하고 아름다운 얼굴과 반짝이는 눈매를
지니고 여성임을 알리는 가슴을 노출한 채 키스를 퍼부으며 지나가는 남
성을 홀리는 팜므파탈 스핑크스로 재탄생한 것이다. 이것이 얼마나 급격
한 반전인지는 그리스의 도자기 위 표현에 그려진 오이디푸스와 스핑크
스의 그림을 보면 쉽게 짐작
해볼 수 있다.

그리스의 검은 도자기
표면에 적색으로 그려진 그
림 속의 오이디푸스와 스핑
크스는 서로 대화를 나누듯
마주 보고 있다. 오이디푸스
는 길을 가다가 만난 스핑크

오이디푸스와 스핑크스(도기 표면의 그림), 기원전 470년경

귀스타브 모로, 〈오이디푸스와 스핑크스〉, 1864

스의 수수께끼를 풀기 위해 턱에 손을 얹고 생각 중이다. 머리는 사람이지만 짐승의 몸에 날개를 달고 있는 스핑크스는 이오니아식 기둥 위에 고요히 앉아 답을 기다리는 중이다. 서로 마주 바라보고 있는 긴장감은 느껴지지만 어떤 위협이나 유혹 같은 감정적인 부분은 느껴지지 않는다.

그러나 19세기 상징주의 화가인 귀스타브 모로Gustave Moreau, 1826~1898의 그림 속에 등장하는 스핑크스는 오이디푸스의 몸에 자신의 몸을 밀착시켜 매달려 있다. 고대 그리스 시대에 상상했던 것처럼 날개를 달고 짐승의 몸을 하고 있지만, 얼굴은 더없이 아름답다. 스핑크스는 두 앞발을 오이디푸스의 가슴 쪽에, 뒷발은 그의 성기 쪽에 밀착시키고 얼굴을 지나치게 가까이 맞댄 채 입을 살짝 벌려 무엇인가 말하는 것 같다. 오이디푸스는 한쪽 다리를 뒤로 주춤거리며 경계하는 몸짓을 하고 있지만 스핑크스의 매혹적으로 빛나는 푸른 눈을 마주 바라보고 있다. 오이디푸스는 스핑크스의 유혹을 결국 벗어날 테지만, 오이디푸스의 발아래에는 사지가 절단된 시체가 쌓여 있다. 스핑크스의 수수께끼를 풀지 못하면 닥칠 미래를 암시하는 듯하다.

스핑크스는 더 이상 수수께끼만 내는 두려운 존재가 아니라 남성을 성적으로 유혹하는 여성의 정체성을 뚜렷이 드러내는 괴물로 다시 태어난 것이다. 이들의 마주 보는 얼굴은 수수께끼를 내고 이를 푸는 모습이라기보다는 유혹하고 그것으로부터 벗어나려는 태도를 보여주고 있다.

죽음의 키스

독일 화가 프란츠 폰 슈툭Franz von Stuck, 1863~1928의 〈스핑크스의 키스〉에서 스핑크스는 남성에게 치명적인 키스를 퍼붓고 있다. 바위 위에 올라앉은 스핑크스는 벌거벗은 남성의 허리를 앞발로 꽉 끌어안고 꼼짝 못 하게 한 뒤에 열렬히 입을 맞추고 있다. 남성은 눈을 감고 강제로 키스를 당하고 있으며 당황한 나머지 허공에 손을 뻗어 허우적대고 있다. 그는 무릎을 꿇고 허리를 뒤로 젖혀 거부할 수 없다는 듯이 스핑크스의 행동에 자신을 맡기고 있다.

바위 위에 올라가 하반신을 감추고 있는 스핑크스는 상체만 보면 영락없는 여성이다. 여성이자 괴물인 스핑크스와 인간 남성의 대결에서 남성은 이미 진 것처럼 보인다. 이 구도로 볼 때 그림 속 남성은 침착하게 수수께끼를 풀고 가던 길을 계속 가기는 어려울 것 같다. 스핑크스와의 대결에서 이미 그는 치명적인 유혹에 넘어가 버리고 말았으며, 그 결과는 처참한 죽음이 될 것이다.

고대 그리스에 전해오는 이야기에는 스핑크스가 아름다운 얼굴을 가졌는지, 지나가는 남성들에게 수수께끼를 내는 행위 이외의 다른 짓을 했는지에 대해 묘사된 바가 없다. 남성을 유혹하여 죽여버리는 스핑크스의 이미지는 전적으로 19세기의 산물이다.

19세기는 가정에 속박되어 있던 여성들이 집 밖으로 나와 배움에의 욕구를 충족하기 위해 학교를 다니고 학위를 따기 시작하는 시대였다. 의사 면허를 받거나 물리학자가 되기 시작했으며, 남편에게 먼저 이혼을 요

프란츠 폰 슈툭, 〈스핑크스의 키스〉, 1895

구하고 자신의 생계를 스스로 책임지며 일을 하기 시작했다. 또한 사회적 책무에 눈을 떠 참정권을 요구하던 시대이기도 했다.

19세기에 등장한 이러한 신여성은 남성에게 대단히 골칫거리였을 것으로 보인다. 반면 눈을 똑바로 뜨고 자신의 권리를 말하는 여성들을 보며 남성들은, 기존에 보아 왔던 여성들과는 다른 종류의 생경하고 생생한 매력을 느꼈을 것이다. 다만, 이런 여성들에게 한번 걸리면 패가망신의 지름길이라는 위협 또한 감지했을 것이다. 남성 예술가들은 그러한 두려움을 온갖 유형의 팜므파탈 이야기에 실어 날랐다.

역사와 신화 이야기를 소재로 한 그림들 가운데는 사랑에 눈이 멀어 여성을 납치하거나 전쟁의 노획물로 끌고 가는 모습이 영웅신화로 포장되어 종종 등장한다. 끌려가지 않으려고 몸부림치는 여성들과 그들을 끌고 가려는 남성들의 대비는 에로틱한 상상을 불러일으킨다. 하지만 이러한 에로티시즘은 자기 결정권이 박탈된 상태의 여성을 대상으로 한다. 여성에 대한 폭력이 예술로 승화되는 과정을 우리가 인정해야 하는지, 그것이 과연 정당한지에 대한 의문이 생겨나는 지점이다.

20세기에 들어서면 신화나 역사로 포장되지도 않고 무참히 여성을 살해하는 장면들이 그려지는데, 이는 당대에 실제로 일어났던 여성 대상 연쇄살인 등이 실제 배경이 된다. 이러한 작품은 불안정한 사회에 대한 불만이 여성혐오로 표출되는 것을 작가의 시각으로 보여주지만, 그 태도는 대체로 차갑고 무감각하다. 반면 이러한 주제가 여성 작가의 입장에서 다루어질 때는 전혀 다른 시각을 보여준다.

제5장 혐오

여성에 대한 폭력이
영웅적 행위가 될 수 있는가

1

여성에 대한 폭력이
자연스럽게 그려졌던 역사

서양 미술사상 여성에 대한 폭력은 도처에 등장한다. 때로는 사랑의 탈을 쓰고, 때로는 여성을 전쟁의 노획물로 취급하며 등장하는 이러한 장면들은, 거의 예외 없이 에로티시즘을 동반한다. 여성을 납치하고 성폭행을 일삼는 역사와 신화 속 이야기들은 과거의 화가들을 매혹시키는 주제였다.

왜 하필 그 장면이었을까

페테르 파울 루벤스Peter Paul Rubens, 1577~1640의 〈레우키푸스 딸들의 납치〉에서는 결혼을 앞둔 두 신부를 납치하는 극적인 장면을 보여주고 있다. 루벤스의 화면에는 여섯 명의 인물이 등장한다. 가장 먼저 눈에 들어오는 것은 벌거벗은 두 여자인데, 이들은 격렬한 몸짓으로 저항하고 있다. 화면의

페테르 파울 루벤스, 〈레우키푸스 딸들의 납치〉, 1617

아래쪽에 양팔을 허우적대고 있는 여성은 비명을 지르는 듯하고, 위쪽의 여인은 한쪽 다리를 남자에게 잡혀 공중에 떠 있으면서 한쪽 팔을 하늘로 뻗어 구원을 요청하고 있다. 이 여인들은 아르고스의 왕 레우키푸스의 두 딸이며 결혼식을 막 앞둔 상태였다. 그런데 두 여성에게 반해버린 두 쌍둥이 형제들이 멀쩡히 다른 신랑이 있는 결혼식에서 신부들을 납치해가는 장면이다.

이 작품에 등장하는 쌍둥이 형제들은 일종의 성폭행에 의해 태어난 제우스의 두 아들이다. 그리스 신화에서 소문난 난봉꾼 제우스는 어느날 스파르타 왕의 부인인 레다의 아름다움에 반했는데, 그가 쓰는 수법은 늘 무엇인가 조잡스러운 것으로 변신해 상대의 경계심을 풀고 은근슬쩍 성행위를 하는 식이다. 제우스는 레다에게 접근하기 위해 독수리에게 쫓기는 불쌍한 백조로 변신하여 레다에게 다가온다. 제우스가 변신한 모습이라고는 꿈에도 생각지 않은 레다는 백조를 보호하기 위해 품에 안았지만, 제우스로부터 원치 않는 성폭행을 당하는 결과로 돌아왔다. 그렇게 해서 태어난 두 아들이 지금, 남의 결혼식에 들이닥쳐 신부들을 약탈해가고 있는 것이다. 이러한 광경을 본 신랑들이 가만히 있을 리가 있겠는가? 결국 쌍둥이 형제 중 형은 신랑으로부터 죽임을 당하고 동생만 살아남는다. 사랑하는 형의 죽음을 슬퍼한 나머지 동생도 죽음을 택했고, 이러한 이들의 우애를 기리는 별자리가 바로 '쌍둥이자리'이다.

이러한 이야기를 염두에 두고 이 납치 장면을 다시 들여다보자. 두 명은 납치하려는 남성들, 다른 두 명은 납치당하는 여인들인데, 그 밖에도 화면에 둘이 더 있다. 화면의 왼쪽에 달리는 말의 고삐를 붙들고 있는 날개

달린 아이, 언뜻 사랑의 신 큐피드로도 보이지만 활과 화살을 가지고 있지
않기 때문에 일반적인 푸토(putto, 서양 그림에 종종 등장하는 날개를 가진 통통
한 남자아이)일 것으로 추정되는 인물이 있는 것이다. 왼쪽의 남성과 여성의
얼굴 사이로 보이는 푸토가 한 명 더 보이는데, 이 아이도 말의 고삐에 매
달려 있는 것처럼 보인다. 화면 왼쪽의 푸토는 화면 밖을 바라보면서, 그러
니까 관객들과 눈을 마주치면서 입가에 어쩐지 모호한 미소를 띠고 있다.
납치극의 조력자이자 구경꾼인 입장에 선 아이가 무엇을 말하고자 하는
것인지 관객인 우리로서는 알기 어렵다. 아마도 푸토의 등장은 실제가 아
니라 신화 속 이야기일 뿐이니 감상자들은 긴장하지 않아도 된다는 뜻이
었을까?

　　결과적으로 이 납치는 실패로 끝났다. 하지만 루벤스는 이 장면을 대
단히 역동적이고 관능적인 장면으로 연출해내고 있다. 인물들 각자의 목
적을 표현하는 행동들이 한데 엉켜 바로크적인 격렬함이 극에 달하고, 흥
분한 듯 들숨 날숨을 거칠게 내쉬는 말들이 앞발을 들고 날뛰는 자세는 한
층 더 분위기를 고조시킨다. 신부들이 왜 이렇게 벌거벗겨진 상태로 납치
되어야 하는 것인지는 모르겠지만, 여인들은 벗겨짐으로써 하얀 몸을 그
대로 드러내고 있다. 거의 분홍빛이 도는 여인들의 흰 몸과 남성들의 갈색
피부가 대조되면서 무력한 여성들과 강한 남성들이 한 번 더 대비를 이룬
다. 오늘날의 기준으로 보자면 좀 과하게 풍만해 보이지만, 바로크 시대 남
성들의 미적 이상을 반영한 이 여인들은 이 장면을 감상하는 데 눈요깃거
리로 충분해 보인다.

　　하지만 의문은 그림을 속속들이 뜯어보아도 가시지 않는다. 별자리로

만들어질 만큼 우애가 좋았던 형제의 인생 가운데 한순간을 그리는 데 여인들의 납치극이 가장 매력적인 주제로 선택된 이유가 무엇인가 말이다. 저항하는 여인들을 납치하는 장면은 정말 아무렇지도 않은 것인가? 그것이 사랑의 표현이라고 인정될 수 있는가? 말고삐를 쥔 어린 푸토들의 존재가 이 남성들이 지닌 사랑의 순수성을 증명해주고 있는 것인가? 여인들의 의사에 반해 납치를 거행하는 이 장면에서 어쩐지 영웅주의적인 느낌이 드는 것은 오해인가? 또 이러한 나의 의문들은 현대를 살아가는 여성 관람자의 입장만 반영할 뿐, 신화를 신화로 이해하지 못하고 그림의 아름다움을 제대로 즐기지 못하는 좁은 소견의 소치인 것인가? 이러한 의문들 말이다.

영웅적으로 묘사된 포르노그래피

　납치극을 묘사한 그림을 하나 더 살펴보자. 17세기의 프랑스 화가 니콜라 푸생Nicolas Poussin, 1594~1665은 고대 로마의 역사 가운데 한 장면으로 〈사비니 여인들의 납치〉를 그렸다. 이 그림은 고대 로마의 건국 초기에 남성에 비해 여성의 수가 매우 부족하여 이웃한 사비니에 쳐들어가 그곳의 여인을 집단으로 납치한 이야기를 그린 것이다.

　사비니 여인들의 납치는 바로크 시대부터 지속적으로 화가들의 관심을 끄는 고전적인 주제였다. 납치된 여인들은 로마인의 부인이 되었고, 나중에 사비니 남성들이 빼앗긴 여인을 되찾기 위해 다시 로마에 들이닥치자 로마인의 부인이자 사비니인의 딸인 여성들이 전쟁을 중재했다고 한

니콜라 푸생, 〈사비니 여인들의 납치〉, 1635년경

다. 이러한 사비니 여인들의 납치에 관한 이야기는 여러 화가에 의해 그려
졌다.

　푸생은 이 이야기의 시작이 되는 대규모 납치 장면을 그리고 있다. 화
면의 왼쪽 아래에는 로마 군인들에 의해 온 몸이 번쩍 들려진 여인들이 있
다. 이 여인들은 발버둥을 치며 손을 뻗어 구원을 요청해보지만 이 장면의
대세적 흐름에 따라 보자면 헛수고인 것이 자명하다. 화면의 가운데 아래
노파와 기어 다니는 어린 아기가 납치되어가는 여인을 바라보며 울부짖
는 것으로 보아, 납치되어 가는 여인은 우는 아기의 엄마인 것 같다. 화면
의 오른쪽에는 상체를 벗은 남성이 여인을 빼앗기 위해 주먹으로 저항하
는 수염 난 노인을 찌르려 칼을 쳐들고 있다. 이 남성의 다리에 깔려 있는

여성의 옆에 내동댕이쳐진 아기가 있어, 이 여인도 아기 엄마인 것으로 보인다. 이 여인들은 끌려가 강제로 로마인들과 결혼하고 그들의 아이를 낳을 것이다. 이것은 불행인가 행복인가. 누구에게 불행이고 누구에게 행복일 것인가.

〈사비니 여인들의 납치〉에서 아기 엄마든 아니든 상관없이 젊은 여자들을 납치해가는 이 야만의 장면은, 〈레우키포스 딸들의 납치〉에서 그랬던 것처럼 대단히 남성적이고 영웅적인 모습으로 그려지고 있다. 이쯤 되면 여성을 납치하거나 성폭행하는 장면들은 신화나 역사를 빙자해 여성에 대한 폭력을 에로티시즘과 영웅주의로 둔갑시킨 일종의 포르노그래피가 아닌가 하는 생각마저 든다. 화가들은 잔혹하고 무자비한 납치 장면들을 생생하게 보여줌으로써 관람객에게 폭력과 에로티시즘이 결합된 결과로서의 흥분감을 주고자 했던 것은 아닐까? 납치를 당하면서 여성들이 겪게 되는 성적 학대의 측면에는 관심을 두지 않고, 그저 이 격렬한 장면을 흥미롭게 즐겼던 주체는 누구였을까?

2

맥락 없이 살해당하는
익명의 여성들

전쟁은 그 누구를 위한 것도 아니다. 지금까지도 전쟁의 위협 속에 사는 우리는 그 사실을 잘 안다. 하지만 역사적으로 모든 세대가 지금의 우리처럼 전쟁의 위협을 중대하게 여기지는 않았다.

제1차 세계대전 이전의 유럽은 드물게도 전쟁의 휴지기가 길게 이어지던 시기였다. 이 무렵의 유럽, 특히 독일에서는 새로운 세기인 1900년을 맞아 전쟁이 사회 정의를 실현하는 계기가 되리라는 터무니없는 기대를 품은 이들도 있었다. 젊은 남성 중에는 역사의 거대한 변화 현장을 목도할 수 있겠다는 희망으로 자진 입대한 이들이 있을 정도였다. 지식인과 예술가조차 세계대전이 독일인에게 더 큰 권리와 자유를 가져다줄 것으로 믿었다. 1870년의 보불전쟁이 독일의 통일을 가져다주었듯이 말이다. 그리하여 당대 독일에서 전쟁은 영웅주의로의 초대, 퇴폐주의로부터의 구제책으로 여겨졌다.

하지만 전쟁을 겪으면서 이들은 돌이킬 수 없는 수렁에 빠졌음을 깨달았다. 프랑스, 벨기에와 교전하는 서부전선의 교착 상태가 지속되면서 실제 진투는 지리멸렬하며 끔찍한 살육뿐이라는 사실을 알게 되는 데에는 오랜 시간이 걸리지 않았다. 이러한 경험은 독일 미술가들의 삶과 작품에 영향을 미쳤다. 결국 독일은 제1차 세계대전에서 패전하면서 엄청난 전쟁배상금을 물게 되었다. 그 와중에 바이마르 공화국이 태어났다.

바이마르 공화국은 제1차 세계대전 패전 후 수립되어 나치가 집권하기 전까지 명맥을 유지했고, 사회문화적으로는 자유 의식이 팽배하여 그 성취가 대단했으며, 이때 발의된 바이마르 헌법이 세계의 법체계에 영향을 미쳤던 만큼 '황금의 20년대'라고 불리기도 한다. 하지만 여성 살해의 모티프가 집중적으로 나타났던 것도 바로 이 시기이다.

성적 살해, 루스트모르트

여성을 대상으로 하는 성적 살해의 주제는 미술뿐 아니라 문학작품 속에서도 자주 등장했는데, 이를 정의하기 위해 루스트모르트Lustmord라는 용어가 탄생했다. 이는 쾌락Lust과 살해Mord라는 뜻의 명사가 결합된 단어로, 원래 심리학과 범죄학 분야에서 1880년부터 사용되던 용어였다. 욕망Wollst과 잔인함Grausamkeit이 결합되어 여성이 살해당하는 현상을 의미했고, 같은 현상을 지칭하는 여성 살해Frauenmord와 함께 사용되다가 1920년대 중반 보편적으로 사용되면서 독일어 사전에도 등재되었다. 이 주제를 그렸

던 미술가들도 〈루스트모르트〉라는 제목을 사용했다. 욕망과 결합된 여성 살해의 주제를 명확히 인식하고 있었던 것이다.

당대에 여성을 대상으로 한 성적 살해는 실제로 20세기 초반부터 장소를 가리지 않고 빈발했다. 전쟁 통에 생계에 내몰린 여성들이 도시의 유흥 문화 속에서 쉽게 매춘부로 전락했고, 이들이 곧잘 살인의 대상이 되었다. 당시 이러한 사회 문제를 전달하는 주요 매체는 신문이었다. 대도시 베를린에서만 매주 93종의 신문이 발행되었는데, 이들은 판매 경쟁력을 얻기 위해 사건의 선정성을 부각했다. 신문은 매춘부의 증가와 이들을 대상으로 한 연쇄살인이라는 새로운 범죄 형태를 자극적인 헤드라인으로 소개했으며, 훼손된 여성 시신을 선정적으로 묘사하고 추측성 삽화를 싣곤 했다. 신문이 살해당한 여성을 대중의 흥미를 끌기 위한 미끼로 사용한 것이다.

살해당한 여성들은 도시 빈민이거나 매춘부였으며, 도시의 어두운 거리를 홀로 지나가거나 남편 없이 혼자 사는 여성이 대부분이었다. 그러니까 전통적인 여성의 역할을 수행하는 여성이 아니라 홀로 생계를 꾸려가는 여성이 범죄의 표적이 되었던 것이며, 그러한 현실을 반영한 작품들이 쏟아졌다. 작품 속 세계는 현실보다 덜 끔찍하기도, 더 끔찍하기도 했다.

———
작품 속의 여성들을 살해한 이유

독일에서 태어나 미국에서 주로 활동했던 게오르게 그로츠George Grosz, 1893-1959의 〈악커슈트라세에서의 성적 살해〉는 실내에서 일어난 여성의 죽음

게오르게 그로츠, 〈악커슈트라세에서의 성적 살해〉, 1916

을 그리고 있다. 침대 위에서 살해된 여성은 머리 부분이 잘려 나가 보이지 않고 그 자리에는 대신 도끼가 놓여 있는데, 살해자로 보이는 남성은 멜빵이 흘러내린 차림으로 세면대에서 태연히 손을 씻고 있다.

살해자와 피살자의 모습 이외에 이 작품에서 그로츠가 공을 들이고 있는 것은 방안의 기물들이다. 살해된 여성의 발치에 있는 테이블 위에 축음기가 놓여 있는데, 이는 당시 부르주아들이 즐기던 고급스러운 취미를 연상시킨다. 잘려 나가고 없는 여성의 머리 쪽에 있는 테이블 위에는 술병과 술잔 이외에도 탁상시계, 막 풀어놓은 듯한 손목시계, 담배갑 등이 있는데 이 역시 부르주아의 소품이며, 실내를 가로지르는 파티션 위에는 남성

부르주아의 복장인 정장 상의와 지팡이가 걸려 있어서 살해자의 신분을 알려주고 있다. 이러한 기물들은 취향과 신분을 상징하기도 하지만 일상의 순간을 반영하듯 어지럽게 놓여 있어서 머리가 잘려 나간 여성의 무참한 상태를 더 부각하는 요소로 작용하고 있다. 일상의 기물들과 손을 씻는 인물은 살해당한 여성에 대한 냉담함을 보여주기 위한 장치인 셈이다. 사실상 살해의 장면과 관계없는 남성의 물건을 정교하게 배치하여 살해당한 여성의 시신이 인간이라기보다는 남성이 사용하고 버리는 물건과 같은 존재임을 강조한다.

〈그것이 끝난 다음, 그들은 카드놀이를 했다〉에서는 이미 살해가 끝난 후 카드놀이에 열중한 세 남성을 그리고 있다. 이 장면에서 난로와 세면대, 침대, 장롱, 필라멘트 전등, 벽에 걸린 옷과 모자, 선반에 걸린 수건, 바닥에 있는 살해 도구인 도끼 등이 자세히 그려져 있는 반면, 시신은 자세히 보아야 겨우 식별할 수 있다. 이 실내에서 시신은 왼편 남성의 의자 일부처럼 방치되어 있다. 이 남성이 앉아 있는 의자를 자세히 들여다보면 부츠를 신은 여성의 다리가 삐져나와 있는 것을 볼 수 있으며, 여성의 상반신은 화면 왼쪽 귀퉁이에 거의 알아볼 수 없을 정도로 뭉개져 있다. 시신을 깔고 앉아 있는 이 장면에서도 여성은 일상 기물과 동일하게 사물처럼 취급되고 있음을 알 수 있다. 범행 후에 남성들은 아무 일도 없었다는 듯이 카드놀이를 하고 있다. 시신을 치우지도 않은 채 말이다. 이러한 구성은 살해당한 여성이 인격적 존재가 아니라 철저하게 남성의 만족을 위해 도구로 사용된 후 사물처럼 버려진 존재임을 암시한다.

게오르게 그로츠의 성적 살해 주제의 작품에서 살해된 여성은 대부분

게오르게 그로츠, 〈그것이 끝난 다음, 그들은 카드놀이를 했다〉, 1917

이렇게 토막나고 훼손된 시신으로 나타난다. 살해당한 여성의 신체를 절단한 모습으로 표현한 이유는 가해자의 잔인한 본성을 강조하고, 보는 이로 하여금 악행을 저지른 남성 살해자에 대한 회의를 품게 하기 위함이다. 그로츠의 작품 속에 드러나는 남성들의 무관심한 행동은 살해 장면의 끔찍함을 더욱 두드러져 보이게 한다.

20세기 초반 미술 속 여성 살해의 양상

오토 딕스Otto Dix, 1891-1969의 〈성적 살해〉는 실내에서 무참하게 살해당한 여성을 보여준다. 실내의 광경이지만 창 너머로 도시의 건물들이 보이고,

창밖으로 보이는 풍경은 얼어붙은 것처럼 차갑게 느껴지며, 지나가는 이가 없어 살해당한 여성은 쉽게 발견될 것 같지도 않다. 작은 방 안에 침대 밖으로 떨어지듯 놓여 있는 피살자를 제외하면 실내의 가구들은 섬세하고 정교하게 배치되어 있다. 화면의 오른쪽에 여성이 거꾸러진 모양을 그대로 재현하는 듯한 등나무 의자가 보이고, 천장에는 장식적인 램프가 빛을 발하고 있으며, 거울이 방안의 처참한 광경을 비춘다. 벽지가 찢어진 좁고 소박한 실내에서 지나칠 정도로 자세히 묘사되어 있는 가구들은 여성의 삶을 지탱해주고 취향을 반영하는 도구이다. 따라서 이 작품 속에서 삶과 생활의 상징으로 그려진 가구들은 주인공의 무참하고 예기치 않은 죽음을 더욱 대비적으로 부각시킨다. 이 광경 속에 살해자는 이미 자리를 떠나고 부재한다. 이 그림의 주제는 참혹하게 살해당한 여성에 대한 연민일까, 아니면 혐오일까?

오토 딕스, 〈성적 살해〉, 1922

오토 딕스의 또 다른 작품 〈성적 살해(자화상)〉에서는 대단히 충격적이게도 작가 자신이 여성의 살해자로 등장한다. 작품 속에서 작가는 여성의 신체를 갈기갈기 찢고 광분하는 인물로 스스로를 묘사하고 있다. 이 작품에서는 난도질당하는 여성보다 살해자인 딕스 자신의 행위

가 전면에 드러난다.

작품 속에서 딕스는 다른 자화상에서도 종종 그렇듯 트위드 정장 차림이고, 배경에는 1922년의 〈성적 살해〉에 그려져 있는 것과 동일한 램프와 등나무 의자들이 재현되어 있다. 작가의 자화상이 살해자로 삽입되었다는 것 말고도 이 그림 속에는 독특한 요소가 있다. 바로 난도질당한 여성의 신체 여기저기에 찍혀진 수많은 손자국이다. 손자국, 즉 지문은 이 시대에도 이미 범죄 수사의 증거로 일반적으로 사용되고 있었다. 따라서 이 손자국은 범죄의 증거로 작가의 자화상과 더불어 예술가 자신이 살해자라는 점을 재차 확증하며, 사건의 부재증명(알리바이)과는 반대로 '존재증명'을 하는 셈이다. 절단된 여성 신체의 곳곳에 찍혀 있는 지문은 딕스 자신이 이 상황의 범죄자라는 것을 명백히 밝히는 것이다.

딕스는 초기 작품부터 스스로의 작품 속에서 자신을 전쟁에서 홀로

오토 딕스, 〈성적 살해(자화상)〉, 1920년경

살아남은 병사, 다리가 없는 상이군인, 혹은 부패의 상황을 바라보는 목격자의 모습으로 표현해왔다. 당시 자신의 처지에 대한 인식을 보여주었던 다른 자화상에 비해 이 작품은 스스로를 미치광이 살해자로 그리고 있기에 이 작품에 대한 해석은 정말 난감하지 않을 수 없다. 이

작품은 작가의 여성혐오적 인식을 바탕으로 제작된, 실제로 여성을 살해하고자 하는 내면의 욕망을 표출한 것일까?

　매춘부를 주제로 한 작품들이 사회적으로 논란을 일으키면서 딕스는 1926년 기소되어 법정에 서게 되었다. 이때 그는 "내가 그리는 매춘부는 역겨움과 연민을 동시에 보여준다"라고 스스로 작품의 의미를 밝혔다. 자신의 몸을 팔아 생계를 유지하며 매독을 옮겨 남성을 위협하는 매춘부는 그러한 삶의 방식이 아니고는 살아갈 수 없는 최하층의 여성이며 동시에 사회악의 상징이라는 것이다. 그런데 사회적 부패의 한 상징으로서의 여성에 대한 살해라고 해석하자면, 그 여성의 성을 구매하는 남성은 도대체 어디에 있는가? 성을 판매하는 여성만이 혐오의 대상으로 그려지는 이 주제 의식은 우리가 받아들일 만한 것인가?

　과거 미술의 역사 속에서 여성의 살해와 납치는 이미 많이 다루어졌다. 그런데 이 시기 독일의 성적 살해, 즉 루스트모르트 주제의 작품이 이전의 작품과 너무도 달라 보이는 이유는 무엇일까. 작품의 기법이나 형상 구성의 방식 등 여러 가지 이유를 들 수 있겠지만 가장 큰 이유는 이 여성들의 죽음이 '맥락 없는 죽음'이라는 점일 것이다. 죽어야 할 결정적인 이유, 죽음의 전후의 장대한 스토리, 죽음의 의미, 이러한 맥락이 제거된 익명의 죽음, 아무도 기억하거나 처리하지 않는 죽음 말이다.

3

여성의 시각으로 바라본
여성에 대한 폭력

여성에 대한 폭력, 그러니까 여성 납치와 성폭행 그리고 성적 살해 등의 주제가 너무도 자연스럽게 그려져 왔던 미술의 역사를 보면 어딘가 이상하게 느껴진다. 과거에는 신화나 역사의 이야기라는 배후 맥락이 강렬한 폭력성과 에로티시즘을 용인하는 방패가 되었고, 맥락이 사라진 현대에는 전쟁의 참상을 겪은 남성 작가의 자기 폭로적 고백이라는 명목으로 포장되었다. 이미 걸작으로 칭송되고 있는 이러한 작품들을 바라보면서 불편함을 토로하는 것은 여성만 가지는 편협한 견해의 소치일까? 여성이 폭력에 고통을 받는 이야기들은 과거의 신화와 역사 속에서만 존재하고, 현재의 여성은 이제 멀찌감치 물러서서 그 예술성을 편안하게 감상할 수 있는 시대를 살아가고 있는가? 여성에 대한 폭력이 예술의 한 주제로 '승화'된 것을 용인하는 것은 누구의 시각인가?

——
폭력의 민낯을 폭로하다

이러한 질문에 대해 여성 작가들이 답을 하기 시작했다. 쿠바 이민자 출신으로 미국에서 활동했던 20세기 여성 작가 애나 멘디에타_{Ana Mendieta,} ₁₉₄₈₋₁₉₈₅는 아이오와 대학에 다니던 시절, 교내에서 일어난 강간 살인 사건에 큰 충격을 받았다. 멘디에타는 자신이 재학 중인 대학 내에서 강간 살인 사건이 일어나고, 그 사건이 일시적으로 화제가 되었을 뿐 이내 관심에서 사라지는 사건이 되어버리는 일련의 과정을 지켜보았다. 그리고 그 사건을 매우 직접적인 방식으로 작품에 반영했다.

아이오와 대학에서 여학생 살인 사건이 일어났던 바로 그 해인 1973년에 제작된 〈무제〉 연작은 사진과 영상으로 그의 퍼포먼스를 기록한 것

애나 멘디에타, 〈무제〉, 1973
© Ana Mendieta / ARS, New York – SACK, Seoul, 2022

이다. 애나 멘디에타는 성폭행 후 살해당한 피해자의 상태를 그대로 연기했다. 하반신을 벌거벗고 피칠갑을 한 채 두 발과 손이 꽁꽁 묶여 테이블에 엎드려 있는 이 작품은 퍼포먼스임을 알고 보아도 매우 충격적이다. 이 퍼포먼스를 위해 멘디에타는 동료 학생들을 자신의 아파트에 초대했고 실제 살해된 피해자인 것처럼 이 상태로 꼼짝하지 않고 있었다. 열려 있던 아파트 문으로 들어온 멘디에타의 동료들은 그를 '발

건'했고 여러 각도에서 사진을 찍었으며, 한 시간가량 그의 강간 살인 피해자 퍼포먼스를 목격하면서 이 사건에 대해 다시 이야기를 나누었다.

멘디에타의 이 퍼포먼스는 성적 살해를 주제로 다루면서 이제까지와는 다른 시각을 취한다. 작가 자신이 피해자를 연기하며 벌거벗는 수치와 묶이는 공포의 시간을 보여주었고, 그 모습을 작가의 지인들에게 목격하게 함으로써 세상 어디에선가 늘 일어나고 있는 그 어떤 성폭행 살인이 아니라, 바로 내 곁의 인물이 내 앞에서 끔찍한 일을 당하는 것 같은 체험을 안겨주었다. 이 작품이 하반신을 벌거벗은 장면을 연출하고 있어도 달콤하고 에로틱한 상상을 허락하지 않는 이유는 엄청난 리얼리티 때문이다. 벌거벗은 채 저항하며 몸부림치는 희고 풍만한 여성의 육체를 그린 작품과 달리, 이 퍼포먼스는 철저하게 여성 피해자의 입장에서 그리고 처절한 사실의 관점을 견지하면서 강간 살인 사건을 그려내고 있다.

―――

"현실을 직시하라"

여성 작가들은 여성에 대한 폭력을 미술의 주제로 들여올 때 방패막이가 되어 주던 신화나 역사 등을 배제하고, 실제 삶을 살아가는 여성이 맞닥뜨린 현실을 직시하라고 말한다. 수잰 레이시Suzanne Lacy, 1945- 는 이미지 재현의 문법에서 벗어나 책의 형태로 '강간'에 대해 이야기한다. 〈강간은〉이라는 제목을 가진 이 책은 왼쪽 페이지에서 '강간은'이라고 글을 시작하여, 오른쪽 페이지에서 일상에서 여성이 맞닥뜨리는 상황을 묘사한다. 이를테

수잰 레이시, 〈강간은〉, 1972
Suzanne Lacy, Rape Is, 1972. Photo by Jeff McLane

수잰 레이시, 레슬리 라보위츠, 〈애도와 분노 속에서〉, 1977
Suzanne Lacy and Leslie Labowitz, In Mourning and In Rage, 1977. Photo by Maria Karras

면 왼쪽 페이지에 "강간은", 그 바로 오른쪽 페이지에 "당신의 친구가 강간 당했다는 이야기를 듣고 당신의 남자친구가 이렇게 물을 때이다. 그 친구 가 무슨 옷을 입고 있었는데?" 하는 식으로 말이다.

수잰 레이시는 여성에 대한 폭력의 문제를 미술 작품으로 다루면서 하얀 벽면으로 둘러싸인 화랑이나 미술관의 한계를 느꼈다. 레이시는 다 른 여성 작가들과 대화를 나누며 협업하고 그것을 공공장소에서 발표함 으로써 대중에게 영향을 미치는 새로운 형태의 미술을 고안했다. 레이시 가 '새로운 장르의 공공미술New Genre Public Art'이라고 명명한 이 미술의 형태 는 기존의 공공미술의 한계를 뛰어넘어 새 지평을 열었다고 평가된다. 기 존의 공공미술은 우리가 모두 알다시피 공공장소에 설치되는 미술 작품 이다. 일반적인 공공미술은 역사적 사건과 장소를 기리는 기념비이든 장 식적 목적을 수행하든 간에 '커다란 조각 혹은 회화'로 인식된다. 반면 레 이시가 말하는 새로운 장르의 공공미술은 미술이 인간의 실제적인 삶에 개입하는 방식으로 공공성을 가지는 미술을 의미한다.

레이시는 1977년에 레슬리 라보위츠Leslie Labowitz, 1946-와 더불어 〈애도와 분노 속에서〉라는 제목의 퍼포먼스를 기획했다. 이 작품의 발단은 당시 미 국의 로스앤젤레스에서 발생했던 여성 연쇄 강간 살인 사건이었다. 피해 자들은 모두 목이 졸려 살해된 채로 길에서 발견되었다. 무려 열 명의 여성 이 연이어 끔찍하게 살해당했는데도 언론은 이 사건들을 다루면서 피해 자의 자세나 의상을 자세히 묘사하는 등의 선정적인 보도 행태를 보였다. 이러한 기사들은 여성에게 대책 없는 공포심을 조장할 뿐 사태를 해결하 는 데 아무런 개선책을 제시하지 못했다. 레이시와 라보위츠는 이러한 언

론의 현실을 대중에게 알리고 무참하게 살해당한 여성들을 추모하기 위
한 퍼포먼스를 공공 행사로 기획했다.

　　검은 영구차에서 내리기 시작한 여성들은 얼굴을 비롯한 몸 전체를
가린 검은색 의상을 입고 붉은 숄을 걸치고 있었다. 검은 의상의 머리 부
분이 높게 만들어져 퍼포먼스에 참가한 여성들은 2미터가 훌쩍 넘는 거대
한 모습으로 변모했으며, 이름 없이 사라진 영혼들의 현현처럼 무시무시
해 보였다. 이들의 앞에서 마이크를 손에 든 레이시와 라보위츠는 여성 연
쇄 살인 사건을 다루는 언론의 태도가 또 다른 형태의 폭력임을 역설했고,
"우리 자매들을 기억하고, 맞서 싸워나가자!"라는 구호로 마무리했다. 이
퍼포먼스는 실제로 미국 전역에 보도되었고, 여러 후원기관의 지지를 받
았으며 이후 언론 보도 방식을 개선하는 데 영향을 미쳤다.

　　여성에 대한 폭력을 다루는 여성 미술가들은 여성으로 살아왔던 삶의
경험에 기초하고 있다. 과거의 남성 작가들이 납치와 성폭행이라는 주제
를 성적 판타지를 자극하기 위해 사용한 데 반해, 여성 미술가들은 전혀 다
른 시각을 제시한다. 여성 작가들의 작품 속에서 여성의 납치와 성폭행과
살해라는 주제에는 어떤 에로틱한 시선도 개입되지 않고, 아름다운 예술
작품으로 '승화'되지도 않는다. 오히려 이들의 작품은 집요하게 묻고 또 묻
는다. 과거의 작품이 보여주는 주제 해석의 태도는 어쩐지 이상하지 않은
가, 하고 말이다. 그러한 작품은 누구의 시각에서 만들어져 누구의 눈에 의
해 감상되도록 고안된 것인가? 여성에 대한 폭행의 장면이 아름답게 그려
지는 것은 정당한 재현의 방식인가?

그림 속에서 여성이 거울을 들고 있는 모습은 '허영'의 상징으로 여겨져 왔다. 외모라는 헛되고 쓸모없는 가치에 시간을 들이며 곧 다가올 늙음과 죽음을 깨닫지 못하는 어리석음의 상징으로 말이다. 거울은 남녀 모두 자신의 얼굴을 비추어보는 도구일 뿐이지만, 여성만이 거울을 들었을 때 어리석음을 경계하는 메시지를 얻게 되는 것이며, 이것은 미술에 있어서 하나의 공식이었다. 그러나 여성-거울-허영이라는 공식은, 여성 작가들에 의해 전혀 다른 반전의 메시지를 얻게 된다.

제6장 허영

거울 앞의 여성은
아름다움에 눈먼 존재인가

1

"거울아, 거울아,
세상에서 누가 제일 아름답지?"

백설공주의 계모인 새 왕비는 신비한 거울을 가지고 있었다. 그 거울은 대상을 비추어줄 뿐만 아니라 말을 하는 거울이었다. 왕비는 늘 거울 앞에서 "거울아, 거울아, 세상에서 누가 가장 아름답지?"하고 질문을 던졌고, "그건 바로 당신, 왕비님이지요"하는 대답을 듣고 만족했다. 그러던 어느 날 백설공주가 아이 티를 벗고 아름다운 소녀가 되자, 같은 질문에 대해 거울은 "왕비님도 아름다우시지만, 백설공주가 가장 아름답지요"라는 청천벽력 같은 대답을 들려준다. 이를 계기로 왕비가 공주의 살인을 사주하고, 가까스로 살아난 백설공주는 우여곡절을 거쳐 왕자님을 만난다. 이것이 우리 모두가 알고 있는 백설공주 이야기이다.

백설공주 이야기에서 거울은 단지 사물을 있는 그대로 보여주는 데 그치지 않고 판단을 하고 있다. 거울의 소유자가 왕비임에도 거울은 정직하게 세상에서 가장 아름다운 사람이 누구인지를 판단한다. 하지만 거울

의 견해에 분개하여 자신보다 아름다운 여성을 없애버리겠다는, 그리하여 자신이 아름다움의 정상을 다시 차지하겠다는 욕망은 왕비의 것이다. 왕비의 품성이 거울이라는 사물을 거쳐 발현되는 것이다.

　예로부터 거울은 여성의 기물로 여겨져 왔다. 거울이 만들어지기 이전, 물에 비친 자신의 아름다움에 취하여 그 자리에서 죽어버리는 어리석은 선택을 한 신화 속 인물 나르키소스는 남성이지만, 중세 이래로는 거울을 든 여성이 어리석음의 역할을 전담해왔다. 그리고 다양한 미술 작품에 등장하는 이 거울을 든 여성들은 특정한 여성이 아니라 여성 일반으로 해석될 수 있다.

자신의 아름다움에 취한 죄

　15세기 플랑드르의 화가 한스 멤링Hans Memling, 1430-1494이 그린 〈허영〉을 보자. 이 작품은 다폭제단화polyptych의 한 부분이다. 병풍처럼 여러 장면이 이어진 제단화 형식은 이야기의 선후, 혹은 원인과 결과를 설명하기 위해 만든 기독교 종교미술의 형식이다. 이 작품만으로는 알기 어렵지만, 실제 제단화에는 '거울을 든 여인'의 왼쪽에 '죽음'의 패널이, 오른쪽에 '악마'의 패널이 배치되어 있다. 그렇다면 죽음과 악마의 사이에 있는, 이 거울 든 여성을 그린 그림의 주제는 무엇일까? 바로 '허영'이다. 영어로 '허영vanity'은 라틴어 바니타스vanitas를 어원으로 하는데, 바니타스는 '이승에서의 삶의 헛됨과 공허함'을 주제로 하는 그림을 설명하는 용어이다.

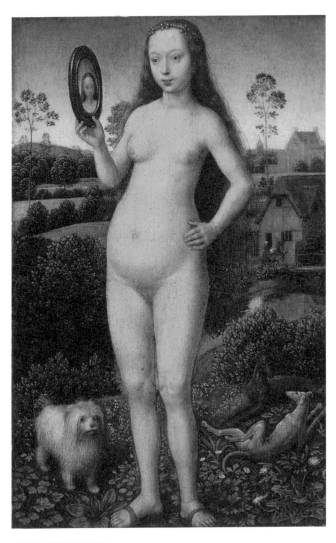

한스 멤링, 〈허영〉, 1490년경

한스 멤링의 그림에 등장하는 여성은 옷을 입지 않은 누드인 채로 거울을 들고 있다. 그림의 주인공은 온몸에 실오라기 하나 걸치지 않은 여성이지만 잘 살펴보면 발에는 가죽 슬리퍼를, 머리에는 진주 장신구를 하고 있다. 붉게 물든 입술은 미소를 띤 듯하지만 눈빛은 공허하게 초점을 잃었다. 거울을 든 각도를 고려하면 여성의 옆모습이 비춰야 하겠지만 정면에서 바라본 앞모습이 담겨 있다. 늘 앞모습을 비추어보던 얼굴의 형상이 붙박인 듯 거울에 달라붙어 있는 것이다. 이 여성은 웃음을 머금고 허리춤에 손을 올려 자신 있는 모습으로 스스로의 아름다움에 만족스러워하고 있으며 거울은 그의 아름다움을 보증해주는 물건이다.

하지만 이 그림이 다폭제단화이며 '죽음'을 이야기하는 해골의 형상과 지옥에 떨어지면 만나게 될 '악마'의 형상 사이에 놓여 있다는 사실을 잊지 말자. 즉, 이 그림은 모종의 경고를 담고 있다. 이 여성은 신화 속에 등장하는 특정한 사연을 가진 여성이 아니라 거울을 바라보는 여성 일반을 가리킨다. 여성이 자신의 아름다움에 만족스러워하며 거울을 드는 행위만으로도 '죽음'의 대가를 치르고 '악마'에게 괴롭힘을 당하게 될 '죄'를 범하고 있다는 뜻이다. 자신의 아름다움에 스스로 취한 죄 말이다.

여성의 어리석음이 남성의 어리석음보다 더 큰가

16세기 초반 독일에서 활동했던 한스 발둥 그리엔Hans Baldung Grien, 1484?-1545이 그린 〈세 연령대의 여성들과 죽음〉은 여성의 허영이라는 주제

한스 발둥 그리엔, 〈세 연령대의 여성들과 죽음〉, 1510

를 더욱 명확하게 보여준다. 이 그림에는 네 명의 인물이 등장한다. 가장 먼저 눈에 띄는 인물은 가운데 흰 피부를 가진 젊은 여성이다. 이 여성은 볼록거울을 들고 거울에 비친 자기 모습을 들여다보며 반짝이는 머릿결을 매만지고 있다. 여성의 다리 아래를 보면 뛰어다니는 어린 아기가 있다. 아기는 긴 천의 한 자락을 붙들고 장난을 치고 있다. 화면 오른쪽 절반을 차지하고 있는 인물은 사람의 형태를 하고 있지만 거의 사람이라고 볼 수 없는 외양을 하고 있다. 배가 갈라져 마른 종잇장처럼 부스러져 가고 몸의 군데군데 상처가 썩어들어 가는 것처럼 보이며, 눈은 움푹 들어가고 콧대도 허물어져 거의 해골의 형상에 가깝다. 그는 다름 아닌 죽음의 사신이며, 한 손으로 그러쥐어 번쩍 치켜들고 있는 것은 모래시계이다.

모래시계는 모래가 떨어지는 동안의 시간만을 측정하기 때문에, 그림 속에서 '유한한 시간'을 상징한다. 뛰어다니는 아기도, 거울 속 자신의 모습에 취한 여성도 지척에 다가온 죽음의 사신을 알아채지 못하지만, 노년의 여성은 모래시계를 든 사신의 팔을 저지하고 있다. 물결치던 머릿결은 푸석하게 산발이 되어 있고 얼굴은 주름으로 뒤덮였으며 희고 탄력 있던 몸은 늘어져 육체의 아름다움은 지난 일이 되고 말았다. 노년의 여인은 한 손으로는 모래시계를 든 죽음의 팔을 막으면서, 다른 손으로는 젊은 여인이 든 거울의 뒷면에 손을 대고 있다. 젊은 여인에게서 거울을 치워버리려는 것처럼 말이다.

이 작품 속의 인물들이 맡은 바 역할을 충실히 수행하기 때문에 별다른 설명 없이도 누구나 주제를 알아볼 수 있다. 세 연령대의 여인은 인간의 삶의 과정을 대표하는 인물들이다. 인간은 철없던 어린 시절을 지나 자신

만만한 젊음의 시기를 거치지만 곧 노인이 되어 죽음을 바라보게 된다. 죽음은 인간의 짧은 인생 앞에 늘 가까이 다가와 있으나 젊은이는 이를 알아차리지 못한다. 노인이 되어서야 젊은 날 누리던 헛된 행동을 반성하고 다가올 죽음의 채비를 하면서 주어진 시간이 부족하다는 것을 깨닫게 된다. 이 깨달음은 비단 여성의 삶뿐만 아니라 인간 모두에게 해당된다. 그럼에도 이러한 주제의 그림에서 인생을 헛되게 탕진하는 인간이 남성이 아니라 여성으로 그려지는 이유는 무엇일까.

역사적으로 거의 모든 분야에서 인간을 대표하는 존재는 남성이었고, 이 그림이 그려진 시대 역시 제분야에서 남성이 인간의 척도로 여겨졌건만, 허영에 찌들어 삶을 낭비하고 뒤늦게 후회하는 이 상징적인 그림의 주인공이 여성인 이유는 무엇일까. 게다가 거울을 보는 여성이 인간 일반의 인생을 낭비한 죄를 대표하는 것 또한 이상하지 않은가. 여성 일반의 어리석음이 남성 일반의 어리석음보다 더 크다는 말인가?

여성만이 허영의 죄를 범하는가

당연한 말이지만 남성들 역시 거울을 통해 자신의 얼굴을 본다. 화가들의 자화상은 거울을 통해 비추어본 자신의 모습이다. 한스 멤링이나 한스 발둥 그리엔의 작품처럼 볼록거울을 들고 자신의 모습을 비추어보고 자화상으로 그린 남성 화가 파르미자니노Parmigianino, 1503-1540의 〈볼록거울 속의 자화상〉을 보자.

파르미자니노, 〈볼록거울에 비친 자화상〉, 1524년경

　　스물한 살에 그렸다는 이 그림을 보면 파르미자니노가 볼록거울에 비친 자신의 모습이 왜곡되어 나타나는 데 큰 흥미를 느꼈음을 알 수 있다. 거울에 가까이 다가가 있는 자신의 손이 실제보다 길게 보이고, 방안의 모습이 둥글게 비추어지는 모습을 사실적으로 그리면서도, 그는 그림에서 자신의 미모를 감추지 않았다. 화가로 성공하려는 야심을 가지고 자화상을 그리는 젊은 파르미자니노의 모습은 대단히 아름답다. 남성이 바라보는 거울과 여성이 바라보는 거울이 다른 것인가? 아니면 거울을 바라보며 남성과 여성이 가지는 생각이 다른 것인가? 이러한 의문 속에서 여성이 거울을 바라보는 모습이 곧 '허영'이라는 공식은 비판적으로 다시 고찰될 필요가 있지 않을까.

2

완벽한 여신은
왜 거울을 드는가

출근길 대중교통 안에서 거울을 보고 얼굴에 분을 두드리는 여성은 "쯧쯧, 여자들이란" 하는 빈축을 산다. 하지만 화장하고 용모를 정리한 뒤 완벽히 변신해 차에서 내리는 여성들은 누가 자신을 보거나 말거나 상관없다고 생각할 것이다. 생각해보면 그 행위가 같은 지하철이나 버스를 탄 다른 사람에게 구체적인 피해를 주지도 않지만, 왜인지 보는 사람에게 혐오감을 일으키는 모양이다. 특히 여성보다 남성에게 말이다. 버스나 지하철 안에서 화장품 냄새가 진동하거나 분가루가 풀풀 날리는 정도라면 조심해야 할 것 같긴 하지만, 옆자리의 '쩍벌남'이나 여성이라면 누구나 한번쯤 맞닥 뜨려보았을 만원 지하철 내 성추행에 비하면, 거울을 보고 얼굴을 단장하는 행위가 그렇게 크게 비난받을 일은 아닌 것 같다.

게다가 요즘은 젊은 여성층을 중심으로 '탈코르셋', 즉 사회가 여성에게 기대하는 용모 기준에 맞추어 화장을 하거나 높은 구두를 신는 등의 행

위에서 벗어나자는 경향이 화두가 되고 있다. 이는 기존에 여성에게 기대되었던 모습이 다른 누군가의 시선에 자신의 신체를 맞추어가는 행위였다는 자각에서 비롯된 것이다. 남성이나 여성 모두가 거울을 보지만 여성이 주로 거울을 끼고 살면서 수시로 자신의 얼굴을 다듬는 이유는, 거칠게 말하면 사회적으로 그렇게 행동하라는 요구가 있었기 때문이다.

아름다움을 보여주기 위한 거울

미술사적으로 작품 속에서 거울을 든 여성은 '허영'을 의미한다. 지상에서 누리는 영화는 순식간에 끝나고 누구나 죽음을 맞이한다. 따라서 거울을 보며 자신의 아름다움에 심취한 여성은 곧 사라질 헛된 것에 붙들리지 말라는 교훈을 전달하는 매개자이다.

하지만 익명의 여성이 아니라 유명한 여성, 비너스를 그릴 때도 화가들은 거울을 등장시켜왔다. 비너스는 사랑과 아름다움의 여신으로 고대 그리스에서 신상으로도 제작된 바 있고, 중세를 지나 르네상스의 개화와 더불어 화가들이 의욕적으로 도전한 주제이기도 하다. 합법적으로 여성의 누드를 그릴 수 있는 테마인데다가 세상에서 가장 아름다운 여성을 화면 속에 구현하는 작업은 그림을 그리는 입장에서는 대단히 흥미진진한 도전 과제였을 것이다. 그 가운데 비너스의 탄생에 초점을 맞춘 이들은 비너스가 바다에서 육지에 당도하는 순간을 그려왔고, 또 다른 이들은 아들인 큐피드와 함께 있는 비너스 혹은 비너스가 거울을 보고 자신의 미모를 바

페테르 파울 루벤스, 〈거울을 보는 비너스〉, 1615

라보는 모습을 그렸다.

1615년 루벤스가 그린 〈거울을 보는 비너스〉는 뒷모습의 비너스이다. 붉은 벨벳 의자에 걸터앉아 뒷모습의 누드를 거리낌 없이 보여주는 비너스의 머리칼을 흑인 하녀가 매만져주고 있다. 반짝이는 금발은 그야말로 실크처럼 보드라워 보인다. 뒷모습이 전면으로 나타나지만 비너스의 아름다운 얼굴도 명확하게 볼 수 있는데, 그가 거울을 들여다보고 있기 때문이다. 날개 달린 어린 큐피드가 비너스의 앞에서 거울을 힘껏 들어 올린 덕분에 우리는 비너스의 얼굴 생김새를 낱낱이 볼 수 있다. 그는 발그레한 볼에 선명한 갈색 눈동자와 매끈한 콧날을 가진 아름다운 얼굴인데다가 자신의 미모에 만족한 듯 입술에 살짝 미소를 머금고 있다. 뒷모습만을 그리기에는 얼굴을 생략하기 아쉬웠던지, 화가는 거울이라는 훌륭한 장치를 사용해 뒷모습과 앞모습을 모두 보여주는 데 성공했다.

비너스는 아름다움의 화신이지만 여전히 거울을 보며 자신의 모습을 확인하고 가꾸는 여성이다. 거울 속의 자신에 심취해 있기 때문에 관객인 우리는 심리적 부담 없이 뒷모습의 아름다움을 구석구석 감상할 수 있다. 거울을 든 큐피드의 시선조차도 비너스의 몸을 향하고 있는 것처럼 보인다. 비너스는 거울에 비친 자기 얼굴에 집중하여 누가 바라보든 주변에 주의를 기울이지는 못하는 것 같다.

공격당한 비너스

바로크 시대 스페인 궁정화가로 유명한 벨라스케스Velázquez, 1599~1660도 거울을 바라보는 비너스를 그렸다. 이 작품은 비단 미술사에서뿐만 아니라 사회사적으로도 엄청나게 유명세를 탔다. 벨라스케스가 그린 〈로커비의 비너스〉는 루벤스의 비너스와 마찬가지로 뒷모습을 보여주면서 큐피드가 든 거울에 자신의 얼굴을 비추어보고 있다. 루벤스의 비너스처럼 가까이 댄 거울에 얼굴을 요모조모 비추어보기보다는 나른하게 누워 다소 먼 거리에서 자신의 얼굴을 바라보고 있다. 한 팔로 머리를 받치고 있는 편안한 모습에 비하면 그의 뒷모습은 온몸의 굴곡이란 굴곡을 다 보여주고 있다. 한쪽이 약간 올라가 있는 침대에 기대어 더 잘 보이는 둥근 어깨와 잘록한 허리, 강조된 둔부에서 다리로 미끄러져 내려가는 선은 그야말로 뒷모습이 보여줄 수 있는 아름다움의 이데아처럼 보인다.

그러나 20세기에 벨라스케스의 비너스가 보여주는 거울 속 얼굴은 흐릿하다. 루벤스의 비너스가 육감적인 뒷모습과 생동감 넘치는 얼굴을 동시에 보여주었던 것과는 매우 다르다. 실상 루벤스 그림 속에서 거울은 비너스의 뒤편에 설 수밖에 없는 관객에게 얼굴까지도 보여주는 일종의 서비스처럼 느껴졌으나, 벨라스케스의 비너스는 어떤 표정을 하고 있는지, 얼굴 세부의 생김새가 어떤지 자세히 들여다보아도 파악하기 어렵다. 거울 속 얼굴에서 호기심을 채우지 못한 관객은 다시 한번 그의 뒷모습을 자세히 들여다보게 된다. 그러면 역시, 뒷모습만으로 승부해도 벨라스케스의 비너스를 능가할만한 아름다움을 찾기는 힘들 것 같다는 생각이 든

디에고 벨라스케스, 〈로커비의 비너스〉, 1647~1651

메리 리처드슨에 의해 훼손된 벨라스케스의 비너스, 1914

다. 회화의 지존인 벨라스케스의 기량에 힘입어 이 젊고 아름다운 여성의 뒷모습은 여러 비너스 그림 가운데 확고한 미술사적 지위를 지니게 된다.

하지만 벨라스케스의 비너스는 뜻하지 않은 테러에 직면했다. 1914년 3월 10일, 이 작품을 전시하고 있던 영국 내셔널 갤러리에 메리 리처드슨이라는 여성이 고기 써는 식칼을 들고 가 비너스의 등판을 칼로 무자비하게 그어버린 것이다. 난도질당한 그림은 움푹 패이고 찢어졌으며, 이러한 반달리즘의 대가로 리처드슨은 6개월의 실형을 살았다. 물론 지금은 면밀하게 보존 수복되어 그 원형을 여전히 감상할 수 있지만, 메리 리처드슨의 행위를 이해하기 위해서는 당시 영국의 정치적 상황을 알아야 한다. 1918년까지도 영국에서 여성은 투표를 할 수 없었기에, 당시 영국 여성은 참정권 운동을 활발히 추진하고 있었다. 그런데 이 운동의 지도자였던 에멀라인 팽크허스트가 체포되었고, 메리 리처드슨은 그에 대한 항의로 이같은 행위를 저질렀다.

여성 참정권과 이 그림이 무슨 관계이기에 벨라스케스의 비너스는 이러한 수난을 당해야 했을까. 메리 리처드슨은 "현대사에 가장 아름다운 인물인 팽크허스트를 파괴한 정부에 대한 항의로서, 신화에서 가장 아름다운 여성의 그림을 파괴하려고 시도했다"라고 그 이유를 밝혔다. 리처드슨은 현실을 살아가는 여성의 권리에는 뒷전이면서 아름다운 육체를 그린 그림 속 여성을 찬양하는 사회적 인식의 간극에 상처를 내고 싶었던 것이다. 마치 여성에 대한 공격처럼 보일 수도 있는 사건이지만, 메리 리처드슨은 여성이 아니라 사회가 바라보는 여성의 이미지에 대한 공격을 시도했다고 볼 수 있다.

그의 문화적 테러가 이러한 명분으로 정당화될 수는 없을 것이다. 그러나 이 사건은 명작이라는 찬양을 받으며 미술관에 무수하게 걸려 있는 여성 누드 작품을 여성 시각으로 다시 바라보게 되는 계기를 만들었다. 거울을 보고 자신의 아름다움을 뽐내거나 거울 앞에 누워 나른하게 자신을 감상하는 그림 속 여성은 진짜 여성이 아니고, 그러한 여성을 보고 싶어 하는 남성 시선의 산물이라는 관점의 전환을 불러온 것이다.

3

내가 너의
거울이 되리

앞에서 살펴본 독일의 화가 게오르게 그로츠는 세계대전 전후 혼란스러
운 독일의 상황을 각종 드로잉, 판화, 유화 등의 작품으로 남겼으며, 여성
살해를 모티프로 한 많은 작품을 남긴 바 있다. 여성에 대한 성적 살해라는
모티프는 그의 주된 관심사 중 하나였기에, 그로츠는 이러한 장면을 연출
된 사진의 형태로 남기기도 했다. 그 가운데 커다란 거울을 사용한 작품을
한번 살펴보자. 이 작품의 배경은 그로츠의 작업실이며, 주인공은 그로츠
자신과 아내 에바 페트라이다.

에바 페트라는 속옷을 입고 있는 상태이지만 모자를 쓰고 발목까지
끈으로 동여매는 구두를 신고 있다. 큰 거울 앞에서 자세를 취하며 한 손으
로는 손거울을 들어 자신의 얼굴을 바라보는 중이다. 대형 거울은 에바 페
트라의 반대편 옆모습을 잘 보여준다. 속옷을 입은 채로 전신을 노출한 에
바 페트라는 손거울에 담긴 자신의 얼굴에 푹 빠져 앞으로 삐져나온 머리

게오르게 그로츠, 〈여성 살해자와 피해자로 분한 그로츠와 그의 아내〉,
1920

를 귀 뒤로 넘기고 있다. 거울 뒤에 바짝 다가온 위험을 전혀 인지하지 못
한 채 말이다. 게오르게 그로츠는 신사복을 갖추어 입고 타이까지 매고 있
지만, 날카로워 보이는 칼을 든 채 에바 페트라를 향해, 이미 거울의 경계
를 넘어와 범행을 저지르기 직전이다.

　이 작품의 주제는 무엇일까. '저런, 저렇다니까. 거울만 보면 정신을 못
차리고 허영에 찬 망상에 빠져 있다니. 여자들이란 좀 더 안전에 주의를 기

울일 필요가 있어.' 그로츠는 이런 이야기를 하고 싶었던 것일까? 다시 말하지만 이 작품은 연출된 사진이다. 여성에 대한 처절한 성적 살해를 수차례 반복해서 그려냈던 그로츠가 아내에게 살의를 느끼고 이러한 장면을 연출했을까? 그렇다면 그의 아내 에바 페트라가 이런 작품에 등장하는 데 동의했을까? 당연히 그렇지는 않을 것이다. 아마도 시작은 일종의 장난이 아니었을까 싶다. 아내에게 작품을 제안하고 동의를 얻어 촬영하는 과정은 즐거웠겠지만, 그로츠의 이 사진은 '예기치 않게' 미술사적 측면에서 거울과 여성의 관계를 지적하고 있다.

　예나 지금이나 여성은 쉽게 범죄의 타깃이 된다. 극단적으로 말하자면 성범죄뿐 아니라 살해의 위협에 늘 노출된 상태로, 주위를 경계하고 위험한 곳에 가지 말라는 충고를 일평생 들으며 스스로의 행동을 검열한다. 누누이 경고받아온 위험에 빠지지 않기 위해서 말이다. 그러나 과거의 예술 작품을 보면 그 안에 등장하는 여성들은 자신을 바라보는 관음적 시선을 너무도 쉽게 허락한다. 목욕 중 거울을 바라보느라 다가오는 위험을 감지하지 못했던 틴토레토의 〈수잔나와 장로들〉 속 수잔나가 대표적이다. 어리석게도 자신의 아름다움에 취해 있느라 주위의 위협을 느끼지 못했기 때문이다.

　아내와 함께 거울 하나를 경계로 연출한 사진은 지금까지 아무렇지도 않게 지속되어 오던 전통적인 미술 관념을 압축적으로 담아낸다. 거울을 보는 여성이 관음의 대상이 되고, 이것이 남성의 범행으로 이어지는 유구한 전통 말이다. 다행히 이 작품은 화가 자신과 그의 아내가 등장하는 연출 사진이므로, 모델의 뒷이야기를 걱정하지 않고 그 의미에만 집중할 수 있다.

그로츠의 이 작품은 당시 연일 신문에 보도되던 일종의 혐오 범죄인 여성 살해를 바라보는 사회의 맥락과 미술이 이를 그려온 방식을 폭로하고 있다.

과거를 미화하지 않기 위한 장치

여성이 거울을 보는 행위가 언제나 이런 부정적인 맥락으로만 해석되는 것일까? 거울을 보는 행위가 다가온 위협을 인지하지 못할 정도로 여성을 멍청하게 만드는 것일까? 이와 같은 의문에 답하는 작품이 있다. 미국의 사진 작가 낸 골딘Nan Goldin, 1953~은 이러한 의문에 답하면서, 작품 속에서 거울을 허영의 상징이 아니라 전혀 다른 의미로 사용하고 있다. 낸 골딘의 1984년 작품 〈구타당한 자화상, 베를린의 호텔에서〉는 자화상이다. 큰 거울 앞에 서서 가슴께에 카메라를 대고 거울에 비친 자신의 얼굴을 찍은 것이다. 거울 속 낸 골딘의 얼굴은 눈 주변이 멍들어 시커멓다. 동거하던 남자친구에게 폭행을 당했던 충격적인 사건을 사진으로 기록한 것이다. 거울 앞에 서서 자신의 얼굴을 똑바로 쳐다보면서 고통스러운 기억을 사진으로 남겼던 낸 골딘은 무슨 생각을 했을까. 이런 자화상을 아무런 은유적 장치 없이 작품으로 남기고 싶은 작가가 또 있을까?

거울 앞에 서서 상처가 나아가는 과정을 찍어가던 낸 골딘은 그 이후에 거울 없이 카메라 렌즈를 정면으로 응시하고 〈얻어맞은 후 한 달 뒤의 낸〉을 찍었다. 한쪽 눈은 안구에 실핏줄이 터져 가라앉지 않았지만 멍은 어느 정도 치유되어 가는 모습을 담은 작품이다. 정면으로 응시한 카메라

낸 골딘, 〈구타당한 자화상, 베를린의 호텔에서〉, 1984

렌즈는 거울과도 같다. 작가는 입술에 붉게 칠하고 치렁치렁한 귀걸이에 목걸이까지 걸쳐, 상처가 아물어가는 만큼 원래 자신의 모습으로 되돌아가는 과정을 보여주고 있다.

이러한 사진을 작품으로 남긴 이유에 대해 낸 골딘은 "지난 기억을 미화美化하지 않기 위해서"였다고 말한다. 남자친구와는 좋은 시절도 있었지만 그런 추억 따위로 자신의 일생을 포장하지 않기 위해서, 처참한 기억을 쉽게 잊지 않도록, 그리하여 다시는 같은 일이 반복되지 않도록 말이다. 이는 자신의 얼굴을 들여다보는 행위가 허영이라며 비판하는 남성적 시각을 가볍게 무너뜨리는 작업이기도 하다. 거울을 통해 맞아서 추해진 얼굴을 들여다보고, 인생의 무게를 감당해 나가는 과정의 한 장면으로 자신의 얼굴을 남기는 이 행위는 기존의 '거울을 보는 여성'의 문법을 흔든다.

혐오를 뛰어넘어 새롭게 새긴 의미

낸 골딘의 부모는 히피 문화에 심취해, 낸을 일종의 대안학교에 보냈다. 덕분에 낸은 좌충우돌하는 젊은 시절을 보냈는데, 그는 소수의 친구들과 퀴어Queer, 즉 성소수자들의 문화 속에서 정서적 안락함을 느꼈다. 낸 골딘은 성소수자가 아니었지만 이에 대한 편견이 없었다. 그들은 낸 골딘을 기꺼이 친구로 맞아주었고, 낸은 그들과 함께 생활하며 그들의 일상을 기록한 작품을 남겼다. 남성으로 태어났지만 여성의 정체성을 가진 트랜스젠더들이 밤무대에 서기 위해 거울을 들여다보면서 화려하게 치장하는 모습이나, 같은 성을 가진 이들이 서로 끌어안고 키스하는 등 진한 애정 표현을 하는 장면을 사진에 기록한 것이다. 이러한 작품을 보면 낸 골딘이 그들과 얼마나 스스럼 없고 친밀한 관계였는지 알 수 있다. 스쳐 지나가는 일상 속에 그들의 슬픔과 기쁨, 유머와 짓궂음 그리고 일반적으로는 받아들이기 어려운 아름다운 한순간을 친구의 시선으로 담아낸 것이다.

낸 골딘의 작품은 흔히 볼 수 없는 진기한 장면을 호기심 어린 시선으로 기록한 사진과는 다르다. 이는 남다른 인생을 살아가고 있는 그들의 일상에 깊이 담겨 살아갔던 낸 골딘 자신의 삶의 기록이기도 하다. 미국의 휘트니 미술관에서는 1996년에 낸 골딘의 회고전을 개최했고, 이는 커다란 호응을 불러일으켜 독일, 네덜란드, 스위스, 오스트리아 등지에서 순회 전시가 이어졌다. 이 전시의 제목은 1960년대 가장 중요한 영향력을 미친 록 밴드 벨벳 언더그라운드Velvet Underground의 노래 제목인 "내가 너의 거울이 되리I'll be your mirror"로 지어졌다. 이 노래는 전시장에서 낸 골딘의 필름이 슬라

이드 프로젝터로 철컥철컥 넘겨지는 동안 배경음악으로 사용되었다. 거울
처럼 편안하게 타인의 일상을 반영하는 작업들 그리고 자신의 모습을 가감
없이 거울과 카메라에 비추어 보았던 낸 골딘의 자화상 사진은, 거울을 든
여성에 대한 지난했던 혐오 문화를 건너뛰어 새로운 의미를 발생시켰다.

4
여성주의 미술이
세상의 모든 불평등과 연대하다

거울을 든 여성이 허영의 상징이었던, 미술 분야에서 수백 년간 이어진 관행은 1970년대 여성주의 미술이 대두되면서 의심받기 시작했다. 이후 많은 여성 미술가와 미술 이론가들은 과거 미술사를 되돌아보고 여성과 관련된 기존의 상징을 해체하는 작업을 시도했다. 특히 거울을 든 여성은 그들의 해체 작업에서 중요한 도상이었다. 앞에서 살펴본 파르미자니노의 자화상처럼 거울 앞에 선 남성 화가의 자화상은 자아 성찰의 의미를 가지고 화가로서 자신의 입지를 공고히 한다고 해석되는데, 거울을 바라보는 여성에게는 왜 그리도 부정적인 가치가 입혀졌을까? 여성 작가들은 바로 이 지점에 주목해 질문을 던지기 시작했다.

여성이자 흑인으로 살아가는 삶의 조건

대표적으로 캐리 메이 윔스Carrie Mae Weems, 1953~의 1987년 작 〈거울아 거울아〉는 그 유명한 〈백설공주〉의 가장 대표적이고 잊을 수 없는 장면을 패러디하는 작품이다.

원래의 백설공주 이야기에서 계모는 마법 거울을 들여다보며 묻는다. "거울아 거울아, 세상에서 누가 가장 아름답지?"하고 말이다. 독일의 언어학자였던 그림 형제가 민간에 전해 내려오는 이야기들을 모은《그림 동화》에서는 이 구절을 "Spiegel Spiegel an der Wand, Wer ist die schönste im ganzen Land?"라고 쓰고 있다. 이 문장을 굳이 독일어 원문으로 되새겨보는 이유는, "가장 아름다운 여자die schönste"라는 표현이 영문판으로 번역되었을 때 beautiful이라는 일반적인 형용사를 쓰지 않고 fair라는 단어를 채용했기 때문이다. 영문으로 번역된 이 문장은 "Mirror Mirror on the wall, who's the fairest of them all?"이었다.

화장품의 색조를 고르는 오늘날의 여성들은 '페어fair'가 무슨 뜻인지 금방 알아챌 것이다. 페어는 공정하다는 뜻 이외에, 영어 고어古語로는 예쁘다는 의미이면서, 동시에 새하얀 피부를 지닌 금발의 미녀를 수식하는 말이기도 하다. 그래서 화장품의 '페어' 색은 가장 흰 피부를 가진 사람들을 위한 선택지이다. 백설공주는 'Snow white', 즉 눈처럼 하얀 피부를 가진 공주의 이야기이기 때문에 '페어'가 적절한 해석이었는지도 모른다. 이 이야기에서도 늘 거울만 쳐다보는 왕비는 미모의 비교우위를 위해서라면 인정사정없이 행동하는 혐오스러운 여자이다.

그런데 캐리 메이 웜스의 작품을 보면 거울을 앞에 두고 질문을 던지는 여성은 왕비가 아니라 젊은 흑인 여성이고, 거울 속 요정은 어쩐지 좀 심술궂어 보이는 표정을 하고 있다. 웜스는 친절하게도 이들의 대화를 작품의 아래에 텍스트로 함께 구성했다. 텍스트는 다음과 같다.

거울을 들여다보며 흑인 여성이 질문했다. "거울아 거울아, 세상에서 누가 가장 훌륭하지?" 거울이 답한다. "백설공주지, 너 흑인년아, 그걸 잊지 마!"

우리는 이 작품을 보고 그제야 깨닫는다. 우리가 이 동화에서 놓친 부분이 있다는 사실을 말이다. 백설공주 이야기 속 거울은 가장 희고 아름다운 여성the fairest이 누구인지 대답한다. 흑인 여성 작가인, 게다가 열여섯에 아기를 낳고 독립하여 자신의 삶을 꾸려가며 도전적인 작품을 선보여왔던 캐리 메이 웜스가 이 동화를 바라보는 이중적인 시각에 대해서 우리는 머리를 한 대 맞은 듯 다시 생각해보게 된다.

아마도 캐리 메이 웜스는 자신의 딸에게 그림 동화를 들려주었을 것이다. 전 세계의 아이들에게 들려주는 대표적인 이야기이기 때문이다. 그러나 가장 흰 여성이 가장 아름다운 여성이라는 동화 속 뉘앙스는 흑인 여성 작가로서 그리고 흑인 여성으로 성장할 어린 딸에게 매우 거슬리는 대목이었을 것이다. 그래서 캐리 메이 웜스는 자신의 작품 속에서 "가장 희고 아름다운 사람the fairest"의 자리에 "가장 훌륭한 사람the finest"이라는 표현을 대신 써넣었다.

역사를 거슬러 올라가면 캐리 메이 웜스의 조상은 노예로 잡혀 와 천

LOOKING INTO THE MIRROR, THE BLACK WOMAN ASKED,
"MIRROR, MIRROR ON THE WALL, WHO'S THE FINEST OF THEM ALL?
THE MIRROR SAYS, "SNOW WHITE, YOU BLACK BITCH,
AND DON'T YOU FORGET IT!!!"

캐리 메이 윔스, 〈거울아 거울아〉, 1987

민 취급을 받았던 이들일 것이다. 캐리 메이 윔스는 작품을 통해 동화의 갈등 구조를 왕비와 공주 간의 악과 선, 추와 미의 대결이 아니라, 흑인 여성으로서의 삶을 반영한 흑과 백의 갈등으로 바꾸었다. 거울 속 요정은 "가장 훌륭한" 사람이 누구냐는 젊은 흑인 여성의 질문에 대해, 감히 어디다 대고 질문을 하냐며 "흑인년black bitch"이라는 욕설을 내뱉는다. 네가 흑인년이라는 것을 망각하지 말라는 욕설을 담은 명령으로 거울 요정의 불친절한 대답은 마무리된다. 이 대목에서 캐리 메이 윔스는 여성이면서 흑인으로 살아가는 삶의 조건을 말한다.

———
연대의 거울

윔스를 비롯한 많은 여성 미술가들이 여성으로서 극복해야 할 차별과 더불어 세계에 혼재하는 여러 불평등 문제를 복합적으로 거론한다. 여성주의자들은 각종 불평등, 이를테면 만연한 인종차별과 자본 유무에 의한 교육적 불평등의 문제, 실제로 존재하는 사회적 계급 문제 그리고 성적 소수자 문제에 적극적으로 결합하고 연대한다. 페미니즘femism이라는 용어는 우리말로 여성주의라고 번역될 수밖에 없지만, 좀 더 세밀하게 용어를 정리하자면 성평등주의라고 일컬어야 할 것이다. 그리고 이 흐름에는 사회에서 관행으로 취급되어 문제시되지 않는 온갖 차별의 문제가 함께 거론된다.

낸 골딘의 1973년 작품 〈메이크업을 하는 케니〉에는 거울을 바라보며

낸 골딘, 〈메이크업을 하는 케니〉, 1973

화상하는 여성의 모습이 보인다. 하지만 낸 골딘이 찍은 사진 속 피사체의 타고난 성별은 여성이 아니라 남성이다. 낸 골딘은 아무런 편견 없이 성 소수자들을 바라보고 그들과 일상을 함께 하면서 그들의 모습을 찍어 작품으로 발표했다. 흔히 말하는 드래그 퀸drag queen, 타고난 성별과 다른 내면을 표현하는 이들이 실제 살아가는 모습, 커피를 마시거나 화장을 하거나 친구의 결혼을 축하하거나 결별에 아파하거나 사랑하는 이의 죽음에 슬퍼하는, 이성애자와 다를 바 없는 일상을 사진 작품으로 내보였던 것이다. 이들은 낸 골딘을 편견 없이 친구로 받아들여 주었고, 카메라가 다가갈 때 거리낌 없이 곁을 주었다. 덕분에 낸 골딘은 이들의 일상에 깊이 들어갈 수 있었다.

'여자가 거울을 들고 화장을 하네. 여자들이란 저렇게 꾸미는 것을 좋아하게 마련이지' 하고 이 작품을 지나칠 수 없는 이유는, 여성처럼 보이는 이 인물이 실제로는 남성이기 때문이다. 그렇다면 남성으로 태어났지만 여성으로 살아가고자 하는 이 사람과 거울의 관계는 과연 어떤 방식으로 가치를 판단해야 할까. 이제 문제는 조금 더 복잡해진다.

거울을 바라보는 여성이라는 도상은 더 이상 간단한 문제가 아니다.

누구나 매일 거울을 보지만 유독 여성에게만 씌워졌던 허영이라는 굴레
와 고정관념을, 여성 미술가들은 거울이라는 소재를 도구 삼아 깨트리고
있다. 성차별적 해석의 문제와 함께 인종 문제와 성소수자들의 문제 등과
함께 연대하면서 말이다.

모성은 잉태의 순간으로부터 자연적으로 생성되는 것처럼 여겨지지만, '모성이 넘치는 행복한 어머니'라는 이념은 계몽주의시기에 만들어진 것이다. 즉, 여성이 어머니가 되어야 비로소 완전한 행복을 누릴 수 있다는 통념은 그리 오래된 일이 아니다. 미술작품 속에서 보이는 어머니와 아이의 원형은 성모와 아기 예수, 그리고 비너스와 큐피드의 모습에서 볼 수 있다. 그러나 이 그림들은 실제의 육아를 반영한 것은 아니다. 추상적으로 그려지던 모성의 실체는 실제적인 출산과 육아의 경험을 말하는 여성 작가들의 작품에서 살과 피를 얻는다. 여성 작가들의 작품 속에서 그려지는 출산과 양육은 신체가 뒤흔들리는 경험이고, 그럼에도 기쁨을 동반하며, 아이들을 위해 세상에 맞서는 것이다.

제7장 모성

현실의 어머니가 언제나 고요하며
아름다울 수 있는가

1

사랑받는 어머니,
혹시 그는 기절한 것이 아닐까

"여자는 약하지만 어머니는 강하다"라는 세간에 잘 알려진 명언은 19세기 프랑스 작가 빅토르 위고Victor Hugo, 1802-1885의 말이다. 약한 여성이 자신의 아이가 트럭에 치일 위기에 처하자 차를 번쩍 들어 올렸다는 식의 출처를 알 수 없는 사건들이 이 명언을 실증하는 사례로 이야기된다. 물론 그런 일이 실제로 있었을 수도 있다. 또한 우리는 동서양의 역사에 기록된 위대한 어머니들을 알고 있으며, 현재에도 훌륭하다고 평가될 수 있는 어머니들이 있다.

하지만 어머니가 강하다는 것을 강조하기 위한 대구로 여자가 약하다는 말은 왜 사용되었을까. 이 문장은 세간에 회자되며 모성의 위대함에 대한 예찬으로 사용되고 있지만, 동시에 아직 어머니가 되지 않은 여성에 대한 폄하를 함께 담고 있다. '여자'와 '어머니'를 대비시켜 어머니가 됨으로써만 여성이 강함을 성취할 수 있다는 말이기 때문이다. 어머니가 되어야

만 여성이 비로소 강하고 훌륭해질 수 있다면 어떤 여성이든 어머니가 되기를 마다치 않아야 한다.

아름다운 모성의 환상

　어머니가 됨으로써 자신의 임무를 성취한 여성으로는 12세기 무렵부터 오늘날까지 칭송되고 있는 성모 마리아가 있다. 이탈리아 르네상스 시대의 거장 라파엘로Raffaello Sanzio, 1483-1520의 〈방울새의 성모〉에서 성모 마리아는 걸음마를 갓 뗀 아기 예수와 그보다 몇 개월 더 자란 세례자 요한을 돌보는 모습으로 등장한다.

　라파엘로는 여러 성모자상을 남겼기 때문에 편의상 그림 속에 등장하는 특수한 소재를 꼽아 제목으로 구별한다. 이 그림의 경우, 어린 세례자 요한의 손에 놓인 방울새를 아기 예수가 쓰다듬으려 손을 뻗는 모습에서 '방울새의 성모'라는 제목이 붙었다. 이 그림에서 성모 마리아는 평온한 풍경 속에서 두 아기를 돌보고 있으며, 르네상스 시대에 그려진 성모답게 차분히 눈을 아래로 내리깔고 입술에 보일 듯 말 듯 미소를 머금고 있다. 성모는 자신의 무릎 사이에 아기 예수를 두어 안전하게 지탱해주고, 아직 작은 발을 가진 세례자 요한이 넘어질세라 손으로 등을 감싸 보호하고 있다. 세상에서 가장 마음이 편안하고 아름다운 광경이 아닐 수 없다. 이처럼 무사 평안하게 흐르는 육아의 시간이라니.

　성모 마리아의 위대함은 수태고지受胎告知에 의해, 그러니까 하느님의

라파엘로, 〈방울새의 성모〉, 1505〜1506

말씀으로 예수를 잉태하면서부터 시작된다. 물론 공식적인 인정을 받지 못한 외경에는 공인 성경에서 다루지 않는 마리아의 일생이 더 상세하게 기술되어 있지만, 마리아는 그 자체로 위대한 여성이라기보다는 예수의 어머니가 됨으로써 위대한 일생이 공식적으로 시작된다. 하느님의 말씀만으로 잉태하여 어머니가 된다는 사실을 겸허히 받아들이고, 성인이 될 때까지 예수를 기른 어머니 마리아는 이후 위대한 어머니의 전형으로 칭송되었을 뿐 아니라 가톨릭에서는 신에 가까운 지위를 획득한다. 그리하여 신앙으로 모든 역경을 견디고 아이를 무사히 낳아 기른 예수의 어머니에게는 후에 속인들의 죄를 대신해 용서를 구하는 자비의 이미지까지 더해진다. 아무래도 이 세계를 관장하는 하느님이 아버지라는 남성의 모습으로 그려져 왔으니, 그에 대응하는 어머니의 역할이 필요하지 않았을까 생각된다.

이 모든 역사를 뒤로 하고, 일단 라파엘로의 그림 〈방울새의 성모〉에만 집중해보자. 바위에 걸터앉은 마리아는 아기들이 놀고 있는 모습을 지켜보며, 그들을 보호함과 동시에 한 손에는 성경으로 보이는 책을 한 권 들고 있다. 육아의 경험이 있는 사람이라면 이 모습이 얼마나 비현실적인지 대번에 알 수 있다. 이 연령대의 아기들을 돌보는 현장에서 책을 읽기란 불가능에 가깝고, 때에 따라 넋이 나가지만 않아도 다행이다.

하지만 한 장의 그림 속에 여러 의미를 담아야 하는 종교화 속에서 아기 예수와 함께 있는 성모 마리아는 늘 이토록 차분하고 경이롭게 아름답다. 이렇게 품격 있고 고요하며 행복해 보이는 어머니를 그린 그림은 중세 이래 기독교 종교화에 지속적으로 등장하여 모든 여성이 추구해야 할 어

머니의 모습으로 여겨졌다. 아담에게 선악과를 주어 죄의 길로 들어서게 한 이브와는 천양지차의 품격을 지닌 여성인 셈이다. 미술의 역사에서 여성은 이브 아니면 성모 마리아, 즉 남성을 꼬드겨 죄를 짓게 하는 나쁜 여자와 위대한 어머니로 대비되어왔다. 현실의 일반적인 여성이 전자에 가까운 존재로 여겨졌음은 더 말할 필요도 없다.

언제나 행복한 어머니가 과연 존재할 수 있는가

종교화 속에서 줄곧 성모 마리아가 예찬되어 왔던 방식과는 별개로 현실의 어머니들은 자식을 키워 왔을 것이다. 대개는 머리를 질끈 묶고 육아와 가사 그리고 사회적으로도 일을 하는 등 이중 삼중의 노동에 시달리면서 혹은 육아를 남의 손에 맡기면서 말이다. 실제로 서구에서는 귀족 여성이건 평민 여성이건 아기를 자신의 손으로 키우지 않는 것이 일반적이었다. 신분이 높은 여성은 유모가 아이를 대신 키워주었고, 일을 해야 하는 평민 여성들은 아이가 어느 정도 자랄 때까지 아이를 돌볼 여력이 되는 다른 가정에 위탁해 양육했다. 이는 아동기 초기에는 그저 몸에 별 탈 없이 성장하는 것이 우선이고, 먹이고 재우는 식으로 돌보는 것이 전부라는 육아 인식에 기인했다. 이러한 관행은 18세기까지 계속되었으나 계몽주의자들에 의해 문제시되었다. 특히 장자크 루소Jean-Jaques Rouseau, 1712~1778의 교육에 대한 이념은 육아의 개념을 근본적으로 뒤흔들었다.

아이는 백지 상태로 태어나기에 영아기로부터 말을 배우는 나이까지

장바티스트 그뢰즈, 〈사랑받는 어머니〉, 1770년경

의 어머니의 교육이 이후의 인생에 대단히 중요하다는 루소의 교육관은
근대적인 의미의 모성을 탄생시켰다. 현재 우리가 가지고 있는 어린이에
대한 관념은 루소의 영향을 크게 받은 것으로, 태교부터 시작되는 어머니
의 교육이 당연하게 여겨진다. 뱃속의 아기에게 말을 건네면서 지극한 어
머니의 사랑이 시작되고 그것이 여성으로서 할 수 있는 가장 행복한 체험
이라는 관념이 계몽기 이전에는 존재하지 않았다. 말하자면 만들어진 이
념인 셈이다.

　계몽주의 이념이 삶에 개입되기 시작했던 18세기에는 아이를 유모와
위탁가정에 맡기는 것이 모성에 위배되는, 어머니의 임무를 방기하는 행

위로 여겨지기 시작했다. 아이를 낳고 제 손으로 기르는 여성이 가장 훌륭한 여성이고, 남편에게 사랑받는 여성이라는 이념은 미술 작품 곳곳에서도 등장하기 시작한다. 장바티스트 그뢰즈Jean-Baptiste Greuze, 1725~1805의 드로잉 작품 〈사랑받는 어머니〉에는 이 시대의 이념을 반영한 전형적인 '행복한 어머니'의 모습이 담겨 있다.

이 작품에서 어머니는 여섯 명의 아이들에게 둘러싸여 있다. 가장 어린 아기는 가슴에 안겨 있고, 어머니를 사랑하고 어머니의 사랑을 갈구하는 각 연령대 어린아이들이 무릎 사이에, 머리 위에, 양팔에 매달려 있다. 이 여성의 남편으로 보이는 남성이 노동을 마치고 문을 열고 들어서고 있으며 팔을 벌려 귀가의 기쁨을 표현하고 있다. 이 여성은 아이들에 둘러싸인 채 지극히 사랑받는 어머니이자 사랑받는 부인으로 묘사되어 있다.

하지만 이 그림을 볼 때마다 나는 이 어머니가 혹시 기절한 것이 아닐까 생각한다. 아이 여럿이 이렇게까지 주렁주렁 매달려 있다니, 저 여성은 도대체 어떻게 생활할 수 있을까 걱정이 된다. 그다지 부유해 보이지도 않는 이 비좁은 실내에서 아이를 연년생으로 낳고 기르는 이 어머니는 정말로 행복할까. 사실 그의 내면은 인간으로서의 자신이 누구인가에 대한 실존적인 의문으로 복잡하지 않을까. 하지만 '행복한 어머니'의 신화는 지금 이 시대에도 여전히 중대한 여성의 조건으로 작동하고 있다.

2

에로틱한 어머니라는
환상을 버려라

톱모델이 출산 후 몇 달 만에 다시 완전한 몸매로 돌아왔노라 자랑하고, 아이 엄마가 된 후에도 여전히 이십 대 같은 미모를 보여주는 삼사십 대 배우들의 모습은 종종 화제가 된다. 이런 유명인의 모습을 본 수많은 여성이 출산 이후 자신들의 '게으름'을 극복하고자 노력한다. 이에 더해 사회적으로 성공한 데다가 아이를 양육하면서 완벽한 가정주부이기도 한 여성이 어떻게 외적인 아름다움을 유지할 수 있는지 소개하는 잡지 기사를 읽고 나면, 보통의 여성은 자신이 뭔가 모자라는 존재라는 생각을 할 수밖에 없다. 실제로 여성이 겪는 임신과 출산은 전 신체가 뒤흔들리는 경험이며, 이전과는 다른 신체와 환경에 적응하고 살아가는 과정을 동반하는 것임에도 말이다.

미술의 역사에서 여성의 출산을 본격적으로 다루는 작품은 20세기 이후 여성 작가에 의해 제작되기 시작했지만, 출산 후 아이를 돌보는 어머

니의 모습은 과거에도 종교와 신화를 소재로 한 그림에서 종종 다루어졌다. 성모 마리아가 출산 후 어린 아기를 안고 있는 모습이나 비너스가 아기 큐피드와 더불어 즐거운 시간을 가지는 작품들에서 전형적인 평화로운 모자상이 탄생하고, 이러한 도상은 오늘날까지도 줄기차게 그려지고 애호되는 모티프이다. 아기 예수와 함께 있는 성모 마리아의 모습은 신앙과 모성애의 성스러움을 보여주고, 비너스와 큐피드가 즐겁게 시간을 보내는 모습은 더할 나위 없는 사랑스러움을 불러일으키기 때문이다.

로코코 시대의 아름다운 어머니

프랑수아 부셰François Boucher, 1703-1770는 장식성과 관능성을 추구했던 프랑스 로코코 시대를 대표하는 화가이다. 프랑스 왕립 아카데미의 오랜 회원이었으며 원장까지 지냈던 인물로, 미술에서 쾌락주의라고 불릴만한 주제를 전방위적으로 그려내면서 왕가와 귀족은 물론, 복제 작품을 통해 서민의 대중적 사랑까지 받았던 인물이다. 부셰가 그린 작품 가운데 인기가 높았던 비너스와 큐피드 그림은 각기 다른 구도로 여러 점이 남겨져 있어, 그가 이 주제에 매우 관심이 높았음을 알 수 있다.

〈비너스의 화장〉에서 날개를 단 어린 큐피드는 어머니의 몸을 장식하는 푸른 끈을 잡고 놀고 있고, 어머니인 비너스는 진주 장식을 머리와 몸에 휘감고 치장을 하는 중이다. 비너스는 관객에게 전신을 공개하는 자세를 취하고 있으며 음부만을 흰색 천이 살짝 가리고 있다. 금빛 장식이 있는 침

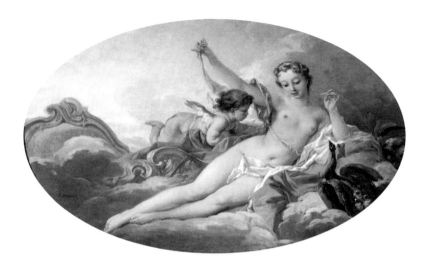

프랑수아 부셰, 〈비너스의 화장〉, 1730년대

대가 있지만 신화 속의 인물이므로 폭신해 보이는 구름 위에서 자유롭게 움직이고 있으며, 화면의 오른쪽에는 아름다움과 부유함을 상징하는 공작 한 쌍이 배치되어 있다. 이런저런 그림 속 요소를 자세히 들여다볼 것도 없이 이 그림의 주제는 비너스의 아름다움이다.

돌배기 정도로 보이는 어린 아기의 어머니인 비너스는 흠잡을 데 없이 아름답다. 하지만 다리를 곱게 모은 채 치장하는 이 아름다운 모습은 누구의 시선을 위한 것일까? 어머니이기는 하되 미의 여신답게 가장 아름다운 자신의 모습을, 다리를 곱게 포개고 비스듬히 누워 몸의 굴곡을 강조하고 양팔을 열어 상반신의 아름다움을 보여주는 이 비너스를 아기 어머니로 볼 사람이 누가 있을까. 부셰의 비너스는 아기를 데리고 있는데도 남성이 원하는 여성의 모습이며 남성 시각의 에로티시즘을 자극하는 모습이다.

여성 미술가들이 모성을 표현하는 법

로코코 시대를 지나, 이제 20세기 초 독일의 여성 화가 파울라 모더존베커Paula Modersohn-Becker, 1876~1907의 모자상을 살펴보자. 모더존베커의 〈누워 있는 어머니와 아기〉에는 한 팔을 아기의 베개로 내주고 잠든 어머니와 그 가슴에 꼭 붙어 있는 아기의 모습이 그려져 있다. 모더존베커는 고갱의 영향을 받아 사물을 단순하게 그리고 있어서 인체를 표현하는 양식은 부세의 작품과 많은 차이가 있다. 그러나 이런 부분은 논외로 하고, 어머니와 아기의 모습을 구성하는 방식에만 집중해보자.

모더존베커는 자신의 고향인 독일 보릅스베데를 떠나 파리에서 활동하며 화풍을 다잡고 자신만의 양식을 구축한 여성 화가이다. 동료 화가였던 남편과의 복잡한 심리적 관계로 인해 초기에는 아이를 가지는 데 다소 회의적이었지만 그랬던 만큼 임신을 신중하게 결정하고 실제로 기쁘게 받아들인 것으로 보인다. 〈누워 있는 어머니와 아기〉는 그가 임신하기 전인 1906년에 그려진 그림이다. 아기를 보호하는 어머니의 모습을 그리며 아기와 더불어 살아가는 평화로운 삶에 대한 열망을 함께 드러냈던 모더존베커는 안타깝게도 1907년 11월 딸을 낳은 지 이주 만에 산후 후유증으로 사망한다.

〈누워 있는 어머니와 아기〉에서 어머니의 얼굴은 어떻게 생겼는지 잘 보이지 않는다. 바닥을 짚은 팔에 가려 얼굴에 그림자가 드리워 있기 때문이기도 하고, 세부적인 묘사를 생략하는 모더존베커 작품의 특성 때문이기도 하다. 다만 어머니가 잠든 아기를 최대한 보호하려는 자세를 취하고

파울라 모더존베커, 〈누워 있는 어머니와 아기〉, 1906

있으며 그 어머니의 품에서 아기도 안전하게 잠들어 있음을 확인할 수 있
을 뿐이다. 미술사상 침대에 누워 완벽한 아름다움을 보여주는 여성상은
수없이 많지만, 이 여인상은 과거의 누워 있는 여성상과는 전혀 다르다.
과거의 여성 누드와 달리 음모까지 노출하고 있고, 늘어진 가슴과 배, 둔중
한 허리로 인해 출산의 여파가 그대로 드러난다. 즉, 여성 화가인 모더존베
커가 그린 어머니는 남성의 눈에 에로틱한 환상을 꿈꾸게 하는 이상적인
여성이 아니다.

현실 속 모성의 모습

최근 활발한 활동을 하고 있는 네덜란드 사진가 리네케 데익스트라 Rineke Dijkstra, 1959- 는 출산 후 여성의 모습을 더욱 사실적으로 보여준다. 1994 년에 제작한 〈줄리, 덴 하그, 네덜란드, 1994년 2월 29일〉은 작가의 친구가 출산한 바로 그날 친구와 아기의 모습을 모델로 찍은 사진이다. 네덜란드 는 병원에 가지 않고 가정 내에서 출산하는 비율이 30퍼센트에 이를 정도 로 전통적인 출산 방식을 선호하는 나라이다. 작가의 친구 줄리도 집에서 출산하고 몸을 추스른 후 기꺼이 친구의 모델이 되어주었다. 데익스트라 는 친구 줄리의 출산 후 모습을 찍은 이후 다른 두 명의 산모를 같은 방식 으로 찍어 연작을 완성했다.

이 작품의 제목은 산모의 이름과 출산을 한 도시와 나라 그리고 날짜 를 따서 지어졌다. 이 작품에서 아기를 안은 어머니 줄리의 모습을 보면, 커다란 팬티를 입고 있으며 출산 후 계속 몸에서 빠져나오는 오로 때문에 산모용 패드를 팬티 안에 대고 있다. 튼튼한 두 다리로 바닥을 딛고 서 있 는 줄리의 배는 아기를 낳은 후에도 날씬해지지 않았지만, 얼굴에는 무사 히 출산을 한 기쁨과 자랑스러움이 묻어 있다. 갓 태어난 아기는 어머니의 큰 손에 안겨 가슴에 찰싹 붙어 있다. 밝은 빛이 아기의 시력에 미칠 영향 을 우려한 줄리는 아기의 얼굴을 손으로 가렸고, 이때의 경험 때문에 리네 케 데익스트라는 이후부터는 산모와 아기의 사진을 찍으면서 밝은 사진 용 조명을 사용하지 않았다.

줄리의 얼굴과 몸은 출산이라는 특별한 여성적 경험을 단도직입적으

리네케 데익스트라, 〈줄리, 덴 하그, 네덜란드, 1994년 2
월 29일〉, 1994

로 보여주고 있다. 이제까지 미
술의 영역에서 보여주지 않았
던 실제 산모의 모습, 출산한
당사자 이외에는 알기 어렵고
그 누구도 주목하지 않았던, 전
통적으로 아름답기보다는 눈
에 거슬리는 요소로 이루어진
이 누드에서, 여성의 일생 가운
데 어쩌면 가장 극적이고 강렬
한 리얼리티가 뿜어져 나온다.
줄리를 둘러싼 일상적인 실내,
그의 표정과 아기를 보호하려는 단단한 자세에서 우리는 여성이 출산을
통해 느끼는 압축된 감정을 본다. 여성 작가의 시각에서 바라본 여성의 출
산과 출산 이후의 신체적 변화는 어떠한 에로티시즘도 불러일으키지 않지
만, 이것이 바로 진짜 여성의 몸이며 인류의 진실이라고 말하고 있다.

3

프리다 칼로,
임신과 출산의 고통을 직시하다

행복한 어머니가 되는 것이 여성의 지극한 행복이라는 18세기 계몽주의자들의 말은 일면의 진실을 담고 있을 것이다. 하지만 그것이 여성으로서 경험해야 하는 당연한 일이라면 왜 현대의 여성은 아이를 적게 낳거나 아예 낳지 않겠다고 '선택'하는 것일까. '요즘 여성들은 이기적이라서', '편하게 살려고' 혹은 '배운 여자들이 자아실현을 한답시고' 등 여러 백안시하는 추측이 있고, 여기에는 여성이 출산이라는 사회적 책임을 회피한다는 판단이 기저에 깔려 있다. 인구수가 국력을 좌우하기에 아이를 낳지 않는 행위가 고령화 사회를 앞당긴다는 분석은 온당하다. 그러나 인간으로 태어나 한 번의 생애를 살아가는 여성 개개인에게 출산이 삶을 통째로 바꾸는 일생일대의 사건인 것도 사실이다.

모성이 아이가 있는 여성에게 당연한 본능이고 그 결과로 '행복한 어머니'가 되는 것이 여성의 책무라면, 왜 여성은 그 일을 두려워하는 것일

까. 아기의 어머니가 되어 평화롭게 살아가는 삶을 현대의 여성들은 왜 마다하는 것인가.

실존적 경험으로서의 임신과 출산

사실상 여성의 실존적 경험으로서의 출산이라는 주제는 현대 이전에는 다루어진 바가 없다. 여성의 출산을 실제로 지켜보았던 남성 화가들도 굳이 그 사건을 인간의 중대사로 다루어야 할 필요성을 느끼지 않았던 것 같다. 아기와 더불어 평화롭게 시간을 보내는 여성의 모습은 가득한데, 여성이 겪는 신체적 고통과 죽음에 가까운 불안의 실체를 말하는 작품은 거의 없기 때문이다. 출산이 여성에게도 남성에게도 중요한 인생의 변곡점이고 나아가 그것이 사회적인 의무이기도 하다면 왜 화가들은 이 사건을 다루지 않았을까. 그 이유가 미술 작품이 지켜야 할 사회적, 종교적 지침 때문이라면, 그 한계를 교묘히 넘나들며 포르노에 가까운 에로티시즘을 구현한 작품들은 어떻게 설명할 수 있을 것인가.

여러 이유가 있겠지만, 가장 큰 이유는 화가들이 출산이라는 사건을 여성의 시각으로 바라보지 않았기 때문일 것이다. 대개의 화가가 남성이었으며, 출산은 그들이 직접 겪는 사건이 아니었다. 또한 출산은 비명과 유혈이 난무하는 고통의 현장이었으므로 그 사건을 굳이 그림으로까지 그릴 필요성을 느끼지 못했을 수도 있다. 그러나 여성 화가들은 출산을 자신의 일생 가운데 중요한 사건으로 경험하거나 다른 여성의 경험을 나누며,

프리다 칼로, 〈헨리 포드 병원〉, 1932

출산의 신체적, 심리적 고통의 장면들을 미술 작품 안으로 불러냈다.

프리다 칼로Frida Kahlo, 1907~1954의 〈헨리 포드 병원〉은 자신의 유산 경험을 그린 작품이다. 프리다 칼로는 어린 시절 소아마비를 앓은 데다 학생 시절 대형 교통사고를 겪으면서도 불굴의 의지를 잃지 않고 화가로 성공한 여성이다. 그의 일생은 영화로도 제작되어 잘 알려져 있다. 멕시코의 위대한 화가로 일컬어지는 디에고 리베라Diego Libera, 1886~1957와의 결혼생활이 순탄치 못했고, 신체적인 고통이 일생 따라다녔지만 그럼에도 그는 임신을 원했다. 프리다 칼로는 디에고 리베라가 미국 디트로이트의 자동차 회사인

포드사의 초청을 받아 벽화를 그리던 시기에 임신을 했다. 하지만 결국 그 회사의 부속 병원인 헨리 포드 병원에서 유산을 했다. 〈헨리 포드 병원〉 속 침대의 프레임에 적혀 있는 '헨리 포드 병원 디트로이트Henry Ford Hospital Detroit' 는 그가 유산한 장소를 기록한 것이다.

　　침대는 황량한 공장을 배경으로 덩그러니 놓여 있고 프리다 칼로가 그 위에 누워 있다. 그는 자신의 얼굴을 그릴 때 서로 맞붙어 있는 것처럼 보이는 진한 양 눈썹을 늘 그려 넣었다. 프리다 칼로는 그림 속에서 처연한 표정으로 커다란 눈물방울을 흘리고 있으며, 벌거벗은 신체의 하반신 아래에는 피가 흥건하다. 유산을 하고도 아직 부른 배 위에 손을 올려놓고 있는데, 그 손에서 막 빠져나가려고 하는 듯 보이는 혈관 같은 줄이 허공에 둥둥 떠다니는 여러 가지를 이어주고 있다.

　　침대의 가운데 위에 떠 있는 것은 사산된 아기이다. 태중에 있는 것 같은 웅크린 모습으로 그려진 아기 왼쪽 옆에는 여성의 하반신 모형이 있다. 사고로 인해 척추가 불완전했던 그의 몸처럼 척추뼈가 고르지 않게 배치되어 있다. 그 밖에 고리가 끊어진 것 같은 기계장치, 일부가 시들어버린 꽃 그리고 골반 뼈와 검은 달팽이가 그의 주위를 둘러싸고 있다. 이 사물들은 아기를 유산한 이후의 복잡한 심리적 경험과 육체적 고통을 비유하는 상징으로 해석된다.

　　벌거벗은 채 공장 대지에 홀로 누워 있는 그는 눈물을 흘리며 아기의 죽음을 애도하고, 피를 흘리며 자신의 신체가 겪은 일을 여러 사물을 통해 드러내고 있다. 칼로는 간절하게 생명을 탄생시키고자 했지만, 오히려 자기 자신이 죽을 뻔했고 아기를 살리지 못했다. 많은 여성이 경험했을 법

한 이러한 신체적, 심리적 고통을 미술 작품 속에 표현한 것은 그가 처음이
었다.

행복으로 포장하지 않은 출산

〈나의 탄생〉도 출산의 장면을 묘사한 충격적인 작품인데, 이는 그의
어머니가 프리다 칼로를 출산하는 장면을 그린 것이다. 그림 속의 요소들
은 단순하다. 마루에 놓인 침대에 한 여성의 다리 사이로 아기의 머리가 빠
져나오고 있다. 그림의 제목이 아니더라도, 아기의 얼굴을 자세히 들여다
보면 눈썹이 맞붙어 있는 모양으로 그려져 있어 프리다 칼로 자신이 어머
니의 몸에서 빠져나오고 있는 아기라는 것을 알 수 있다.

아기를 낳는 중인 어머니의 상반신은 마치 죽은 사람처럼 얼굴까지
흰 천으로 덮여 있다. 혹시 칼로의 어머니가 출산 중에 사망한 것일까? 그
러나 그의 어머니는 프리다 칼로를 강한 의지를 가진 인간으로 잘 길러냈
고, 교통사고 이후 오랜 기간 침대 생활을 해야만 했던 딸에게 그림을 그릴
것을 권유했던 인물이었다. 칼로의 어머니는 침대에 누워서도 그림을 그
릴 수 있도록 별도로 제작된 이젤을 마련해주었고, 딸이 생존의 의지를 놓
지 않도록 끊임없이 도왔다. 그런데 왜 이 장면에서는 자신의 어머니를 아
기를 낳다가 죽은 산모처럼 그려낸 것일까.

이 장면을 해석하기 위한 또 하나의 단서로 침대 머리에 걸린 그림을
보자. 그림 속에는 성모 마리아가 등장하는데, 여기서 마리아는 입을 벌리

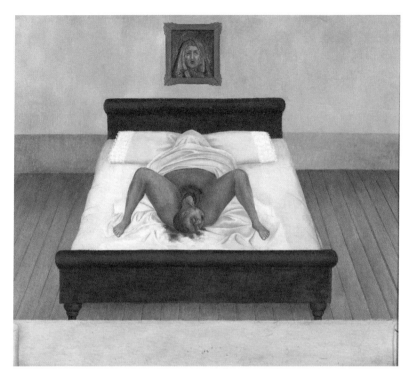

프리다 칼로, 〈나의 탄생〉, 1932

고 고통스러운 눈빛을 하고 있으며 목에는 두 개의 단검이 들이밀어져 있다. 프리다 칼로는 〈나의 탄생〉에서 출산이 죽음을 무릅쓰는 경험이라는 것을 말하고자 했던 것이다. 그러한 의미로 성모 마리아라는 신적 존재를 출산하는 어머니와 함께 고통받는 여성으로 그리고 어머니를 자신을 낳고자 죽음에 가까이 갔던 여성으로 그려냈다.

　　이 작품은, 출산이란 이렇게 고통스러운 경험이니 아이를 낳지 말자는 메시지를 전달하는 그림이 아니다. 오히려 그는 아이를 낳고 어머니가

되기를 간절히 바랐다. 하지만 프리다 칼로의 이 그림들은 실제 출산의 경험을 여성의 시각으로 매우 직설적으로 표현했다는 의미가 있다. 임신과 출산은 인간이 가진 본능이겠으나, 이를 단순하게 행복이라는 이념으로 포장하지 않고 실제적인 경험을 통해 바라보고자 한 것이다. '출산의 신비'가 아니라 생과 사를 넘나드는 여성의 실존적 경험인 출산을 그림으로써 말이다. 남성의 시각에서 에로틱한 감흥을 불러일으키는 여성의 누드가 아니라 대개의 여성이 실제로 겪는 생리적 사건들 속의 누드는 기존의 아름다움의 맥락에서 멀리 벗어나 있다. 오히려 그 모습은 추에 가깝다. 그러나 여기서 또 다른 의문이 생긴다. 아름다움과 추함을 판단하는 주체는 과연 누구일까?

4

훌륭한 어머니 신사임당,
나쁜 어머니 나혜석, 그 진실은?

2009년, 새로 만들어지는 5만 원권 지폐에 들어갈 요소로 신사임당1504-1551의 얼굴과 작품이 확정되었다. 1천 원권 퇴계 이황, 5천 원권 율곡 이이, 1만 원권 세종대왕으로 조선시대 남성으로만 점철되어 있던 우리나라 화폐에 드디어 여성이 더해진 것이다. 이는 대개 기쁜 소식으로 받아들여졌다. 하지만 의외로 당시 여성계는 신사임당을 선정한 데 반대하는 목소리를 냈다. 그 이유는 한국은행이 발표한 선정 이유에 있었다.

당시 한국은행은 신사임당을 "조선 중기의 대표적인 여류 예술가"이자 "어진 아내의 소임을 다하고 영재교육에 남다른 성과를 보여준 인물"로 소개했으며, "우리 사회의 양성평등 의식을 높이는 데 기여하고 교육과 가정의 중요성을 환기하는 효과가 기대된다"고 밝혔다. 예술가이기는 예술가이되 "여류" 예술가이고, "어진 아내"이자 심지어 "영재교육"에 성과를 보여준 인물로 "교육과 가정의 중요성"을 환기시킨다는 결정 사유는 2009

한국은행이 발표한 오만원권, 2009

년을 살아가는 여성에게 장려되는 가치관치고는 너무 고루하지 않은가. 훌륭한 학문적, 정치적 업적을 남긴 조선시대 남성을 기리는 화폐 세 종에 이어 신사임당이 화폐 인물로 선정되어 이 시대의 여성들에게 전하는 메시지는 결국 그의 일생이 보여주었던 '현모양처'의 길을 따르라는 것 아니겠는가.

어머니이기 전에 화가였던 신사임당

하지만 최근의 연구는 신사임당의 이미지가 수 세기에 걸쳐 왜곡되어 왔음을 밝혀내고 있다. 현대에 신사임당은 주로 초충도草蟲圖, 즉 식물과 곤충의 그림으로 잘 알려져 있지만 사임당이 생존했던 당대에는 그가 그린 산수도山水圖가 극찬을 받았다고 한다(신사임당의 산수화는 기록에만 남아있을 뿐 현재는 모두 소실되어 안타깝게도 현재 전하는 것은 없다). 아들 율곡의 글 〈선비행장〉에는 신사임당이 산수화를 그렸고, 포도를 그려 세상에 견줄 한만 이가 없었으며, 그가 그린 병풍과 족자가 세상에 널리 전해지고 있다는 기록이 있다. 어머니를 가까이서 보았던 율곡이 신사임당의 대표작으로 산수화와 포도 그림을 언급하고 있는 것이다. 신사임당과 동시대를 살았던 저

신사임당, 〈초충도〉, 16세기 초

명한 남성 문필가들 역시 신사임당의 산수화에 대한 발문을 써 그림을 예찬했으며, 사임당은 '화가 신씨'로 널리 알려져 있었다. 현모양처의 상징이 아니라 그림을 그리는 인물로 말이다. 이이의 스승으로 알려진 조선 중기의 문필가 어숙권은 그를 안견 다음가는 화가로 칭송하고 있다. 16세기의 신사임당은 율곡의 어머니로서 훌륭한 것은 차치하고 대단한 화가로 알려져 있었던 것이다. 물론 조선시대의 '그림'은 시서화가 함께 하는 문인의 상징이었다는 점은 말한 것도 없다.

　그러나 유교적인 기틀이 확립된 17세기에 이르자 신사임당이 보인 화가로서의 행적보다 '어머니'로서의 훌륭함이 더 중요하게 여겨지기 시작했다. 이러한 변화에는 송시열과 그 뜻을 같이 하는 문장가, 그 제자들이 신사임당의 산수화를 평가절하하는 과정이 있었다. 장난삼아 그린 것 같지 않게 훌륭하지만 남녀가 유별하기 때문에 이를 다른 문인들의 그림과 견주어 평가하는 것은 오히려 사임당의 뜻을 왜곡하는 것이고, 그의 그림은 율곡이라는 걸출한 대학자이자 정치가를 낳은 어머니가 그린 작품이기에 훌륭한 것이라는 식의 글이 그의 그림에 붙기 시작한 것이다.

　서양에는 그림의 위계가 있다. 정물화보다는 초상화를, 초상화보다는 역사화, 종교화를 위대한 그림의 영역으로 칭송한다. 이와 마찬가지로 동양에서도 눈앞에 있는 작은 것을 그리는 것보다 자연의 기운을 담아내는 산수도가 다른 영역보다 더 도전하기 어렵고 신묘한 경지에 도달하기 쉽지 않은 것으로 여겨졌다. 신사임당은 살아생전 산수도로 높이 평가받았지만, 17세기의 유교적 세계관 아래에서는 율곡을 낳아 양육한 어머니로서의 역할이 부각되어야 한다는 시대적 요구가 있었다. 이렇게 왜곡된 신사임당의

이미지는 오늘날까지 이어져, 그림도 그렸지만 좋은 태교를 통해 율곡 이이를 낳고 무려 영재교육에 힘쓰며 가정을 지켰던 여성으로, 그러니까 현모양처의 전형으로 평가되기에 이르렀다.

나혜석은 나쁜 어머니인가

훌륭한 어머니상의 대표라 할 만한 신사임당의 가장 반대편에 있는 '나쁜 어머니'도 있다. 바로 나혜석1896~1948이다. 나혜석은 일제강점기에 일본 유학을 통해 서양화를 배웠던 우리나라 최초의 근대 여성 화가이다. 나혜석의 자화상은 정면을 응시하고 있으며 표현적인 붓질로 거친 느낌이 들지만 다소 우울해 보이는 실존적인 느낌을 간직하고 있다.

나혜석은 화가일 뿐 아니라 문필가로 빛나는 인물이기도 하다. 유교적 세계관이 근대적 세계관과 충돌을 일으키던 시기, 부모의 뜻에 따라 조혼을 하지 않고 유학 시기에도 혼인을 강요하는 부모의 뜻에 반대하여 우리나라의 조혼 풍습에 반대하는 글을 발표했을 뿐 아니라, 일생 동안 당대의 여성이 핍박받는 상황과 여성이 쟁취해야 하는 권리에 대해 목소리를 드높였던 인물이다. 동경여자미술대학에서 유학 중이던 1914,《학지광》에 발표했던 〈이상적 부인〉에는 다음과 같은 글이 실렸다.

남자는 부父요 부夫라. 양부현부良父賢夫에 대한 교육법은 아직도 듣지 못했으니 다만 여자에 한하여 부속물된 교육주의라. 정신수양상으로 언급하더라

나혜석, 〈자화상〉, 1928년경

도 실로 재미없는 말이다. 또한 부인의 온양유순溫養柔順으로만 이상이라 함도 필취必取할 바가 아닌가 하노니, 운云하면 여자를 노예 만들기 위하여 차此주의로 부덕의 장려가 필요했었도다.

현모양처에 대한 가르침은 있는데, 현부양부에 대한 이념은 들도 보도 못했으니, 이는 필시 여자를 노예로 만들기 위한 사회적 계략이라는 것이다. 유학 이후 함흥에서 교사 생활을 하면서 1918년에 발표했던 소설 〈경희〉에는 이런 대목이 나온다.

경희도 사람일다. 그 다음에는 여자다. 그러면 여자라는 것보다 먼저 사람일다. 또 조선사회의 여자보다 먼저 우주 안 전 인류의 여성이다.

나혜석은 당대의 현모양처 이념이 여성을 억압하는 기재이며, 여성도 여성이기 이전에 사람이라고 말하고 있다. 이러한 생각을 가진 그가 당시에 훌륭한 여성으로 평가받기란 언감생심 불가능한 일이었을 것이다. 게다가 나혜석은 결혼 이후 다른 남성과의 불륜 사건에 휘말리며 이혼을 당했고, 만천하에 이혼의 심경과 여성의 정절만 문제시되는 부당함을 알리는 〈이혼고백서〉를 발표하는 등의 행보를 보였다. 그 이후 대단히 신산한 삶을 살아가다가 무연고자 행려병자로 죽음을 맞이하게 된다.

나혜석에게는 자식이 넷 있었다. 그는 첫째를 임신하고 출산하는 과정에서 겪은 심경의 변화를 1923년 《동명》에 게재한 수기 〈모母된 감상기〉에 남겼다. 이 글에서 가장 충격적인 대목은 "자식들이란 모체의 살점

을 떼어 가는 악마"라는 표현이다. 임신과 출산으로 몸과 마음이 요동치면서, 나혜석은 자식의 어머니가 되는 불가사의한 기쁨과 동시에 사회적 활동의 제약으로 인한 불안을 가감 없이 표현한다. 그리고 모성애라는 것이 생래적으로 주어지는 것이 아닌 것 같다는 결론을 내린다. "세인들은 항용, 모친의 애라는 것은 처음부터 모된 자 마음 속에 구비하여 있는 것 같이 말하나 나는 도무지 그렇게 생각이 들지 않았다. 혹 있다 하면 제2차부터 모 될 때야 있을 수 있다. 즉 경험과 시간을 경하여야만 있는 듯싶다."라고 말하며, 여성에게 모성애가 선천적으로 존재하지 않으며 천사 같은 웃음을 보이는 아이를 기르는 과정에서 점점 커가는 마음이라고 말한다.

　나혜석은 이러한 과정을 모든 여성이 겪으리라 짐작했고, 다른 여성들이 공감해주리라 기대했지만 그런 일은 일어나지 않았다. 이혼 후 아이들의 얼굴만이라도 보게 해달라고 집에 찾아가 애원했지만 전남편은 경찰을 동원해 차갑게 내쫓았다. 여성으로서 남다른 삶을 살았던 나혜석의 모성에 대한 솔직한 고백은 이 시대에도 과격하게 느껴지니 당시로서는 어디에도 발을 붙일 수 없었으리라. 그는 이후 월간 잡지 《삼천리》에 기고한 글에서 자식들에게 다음과 같은 말을 남겼다. "사남매 아이들아, 어미를 원망치 말고, 사회제도와 도덕과 법률과 인습을 원망하라. 네 어미는 과도기에 선각자로 그 운명의 줄에 희생된 자였더니라."

　좋은 어머니는 어떤 어머니인가. 화가 신씨로 일컬어졌지만 지금은 현모양처의 이미지만 남은 신사임당일까, 아니면 화가이자 문필가로서 임신과 출산에 대해 솔직하다 못해 입에 담기 어려울 정도의 글로 남긴 나혜석일까. 중요한 건 그들 모두 아이를 사랑한 어머니였다는 점이다.

5

거대한 거미 엄마,
모성에 대한 재현 문법을 무너뜨리다

세계 여기저기에서 초대형 조각 작품, 루이즈 부르주아Louise Bourgeois, 1911~2010
의 〈마망〉을 볼 수 있다. 루이스 부르주아는 프랑스 태생의 여성 미술가이
고, '마망maman'은 프랑스어로 '엄마'를 의미한다. 거미의 형상을 하고 엄마
라는 제목을 단 이 작품은 1994년 미국 브루클린 미술관을 시작으로, 영국
테이트 모던, 뉴욕 록펠러 센터, 스페인 빌바오 구겐하임 미술관, 캐나다
내셔널 갤러리, 도쿄의 모리 미술관, 카타르 도하의 미술관 그리고 우리나
라의 리움 미술관(현재는 호암 미술관으로 옮겨졌다)에 설치되었다.

이 작품은 좌대에 올려놓는 작은 조각상이 아니고 지름 10미터, 높이
9미터에 이르는, 인간을 압도하는 크기의 조형물이다. 아름다움과는 거리
가 멀어 보일 뿐 아니라 오히려 두려움을 자아내는 이 작품의 제목이 '엄
마'라는 사실을 알게 되면, 통상적인 어머니의 재현에 익숙한 이들은 혼란
에 빠진다. 이렇게 흉측한 조각상이 도대체 왜 '엄마'라는 말인가?

철과 스테인리스, 브론즈로 된 차갑고 거대한 "엄마"

이 질문에 대한 일차적인 답은 작가인 루이즈 부르주아가 들려주고 있다. 처음 브루클린 미술관에서 이 작품을 선보일 때 작가의 인터뷰 영상이 미술관 내에 함께 상영되었는데, 거기에서 부르주아는 거미의 특성을 이야기하면서 자신의 작품을 설명한다. 거미는 알을 자신의 몸에 품고 다니는 특성이 있으며, 알에서 부화한 새끼들은 자라면서 어미의 몸을 먹어 치워 엄마 거미는 껍질만 남게 된다. 부르주아가 제작한 이 거미들은 알을 품은 암놈 거미이고, 거대한 〈마망〉 아래에 서면 다리 사이에 품은 알주머

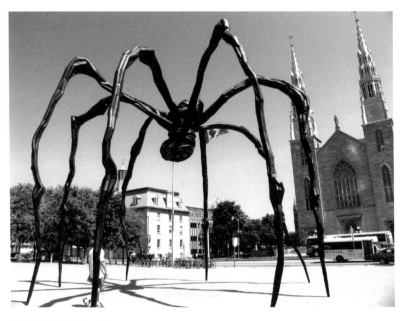

루이즈 부르주아, 〈마망〉, 1999

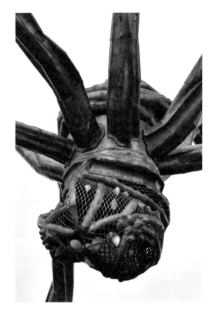

루이즈 부르주아, 〈마망〉의 세부, 1999

니 속 대리석 알을 볼 수 있다.

미술사적으로 면면히 그리고 지겹게 이어지는 모자상의 전통으로 보자면 부르주아의 '엄마'는 충격적이다. 어쩐지 독기를 품은 것 같은 엄마, 알을 보호하기 위해서 몸을 부풀려 상대를 겁주는 형상의 거미 엄마의 모습에서는 전통적인 모자상의 면모를 전혀 찾아볼 수 없기 때문이다. 전 세계에 자리 잡고 있는 〈마망〉은 철과 스테인레스, 브론즈 등 다양한 재료로 제작되었지만, 가장 처음에 만들어진 〈마망〉에는 맨홀 뚜껑, 수도관 파이프 그리고 낫 등의 기성 재료가 사용되었다. 특히 다리 끝에 이어 붙은 날카로운 낫은 이 무서운 형상에 더욱 생생한 현실감을 부여한다. 이러한 충격적인 외양 때문에, 거미가 알을 보호하는 특성에 대한 부르주아의 설명을 듣고 나서도 왜 이렇게 공격적인 모습으로 엄마를 표현했는지 단번에 이해되지는 않는다. 커다란 크기만큼 의문을 증폭시키는 이 작품을 더 깊이 들여다보려면 루이즈 부르주아의 인생과 작품의 관계성을 주목할 필요가 있다.

루이즈 부르주아는 1911년 프랑스 파리에서 태어나 2010년 뉴욕에서 100세에 이르기까지 작품을 활발히 보여주었던 여성 작가이다. 부르주

아의 아버지는 태피스트리를 생산하고 보수하는 일을 했고, 가정은 경제적으로 상당히 부유한 편이었다. 하지만 모든 가정은 겉으로 보이는 모습과 그 안의 상황이 다른 법, 부르주아의 아버지는 어머니에게 폭언을 일삼고 잦은 외도와 자녀에 대한 억압으로 가족 전체에게 심리적 고통을 주는 존재였다. 심지어 그는 루이즈 부르주아의 입주 가정교사와 외도했고, 이를 모를 리 없었던 어머니는 가정을 지키기 위해 남편의 행태를 묵인하고 참아야 했다. 여성혐오를 담은 아버지의 폭언, 그에 맞대응하지 않음으로써 그의 행패를 감내했던 어머니의 모습 그리고 루이즈 부르주아가 채 스무 살이 되기 전에 사망했던 어머니에 대한 기억은 그의 기억에 깊이 박혀 일종의 트라우마로 작동했다.

집을 지탱하는 여성

루이즈 부르주아는 어머니에 대한 기억을 통해 인간으로서 여성의 삶은 무엇이고, 여성에게 가정이라는 울타리는 무엇인가를 고통스럽게 성찰했으며, 이는 그의 작품 전반에 드러나 있다. 1940년대에 제작한 〈여자의 집〉에서는 여성의 신체가 집과 일체가 되어 있는데, 이 작품에서 '가정'과 '여성'의 관계에 대한 부르주아의 관점을 파악할 수 있다. 하반신은 옷을 걸치지도 않은 모습으로 드러나 있고, 상반신은 집 그 자체로 보인다. 여성이 두 발을 딛고 선 마룻바닥과 그 위에 드리워진 그림자가 이 비현실적인 장면을 오히려 더 기이하게 만들어주고 있다.

루이즈 부르주아, 〈여자의 집〉, 1947
ⓒ The Easton Foundation/VAGA at ARS, New York/
SACK, Seoul

가느다란 두 팔이 상반신인 집에 힘겹게 붙어 있고, 한 손은 무슨 손짓을 하는 것처럼 보이지만 그 신호를 알아차릴 수 없을 정도로 작게 그려져 있다. 집은 거대한 성과도 같이 아치형 입구들과 중앙의 계단 그리고 많은 창으로 이루어져 있고, 그 안에 있을 여성의 얼굴은 아예 보이지도 않는다.

이 작품은 1940년대 당시 일반적인 여성의 삶을 상징적으로 그려냈을 뿐만 아니라, 자신이 경험했던 어머니의 삶과 그의 딸인 자신의 삶 그리고 결혼생활에 접어든 자신의 삶을 그려내고 있다. 물론 부르주아는 미술사가이자 미술관 관장이기도 했던 남편 로버트 골드워터와의 결혼 이후 작가로서의 삶을 안정적으로 구축할 수 있었으나, 세 아들의 어머니로서 살아야 했던 삶은 또 다른 이야기였을 것이다. 〈여자의 집〉에서 여자는 집으로부터 보호받고 있는가? 벌거벗은 하반신이 그대로 노출된 채 눈코입이 가려지고 옴짝달싹할 수 없을 정도로 집과 일체가 된 여성의 몸은, 집을 지탱하는 그 자체가 아닌가. 부르주아는 자신의 작품 전반에 걸쳐 여성과 집의 관계를 묘사함으로써 반복적으로 세상이 강요하는 질서 속에서 여성의 삶은 무엇인지 질문을 던져 왔다.

새로운 마망

〈여자의 집〉 이후 50년이 지나 1990년대에 제작된 〈마망〉에서 여성은 몸에 품은 알이 아니면 성별을 알아챌 수 없는 거미의 형상으로 재등장했다. 영국 테이트 모던 미술관에서 〈마망〉을 전시하며 함께 공개된 영상 인터뷰에서 부르주아는 거미의 모티프가 자신의 어머니로부터 비롯되었다고 밝히고 있다.

> 거미는 나의 어머니께 바치는 송시입니다. 어머니는 나의 가장 친한 친구이기도 했죠. 거미처럼, 내 어머니는 베틀에서 베를 짜는 사람이었습니다. 우리 가족은 태피스트리 복원 사업을 했고 내 어머니는 공방의 책임자였어요. 거미처럼, 내 어머니는 매우 영리했습니다. 거미는 모기를 잡아먹는 친근한 존재입니다. 우리는 모기가 질병을 퍼뜨린다는 것을 알고 있고, 그걸 원치 않아요. 그래서 거미들은 우리를 돕고 보호하는 거지요, 내 어머니처럼 말이에요.

노년기가 되어 부르주아는 자신이 십 대일 때 생을 다한 어머니를 회고하며, 아버지에 대한 분노와는 별개로 어머니가 자신에게 주었던 경험을 다시 바라보게 된 것 같다. 가정의 울타리에 갇혀 침묵하고 인내하는 어머니가 아니라, 영리하고 성실하게 일하고 자식을 보호했던 어머니로 말이다.

〈마망〉에서 엄마로서의 여성은 더 이상 집에 갇혀 있지 않다. 거미 엄마는 긴 다리로 우뚝 서 세상을 지배할 기세이다. 여기에는 '가정의 보호 아

래 남편과 아이들의 사랑을 받는 행복한 아내이자 어머니'로 제한되었던
여성의 삶은 더 이상 없다. 거미 형상의 '엄마'는 강요된 이념으로서의 모성
이 아니라 실제적인 경험으로부터 발현된 모성의 감정에 대한 표현이다.
엄마의 딸이면서 동시에 아이들의 엄마이기도 했던 루이즈 부르주아의
〈마망〉은 엄마로 살아가는 여성의 내면적 체험이 극적으로 외화된 형태이
다. 거미의 형태를 통해 재현된, 스스로의 힘으로 자신의 삶을 살아가고 새
끼를 보호하면서 세계를 거니는 부르주아의 〈마망〉은, 모성을 그리고 기려
왔던 기존의 통상적 재현의 문법을 통쾌하게 부수어버린 것이다.

어린아이를 성애적으로 묘사한 그림을 보는 일은 대단히 불편하다. 화가의 의도에 따라 성적인 포즈를 취하며 모델이 되었을 소녀들은 그들 자신의 에로틱한 감정이 아닌, 타인의 에로티시즘을 자극하기 위한 용도로 그려졌을 가능성이 크다. 그것이 사실상 포르노와 같은 목적을 가지지 않는다고 말할 수 있는가? 어린 여자아이들은 침대 위에서, 화가들과의 이념적 공동체의 일원 혹은 테이블 위에 화병과 같은 정물로, 그들 스스로의 것이 아닌 에로티시즘의 대상이 되어 왔다. 무력한 여아에 대한 소아성애를 정당화하는 이 그림들에 대해 불편한 느낌을 가지게 되는 것은 미술에 지나치게 도덕적 잣대를 들이대는 일인가?

제8장 소녀

소아성애는
어떻게 정당화되는가

1

포르노와 미술 작품의 경계에
서 있는 소녀들

지금까지 살펴본 누드의 역사를 다시 한번 되짚어보자. 서구 세계에서 문명이 발생한 이래 누드의 대상은 남성과 여성을 가리지 않았다. 고대에는 오히려 남성의 나신이 인간의 기본형으로 그려졌고 여성은 옷을 입은 모습으로 등장했다. 신상은 여성 누드 조각도 있었지만 남성 누드가 압도적으로 많았다. 남성의 신체가 여성의 신체보다 완전한 인간상이라고 여겨졌기 때문이다. 중세를 지나 고대문화의 부활을 꿈꾸던 르네상스 시대에는 고대에 구현되었던 완벽한 남성 신체가 성경에 등장하는 인물의 모습으로 부활했다.

여성의 누드는 남성상과는 다른 길을 걸어 왔다. 신상이라 하더라도 인간 여성들이 겪는 성적 대상화를 피할 수 없었다. 음부를 손으로 살짝 가리고 벌거벗은 채 잠들어 있거나, 거울을 보느라 다가오는 시선의 위험을 인지하지 못한 채 전신을 드러내고 있는 신화와 성경 속 여성 인물이 수도

없이 그려졌다. 그러나 이들은 신화와 종교라는 튼튼한 방패막이, 즉 가장된 객관성이 있기에 신성이나 종교성을 떠나 음험한 시선을 받게 되더라도 전혀 문제가 되지 않았다.

하지만 관람자의 주문을 받아, 혹은 화가의 취향에 의해 사적인 누드 private nude 가 자유로이 그려지는 시대에 접어들면서 신화와 종교의 탈을 걷어버린 여성 누드가 그려지기 시작했다. 이러한 변화는 미술 소재에 있어서 일종의 현대화라고 일컬어질 만하다. 인간의 원초적 욕망이 미술 작품에 적극적으로 깃들기 시작했다는 사실은 앞으로 올 시대의 변화를 예고하기 때문이다. 미술사 구분으로 보자면 로코코 시대, 즉 인간이 가진 가장 강력한 본능 중 하나인 성적 욕망이 목가적인 풍경이나 침실을 배경으로 그려지는 것이 허용되었던 시대에 그려진 사적인 누드 작품은 그 주문자였던 귀족과 왕족에게 특별한 즐거움을 선사했다. 그리고 그러한 작품에는 압도적으로 여성의 누드가 많았다.

소녀의 누드에 투영된 에로티시즘

에로티시즘 자체는 죄가 없다. 이성을 사랑하고 그에 대한 에로틱한 욕망을 가지며 그러한 감정을 작품에 투영하는 행위는 대단히 자연스럽고 인간적이다. 하지만 프랑수아 부셰의 작품 〈블론드 오달리스크〉를 보면 어쩐지 미술 작품을 볼 때는 거의 느껴지지 않았던 일종의 도덕감이 슬그머니 고개를 든다. 제목의 '오달리스크'는 하렘이라는 밀실에서 대기하

프랑수아 부셰, 〈블론드 오달리스크〉, 1751

며 왕인 술탄의 관능적 욕구를 충족시키는 여성을 총칭하는 말이다. 하지만 이 여성은 마리루이즈 오뮈르피Marie-Louise O'Murphy라는 이름을 가진, 부셰를 위해 모델을 섰던 실존 인물이다. 가난한 집에서 태어나 재봉사로 일하다가 화가의 눈에 띄어 그의 모델을 서던 이때 오뮈르피의 나이는 겨우 14세였다.

오뮈르피는 황금빛 긴 의자에 엎드린 채 상반신을 의자 등에 기대 약간 일으키고, 손으로 파란 끈을 만지작거리고 있다. 아마도 화가는 엎드려 있는 오뮈르피에게 섬세하게 자세를 주문했던 것 같다. 한쪽 팔을 의자 등

에 올려 옆모습이지만 양팔이 다 보이도록 하고, 다리를 벌리되 하반신이 약간 화면 앞으로 기울어 보일 수 있도록 커다란 쿠션을 한 다리에 받쳐 주었으며, 다른 쪽 다리는 소파 쿠션 밑으로 내려 걸치게 했다. 덕분에 포동포동한 엉덩이가 잘 드러나 보이고 한쪽 팔 아래 감추어진 가슴이 살짝 드러나 보인다. 언뜻 보면 무방비 상태로 아무렇게나 누워 있는 모습인 것 같지만, 자세히 들여다보면 엎드린 신체의 구석구석을 조정하여 상상을 불러일으키게끔 계획적으로 배치했다는 것을 알 수 있다.

프랑스에서 이 그림이 처음 그려졌을 때는 왕의 절대 권력이 하늘을 찌를 듯했던 루이 15세 시절이었다. 이 그림은 루이 15세의 애첩 퐁파두르 부인의 남동생 소유가 되었고, 덕분에 루이 15세도 이 그림을 보게 되었다. 그림 속에 그려진 어린 여자아이가 어찌나 궁금했던지 왕은 이 소녀를 자신의 앞에 데려오라 했고, 그 길로 오뮈르피는 어린 나이에 왕의 정부情婦가 되었다. 오뮈르피는 왕의 아이를 임신했으나, 아이를 낳기도 전에 궁에서 쫓겨나 왕이 맺어준 다른 남성과 결혼했으며 일생동안 세 번의 결혼을 했다.

이 작품은 오뮈르피가 어떤 개성을 가진 소녀인지 전혀 알 수 없게끔 그려져 있다. 입술을 벌리고 화면 밖을 응시하며, 연분홍색 살결과 대비되는 파란 리본을 만지작거리면서 다리를 벌리고 있는 이 소녀의 '용도'는 명백해 보인다. 다시 말해, 이 어린 소녀는 이 그림에서 성적인 도구로 사용될 수 있도록 그려져 있다. 이 그림을 그린 화가 그리고 이 작품을 소유하고 감상하는 남성의 시선에 자신의 신체를 무방비로 노출하고 있을 뿐 아니라, 그림 속에 누가 침범하더라도 순응할 수밖에 없을 것 같은 유약하고

비자발적인 모습이다.

부셰는 이 그림이 너무도 마음에 들었는지 똑같은 그림을 한 점 더 그렸다. 현재는 독일 쾰른의 미술관과 뮌헨의 미술관에서 각각 소장 중이다.

———

포르노와 예술의 경계

비슷한 시기 장오노레 프라고나르Jean-Honoré Fragonard, 1732-1806가 그린 〈개와 함께 있는 소녀〉는 여기서 한층 더 나아간다. 수동적인 자세를 취하는 오뮈르피의 누드와는 달리 프라고나르의 소녀는 개와 함께 즐거운 시간을 보내고 있다. 잠에서 방금 깬 듯 머리보가 벗겨져 베개에 놓여 있고, 발그레한 얼굴에 미소를 머금고 어린아이답게 개와 발랄하게 장난을 치는 모습이 무척 즐거워 보인다. 그런데 다소 거슬리는 부분이 있다. 다리 위로 강아지를 들어 올리는 자세 때문에 하얀 엉덩이가 그대로 노출되어 있다는 점이다. 이 그림에서 가장 공을 들인 부분을 꼽아보라면 소녀의 들어 올린 다리와 노출된 허벅지 그리고 엉덩이이다. 얼굴에 시선이 가지 않을 정도로 허벅지에 공을 들여 마치 기름칠을 한 것처럼 살결이 반짝이기까지 한다. 이러한 자세라면 당연히 보여야 할 소녀의 성기 부분을 개의 꼬리가 가려주고 있지만, 이는 또 다른 상상을 불러일으킨다. 이 그림은 아침에 눈을 떠 개와 즐거운 시간을 보내는 어린 소녀의 한때를 담아낸 것처럼 그려져 있지만, 사실 보는 이들의 관심사는 소녀의 노출된 엉덩이와 가슴이 될 것이 자명하다.

장오노레 프라고나르, 〈개와 함께 있는 소녀〉, 1770∼1775

이 그림들은 어쩌면 그 시대의 포르노가 아니었을까? 아이와 성인의
경계에 있는 사춘기 소녀들의 앳되고 탄력 있는 몸이 취한 특정한 자세를
바라보면서 도대체 무슨 감상이 들어야 마땅할까. 이 그림 속 소녀들이 욕
망의 객체가 되면서, 다시 말해 포르노적 관심의 대상이 되면서 관람객은
사심 없이 고요히 예술을 감상하기가 불가능해진다. 이 작품들은 미술사
에 커다란 족적을 남긴 유명한 화가들의 작품이기는 하지만 값싼 포르노
와 예술 작품의 경계에 서 있는 것들이 아닌가 하는, 근본적이면서 복잡한
문제와 맞닥뜨리게 되는 것이다.

2

에로틱한 '사물'로서의
소녀들

20세기 전반의 위대한 화가로 일컬어지는 앙리 마티스Henri Matisse, 1869~1954가 야수파 시기 이전에 그린 누드 한 점을 감상해보자. 〈카멜리나〉라는 제목의 이 작품은 여성 누드화이다. 비너스도 디아나도 숲속 요정도 아닌 카멜리나, 즉 모델료를 받고 마티스의 앞에 앉은 소녀를 그린 그림이다. 그런데이 그림을 보면 왜인지 이전의 누드화와는 다르다는 느낌을 받게 된다. 누드 모델인 카멜리나의 당당한 정면 포즈 때문일까? 아니면 모델의 뒷모습과 더불어 카멜리나를 그리고 있는 마티스 자신의 모습을 비춘 거울의 존재 때문일까? 기존의 누드화에 비하면 모두 생소한 요소이기는 하지만 무엇보다 이 그림에서 가장 당혹스러운 부분은 카멜리나가 의자나 침대, 그러니까 사람이 앉을 법한 가구에 앉아 있는 것이 아니라 테이블에 다른 정물과 같이 앉아 있다는 사실이다.

마티스의 이 그림은 그의 길고 긴 예술의 여정에서 어두운 시기에, 즉

앙리 마티스, 〈카멜리나〉, 1903

자신이 추구하고자 했던 혁신적인 변화를 이루기 위해 전통적 기법으로부터 벗어나고자 암중모색하던 시기에 그려진 것이다. 미술사에서 이 그림은 딱딱한 사각의 요소들이 짜임새 있게 구성된 가운데, 둥근 신체를 가진 모델이 대조를 이루며 빚어내는 화면의 구도에 초점이 맞추어져 해석된다. 사실 누드는 미술사에서 면면히 내려오는 전통적인 소재이지만, 소재보다는 마티스가 이룩한 이후의 조형적 성과에 비추어 해석되어온 것이다. 마티스가 슬럼프 시기에 그린 그림이건 어쨌건 간에 사실상 이전에 그려진 누드와 가장 다른 지점은 테이블에 정물처럼 앉아 있다는 사실인데, 이에 대해서는 별다른 해석을 발견하지 못했다.

　정물이란 무엇인가. 움직이지 않는 사물, 그러니까 카멜리나가 앉아서 테이블에 짚은 손 바로 옆에 있는 술병이나, 마티스 자신이 비추어지는 거울 혹은 그 앞에 놓인 파란 화병 등을 그린 그림을 정물화라고 부른다. 그런데 카멜리나라는 실명까지 밝힌 이 그림 속 소녀는 사람이 앉는 자리가 아닌 딱딱한 테이블에 앉아, 사물과 더불어 화가가 요구하는 정면 포즈를 취하고 있다. 카멜리나는 땋은 머리를 파란 리본으로 묶고 옷을 벗은 채 다리 사이를 가리기 위해 흰색 천을 한쪽 다리에 걸치고 있다. 발이 땅에서 떨어져 있어, 중심을 잡기 위해 한쪽 손은 테이블을 짚고 있었을 것이다. 포즈를 취하는 동안 엉덩이가 참 아팠을 것 같다는 소녀의 경험에 대한 감정이입 이외에도, 사람을 테이블에 올려놓은 이 구도는 화면의 조형성을 추구하기 위해 사람을 사물로 취급할 수도 있다는 충격적인 사실을 알려준다.

어린 여자아이가 모델이 된 경로를 숨긴 이유

과거 화가의 모델은 대개 가난한 집안 출신으로, 하나같이 어린 시절부터 재봉일이나 세탁부로 일하다가 화가의 눈에 띄어 옷을 벗고 포즈를 취하는 길로 들어섰다. 또한 모델을 서는 일 이외에 화가의 육체적인 애인 역할을 하는 경우도 빈번했다.

모델이 마티스의 그림 속 카멜리나보다 더 어린, 정말 어린아이인 경우도 있다. 20세기 초 독일의 표현주의 그룹 다리파Die Brücke의 이십대 청년 화가들은 여덟 살의 프랜지와 열두 살의 마르첼라가 화실에서 혹은 야외에서 옷을 벗고 노는 모습을 그림으로 남겼다. 이들 가운데 프랜지는 실제 이 소녀의 살아간 이력이 밝혀진 경우이다. 애칭으로 프랜지라고 불리던 이 소녀의 원래 이름은 리나 프란치스카 페르만Lina Franziska Fehemann으로 1900년생이다.

프랜지와의 만남에 대해서는 다리파 화가들의 증언이 엇갈린다. 에리히 헤켈Erich Heckel, 1883-1970은 프랜지와 마르첼라가 화가였던 남편을 잃은 여성의 딸들이라고 말했으나, 다리파 화가들이 활동했던 드레스덴 교회 등에 남아 있는 인적 정보를 보면 실제 프랜지는 열두 명의 자제를 둔 가난한 집안의 막내딸이었다. 헤켈이 굳이 작고한 화가의 딸들이며, 어머니의 동의를 얻어 두 딸을 모델로 했다고 말한 이유는 이후의 도덕적 논란을 피하기 위해서였을 것이다. 여러 정황을 짜 맞추어 볼 때 다리파 화가 중 한 명인 키르히너Ernst Ludwig Kirchner, 1880-1938의 애인이었던 도도Dodo가 프랜지 어머니의 생업이었던 모자 만드는 가게에서 어린 소녀를 만났고, 키르히너

에른스트 루트비히 키르히너, 〈쪼그려 앉아 있는 소녀(프랜지)〉, 1909

에게 소개했다고 추정하는 쪽이 개연성이 높아 보인다.

　　프랜지는 1909년부터 1911년까지 화가들이 공동으로 쓰는 작업실에서 모델이 되었고, 원시적인 공동체를 꿈꾸던 화가들이 당가스트 호숫가로 떠났던 긴 여행에도 동행했다. 세월이 흐른 후 키르히너가 프랜지를 수소문해 찾았을 때는 두 아이를 낳은 미혼모가 되어 불행해 보였다고 한다.

　　1909년부터 1911년 사이의 다리파 그림 속에는 프랜지가 수도 없이 등장하고, 화가들의 스케치에도 아이의 모습이 많이 등장한다. 키르히너의 〈쪼그려 앉아 있는 소녀(프랜지)〉는 옷을 입지 않고 야외에서 흙놀이를

하는 것 같은 프랜지의 모습이 보인다. 굵은 윤곽선으로 그려져 있고 세부가 생략되어 있어 프랜지 주변의 사물이 명확하게 구분되지 않는다. 저 멀리 풍경에 큰 나무가 서 있는 것처럼 보이고, 아이의 옆에는 푸른 식물이 보인다. 아이가 가지고 놀고 있는 것이 그릇인지 돌멩이인지 식별하기 어렵지만 쪼그려 앉은 채 무엇인가에 열중하고 있는 모습이다.

다리파 화가들은 아이에게 포즈를 주문하기도 했지만 대체로 아이가 자연스럽게 일상에서 놀고 있는 모습을 생동감 있고 빠르게 그려냈다. 화면 속 거친 필치는 그림을 그리는 속도감을 증언해 주고 있다. 그런 이유로 〈쪼그려 앉아 있는 소녀〉 역시 얼굴의 생김이나 신체의 세부적인 부분들이 과감하게 생략되고 대략의 형태만 그려져 있다. 모든 형태가 생략 혹은 왜곡된 이 그림 속에서 유독 신경을 쓴 마지막 터치가 보이는데, 잘 들여다보면 아이의 성기 부분과 입술에 붉은색이 칠해져 있는 것이 보인다. 다리파 화가들은 실제의 형태와 색채를 과감히 왜곡해 거친 화면을 만들어내면서도 여자아이의 성기 부분의 형태와 색채를 빠뜨리지 않았다. 오히려 성기 부분을 강조한 것으로 보인다. 어쩐지 이상하지 않은가? 이는 그들의 다른 수많은 드로잉 속에서도 발견할 수 있는 특징이다.

여자아이는 왜 순수한 자연을 표상하는가

순간적인 움직임을 포착한 드로잉 작품 〈에리히 헤켈과 대화를 나누면서 누워 있는 프랜지〉에는 소파에 길게 누워 있는 프랜지와 아이에게 다

에른스트 루트비히 키르히너, 〈에리히 헤켈과 대화를 나누면서 누워 있는 프랜지〉, 1910

가가는 다리파 화가 헤켈의 모습이 등장한다. 아이는 벌거벗고 누워 있는데 헤켈은 옷을 입고 있다. 아이는 한팔로 머리를 괴고 다가오는 헤켈을 향해 웃음을 짓고 있고 헤켈은 다소 급한 발걸음으로 아이를 향해 걸어가고 있다. 여기서도 인체 대부분의 특징이 생략되어 있는 반면, 아이의 성기 부분이 W자로 명확하게 묘사되어 있음을 볼 수 있다.

다리파 화가들은 기존의 도덕과 질서를 벗어난 새로운 세계를 꿈꾸었기 때문에, 일종의 누드 공동체를 실행하기도 했다. 사람들이 없는 호숫가나 해변에서 그러한 공동체적 생활을 실제로 실험했고, 작업실 안에서도 화가들 스스로 벌거벗고 찍은 사진들이 있기 때문에 이들의 세계관으로 보자면 아이의 누드가 이해가 되기도 한다. 하지만 왜 어린 소녀여야만 했을까.

가난한 집안의 열두 번째 아이 프랜지는 부모로부터 허락을 받고 화실을 드나들었을 것으로 생각되며, 또 부모에게 소정의 모델료를 안겨주었을 것이다. 프랜지 스스로도 화가 아저씨들과의 생활을 즐거워했을지 모른다. 탈문명을 꿈꾸던 화가들로서는 교육을 받지 않고 천진난만한 여자아이처럼 '순수한 자연'의 상태를 구현할 수 있는 모델은 없다고 여겼을 것이다. 그럼에도 여전히 의문은 가시지 않는다. 왜 여자아이가 순수한 자연의 표상이어야 했을까. 인간은 사회적이고 문명적인 존재이다. 그리고 지극히 문명적인 활동인 그림을 그리면서 어린 여자아이에게 왜 자연의 역할을 투사해야 했을까. 이들은 야생의 나무나 풀을 그리듯, 호수와 돌멩이를 그리듯 사물의 일부로, 혹은 멋모르고 뛰어다니는 어린 강아지를 그리듯 프랜지를 그렸던 것은 아닐까. 그러면서도 남성 화가들이 '여자아이'이기 때문에 가지는 에로틱한 느낌들이 완전히 벗어날 수 없었던 것이, 굳이 성기를 강조하여 그리는 행위로 드러나지 않았을까.

3

관음증의 대상이 된 소녀와
개성을 표출하는 소녀는 어떻게 다른가

미술 작품에 도덕의 잣대를 들이대는 것은 어쩌면 너무 거친 시도일 수도 있다. 20세기 모더니즘이 도래한 이후 미술은 지속적으로 경계를 파괴하고 그로부터 벗어나는 일에 몰두해왔다. 지난 1백여 년 간 현대 미술은 기존 미술의 전통과 장르, 기법을 뛰어넘어 미술 작품에 기대되었던 안전한 문법을 파괴하고 그로부터 새로운 통찰을 불러일으켰다. 때문에 어떠한 작품이 도덕적으로 옳다 그르다를 논하는 것은 시대에 한참 뒤떨어진 감상법일 수 있다. 설령 특정한 작품에 '불편함'을 느낀다 하더라도 그 자체가 미술가의 의도일 수 있으므로, 감상자는 그 불편한 감정의 정체가 무엇인지, 작가가 그 작품을 통해 무엇을 넘어서고자 하는지 숙고하게 된다.

　미술은 인간의 일이다. 에로티시즘 역시 인간을 살아가게 하는 가장 중요한 감정과 충동이므로 현대에 와서는 이전 시대와 달리 대단히 솔직하고 대담한 방식으로 미술 작품의 주제가 되어 왔다. 이전 시대에는 저급

하다고 백안시되었을 법한 에로틱한 소재들이 날것으로 작품에 등장해도 이제는 더 이상 충격으로 다가오지 않으며, 기존의 전통과 사회제도에 공격을 가함으로써 새로운 깨달음을 주는 작품으로 이해된다. 그러나 그러한 이해 속에서도 사라지지 않는 불편함을 느끼게 하는 작품들이 있다. 나에게는 소아성애를 노골화한 작품이 그러하다. 이러한 작품을 바라보며 심리학적으로 어린이들에게 성애 감정이 있고 없음을 분석하는 일이 무의미하다고 생각되는 이유는, 그러한 '불편한' 작품들이 어린이들의 에로티시즘을 그린 것이 아니라 어린이를 향한 성인들의 에로틱한 감정을 통해 실제의 어린이를 왜곡시키기 때문이다.

메트로폴리탄 미술관의 속내

발튀스Balthus, 1908~2001의 그림 〈꿈꾸는 테레즈〉를 보자. 실내에 탁자와 의자들이 널려 있고 화면 한가운데에 어린 여자아이가 등을 기대고 팔을 머리에 올린 채 눈을 감고 있다. '꿈꾸는'이라는 제목을 달았지만 머리에 올린 팔의 긴장도를 볼 때 이 아이는 눈을 감고 있을 뿐 자고 있는 것은 아닌 것 같다. 또한 관객이 이 그림을 처음 접하는 순간 눈길을 사로잡는 부분은 이 아이가 눈을 감고 있는지 뜨고 있는지 잠든 것인지 아닌지가 아니라, 한쪽 다리를 올려 치마가 들려져서 보이는 아이의 다리 사이 속옷이다. 잘 들여다보면 하얀 속옷의 주름과 사타구니 부위가 무척 정성스럽게 그려져 있다는 사실을 알 수 있다.

발튀스, 〈꿈꾸는 테레즈〉, 1937

맨다리와 팬티까지 드러내 보여주는 이 아이의 나이는 몇 살일까. 발튀스는 주로 이웃집의 소녀나 친구 혹은 고용인의 딸 등 지인의 아이를 모델로 삼아 그림을 그렸다. 이 그림의 주인공 테레즈는 이웃집 아이로 2~3년간 발튀스의 모델이 되어주었다. 이 그림을 그릴 당시 12세 정도였던 테레즈는 이웃집 화가 아저씨가 주문하는 자세를 충실히 취해주었을 것이고, 자신의 모습이 그림 속에 담기는 과정을 신기해했을 것이다. 하지만 아직 아이티를 벗지 않은 여자아이에게 요구한 자세치고는 정말 이상하지 않은가.

어린 여자아이에게 에로틱한 자세를 요구한 발튀스의 그림은 이 한 점으로 끝나지 않는다. 다리를 들어 속옷을 보여주는 정도는 시빗거리도 아닐 정도이다. 창가에 걸터앉은 소녀가 자신의 한쪽 가슴을 드러내 보여

준다든지, 성인 여성과 여자아이가 서로 옷을 움켜쥐고 싸우는 듯한 구도에서 아이의 하반신이 맨살로 다 드러나 보인다든지, 특정한 성행위를 연상시키는 자세를 취하게 한 그림들이 수두룩하다. 발튀스는 전 생애 동안 에로틱한 소녀의 그림을 그려왔다.

　여기서 의문이 생긴다. 발튀스 그림의 모델이 된 이들을 '에로틱한 소녀'라고 불러도 될까? 이 어린 소녀의 에로틱함은 어디에서 온 것일까. 그 에로틱함이라는 것이 어린 소녀로부터 자연스럽게 흘러나오는 것일까? 주체할 수 없는 에로틱함이 흘러넘쳐 그 아이를 화면에 담을 때 어쩔 수 없이 에로틱한 모습으로 그릴 수밖에 없었던 것일까? 오히려 아직 어른의 세계를 모르는 어린아이들에게 성적인 시선을 보내는 화가의 환상이 에로틱한 이미지를 덧씌운 것은 아닐까? 그리고 한발 더 나아가서, 이러한 생각이 과연 화가의 예술적 의도를 지나치게 폄하하는 일인가? 이러한 의심은 작품 그 자체의 가치를 몰라보고 그려진 대상을 있는 그대로 받아들이는 일차원적인 판단에 불과하다고?

　2017년 메트로폴리탄 미술관 전시실에 발튀스의 〈꿈꾸는 테레즈〉가 걸렸을 때, 1만 명이 넘는 이들이 이 작품의 철거를 요청하는 온라인 청원에 서명했다. 이 작품이 아동을 성애적으로 바라보는 관음증적 시각을 낭만화하며, 성적으로 대상화시키고 있다는 것이 그 이유였다. 하지만 이러한 청원에도 메트로폴리탄 미술관은 이 작품을 전시실에서 철수할 계획이 없다고 밝혔다. "시각예술이란 인류의 과거와 현재를 담고 있는 것이며, 미술관의 사명은 이러한 시대적 유산을 수집하고 연구 및 보존, 전시하여 많은 토론과 창조적인 표현을 통해 현재의 문화에 대한 지속적인 혁신을

독려하는 것"이라는 원론적인 답변을 내놓았을 뿐이다.

하지만 이러한 판단의 기저에는 발튀스가 쌓아오고 메트로폴리탄 미술관이 인정한 미술사적 명성을 온라인 청원 따위가 무너뜨릴 수 없다는 판단이 있었을 것이다. 메트로폴리탄 미술관은 이 작품을 1998년부터 소장하고 있으며, 앞으로도 특수한 재난이 없다면 영구히 보존될 것이다.

———

화가가 지닌 소녀에 대한 성애적 관심

발튀스는 발타자르 클로소브스키 드 롤라Balthasar Klossowski de Rola라는 긴 이름을 가진 폴란드계 프랑스 화가이다. 1908년에 프랑스에서 태어나 2001년 스위스에서 사망할 때까지 80여 년간 작품을 그렸으므로 남긴 작품의 양도 상당하다. 또한 그 대부분이 에로틱한 여자아이를 그린 그림이다. 물론 발튀스가 평생 고수해온 주제 의식에 대해서는 여러 해석이 있다. 발튀스의 부모는 일찍 이혼했고, 그의 어머니는 20세기 독일어권 최고의 문학가로 손꼽히는 라이너 마리아 릴케와 특별한 사이로 지냈다. 이 시절 발튀스는 릴케의 지원을 받아 삽화집을 출간하기도 하면서 문학작품에 깊은 관심을 가지게 되었다고 한다. 특히 루이스 캐럴의 《이상한 나라의 앨리스》, 에밀리 브론테의 《폭풍의 언덕》, 하인리히 호프만의 《곱슬머리의 피터》를 인상 깊게 읽었으며, 이러한 문학작품이 소녀에 대한 관심에 양분을 제공했다는 것이 발튀스를 연구하는 이들의 분석이다.

그러나 어디에서 영향을 받았건 간에 발튀스의 주제의식은 오직 소

발튀스, 〈황금시절〉, 1944~1946
The Golden Days, Balthus, 1944–1946, Oil on canvas, 58 1/4 x 78 3/8 in. (148.0 x 199.0 cm), Gift of the
Joseph H. Hirshhorn Foundation, 1966, Cathy Carver, Hirshhorn Museum and Sculpture Garden

너들에 대한 성애적 관심이었던 것으로 보인다. 1945년경의 작품 〈황금시절〉에도 역시 한 다리를 올리고 다리를 무방비로 벌린 채 소파에 길게 늘어져 있는 어린 소녀가 등장한다. 이 아이는 테레즈와 비슷하게 다리를 올리고 있지만 치마 아래의 속옷이 보이는 대신 상의의 어깨 부분이 드러나 있다. 아직 사춘기에 접어들지도 않았을 것 같은 어린아이의 신체이지만 대단히 도발적으로 보이는 자세이다. 더군다나 손거울에 얼굴을 비추어보며 자신의 미모에 푹 빠진 모습이다. 거울이 나르시시즘과 허영으로 이어지는 대단히 흔한 도상이, 성인 여성이 아니라 무방비 상태의 어린아이를 통해 드러나는 모습은 관람자에게 심적인 불편함을 안겨준다. 화면 오른

쪽 벽난로에는 불길이 활활 타오르고 있으며 그 안으로 나무를 집어넣고 있는 상반신을 탈의한 남성은 거의 난로 안으로 들어갈 기세이다.

발튀스는 프로이트적인 상징들을 잘 알고 있었다. 프로이트의 해석에 따르면 억압된 성적 욕망이 꿈에서 드러날 때 동굴 같은 검은 구멍의 형상들은 여성의 상징으로, 딱딱한 나무와 같은 길죽한 것들은 남성의 상징으로 나타난다. 활활 타오르는 검은 구멍인 벽난로와 그 안으로 빨려 들어갈 것 같은 남성, 그리고 그 앞에 묘한 미소와 함께 거울을 바라보며 신체를 드러내고 있는 여자아이의 조합은 너무 쉬운 상징이다.

이 그림의 성적 메시지는 은유와 상징으로 비껴갈 것도 없이 너무도 명백해 보인다. 성인 남성과 아직 덜 자란 여자아이, 게다가 여자아이가 취한 유혹하는 것 같은 몸짓까지, 이 모든 요소가 소아성애pedophilia가 아니라고 말할 수 있을까?

이러한 작품을 마주했을 때 역겨움, 점잖게 말해 불편함을 느끼는 것이 예술 작품에 대한 예의에서 벗어나는 일일까? 이러한 의문에 대하여, 미술사와 미술비평의 영역에서 본격적으로 페미니즘적인 방법론을 제시한 미술사가 린다 노클린은 다음과 같은 말로 용기를 준다.

여성들은 다음과 같이 질문할 권리가 있다. 정확히 말해 이 작품은 누구를 위해 에로틱한 이야기를 하고 있는가? 남성이 지배하는 에로틱한 이야기에 왜 내가 복종해야 하는가? 성도착적인 남자의 시선이 에로틱한 이야기와 동등하거나 동일시되는 것은 어떤 의미에서인가? 미약하면서도 유혹적인 청소년의 이미지를 보편적인 에로티시즘으로 만들면서 나의 성을 계속 신비화

시키고 있는 담론을 내가 왜 승인해야 하는가?

이 작품의 주제는 아이의 감추어진 성욕을 드러내고자 하는 것인가? 성적 호기심이 있는 어린아이가 성인의 흉내를 내고 있는 것처럼 보이는가? 하지만 이 그림을 그린 발튀스가 이러한 종류의 그림을 수도 없이 그려왔던 남성 화가라는 점을 간과해서는 이 작품을 제대로 해석할 수 없다. 발튀스는 자신이 소아성애자가 아니라고 지속적으로 밝혀왔지만 어린 소녀들을 성애의 관점을 바라보고 그려왔던 것은 사실이다. 이 그림에서 가장 불편한 지점은, 그림 속 아이의 욕망을 드러내는 방식으로 화가의 성애적 관점이 반전反轉되어 있다는 것이다. 사실 이 그림을 바라보며 감추어진 욕망을 일깨울 이들은 어린아이가 아니라 이 작품을 그린 작가와 작품을 바라보는 관객들일 것이다. 그럼에도 마치 아이가 욕망을 가진 것처럼 그려져 있어, 이 작품을 바라보며 자신의 욕망을 깨닫는 이들은 자연스럽게 도덕적 문제 상황에 봉착하지 않는다.

———
여성 작가는 소녀를 어떻게 그릴까

소파에 길게 드러누운 또 다른 아이의 그림을 비교해보면 발튀스의 관점이 얼마나 뒤틀려 있는지 알게 된다. 메리 커셋Mary Cassatt, 1844~1926의 〈파란 의자에 앉은 소녀〉는 발튀스의 소녀처럼 방심한 채 소파에 아무렇게나 누워 있다. 다리를 벌려 소파 아래로 내리고 한쪽 팔을 들어 머리를 괴고

메리 커셋, 〈파란 의자에 앉은 소녀〉, 1878

다른 쪽 팔은 소파의 팔걸이에 걸치고 있다. 치마는 뒤집혀 있고 발이 땅에
닿지 않아 잘못하면 소파 아래로 흘러내려 떨어질 것만 같다. 아이의 표정
은 미소를 짓지도 화가를 바라보지도 않지만 생각에 잠긴 듯하고, 통통한
볼과 불만스럽게 꼭 다문 입매가 아이의 개성을 나타내고 있다.

　발튀스의 소녀는 자신의 욕망을 표현하는 모습으로 가장된, 욕망의
대상으로서의 소녀이다. 하지만 메리 커셋이 그린 소녀는 개성이 드러난
한순간을 포착한 것이다. 팔다리를 드러내고 흘러내리듯 앉아서 치마가
올라간 것도 신경 쓰지 않고 무엇인가 생각에 잠겨 있는 소녀는 관객의 관
음증을 자극하는 대상이 아니다.

메리 커셋이 그린 아이는 그림의 모델을 서는 동안의 지루함을 참고 있었는지도 모른다. 그래서 처음에는 바른 자세로 앉아 있었을지 모르지만 이내 지겨워져서 자신을 그리거나 말거나 언제 끝나나 기다리면서 나가 놀고 싶은 생각으로 가득 차 있는 것 같다. 옆 소파에 엎드려 있는 강아지조차도 이 지루함을 깨고 아이와 함께 뛰어놀고 싶은 것처럼 보인다.

커셋은 미국 여성이지만 프랑스에서 드가 등의 인상주의자들과 더불어 작품활동을 했고, 인상파 화가들을 미국에 본격적으로 소개하고 컬렉션을 주선하는 등의 역할을 했던 인물이다. 대개의 여성 화가들이 그렇듯 그룹의 주류에 속하지는 못했고, 결정적으로 태양빛 아래에서의 야외 풍경에 역점을 두었던 인상파 작가들과는 달리 가정 내에서의 실내 풍경을 주로 그렸기 때문에 '여성적 소재'에 몰두했던 화가로 알려져 있다. 하지만 1800년대 후반 여성들의 삶의 반경을 떠올려보면 그것이 시대적 한계이면서 동시에 이 여성 화가의 또 다른 소재 개발의 계기가 되었으리라 짐작해볼 수 있다. 실내에서의 아이와 강아지는 메리 커셋이 쉽게 모델로 섭외할 수 있고 안정적으로 그림을 그릴 수 있는 소재였다.

발튀스의 소녀와 커셋의 소녀, 두 아이는 서로 다른 관점으로 그려져 있다. 한 아이는 관음증의 대상으로, 다른 아이는 아이다운 개성을 표출하는 주체로 말이다. 이러한 대비가 모든 남성 화가와 모든 여성 화가의 차이라고 말하려는 것이 아니다. 또한 그러한 이분법적 해석이 가능하지도 않다. 다만 어린 소녀를 그린 그림이 미술사적 역작으로 남겨지고 지속적으로 관객의 감상의 대상이 될 때, 그러나 그 안에서 어떤 불편함이 감지될 때 그 이유가 무엇인지 작품의 의도를 살펴볼 필요가 있다.

나이가 들어 노쇠한 여성의 모습은 젊음과 아름다움을 잃었음에
도 여성적인 매력을 끝내 놓지 않으려고 안간힘을 쓰는 어리석은
인물로 그려져 왔다. 나이 든 남성의 초상이 미추를 떠나 살아온
이력을 주름 사이에 담고 있어 지혜로운 인물로 보이는 것과 정반
대의 모습으로 말이다. 하지만 여성 화가들이 늙어가며, 혹은 죽
음에 맞서 투병하며 남긴 자화상들 속에는 나이 든 여성의 실제,
고통과 회한뿐 아니라 이루어 온 성취에 대한 자부심과 평온함이
깃들어 있는 모습을 발견할 수 있다. 젊고 아름다웠던 시절은 지
났지만, 늙어가는 혹은 죽음을 향해 가는 스스로를 관찰하고 진솔
하게 내보이는 여성 화가들의 자화상은 성별을 떠나 인간으로서
의 품격을 보여준다.

제9장 노화

노년의 이미지는
남성과 여성 모두에게 공평한가

1

늙은 여성은
왜 혐오의 대상이 되는가

인간은 나이가 들어가면서 젊을 때와는 몸과 마음 모두가 달라진다. 팔다리를 비롯해 몸 전체가 예전처럼 활발하게 움직이지 않고 집중력과 지구력도 떨어지며 젊은 날의 치기에 대한 후회가 마음을 사로잡는다. 성장이 멈추고 늙어가기 시작하여 더 이상 몸과 마음이 옛날 같지 않다는 사실을 깨달으면 노년의 입구로 들어서게 되고 그 문을 다시 돌아 나올 수 없다. 하지만 노인에게는 각자에게 주어진 세파를 겪고 난 후에 얻은 무엇이 있다. 노인이 되어 지나온 시간을 되돌아보면 젊은 날 죽을 것 같았던 큰일도 사실은 별일 아니었고, 인생의 여러 선택에 임해서는 더 고심해야 했으며, 육체는 일회용이라 아껴 써야 한다는 등의 지혜가 생겨난다. 그래서 노인은 젊은이에게 자신이 겪어온 일에 비추어 충고하지만, 대개는 시대의 변화를 따라잡지 못하는 잔소리로 들려 무시되기 십상이다.

　괴테는 이러한 인간의 인생 주기에 대한 안타까움으로, 자신이 신이

었다면 20대를 인생의 맨 마지막에 붙여 놓았을 것이라고 한탄했다. 노년의 지혜와 청년의 생생한 체력은 서로 비껴갈 수밖에 없는 운명이기 때문이다.

────

추하지만 기품을 담아낸 남성 노인의 초상화

미술의 세계에서는 노인을 어떤 방식으로 그려냈을까. 화가와 조각가들은 어떤 이유에서건 젊고 근육이 팽팽한 남성과 가장 아름다운 시절의 여성을 그리고 싶어 했다. 하지만 재력이 있는 노년 주문자들의 요구는 거절할 수 없는 법, 나이 든 인물들의 초상화도 간간이 찾아볼 수 있다. 15세기 이탈리아 화가 기를란다요Domenico Ghirlandaio, 1448~1494의 〈노인과 손자〉에는 손자를 보듬어 안고 있는 할아버지의 모습이 등장한다. 어린 손자는 할아버지 품에 안겨 눈을 바라보고 있는데, 그 모습이 간절해서 뭔가를 가지게 해 달라고 부탁하는 것이 아닐까 상상하게 된다. 부모님에게는 통하지 않는 부탁이 조부모에게는 종종 쉽게 허락되기 마련이니 말이다. 희끗희끗한 머리칼을 뒤로 넘겼지만 앞머리가 훤하게 벗겨져 가는 이 노인은 손자를 바라보며 할아버지다운 좋은 이야기를 해줄 것만 같다.

기를란다요의 이 그림에서 가장 먼저 눈에 띄는 부분은 할아버지의 피부 상태이다. 노인은 아마도 피부병을 앓고 있는 것 같다. 코는 원래 형태를 알아볼 수 없을 정도로 종기로 뒤덮였고 이마에도 같은 종류일 것으로 보이는 종기가 나 있다. 이 노인도 손자의 얼굴과 같은 어리고 사랑스러

도메니코 기를란다요, 〈노인과 손자〉, 1490년경

운 시절을 거쳤겠지만, 지금은 치료가 불가능해 보이는 기괴한 얼굴만이 남았다. 눈썹조차 하얗게 세고 푹 꺼진 눈 주위에는 주름이 가득하다. 아름다움과 추함을 단순한 기준으로 나누어보자면 이 노인의 얼굴은 추함에 가깝다. 하지만 이 그림에서 보여주고자 하는 것은 노인의 추함이 아니다.

세월의 흔적과 어쩔 수 없는 질병으로 변형된 얼굴을 가졌음에도 불구하고 이 노인은 손자를 사랑하고 손자의 투정에 지혜로운 조언을 건넬 것이며, 가족들의 존경을 받을 것 같다. 화가는 이 노인을 그리면서, 그의 솔직한 성품과 기품을 함께 담아냈다. 그는 얼굴을 뒤덮은 피부병에도 불구하고, 아니 그 얼굴이 있는 그대로 추하게 그려짐으로써 오히려 그가 지금까지 살아온 세월이 부정되지 않는 묘한 역설을 느낄 수 있다.

——
여성의 노년은 왜 혐오스럽게 그려지는가

노인이 되는 인생의 경험은 남성과 여성이 별반 다르지 않을 것이다. 남성이건 여성이건 나이가 들어 몸은 쇠약해지고 각종 질병에 쉽게 노출되어 젊은 날의 아름다움을 잃을 수밖에 없지만 각자의 인생 속에서 얻어진 삶의 방식이 얼굴에 묻어나는 것은 자연스러운 일이다. 하지만 여성의 노화는 남성과는 다른 의미가 종종 부여되어 왔다. 플랑드르의 화가 쿠엔틴 마시스Quentin Massys, 1466~1530가 그린 〈나이 든 여인〉은 충격적으로 추한 모습이다. 균형이 맞지 않는 이목구비와 툭 뛰어나온 이마, 원숭이처럼 벌어져 있는 귀, 얼굴부터 늘어져 내린 살이 목 부위에 자글자글하게 잡혀 있는

쿠엔틴 마시스, 〈나이 든 여인〉, 1513

사실적 묘사는 노년의 추함을 숨김없이 보여주고 있다. 이 늙은 여인을 더욱 추하게 만드는 요소는 얼굴보다 가슴이다. 코르셋으로 몸을 죄고 가슴을 끌어모아 위로 한껏 올렸지만 이미 탄력을 잃은 가슴은 주름 잡히고 물렁한 지방 덩어리로밖에 보이지 않는다. 과장된 머리의 장식과 베일에도 불구하고 늙고 추한 모습은 한 부분도 상쇄되지 않았고, 여성의 노년이 얼마나 끔찍한가를 보여주기만 할 뿐이다.

이 초상은 티롤의 공작부인 마거릿의 초상으로 추정되기도 하지만,

초상의 주문자를 이렇게까지 추하게 그릴 수는 없기에 이 얼굴의 주인공
이 누구인가에 대한 미술사가들의 의견은 분분하다. 그래서 이 그림을 부
르는 또 다른 제목은 〈그로테스크한 노파〉이다. 못생긴 여성 노인도 자신
의 초상화를 남기고 싶을 수 있다. 하지만 그 그림을 그린 화가의 시선은
그의 인격에 가 닿지 않는다. 그를 얼굴뿐 아니라 마음까지도 추한 인물로
그려내고자 의도했던 것이라면 성공한 것이라 볼 수 있겠다.

　이 그림에서 아름답지 않은 얼굴 이외에도 역겨운 감상을 초래하는
또 하나의 중요한 요소는, 그림 속 여성이 아직도 여성이고자 하는 모습 때
문이다. 이 노인은 지나치게 화려한 머리 장식과 더불어 여성성을 강조하
고자 억지스럽게 가슴을 노출하고 있으며, 요란한 장식의 반지를 세 개나
손가락에 끼었을 뿐 아니라, 한 손에는 붉은 꽃봉오리를 손에 들고 있다.
이 그림은 노파가 어떠한 생각을 하는지, 어떤 인간이고 어떤 어머니이며
할머니인지 등은 전혀 알려주지 않는다. 다만 여성 노인이 여성답게 보이
고자 하는 모습이 얼마나 추한 몰골인지를 악의적으로 보여주고 있다.

　알브레히트 뒤러가 그린 〈탐욕〉 역시 노년의 여성을 상징적으로 그린
것이다. 긴 머리칼이나 얼굴의 형태로 볼 때 젊었을 때는 아름다웠을 여인
이지만, 지금은 참담한 몰골의 노인이 되어 돈주머니를 들고 빠진 이를 드
러내며 기괴한 미소를 짓고 있는 모습으로 그려지고 있다. 어깨에 적색 로
브를 늘어뜨렸지만 한쪽을 노출해 축 늘어지고 주름진 가슴을 생생하게
보여주는 것도 빠뜨리지 않았다. 이 그림은 나무 패널에 그려진 것으로 뒷
면에는 젊은 남성이 그려져 있다. 따라서 젊음과 늙음의 대조를 통해 인생
의 덧없음을 주제로 삼은 작품이다. 늙었지만 여전히 여성이라는 것을 강

알브레히트 뒤러, 〈탐욕〉, 1507

조하고 있는, 그러나 결코 아름답다고 보기 어려운 이 노인의 인격 수준은 그가 손에 쥔 돈주머니를 통해 단적으로 드러난다. 가득 찬 돈주머니는 노인의 위안이 될 수는 있겠지만 젊음을 되돌려주지는 못할 것이고, 이 돈을 남기고 곧 죽음을 맞이할 것이다. 그렇다면 살아생전의 탐욕은 무슨 의미가 있단 말인가. 이 그림은 특정인의 초상처럼 보이지만 인생무상이라는 교훈적인 알레고리를 담고 있다.

청년 시절의 아름다움을 잃은 남성 노인과 여성 노인은 왜 이렇게 다

르게 그려져 있을까. 남성 노인의 묘사가 미추에 관계없이 나이만큼의 지혜와 경륜을 보여주는 반면, 여성 노인은 왜 젊은 날의 아름다움에 대한 집착을 버리지 못하는 기괴한 늙은이로 묘사되는 것인가. 그리고 왜 여성 노인의 모습이 인생의 허무함을 깨달으라고 가르치는 알레고리로 소비되는 것일까. 남성이건 여성이건 인간으로 태어나 살다 보면 늙기 마련이고, 인생은 허무를 향해 달려간다. 노화는 인간 보편의 문제임에도, 이러한 대비가 나타나는 이유는 여성의 존재에 대한 혐오가 은연중에 짙게 깔려 있기 때문이 아닐까.

2

모델 수잔 발라동,
화가가 되다

역사적으로 그림에 등장하는 여성 인물상은 대체로 젊은 여성이다. 여성 신상이건 종교적 의미를 담은 여성이건 역사적인 인물들이건, 여성의 노년이 상징적 '추악함' 이외의 의미를 담지 않고 등장하는 경우는 손에 꼽을 정도로 적다. 물론 렘브란트가 자신의 노모를 대상으로 그린 그림처럼, 화가에게 의미 있는 인물을 있는 그대로 그린 초상은 예외적인 경우이다. 여성 화가들이 자화상을 그리며 자신이 늙어가는 모습을 있는 그대로 묘사하기도 했지만, 길고 긴 미술사에서 당대를 휩쓸었던 작품 가운데 늙은 여성은 쉽게 발견하기 어렵다.

여성 화가들의 자화상은 그 자체로 연구 대상이다. 미술사적으로 주류 화가는 거의 언제나 남성이었으며, 여성은 어디까지나 남성 화가가 바라보고 그리는 대상이었다. 여성 화가조차도 이처럼 대상화된 여성만을 주로 접할 수밖에 없었다. 그러니 여성 화가가 자신을 그리고자 할 때, 남

성이 마련한 이미지의 문법에서 벗어나기란 쉽지 않았다. 그래서 많은 여성 화가의 자화상을 보면 마치 남성 화가의 앞에 선 모델처럼 자신을 그리는 딜레마에 봉착하는 경우가 많았다.

──
모델, 화가가 되다

이 대목에서 여성 화가 수잔 발라동Suzanne Valadon, 1865~1938의 자화상을 살펴보자. 발라동은 원래 남성 화가의 모델로 일하다가 화가가 된 흔치 않은 경우이다. 수잔 발라동이라는 화가의 이름은 낯설지 몰라도 르누아르Pierre-Auguste Renoir, 1841~1919의 그림에 자주 등장하는 그의 모습을 보면 단박에 이 여성의 얼굴을 친숙하게 구분해낼 수 있다. 〈부디발에서의 춤〉을 비롯해 각종 무도회에서 즐겁게 춤을 추고 있는 키 작은 미모의 여성이 바로 수잔 발라동이다.

르누아르의 〈머리를 땋는 소녀〉는 수잔 발라동의 모습을 비교적 자세하게 초상으로 그려내고 있다. 윤기 나는 긴 갈색 머리칼을 땋고 있는 풍만하고 아름다운 여성, 생각에 잠긴 듯이 눈을 아래로 향하고 있고 발그레한 볼과 붉은 입술을 가진 이 여성이 바로, 모델로 시작했지만 화가로서 미술사에 자신의 이름을 뚜렷이 남긴 수잔 발라동의 모습이다.

수잔 발라동은 가난한 미혼모의 딸로 태어나 세탁부였던 어머니를 따라 파리로 이주한 후 여러 직업을 전전하게 된다. 주로 각종 허드렛일을 하다가 서커스단에 입단하게 되어 그곳에서 재능을 발휘했지만, 다리를 다

피에르오귀스트 르누아르, 〈머리를 땋는 소녀〉, 1886~1887

치는 바람에 서커스 일을 더 이상 계속하지 못하게 된다. 그 이후 화가들의 눈에 띄어 모델 일을 전업으로 하면서 인생의 전기를 맞았다. 퓌비 드샤반 Pierre Puvis de Chavannes, 1824~1898, 툴루즈로트렉Henri de Toulouse-Lautrec, 1864~1901 그리고 르누아르의 그림에 모델로 등장하게 되었고, 영민했던 수잔 발라동은 어깨 너머로 화가들이 그림을 그리는 방법을 배우게 된다.

그러던 중 수잔 발라동은 18세의 어린 나이에 아이를 낳아 미혼모가 되었다. 그는 아이의 아버지가 누구인지 끝까지 공개하지 않았는데, 아이 역시도 자라서 화가가 되었다. 아들 모리스 위트릴로Maurice Utrillo, 1883~1955를 낳은 1883년에 수잔 발라동은 자신의 첫 〈자화상〉을 남겼다. 이 작품은 르누아르의 〈머리를 땋는 소녀〉보다 3~4년 전에 그려졌다. 이때만 하더라도 수잔 발라동은 자신이 화가로 크게 성공할 수 있으리라는 생각을 전혀 하지 못했을 것이다.

몇 년의 간격이 있는 그림이지만 르누아르의 그림에 등장하는 모델 수잔 발라동의 모습과 화가 수잔 발라동이 스스로를 바라보는 모습은 전혀 다르다. 르누아르의 그림에 등장하는 소녀는 순진무구한 아름다움 그 자체를 보여주는 것처럼 보이지만, 거울에 자신을 비추어보며 그린 수잔 발라동의 자화상은 눈매가 날카롭고 창백하며 할 말이 많은 얼굴이다. 동그랗고 귀여운 르누아르의 소녀와는 달리 얼굴을 각지고 뾰족하게 묘사하고 있으며, 입을 꽉 다문 나머지 턱에 주름이 보일 정도이다.

르누아르는 여성들을 아름답게 묘사하기로 유명한 화가이다. 여성의 아름다운 피부 결을 묘사하기 위해 흰 장미의 표면을 관찰하고, 자신은 '성기로 그림을 그린다'라고 말할 정도로 남성 화가가 바라본 여성의 매력을

수잔 발라동, 〈자화상〉, 1883

아름답게 과장하여 그리는 화가였다. 아마도 르누아르는 수잔 발라동의 모습을 그릴 때 모델을 서는 고단함이나 어린 나이에 미혼모가 되어버린 고난 같은 것은 지워버리고 싶었는지도 모른다. 하지만 르누아르의 그림 속에서 늘 즐겁고 산뜻한 모습으로 등장했던 모습과 달리, 수잔 발라동이 스스로를 그린 자화상 속 얼굴은 매섭고 비장하다. 그래서 르누아르의 그림 속 모델로서의 수잔 발라동과 그가 스스로를 그린 자화상은 전혀 다른 사람처럼 보인다.

장벽과 전통을 깨뜨리며 살아온 수잔 발라동

그림의 모델을 서는 일은 긴 시간을 필요로 한다. 수잔 발라동은 여러 화가가 그림을 그리며 팔레트에 색채를 만들어내거나 붓질을 하는 모습 등을 보고 테크닉을 깨우쳤고, 그가 그린 그림을 본 화가들은 놀라움을 금치 못했다. 툴루즈로트렉은 발라동을 드가Edgar Degas, 1834-1917에게 소개했고, 드가는 그 자리에서 그의 드로잉을 구매했다. 드가는 수잔 발라동의 그림을 처음으로 구매한 사람이면서 그가 자기 확신을 가지고 계속 그림을 그리며 정진할 수 있게 도와준 후원자였다. 드가는 여성을 별로 좋아하지 않았다고 알려져 있는데, 특이하게도 여성 화가의 능력을 알아보고 지원하는 데는 늘 앞장서는 인물이었다. 드가는 발라동의 작품을 당대의 명망 있는 미술평론가들에게 소개했을 뿐 아니라, 1894년에는 프랑스의 국립예술원인 보자르Société Nationale des Beaux-Arts의 전시에 그의 그림을 추천했다. 덕분

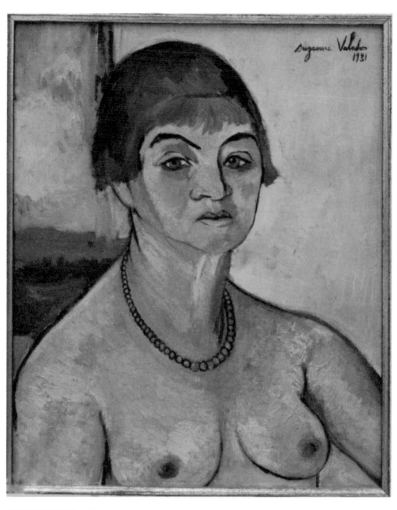

수잔 발라동, 〈자화상〉, 1931

에 수잔 발라동은 프랑스의 대표적인 화가들과 함께 자신의 작품을 전시하는 영예를 누렸다. 이 전시에 참여한 여성 화가는 그가 최초였다.

수잔 발라동이 화가로서 명성을 쌓아가는 일과는 별개로 그의 인생은 또 다른 파격 그 자체였다. 발라동은 당시 대부분의 화가처럼 귀족도, 재산이 있는 명망가 출신도 아니었다. 당시만 해도 모델은 화가와 잠자리까지 하는 천한 직업으로 여겨졌으며, 그러한 소문을 증명이라도 하듯이 수잔 발라동은 미혼모가 되었다. 이후에는 성장한 아들 위트릴로의 친구를 애인으로 삼고 결혼까지 했다. 21세 연하 남성, 그것도 아들의 친구와 결혼하여 아들과 더불어 세 식구가 함께 살아가는 그의 삶은 100년 후인 지금에 와서도 놀라울 뿐이다.

수잔 발라동의 삶과 그림은 도덕의 장벽과 미술 전통의 문법을 깨뜨리며 파격에 파격을 더했고, 그 끝에 볼 수 있는 작품이 1931년의 〈자화상〉이다. 66세에 그린 반신 누드 자화상에 르누아르가 그린 아름답던 소녀는 없다. 18세에 그린 자화상 속 창백한 얼굴의 소녀도 찾아볼 수 없다. 얼굴이 쳐지고 코도 펑퍼짐하게 보이며, 목은 굵어졌고 목덜미에는 주름이, 몸에는 군살이 붙었다. 나이 든 화가는 더 이상 아름답지 않은 자신의 모습을 왜 이렇게까지 직설적으로 남기고자 했을까.

수잔 발라동의 노년 자화상에서 소녀 시절의 그와 동일한 부분은 단 하나, 푸르게 빛나는 눈빛이다. 많은 남성 화가 앞에서 누드로, 혹은 화가가 요구하는 매력적인 자세를 취하며 모델을 섰던 그는 그들이 자신에게 보고자 했던 모든 요소를 깨뜨렸다. 날카롭게 빛나는 눈빛 하나만을 살려놓았을 뿐이다. 어느 한 군데도 미화시키지 않은 모습으로, 오히려 늙어가

는 자신의 모습을 똑바로 바라보고 정직하게 그려낸 누드의 자화상, 모델이자 화가로 살아가며 자신을 둘러싼 온갖 경계를 깨부수면서 살아왔던 한 인간 여성의 형형한 눈빛을 앞에 두고 근본적인 질문을 떠올릴 수밖에 없다. 남성과 여성을 떠나 인간의 아름다움이란 무엇일까? 남성과 여성이라는 성별을 떠나, 삶의 궤적이 묻어나는 인간의 아름다움이 존재하지 않을까?

3

노년의 여성 화가,
진중한 품격을 지닌 자화상을 그리다

여성 화가가 활동을 하는 것이 진기해 보였을 법한 과거에도 명성을 떨치며 전업화가로 활동한 이들이 있었음은 1장에서 이미 살펴보았다. 이들 가운데 노년의 자화상을 남긴 여성 화가들이 있다. 노년의 자화상을 이야기할 때는 렘브란트가 자주 거론되지만, 여성 화가들도 젊음의 패기가 사라지고 신체적 결함이 생기는 노년의 자화상을 남겼다. 그렇다면 이들은 늙어가는 자신의 모습을 어떤 관점으로 바라보았을까.

시력을 잃어가는 노년의 자화상을 남긴 안귀솔라

르네상스 시대에 자신의 이름을 걸고 화가로 활동했으며 이탈리아 크레모나 출신이지만 스페인의 궁정화가로 활동했던 여성 화가 소포니스바

소포니스바 안귀솔라, 〈자화상〉, 1610

안귀솔라는 수많은 자화상을 남겼던 뒤러Albrecht Dürer, 1471~1528와 렘브란트 Rembrandt Harmenszoon van Rijn, 1606~1669 사이의 시기, 그러니까 16세기와 17세기 사이에 자화상을 가장 많이 남긴 화가이다. 스페인의 궁정화가로 가기 전에 남겼던 여러 자화상과 가족 초상화를 통해 영화의 스틸사진을 보듯 그의 인생 여정을 상상해볼 수 있다. 초롱초롱하고 지적인 눈매를 가졌던 젊은 날의 모습이 모두 사라진 78세의 화가는 마지막 자화상에서 붉은 벨벳 의자에 앉아 책과 편지를 들고 있다.

　이 그림에서 안귀솔라는 자화상에 등장할 때 늘 그랬듯이 어두운 색

의 옷을 입고 별다른 장식을 하지 않은 머리를 단정하게 뒤로 넘기고 앉아 있다. 한 손에는 자신이 쓴 편지를 들고 다른 손에는 읽던 책의 페이지를 표시하기 위해 검지를 책 안에 끼운 모습이다. 자신이 초상화가로서 그렸던 다른 왕족이나 귀족 여성들처럼 화려한 장신구로 몸을 치장한 구석은 보이지 않는다. 목 부분의 러플 칼라만이 유일한 장식물처럼 보인다.

이 그림을 그릴 때만 해도 안귀솔라는 편지를 쓰고 책을 읽을 수 있고 자신의 자화상을 꼼꼼히 그릴 수 있었지만, 몇 년 지나지 않아 실명하고 만다. 이 마지막 자화상이 스스로의 눈으로 자신을 바라볼 수 있었던 마지막 그림으로 남은 것도 그 때문이다. 이 그림 속에서는 안귀솔라는 젊은 시절의 푸르고 밝은 눈빛이 사라지고 있는 과정, 이가 빠져 합죽하게 변한 입 모양, 빽빽하던 머리칼이 듬성해진 모습이 미화되지 않고 그대로 드러나 있다.

안귀솔라는 젊은 시절 고향을 떠나 스페인 궁정에서 활동했고, 이탈리아 귀족과 결혼해 본국으로 돌아와서도 초상화가로 활동했으며, 남편이 사망한 후 다른 남성과 재혼하여 제노아로 이동하고, 후에는 팔레르모에서 생을 마감했다. 이 화가의 생애는 당시 여성들에게 일반적으로 장려되었던 관습을 깨고 스스로 개척한 것이었다. 치열했던 인생의 마지막에 화가로서 치명적인 시력의 손실을 앞에 두고 그린 이 자화상에는 세속적인 과시나 권위적 제스처가 보이지 않는다. 다만 그러한 세월을 지나온 자신의 삶을 담담하고 솔직하게 드러내 보이는 진중한 품격이 온몸을 감싸고 있다.

최선의 삶을 자화상으로 그려낸 카리에라

시력을 잃어가는 노년의 자화상을 남긴 또 다른 여성 화가로는 베니스의 로살바 카리에라가 있다. 파스텔을 이용해 순식간에 인물의 특성을 화사하게 그려내는 초상화가로 알려져 살아생전에는 '베네치아의 로살바'로 불린 화가 로살바 카리에라도 시력의 노화를 피해가지 못했다. 그는 젊은 시절, 그림은 훌륭하지만 외모가 아름답지 않은 여성으로도 널리 회자되었다. 로살바 카리에라와 직접 만났던 여러 유명 인사가 그의 외모에 대해 여러 평가를 남기면서, 남성 화가라면 전혀 지장이 없었을 비아냥 어린 외모 비하의 주인공이 되었다.

남성 화가가 못생긴 외양으로 길이길이 회자될 일은 없었으나, 많은 여성 화가에게는 외모에 대한 평가가 끊임없이 따라다녔다. 아름다운 미모가 그들의 발목을 잡기도 하고, 미모가 아름답지 않을 때도 비하의 대상이 되었다. 하지만 로살바 카리에라는 이러한 세간의 소문들에 별달리 신경 쓰지 않았고, 자신의 자리에서 끊임없이 자신의 화업을 쌓아나갔다. 로살바 카리에라를 절망시킨 것은 그의 외모가 아니라 시력이었다. 70세가 가까워졌을 때 그는 눈의 초점이 심각하게 흐려지는 것을 알았고, 그것을 죽음보다 심각하게 받아들였다. 두 번의 수술을 감행했지만 결국은 완전한 실명에 이르게 되었고 그의 화가로서의 이력은 이로써 끝을 맞게 되었다. 로살바 카리에라의 마지막 자화상은 실명에 이르기 직전에 그린 것이다.

71세에 그린 로살바 카리에라의 이 자화상에는 사물의 경계를 흐리면서 환상적인 화면을 만드는 원래의 기량이 그대로 드러나 있지만, 이전

로살바 카리에라, 〈자화상〉, 1746년경

의 자화상에서 볼 수 있었던 낙관적인 자신감이 더 이상 보이지 않는다. 굵어진 목과 듬성한 머리 그리고 늘어진 뺨이 파스텔화의 특성으로 어느 정도 가려져 있지만, 단단하게 굳어진 입매와 시선을 비껴 앞을 쳐다보지 않는 눈빛은 곧 다가올 운명을 예견하는 듯하다. 그러나 화가로서 더 이상 활동할 수 없을 비극적인 예감을 가지고 그린 이 자화상에는, 자신의 삶에 대한 스스로의 평가와 기록이 남겨져 있다. 머리 장식으로 보이는 월계수 잎은 고대로부터 명예와 영광의 상징으로 사용되었던 것으로, 로살바 카리에라는 앞으로 다가올 운명이 어떤 것이라 하더라도 지나온 삶이 스스로 최선을 다해온 것이었노라 말하고 있다.

안경 쓴 노년 여성의 자화상을 그린 테르부쉬

나이 든 여성 화가의 자화상 가운데 빼놓을 수 없는 작품으로 안나 도로테아 테르부쉬Anna Dorothea Therbusch, 1721-1782의 작품이 있다. 테르부쉬도 로살바 카리에라처럼 외모 비하에 시달렸던 인물이다. 베를린 태생의 테르부쉬는 어린 시절 여동생과 더불어 그림의 영재로 일컬어졌지만 숙박업을 하는 남편과의 결혼 이후 18년 동안이나 활동을 하지 못했다. 숙박업소에 있는 레스토랑의 일을 도와야 했기 때문이다. 결혼을 접고 다시 활동을 재개하게 된 나이는 39세로, 재능 하나로 새로이 시작하기에는 늦은 나이였다. 그러나 그는 용기를 내어 다시 붓을 손에 잡았다.

그는 40세가 되던 해, 슈투트가르트의 공작으로부터 주문을 받기 시작하면서 본격적으로 활동을 재개했다. 뛰어남과 성실함으로 그는 곧바로 슈투트가르트 아카데미의 명예 회원이 되었고, 이후 독일 지역(당시 프러시아)에서 활동을 계속하다가 파리에 잠시 정착한다. 프랑스의 여러 화가는 그의 그림에 매료되었고, 프랑스 왕립 아카데미의 전시에 그의 그림이 포함되었을 뿐만 아니라 아카데미의 회원이 되었다.

그러나 별로 아름답지 않은 외국 여성 화가와 그의 작품에 대한 폄하는 도를 지나치고 있었다. 계몽주의 시대의 대표적인 철학자이자 문필가였던 디드로Denis Diderot, 1713-1784는 테르부쉬가 재능이 부족하며 "젊음과 아름다움, 단정함, 그리고 애교가 결여되었다"라고 평했다. 프랑스에서 활동하는 화가라면 사교계에서 이름을 얻어 그림을 수주받아야 했던 당시, 테르부쉬는 이러한 평가 때문에 파리에서는 더 이상 성장할 수 없다고 판단

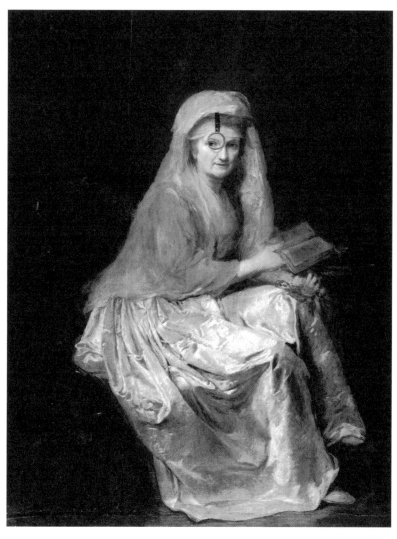

안나 도로테아 테르부쉬, 〈자화상〉, 1777

했던 것 같다. 그는 해외 체류 생활에서 얻은 빚만을 안고 다시 베를린으로
돌아왔다. 다시 고국으로 돌아와서는 프러시아 왕가의 초상화가로 활동하
며 명성을 얻었지만 61세의 나이로 삶을 마감했다.

몇 점 남겨진 그의 자화상 가운데 외알 안경을 쓴 자화상이 가장 마지
막으로 그린 작품이다. 화가로서 어느 정도 안정을 찾은 그의 모습은 평온
해 보인다. 한쪽 눈에 외알 돋보기를 걸치고 몸을 숙여 책을 보다가 잠시
눈을 돌린 것처럼 보이는 그의 자화상은 '안경을 쓴 여자'로 자신을 그렸다
는 점에서 대단히 놀랍다. 테르부쉬에 대한 여러 사료에서는 그가 독서광
이고 대단히 지적인 인물이었다는 사실이 빼놓지 않고 기술되고 있다. 이
자세가 단지 그림의 구도를 위한 것이 아니라 안정적인 자세로 책을 읽는
모습이라는 것은 그의 한쪽 발이 자연스럽게 걸쳐져 있는 발 받침에서도
드러난다.

여성의 초상이 안경과 더불어 그려지는 일은 거의 없으며, 안경은 예
나 지금이나 자신의 제대로 된 용모를 드러내기 위해서는 방해되는 물건
으로 여겨진다. 그러나 테르부쉬는 실제의 자신, 나이가 들어 돋보기를 걸
치고 책을 읽는 자신의 모습을 있는 그대로 드러내고 있다. 그에게 젊음과
아름다움이 부족하다는 디드로의 부박한 언사를 이 그림 앞에서 다시 떠
올리게 된다. 여성의 아름다움, 인간의 아름다움이 이목구비에서 나오는
것이라면 그런 아름다움이야말로 부질없는 것이 아닌가. 오히려 부질없는
아름다움을 극복한 나이 든 여성 화가들의 자화상을 바라보며 그들의 작
품과 삶에 존경을 표하게 된다.

4

80세의 누드 자화상,
여성 누드의 문법을 깨다

여성의 누드는 흔하디흔한 소재이지만, 여성 화가가 스스로 그리는 자신의 누드, 그것도 늙어버린 노년의 누드는 놀랍고 충격적일 수밖에 없다. 이전까지 여성 누드는 신화나 역사 속의 이상적인 신체를 구현하기 위한 것이었고, 20세기에 이르러서도 남성 화가에 의해 그려진 많은 누드 작품은 여성 신체를 에로틱한 대상으로 재현한 것들이었다. 고전 미술 작품을 소장한 어느 미술관에서든 흔히 볼 수 있는 여성 누드는 바라보는 시선에 의해 바라봄을 당하는 신체로, 실제 일상에서는 보여줄 일이 없는 일상에서 벗어난 자세로 등장하는 경우가 태반이다. 고혹적인 모습으로 목욕하는 밧세바나 조개껍데기를 타고 육지로 올라온 비너스는 누드의 상태로 어떤 자세를 취하고는 있지만, 행위의 주체라기보다는 그를 바라보는 관객에게 보여주기 위한 자세를 취하고 있다. 결국 미술사에서 여성의 아름다움은 유구하게 이 세상에 없는 존재를 대상으로 구현되어왔다.

파란만장한 닐의 생애

미국의 여성 화가 앨리스 닐Alice Neel, 1900~1984은 80세가 되던 해에 처음으로 자신의 누드 초상화를 그렸다. 그 이전에도 20세기의 작가답지 않게 초상화를 주로 그리기는 했으나, 노년에 이르러 자신의 누드 자화상을 그렸다는 점은 놀랍다. 인물의 외양을 그리면서 그의 영혼까지 포착하는 화가, 일명 영혼의 연금술사로 불렸던 앨리스 닐은 자신의 누드 자화상을 통해 무엇을 보여주고자 했던 것일까.

앨리스 닐의 인생은 결코 순탄했다고 말하기 어렵다. 네 자녀 중 첫째 딸은 전염병으로 사망했고, 남은 세 자녀의 아버지는 모두 다른 사람이다. 그들의 직업은 화가이거나 나이트클럽 가수이거나 유부남 영화감독이었고, 한동안은 뱃사람과 살기도 했는데 그는 앨리스 닐의 그림을 불태워버리기도 했다. 첫 번째 남편과 딸이 떠나간 후 앨리스 닐은 죄책감에 시달리며 수시로 자살을 시도했고, 정신병원에 1년간 입원하기도 했다.

20세기의 시작과 함께 태어난 앨리스 닐이 그림으로 성공하려면 당대의 주류였던 추상미술에 관심을 가졌어야 했지만, 그는 추상미술이 공허하다고 생각했고 당시 미술계에서 평가받기 어려운 초상화의 영역에 줄곧 매달려왔다. 화가로서 인정을 받은 것은 작품이 쌓이고 쌓여 노년에 들어서기 시작했을 때였다.

대략적인 사실만 알아보아도 산 넘어 산의 인생이었다. 게다가 그는 사상적으로 공산주의에 동조했고 그런 이유로 어느 날에는 FBI의 급습을 받기도 했다. 그의 거처에 출동한 FBI 요원들에게 그림의 모델이 되어 달

앨리스 닐, 〈임신한 여성〉, 1971

라고 적극적으로 청하니 그들은 예기치 못한 상황에 슬금슬금 줄행랑을 쳤다고 한다. 도움을 받던 심리치료사의 소개로 사회 명사의 그림을 그리기도 했지만, 과거 거장의 명화가 아닌 이상 집에 남의 초상을 걸어둘 일 없는 부유한 수집가들의 지갑을 열게 해줄 그림을 그리는 데는 애초에 별 관심이 없었던 것 같다.

하지만 그는 자신이 무엇을 그리고자 하는지 정확히 알았던 것 같다. 앨리스 닐의 임산부 그림을 보면, 미술사에서 등장하는 그 많은 여성 누드 가운데 임신한 누드가 없다는 점을 정확히 가리키고 있다. 임신한 자화상으로 파울라 모더존베커의 작품이 있기는 하지만 임신한 여성의 일상을 그린 것이라기보다는 어머니가 된다는 기대를 담은 모습이었다. '행복한

어머니'의 모습을 여성의 가장 아름다운 모습으로 그렸던 18세기에도 이미 출산을 한 후에 아이들과 남편의 사랑을 받는 모습의 여성이 그려졌을 뿐, 임신 그 자체가 여성의 삶에 있어서 어떤 시간인지 솔직하게 그린 작품을 찾아보기 어렵다.

여성에게 있어서 임신은 자기 자신 뿐이었던 몸 안에서 다른 생명체가 자라는 놀라운 경험이기도 하지만, 변화하는 몸의 불쾌감을 참아내야 하는 과정이기도 하며 이후의 인생이 어떻게 변화될 것인가에 대한 실존적인 고민의 시기이기도 하다. 앨리스 닐이 그린 임산부들은 임신과 출산의 시간이 무사히 지나가기를 바라는 걱정과 불안, 그리고 운신하기 어려운 신체를 견디는 모습으로 그려져 있다. 누드로 그려져 있지만 에로틱함을 자극하거나 개념적인 행복을 보여주는 모습과는 거리가 먼 것이다. 닐은 임신한 여성들을 그림으로써 미술사에 반전의 카드를 내밀었다.

지나온 삶을 돌이켜보는 노년의 누드 자화상

수많은 여성과 남성들의 초상화를 그리고 임신한 여성의 누드를 그리면서도 앨리스 닐은 1980년, 그가 80세가 되어서 처음으로 자신의 모습을 누드로 남겼다. 닐이 할머니가 된 자신의 육신을 어떻게 그려냈는지를 찬찬히 들여다보자. 그는 파란색 줄무늬가 있는 의자에 앉아 있다. 하얗게 센 머리를 틀어 올리고 손에는 붓과 흰 천을 들고 있다. 흰 천은 유화를 그릴 때 붓이나 화면을 닦아 수정하는 용도를 가진 것이지만, 비평가들은 이것

앨리스 닐, 〈자화상〉, 1980

이 '항복'을 의미하는 하얀 깃발의 은유일 수도 있다고 해석한다. 늙어가는 신체와 피할 수 없는 죽음의 운명을 잘 알고 받아들이는 의미라고 말이다.

처진 가슴과 늘어져서 허벅지에 얹혀 있는 배, 그 사이에 움푹 들어가 있는 배꼽, 좁은 어깨와 앙상한 팔과 종아리는 전체적으로 축 늘어져 있는 몸을 감당하기에 버거워 보인다. 하지만 안경 너머로 보이는 앨리스 닐의 눈빛은 자신을 똑바로 보려고 한껏 힘을 주고 있다. 치켜 올라간 눈썹 아래로 푸른 눈이 거울에 비친 자신의 모습을 들여다보고 있다. 한쪽 발의 발가

락이 살짝 들어 올려져 있는데, 이도 역시 집중할 때의 버릇일 것이다. 얼굴과 목은 붉은색이 올라가 지나치게 밋밋해 보이는 노쇠한 신체를 그나마 생기 있게 만들어준다. 의자 이외의 다른 배경이 생략된 대신 푸른색과 붉은색, 노란색, 초록색의 색면들이 그를 감싸고 있는 것도 이 그림 전체를 생생하게 만들어준다. 평생 다채로운 색을 쓰며 살아온 그의 인생에 쓰임이 되어주었던 기본색들이 단단하게 그를 감싸고 있는 것처럼 보인다.

　　이러한 누드를 내보이기란 그 누구에게도 쉬운 일은 아닐 것이다. 신체를 보호하고 결점을 감추어주는 옷을 벗고 아무것도 가리지 않은 상태에서 안경과 붓과 흰 천만이 그를 지탱하고 있다. 자신은 세상을 눈으로 보고 그것을 그리는 사람이었다는 것, 그것만이 자신을 지켜주는 평생의 일이었다는 것을 보여주는 자화상이다. 누드가 원래 이런 것이었나?

　　앨리스 닐의 80세의 누드 자화상은 전통적인 문법에서 모두 어긋나 있다. 처지고 늘어진 육체는 이상적이고 전형적인 아름다움과는 너무 멀다. 게다가 안경을 쓴, 보여주기 위해 아름다운 포즈를 취하는 것이 아니라 치켜뜬 눈과 꽉 다문 입매로 그림에 집중하는 모습의 할머니 화가의 누드라니, 이런 그림은 우리 모두 본 일이 없다. 하지만 앨리스 닐의 자화상에서 우리가 보는 것은 늙어빠진 할머니의 육체만이 아니다. 아이들을 키우면서 생계를 책임져왔던, 모진 일들을 겪고도 살아남았던, 그러면서도 예술에 대한 자신의 고집을 꺾지 않았던 세월이 고스란히 새겨져 있는 한 여성 화가의 몸을 통해 그의 지나온 삶을 돌이켜 보게 된다. 보여지는 자가 아니라 바라보는 사람으로서, 다른 이들의 초상을 그리며 그들의 인생사와 고뇌를 포착해냈던 바로 그 눈으로, 앨리스 닐은 자신의 육체를 그려냈

다. 한때 아름다웠고 한때 힘이 있었지만 이는 세월과 함께 사라졌다, 하지만 지금도 나는 그림을 그리고 있으며 그림을 그리는 모습의 이 모습이 남겨두고 싶은 진정한 나의 모습이었다, 라고 이 그림은 말하고 있다.

세계 각지의 여성 작가들은 미술의 역사 속에서 형성되어 온 성별 질서의 울타리를 부수거나 뛰어넘고 있다. 그들은 뮤즈가 되어 남성들의 영감을 북돋우어 주는 대상이 되기를 거부하고, 기존에는 예술적 관심사가 아니었던 여성의 경험에 대해 말하고, 새로운 형식을 창조하는 주체가 되었다. 금기를 깨는 여성 작가들의 작품은 사실 누구나 경험을 통해 알고 있지만 기존의 울타리 안에서 말할 수 없었던 것들이다. 그들의 작품은 당연했던 기대를 깨고, 의심의 여지가 없던 것에 문제를 제기하고, 가치 없게 여겨졌던 것들을 끌어올린다.

제10장 위반

현실의 여성은 어떤 존재인가

1

뮤즈가 되어달라는
헛소리를 집어치워라

아이처럼 순진한 여성이거나 여신처럼 신비한 존재, 20세기 초반 초현실주의자들은 그러한 여성상을 상상하고 만들어냈다. 영감과 사랑을 주는 이른바 '뮤즈'로서의 여성 말이다. 갑갑한 현실을 벗어나 더 넓은 세계로 남성을 인도해줄 수 있는 여성에 대한 열망은 초현실주의 작가들의 작품 속에 다양한 형태로 형상화되었다. 초현실주의자들은 성적으로 개방적이며 마치 다른 세계에서 온 것 같은 낯섦을 가지고 있는 여성들, 그리하여 예술적 창조성을 북돋아주는 여성에 대한 사랑이 예술은 물론 인간의 해방을 가져올 것이라고 믿었다.

초현실주의는 20세기 전반 세계 미술계에 막대한 영향을 미쳤던 사조로, 인간의 이성에 억눌려 있는 무의식의 세계를 작품에 구현하고자 하는 목표를 가지고 있었다. 그들 사이에서는 "영원히 여성적인 것이 우리를 구원할 것이다"라는 괴테Johann Wolfgang von Goethe, 1749-1832의 《파우스트》 마지막

구절이 자주 인용되었다. 그들이 16세의 여성 시인 프라시노스_{Gisèle Prassinos,}
₁₉₂₀₋₂₀₁₅의 첫 시집 《관절염에 걸린 메뚜기》에 열광한 이유도 그런 맥락이
었을 것이다. 또한 시인 폴 엘뤼아르_{Paul Éluard, 1895-1952}의 부인이었지만 화가
살바도르 달리_{Salvador Dali, 1904-1989}와 급격한 사랑에 빠져 사랑의 도피를 하고
이후 그의 영원한 뮤즈가 되었던 갈라_{Gala}는 초현실주의자들이 숭배했던
대표적인 여성상이었다. 실제로 갈라는 달리의 작품에 남성이 갈망하는
에로티시즘의 화신으로 자주 등장했다.

현실의 여성과 상상 속 여성

여성에 대한 숭배와 사랑에서 창조력의 원천을 찾았던 초현실주의자
들은 과연 실제 현실의 여성이 맞닥뜨린 문제에는 관심이 있었을까? 초현
실주의의 중심지였던 프랑스에서는 여성의 참정권에 대한 지난한 투쟁이
있었지만, 초현실주의자들은 이에 별다른 관심을 보이지 않거나 반대의
입장을 취했다. 여성이 처한 현실적 문제보다 특정한 관념의 옷을 입힌 상
상 속의 여성상을 원하고 숭배했기 때문이다.

초현실주의자들의 예술적 이념과 실험은 미술의 지평을 확장시켜 새
로운 세계를 열었으나, 그 경향에 동조하고 활동을 함께했던 여성 작가들
은 그 과정에서 갈등에 봉착할 수밖에 없었다. 초현실주의 그룹에서 이론
적 지도자 역할을 했던 앙드레 브르통_{André Breton, 1896-1966}을 포함한 남성 예
술가들은 자신보다 한 세대 어렸던 여성 작가들의 작품에 찬탄하고 때로

는 연인이 되기도 했지만, 이념을 공유하고 지지하는 '동료'로서의 의식은 다소 부족했던 것 같다. 이 때문에 여성 초현실주의 화가들은 하나같이 자신들은 초현실주의 그룹의 일원으로 생각하지 않았다고 회고했다.

그중 특히 레오노르 피니Leonor Fini, 1907~1996는 "내가 처음으로 적의를 느꼈던 것은 브르통의 엄격주의 탓이었다. 더욱이 그는 여성의 자유를 부르짖고 있는 것처럼 보이면서, 거꾸로 그 본질을 이해하지는 않았다. 남자들을 해방하고자 하는 운동에 흔히 있는 일이지만…"이라고 말하면서 초현실주의의 남성 중심적 사고에 고개를 저었다. 피니는 앙드레 브르통이 여성에 대한 이중적 잣대를 가지고 있다고 비판하며, 순진무구한 아이 같은 여성에 대한 찬양이나 여신 같은 신비한 여성이라는 관념에 코웃음을 쳤다. 피니는 초현실주의자들의 모임에 초대되었을 때 주황색 추기경 의상을 입었는데, 가톨릭의 사제는 여성이 원천적으로 배제된 영역이었기 때문에 선택한 역전의 의상이었다. 피니는 옷 속에 아무것도 입지 않은 나체인 상태로 신성한 추기경의 옷을 입고 나타나 남성들이 중심이 되었던 초현실주의자들의 모임에서 신성을 모독하는 느낌을 즐겼다.

피니가 제시한 새로운 여성 이미지

초현실주의자들의 여성관에 동의하지 않았던 피니의 작품 속에는 어디서도 보지 못했던 놀라운 여성 이미지가 등장한다. 남성 화가와 남성 주문자 그리고 남성 관객이 염원하고 사랑했던 여성의 모습이 아니라, 두려

우면서도 관대하며 시간을 초월하는 여성의 이미지이다.

　〈세계의 종말〉에는 살았는지 죽었는지 알 수 없는 동물들이 떠다니는 호수 혹은 늪에 몸은 담근 한 여성이 등장한다. 하트형 얼굴에 고양이 같은 이목구비는 레오노르 피니 자신의 얼굴을 연상시킨다. 하늘마저 불길하게 먹구름과 핏빛으로 물들어 있는 이 광경 속에서, 시든 식물과 해골에 눈만 동그랗게 붙은 온전치 않은 동물이 에워싼 가운데 담담하고 차갑게 이 상황을 바라보고 있는 여인은, 반라의 상태이지만 쉽게 접근하기 어려운 강력한 기운이 느껴진다. 수면에 드리워진 그의 그림자는 또 다른 사람인 것처럼 기이하게 번쩍이는 눈빛으로 인해 더욱 섬뜩한 느낌을 풍긴다. 작품의 제목처럼 이 광경이 세계의 종말이라면 썩어가는 동식물의 한가운데에 서 있는 여성은 세계를 재탄생시키고 새로운 질서를 부여할 것 같은 지상의 여신처럼 보인다. 아름답고 신비해서 여신 같은 감흥을 준다는 것이 아니라, 세계를 장악하고 관장할 힘이 있어 보이기 때문에 신적인 존재로 보인다는 말이다.

　피니의 작품 곳곳에는 화가 자신을 연상시키는 이미지가 등장한다. 〈젊은 남성이 자는 것을 바라보는 지하의 신〉에서도 반인반수의 모습을 한

레오노르 피니, 〈세계의 종말〉, 1949
© Leonor Fini / ADAGP, Paris – SACK, Seoul, 2022

레오노르 피니, 〈젊은 남성이 자는 것을 바라보는 지하의 신〉, 1946
© Leonor Fini / ADAGP, Paris - SACK, Seoul, 2022

검은 인물의 얼굴이 앞서 보았던 피니의 얼굴과 일치한다. 스핑크스를 연
상시키는 검은 존재는 자세히 들여다보면 검은 깃털로 머리를 장식하고
푸른 벨벳으로 등을 덮었으며 머리와 목에 금 장신구를 두르고 아름다운
얼굴을 한 알쏭달쏭한 존재이다.

　스핑크스 형태의 여성이라는 점에서 19세기에 유행했던 팜므파탈이
단번에 연상될 수밖에 없다. 피니의 이 작품이 제작되기 50년 전만 하더
라도, 남성을 유혹하여 테스트에 통과하지 못하면 갈갈이 찢어버리는 무
서운 반인반수의 스핑크스 여성상이 때로는 매혹적으로 때로는 살벌하게
그려져 왔다. 이러한 팜므파탈로서의 스핑크스 이미지를 레오노르 피니가
몰랐을 리 없다. 그러나 피니는 스핑크스의 힘을 파괴적인 힘이 아니라 인
간 남성을 지키는 데 사용되는 힘으로 묘사한다. 이 작품 속에서 벌거벗은
남성의 전신은 기존의 미술사에서 줄곧 보아왔던 여성의 누드처럼 아름

레오노르 피니, 〈침실〉, 1941
© Leonor Fini / ADAGP, Paris – SACK, Seoul, 2022

답고 무방비 상태이다. 늘씬한 육체를 그대로 보여주며 성기 부분만을 실크 천으로 가리고 있는 매력적인 남성과 그 남성의 잠을 지켜보는 신적인 존재로서의 여성이라는 이미지의 역전은 피니의 작품을 관통하는 법칙이다.

〈침실〉이라는 작품에서도 남성은 몸을 관객에게 잘 드러내 보여주는 방향으로 뉘어져 있고 몸을 일으켜 그를 응시하는 자는 여성이다. 여성의 얼굴은 지속적으로 반복되었던 바로 그 얼굴, 피니의 자화상이다. 피니는 남성이 바라보고 여성은 남성의 시선을 받아온 과거 미술의 법칙을 정확하게 인지하고, 그 지점을 공격 포인트로 삼은 것으로 보인다.

과거의 그림 속에서 신화 속의 비너스나 디아나로, 성경 속의 수잔나이거나 밧세바로 묘사되는 여성들은 줄곧 남성 관객과 그림 속 남성들의 응시의 대상이 되어 왔다. 그들은 줄곧 무방비상태로 혹은 부끄러움을 느

끼면서 시선을 받아왔지만, 피니의 작품 속에서 시선의 권력은 역전된다. 몸의 굴곡을 최대한 보여주며 잠에 빠져 있는 남성과 그의 신체를 바라보는 여성의 존재는 여성 자신의 욕망에 대한 이야기이다. 시선의 욕망을 가진 여성과 그 응시의 대상이 되어주는 남성, 이러한 이미지의 도치倒置는 이미지의 역사에 새 장을 열었다.

2

'집사람'의
노동

우리가 모두 아는 그림으로부터 이야기를 시작해보자. 세계적으로 유명한 그림 장프랑수아 밀레Jean-François Millet, 1814-1875의 〈이삭 줍는 사람들〉에는 19세기 중반 가난한 농민들의 모습이 담겨 있다. 앞치마를 묶어 주머니를 만들고 허리를 굽혀 추수가 끝난 들판의 곡식 낱알을 줍는 이들은 한눈에 보아도 여성들이다. 이들이 집으로 들어가면 저녁 밥상을 차리는 '집사람'이 될 것이다. 예나 지금이나 계급적으로 직접적인 노동을 하지 않아도 절로 먹고 살 수 있는 사람이 아니라면 생계를 유지하는 '바깥일'은 남성과 여성이 함께하는 경우가 많았다. 흔히 가부장제 사회에서는 남성이 사회적 노동을 하고 아내는 집안일을 하도록 분업이 확실하게 유지되었던 것처럼 생각하지만, 노비의 아내도 일하는 여성 노비이고 농부의 아내는 일하는 여성 농부의 역할을 함께 했다. 물론 대장장이처럼 근력을 더 써야 하는 일은 남성이, 옷을 짓는 일이나 세탁부 같은 일은 여성이 주로 담당했지만,

장프랑수아 밀레, 〈이삭 줍는 사람들〉, 1857

이러한 일들이 모두 사회적 노동임을 부인하기는 어렵다.

'만약 남성이 옷 짓는 일을 했다면 그들이 만든 팬티도 루브르에 걸렸을 것이다'라는 게릴라 걸스의 말이 농담이 아닌 이유는, 여성의 노동이 거의 언제나 생계의 유지를 보조하는 소일거리로 여겨졌기 때문이다. 여성의 노동이 저평가받는 이유 중에는, '집안을 유지하는 일'과 '바깥일'을 동시에 하거나 집안에 머무르면서도 할 수 있는 일들을 찾아야 했기 때문에 남성들과 경쟁하며 사회적 노동을 수행하는 데 제약에 따랐던 탓도 있다. 미혼 시절 남성 화가들과 어깨를 나란히 했던 여성 화가가 결혼과 더불어 대외적 활동상이 미미해지거나 아예 이름이 사라져버리는 것도 마찬가지

이유에서였을 것이다.

우리나라에서 결혼한 남성이 제삼자에게 자신의 아내를 칭할 때 '집사람'이라고 부르고, 영어권에서 주부를 'housewife'라고 부르는 데에는 '집'이 여성의 영역이라는 관념을 포함하고 있다. 19세기 산업화 이후 가정주부는 남편이 벌어다 준 돈으로 소비하고 남성이 누리지 못하는 시간적 여유를 즐기는 팔자 좋은, 직업 아닌 직업으로 여겨져 왔다. 하지만 실상은 커리어와 직업 가운데서 하나를 선택할 수밖에 없었거나 가정을 떠받치기 위해 표면적으로 드러나지 않는 육아와 가사노동에 시달리는 경우가 다반사였다. 밥은 밥통이 해주고 청소는 청소기가, 빨래는 세탁기가 해주는 지금에 와서야 사회적 직업과 가사일이라는 이중 노동이 이전보다는 수월해졌지만, 그럼에도 왜 여전히 집안일이 여성의 것으로 여겨져야 하는가에 대한 의문은 여전히 남는다.

―――

대안적 전시공간의 시작

미술의 영역에서 '집'과 '여성'의 얽히고설킨 관계에 대한 질문을 본격적으로 시작한 것은 1970년대 페미니즘 미술이 봉화를 올리면서부터였다. 1972년 캘리포니아 예술대학의 젊은 강사였던 주디 시카고Judy Chicago, 1939~와 미리암 샤피로Miriam Schapiro, 1923~2015는 자신들이 가르치던 21명의 여성 대학생들과 더불어 〈여성의 집Womanhouse〉이라는 전시를 기획했다. 이 전시는 로스앤젤레스의 한 폐가를 빌려 학생들이 직접 집을 수리하고 그 안

〈여성의 집〉 전 카탈로그 표지, 1972

에 집과 관련된 여성의 경험을 표현하는 다양한 작품을 설치한 후 한 달 반 동안 일반 대중에게 공개하는 과정으로 진행되었다.

이러한 시도는 미술관이나 화랑 같은 전문 전시 공간을 이용하지 않고 일상의 공간을 전시장으로 만든 이른바 '대안적'인 전시의 형태를 만들어낸 최초의 사례로 평가되고 있다. 지금이야 '대안공간'이라는 타이틀을 가진 여러 전시장이 있지만, 하나의 프로젝트를 위해 장소를 빌려 전시하고 해체하는 형식은 당시로서는 대단히 신선하고 충격적이었다. 이 전시

샌드라 오겔, 〈린넨 클로짓〉, 1972

는 그 자체로 남성 미술가들이 독점하던 미술계에서, 기존과는 전혀 다른 장소에서 생경한 작품을 선보이는, 미술의 새로운 패러다임을 제시하는 것이기도 했다.

　　주디 시카고와 미리암 샤피로는 학생들과 더불어 곧 철거 예정인 폐가를 얻어 일단 집을 고치기로 결심했다. 이 집은 17개의 방과 정원으로 이루어진 대저택이었으며, 학생들이 '여성의 집'을 실현할만한 공간을 찾아다니다가 발견한 것이었다. 오랜 시간 방치되었던 집이었기에 전기와

수도를 연결하고 깨진 창문에 유리를 끼우고 난간이 없어 위험한 계단을 수리하고 벽을 칠하는 일부터 시작해야 했다. 이들은 남성의 도구로 여겨졌던 전동 드릴과 톱과 망치를 들고 집을 수리해가면서 짬짬이 전시를 위한 토론을 진행했는데 이 모든 과정에 두 달이 소요되었다.

전시에는 방안과 거실, 계단, 부엌, 정원 등 모든 공간을 이용했다. 그중에는 여럿이 공동으로 작업한 작품도 있었고, 전시 기간 동안 여러 퍼포먼스 작업도 병행되었다. 양식을 특정할 수 없는 많은 작품이 설치되었지만, 집의 철거와 더불어 대부분 사라졌다. 그러나 이후에도 오랫동안 여러 작품이 회자되었는데, 대표적인 작품이 샌드라 오겔Sandra Ogel의 〈린넨 클로짓〉이다.

〈린넨 클로짓〉은 집안의 수납장소를 작품의 설치 장소로 삼고 있다. 선반에는 차곡차곡 개어진 린넨 천이 정갈하게 얹혀 있고, 그 안에 여성 형태의 마네킹이 꼼짝달싹하지 못하게 가두어져 있다. 한쪽 다리를 겨우 밖으로 뻗고 한쪽 손으로 가고자 하는 방향을 가리키는 것 같지만 이미 선반과 일체가 되어버린 몸을 빼내기는 어려울 것 같다. 깨끗이 세탁되고 개어진 린넨 천들 사이에 가구의 부분처럼 붙박인 존재가 되어 버린 여성의 모습은 유령과도 같이 충격적이다.

여성의 노동은 보통 이렇게 일상을 유지하는 일이다. 〈여성의 집〉 전시와 비슷한 시기에 미얼 래더맨 유켈리스Mierle Laderman Ukeles, 1939–는 미술관 내에서 여성이 집의 안팎에서 하는 유지 노동을 재현하는 퍼포먼스를 행했다.

유켈리스는 뉴욕의 프랫 인스티튜트에서 미술을 전공하고 작가 활

미얼 래더맨 유켈리스, 〈청소―길―유지〉, 1973

동을 시작했지만 결혼 이후 세 자녀를 두었고 끝없는 가사일과 작가로서의 활동 사이에 지난한 갈등이 시작되었음을 직감했다. 하지만 그는 자신이 일상을 유지하기 위해 어쩔 수 없이 시간을 들이는 노동으로부터 작품의 테마를 발견했다. 유켈리스는 1973년 코네티컷의 하트포드에 있는 워즈워드 아테네움 미술관에서 미술관을 청소하는 퍼포먼스를 함으로써 작가이자 주부 역할을 동시에 하는 자신의 정체성에 대해 되묻는다. 그는 미술관 입구 계단에 물을 뿌려 정성 들여 닦고, 미술관 안으로 들어와서는 무릎을 꿇고 걸레로 바닥의 얼룩과 관객의 발자국을 지웠다. 여덟 시간 동안 미술관 내외부를 청소하는 퍼포먼스를 통해 유켈리스는 표면에 드러나지 않고 감추어진 노동에 대해, 주로 여성들이 도맡아 하는 쓸고 닦는 일에 대해 질문을 던졌다. 미술관을 유지하는 사람들은 누구인가, 집안을 유지하는 사람들은 누구인가? 그들의 노동은 우리 생활을 유지하는 데 필수적이지만 과연 그것이 정당한 대가와 평가를 받고 있는가?

3

훔쳐보지 마라,
있는 그대로를 보여주겠다

여성의 누드는 고대 그리스부터 19세기 중반에 이르기까지 늘상 그려져 왔지만, 다리의 사이에 있는 성기와 주변의 음모가 그려지는 것은 금기로 여겨져 왔다. 비너스상이건 요정이건 간에 누드의 주인공은 다리를 모으거나 꼬아서 그 사이가 보이지 않도록 자세를 취했다. 그에 더하여 외설의 함정에 빠지지 않도록 그 부분에 천을 걸치거나 손으로 가려 명확하게 보이지 않도록 교묘하게 가렸다.

신상이건 성경 이야기이건 굳이 여성의 누드를 그릴 소재를 찾아 에로틱하게 그려내면서도 정작 성기의 묘사가 생략되었던 가장 큰 이유는, 고급 예술의 범위에 안전하게 머물기 위해서였을 것이다. 대개 남성 고객의 주문에 의해 남성 화가들이 제작하는 많은 작품은 화가와 고객 모두의 품격이 손상되지 않는 선을 지켜왔다. 그러나 미술계에서 일종의 금기였던 여성 성기를 충격적인 방식으로 재현한 작품이 존재하기는 한다.

1866년에 사실주의를 표명했던 프랑스 화가 귀스타브 쿠르베Gustave Courbet, 1819–1877가 은밀하게 이를 그린 것이다.

금기를 뛰어넘은 위대한 작품?

"내가 천사를 그려야 한다면 천사를 내 눈앞에 보여달라"고 했던 쿠르베는 사실주의를 위해 기존 미술의 관습을 거부했다. 충격적이라 할 수 있는 〈세계의 기원〉 역시 아름다움의 이상 속에 감추어진 실제 여성을 그리려는 의도에서 제작된 작품이라고 해석될 수도 있다. 하지만 이 그림은 1866년에 그려졌음에도 1995년까지 100여 년이 넘도록 일부 소장가와 그들의 지인만이 조심스럽게 감상할 수 있었다. 처음 이 그림을 주문하고 소장했던 이는 프랑스에 머물던 전직 터키 외교관 칼릴 베이였다. 그러나 그가 파산하면서 소장하고 있던 작품은 경매로 처분되었고, 이후 이런저런 애호가의 손을 거쳤다. 이 그림을 마지막으로 소유했던 이는 시대의 사상가 자크 라캉Jacques Lacan, 1901–1981이었다. 라캉은 이 그림 위에 다른 그림을 덮어 은밀하게 간직했지만, 그의 사후 부인이 오르세미술관에 기증하면서 일반에 공개되었다.

〈세계의 기원〉이라는, 저속함과 선정성이 용서될 것 같은 이 그럴듯한 제목을 누가 붙였는지는 아직도 밝혀지지 않았다. 사실상 이 제목이 그림의 반을 만들어낸다고 해도 과언이 아닌데도 말이다. 여성의 성기를 그리는 일이 미술사의 오랜 금기였으며, 쿠르베가 그 선을 대담하게 넘었고, 세

귀스타브 쿠르베, 〈세계의 기원〉, 1866

기의 사상가가 이 작품을 비밀리에 소장하고 있었다는 사실은 언뜻 굉장하게 들린다. 하지만 시각을 조금만 바꿔보면 웃음이 날 만한 일이다. 사실이 그림은 잠자리에서 이불을 걷어 무방비로 벌어진 다리 사이에 있는 성기를 그린 것뿐이니 말이다. 심지어 이 과정에서 모델의 동의를 구했는지도 확실치 않다.

금기를 뛰어넘은 위대한 작품치고는, 요즘 많은 남성이 비밀리에 찍어 올린다는 여성의 나체 사진과 무엇이 다른지 고민하게 된다. 이 그림을 바라보는 관객의 태도도 마찬가지이다. 2013년 프랑스의 주간지《파리 마치Paris March》에서 이 하반신 그림의 얼굴 그림을 찾았다는 기사가 대서특필되었다. 한 골동품상에서 〈세계의 기원〉의 얼굴 부분을 따로 그린 작은 그림이 발견되었다는 것이다. 그러나 정작 오르세미술관에서는 이 기사를

반박하는 공식 기자회견이 열렸다. 물론 새로 발견되었다는 작품이 〈세계의 기원〉 주인공의 얼굴이었다면 이 작품의 의미를 새로이 해석해야 할 정도로 중대한 사건이기는 하다. 하지만 이 사건의 진행이 어쩐지 음란물 동영상의 실제 주인공을 찾은 듯한 흥분의 포인트를 가졌다고 하면 지나치게 악의적 해석일까?

왜 남성들은 반응하지 않았을까

자는 사람 몰래 이불을 걷어 그린 것 같은 느낌을 주는 쿠르베의 작품과는 정반대의 의미로, 여성 작가가 스스로 자신의 성기를 보여주는 퍼포먼스가 등장했다. 오스트리아 출신 여성 작가 발리 엑스포트Valie Export, 1940-는 1968년, 1969년에 뮌헨의 한 극장 앞에서 두 차례 〈성기 패닉〉이라는 제목의 퍼포먼스를 했다.

산발을 한 작가는 바지의 앞섶을 가위로 오려내 성기를 노출한 채, 맨발에 총을 들고 포르노가 상영 중인 극장 앞에서 걸어 다녔다. 관객들이 극장에서 보고자 했던 여성의 맨살은 결코 이런 모습이 아니었을 것이다. 남성적 에로티시즘의 시각으로 만들어진 포르노에서 보고자 했던 여성의 모습과는 정반대로, 엑스포트는 자신의 성기를 공격적으로 공개했다.

성기를 노출한 이 여성 작가에게 극장으로 들어가려던 남성 관객들이 희롱이라도 했을까? 그런 일 없이 퍼포먼스는 조용히 끝났다. 엑스포트가 손에 들고 있었던 총 때문이었을까, 산발을 하고 공격적인 표정을 짓고 있

발리 엑스포트, 〈성기 패닉〉, 1969
VALIE EXPORT, Aktionshose：Genitalpanik, 1969, Selbstinszenierung (c) VALIE EXPORT, Bildrecht Wien, 2022,
Foto: Peter Hassmann, Courtesy VALIE EXPORT

었기 때문이었을까. 근본적으로는, 발리 엑스포트의 성기 노출이 남성들의 에로틱한 환상에 전혀 들어맞지 않는 방식이었기 때문일 것이다. 그렇게도 보고 싶어 했던 것을 마음껏 보라고 눈앞에 갖다 들이대는 방식, 진짜 여성의 성기는 이렇게 생겼다고 여성이 말하는 방식 말이다.

금기를 탐험하다

주디 시카고 역시 1970년대 여성의 성기를 다양하게 탐구하면서 이를 작품의 소재로 삼았다. 그의 작품에는 금기된 표현이 난무했고 작품성에 대한 찬반양론도 팽팽했다. 미술 작품에 대한 기존의 잣대로는 무어라 평가를 할 수 없는 충격적인 시도들이었기 때문이다. 그중 시카고의 〈붉은 깃발〉은 눈을 의심할 만큼 놀라운 작품이다. 흑백의 화면 속에서 가운데 일부만 붉게 채색이 되어 있는 이 사진은 도대체 무엇을 촬영한 것일까. 이는 여성이 자신의 질에서 생리혈을 흡수한 탐폰을 꺼내는 모습이다. 탐폰은 피를 가득 머금어 축축해 보이는데, 주인공 여성은 용도를 다한 탐폰의 줄을 당겨 빼내는 중이다. 탐폰을 쓰는 여성이라면 바로 알아볼 수 있겠지만, 남성 관객들은 충격을 받을만한 장면이기도 하다.

여성의 성기를 묘사하는 것조차 금기였으므로, 여성의 생리가 미술의 주제가 되었던 일은 단 한 번도 없었다. 모든 여성이 한 달에 한 번씩 거쳐야 하는 생리는, 그만큼 당연하고 거추장스러운 일상의 한 부분이다. 생리하는 그 어떤 여성도 그 과정이 생리대 광고에서 말하는 '마법에 걸린 날'

주디 시카고, 〈붉은 깃발〉, 1971
© Judy Chicago / ARS, New York – SACK, Seoul, 2022

이라고 생각하지 않는다. 생리대 광고의 모델처럼 딱 달라붙는 흰 바지를
입고 나가 뛰어놀 신체적 컨디션이 아님은 말할 필요도 없다. 그것이 여성
의 경험이다.

시카고는 이 작품을 하던 시기에 '여성의 경험'을 표현하는 데 집중했
다. 미술의 언어로는 한 번도 제대로 이야기되지 못했던 여성만의 경험을
드러냄으로써 기존의 불균형을 해소하고, 여성성에 대한 논의를 수면 위
로 끌어올리기 위함이었다. 〈붉은 깃발〉은 여성의 일상적 경험을 그대로
드러낸 것뿐이지만, 이 장면이 눈을 의심케 할 만큼 충격적인 것은 무슨 이
유에서일까. 우리가 알지 못하는 사이에 익숙해져 있었던 여성에 대한 남
성의 시각을 뒤집어엎고 있기 때문이다.

이 작품에서 여성의 성기는 일상 그 자체를 보여주는 수단이지만, 보

는 시각에 따라 무시무시한 실체를 숨김없이 드러낸다고 생각할 수도 있다. 흐르는 피를 담아내기 위한 기구를 삽입하고 이를 다시 빼내는 장면은, 여성의 성기가 전면에 드러남에도 불구하고 전혀 에로틱하지 않다. 〈세계의 기원〉의 주인공이 누구인지를 그렇게도 궁금해하는 관객이라도 〈붉은 깃발〉의 주인공까지 궁금하지는 않을 것이다. 여성의 신체에 기대하는 이미지가 아니기 때문이다. 이렇게 여성이 말하는 여성의 실제적 경험, 여성이 보여주는 여성의 성기는 남성이 기대하는 것과 사뭇 다르다.

4

마땅한 질서에
의문을 제기하다

'미친년'이라는 단어를 처음 면전에서 들었던 건 2000년대 초중반 어느 기관에서 전시팀장으로 일하고 있을 때였다. 전시장의 구조 공사가 거의 마무리되어가던 중에, 작품들이 걸려야 할 합판의 두께가 너무 얇은 것 같아 살펴보니 본래의 설계서에서 명시된 규격과 달랐다. 목공을 마감하고 도색 작업이 시작되었던 터라 고민했지만, 아무래도 작품과 관객의 안전에 문제가 생길 수 있어 시공업체에 재공사를 해달라고 요청했다. 그렇게 하면 공임이 두 배로 들고 일정을 못 맞춘다는 시공업체의 실장과의 언쟁이 있었지만 '설계서대로' 재공사를 하기로 하고, 저녁 식사 후 다시 사무실로 들어오는 길이었다. 멀리서 술이 취한 시공업체 실장이 큰 소리로 말을 하면서 다가오고 있었다. 나는 그 말이 누구를 향해 하는 말인지, 무슨 상황인지도 몰랐지만 그는 "미친년"이라고 했고, 이 말은 아직도 내 인생에 강렬한 인상으로 남아 있다. 나중에 그는 내가 자신보다 나이가 많다는 것을

어떻게 알고는 "동안이시라 몰라보았다"며 나를 "누님"이라고 부르기 시작했다. 아마도 술로 벌인 실수를 눙치며 화기애애하게 마무리하고 싶었던 것 같다. 공사와 같은 남성이 주도하는 일에 대해 젊은 여성이 무슨 직함을 달고 이래라 저래라 하는 것이 아직 낯설었을 때였다.

체제에 종속되지 않는 여성들

그로부터 20년이 지나 다시 생각해본다. 미친년이란 무엇인가.

정신이 온전치 않은 동네 미친년들은 머리에 꽃을 꽂고 다녔다고 한다. 몸은 다 컸지만 동네 어린아이들과 어울려 다니며 놀려도 놀림을 받는 줄 모르고 신나게 뛰어다니는 여자들이 있었다. 동네 바보형과 쌍벽을 이루며 어느 마을에나 있었다는 그들은 조신하지 않게 돌아다녀도 '미친년이니까'로 이해되었다. 이러한 '미친년'의 뉘앙스, 통제 범위 밖을 벗어나 자기 멋대로 돌아다니는 여자들, 기존 질서에 종속되지 않고 고정되지 않으며 자유로이 돌아다니는 여자들이라는 뉘앙스에서, 사진을 매체로 다루는 작가 박영숙은 어떤 반짝임을 보았다. 1999년에 시작된 박영숙의 '미친년 프로젝트'는 '미친년'이라는 용어가 가진 무한한 가능성에 주목했다.

박영숙의 '미친년 프로젝트'는 작가의 지인들을 모델로 연출한 사진 연작이다. 초기의 이 프로젝트에서 특징적으로 보이는 것은, 이 익명의 여성(작가의 특정 지인이지만 관객에게는 익명의 인물일 수밖에 없는)을 둘러싼 소품들이다. 자기 자식인 양 품어 끌어안은 베개와 낡은 구두, 옷을 다 여미지

박영숙, 〈미친년들〉, '미친년 프로젝트' 중, 1999

도 않은 채 생각에 빠진 여성의 손에 들린 담배의 연기, 춤이라도 출 것 같은 모습으로 흥겹게 웃으며 들어 올린 가위와 비단 천 등. 이 가운데 단연 돋보였던 것은 뒹굴며 놀고 있는 아이와 그 주변에 마구 흩어져 있던 각종 일상의 사물들이다.

쓰레받기, 부탄가스, 칼, 먹다 남은 와인, 케첩과 반찬통, 뒤집어진 고무장갑, 빨지 않은 아이의 내복, 걸레, 재떨이, 칼 등이 굴러다니는 바닥에 누워 인형을 들고 노는 아이와, 아이의 발을 어루만지며 다리를 꼬고 앉아 세상 멀쩡한 표정으로 관객을 응시하는 여성. 살림하고 아이를 키우는 일이야말로 여성의 타고난 의무라고 여기는 이들의 눈에 이 여성은 분명 '미친년'으로 보일 것이다. 작품을 보는 순간, '아니 술병과 재떨이가 굴러다니는 이 엉망진창의 바닥에 아이를 굴리다니 저런 미친년이 다 있나', 하는 노여운 목소리가 어디선가 들려올 것만 같다. 각 잡힌 외출용 원피스를 차려입고 이 엉망진창 속에서도 정신을 똑바로 차리고 있는 것 같은 이 여성은 이름을 대면 알 만한, 지금은 우리나라 미술계뿐 아니라 세계적으로도 명성이 있는 유명 작가이다.

자신의 커리어를 쌓아 나가면서 육아도 하는 여성이라면 이 작품이 무엇을 말하는지 단숨에 이해가 될 것이다. 하루만 손을 놓아도 어지러워지는 집안 살림과 24시간 보살핌이 필요한 아이를 짊어진 여성의 사회활동은 설령 미치지 않았어도 미칠 것 같은 상황의 연속이다. 시간을 쪼개야 하는 만큼 어떤 일도 원하는 만큼 100퍼센트를 이룰 수 없고, 주변 사람들에게 구걸하듯 양해를 구해야 하는 경우도 다반사이며, 그렇게 살아도 이기적이라는 혹평을 피할 수 없다. 이 작품은 그러한 삶의 이야기를 던지고

있다. 대개의 남성이 별로 고민하지 않지만 대개의 여성이 직면할 수밖에 없는 삶의 방식에 대해, 그저 살아나가는 것만으로도 '미친년'의 대열에 세워지는 시스템에 대해 박영숙은 질문을 던지고 또 던진다.

왜 시리즈가 아니고 프로젝트인가

박영숙 작가를 처음 만나 "미친년 시리즈를 잘 보았다"고 말했을 때 그는 "미친년 시리즈가 아니라 미친년 프로젝트"라고 정정해주었다. 과연 시리즈와 프로젝트는 상당히 다른 의미가 있다. 박영숙의 이 작품들은 단순한 연작의 개념이기보다는 '미친년'의 테마를 적극적으로 발굴하는 일련의 실행적 프로젝트로 이루어져 있기 때문이다. 그는 여성의 억눌린 섹슈얼리티에 관해, 자아와 삶의 분열에 관해, 역사적 여성 인물들의 재평가에 관해 여러 프로젝트를 진행해왔다. 그중에는 앞서 언급했던 작품처럼 직설적인 메시지를 담은 작품들도 있지만 상당히 유쾌하고 흥겨운 방식으로 풀어낸 작품도 있다.

〈꽃이 그를 흔든다〉는 '미친년 프로젝트' 가운데 꽃과 여성이라는 소재에 집중해 제작된 작품 중 하나이다. 복사꽃이 활짝 핀 나무 아래, 분홍 머플러를 두른 중년의 여성이 담장 너머 먼 곳으로 시선을 던지고 있다. 한 손은 허리춤에, 다른 손은 담장 위에 얹고, 까치발을 디디고 고개를 길게 빼 저 너머에 무엇이 있는지를 훌쩍 넘겨보는 눈빛에는 호기심이 반짝인다. 담장을 넘어서는 이러한 시선이야말로 가부장적인 의미에서 '미친년'

박영숙, 〈꽃이 그를 흔든다〉, '미친년 프로젝트' 중, 2005

의 특성 중 하나가 아닐까.

미술의 역사 속에서 여성은 호기심 어린 시선의 대상이 되어 왔다. 때로는 타인의 시선을 의식해 '정숙하게' 몸을 가리고, 때로는 무방비로 노출된 채, 때로는 거울 속의 자기 모습에 푹 빠진 모습으로, 미술 작품 속 여성들은 당연히 시선을 받아내는 대상의 역할을 해왔다. 작품 속의 여성 인물이 관객과 눈을 맞추더라도 그것은 자신을 감상하게 될 남성 관객을 전제한 것이었다. 대개는 나른하게, 미묘한 웃음을 띠기도 하고 유혹적인 자세를 취하기도 했다. 그런 맥락에서 박영숙의 '미친년 프로젝트' 속 인물들은 얌전히 앉아 만만하게 감상의 대상이 되어주는 여성들이 아니다. 자신의

호기심에 따라 대상을 바라보고, 욕망을 드러내고, 주관을 가지고 행동하고, 때로는 사회적 비난의 경계선을 뛰어넘는 여성 인물들이 박영숙의 작품 속에는 넘쳐난다.

그리하여 다시 한번 생각해보게 된다. 미친년이란 무엇인가.

잘못 건드렸다가는 귀찮은 일을 당하게 될 것만 같은 여성들, 폐쇄적이고 관료화된 세계에 문제를 제기하고, 마땅히 따라야 하는 질서에 의문을 품고, 자기 의견을 기필코 관철시키고, 세계의 비밀에 호기심을 갖는 여성들, 그러한 여성들이 '미친년'이 아닐까. 적어도 박영숙의 작품에서는 말이다.

5

치열하게
될 대로 되기

신의 대리인이자 그 자신이 하느님인 예수와 열두 명이나 되는 제자들이 모두 남성으로 이루어져 있는 레오나르도 다 빈치Leonardo da Vinci, 1452-1519의 〈최후의 만찬〉 패러디 작업은 페미니즘 미술계의 단골 주제였다. 많은 여성 미술가가 이 구도를 차용해 여성 미술인으로만 이루어진, 혹은 역사에 남겨진 여성들을 오마주하는 작품을 제작했다. 일자로 긴 테이블에 남성만이 앉아 있는 광경은 여성 작가들에 의해 여성들을 초대하는 모습으로 변주되어 왔다. 만찬에 다시 초대된 여성들은 역사 속에 남은 유명한 여성이거나, 여성 예술가였다.

정정엽, 〈최초의 만찬 2〉, 2019

레오나르도 다 빈치, 〈최후의 만찬〉, 1490

———

여성들이 모인 최초의 만찬

정정엽의 〈최초의 만찬 2〉는 가장 최근에 제작된 〈최후의 만찬〉에 대한 패러디 작품이다. 나는 정정엽의 이 작품이 다 빈치의 〈최후의 만찬〉을 패러디한 여러 역사적인 작품 가운데 역설적인 의미를 가장 잘 살린 작품이라고 생각한다.

"먹어라, 이것이 내 살이다. 마셔라, 이것이 내 피이다"하는 예수의 말과 함께 일종의 제의ritual에 참석한 열두 제자는, 마지막이라는 선언적 시간의 한계에 대한 불안을 감출 수 없는, 어쩌면 뭘 먹어도 먹는 것 같지 않을 것 같은, 혼란에 빠진 모습이다. 예수가 자신의 죽음을 예고하는 만찬의 자리였으니 당연한 일이다. 하지만 정정엽의 〈최초의 만찬 2〉에 초대받은 이들은 각자 자신의 자리에서 마냥 즐겁고 유쾌해 보인다.

예수의 자리에는 한 사람이 아닌 두 사람, 2017년 일본 미투#me too 운동의 시발점이 되었던 이토 시오리와 2018년 우리나라 미투 운동에 불을 지폈던 서지현 검사의 포옹이 자리 잡았고, 어디서 본 것 같기도 한 사람들과 처음 본 사람들이 한 테이블에 앉거나 서서, 서로를 바라보거나 각자의 일에 빠져 있다. 흰 한복을 입은 이는 우리나라 최초의 여성 근대화가 나혜석인데, 원래 사진에는 없었던 미소를 머금고 있고, 고릴라 가면을 쓴 게릴라 걸스는 그 가면조차 웃고 있다. 이 테이블에서 유일하게 웃지 못하는 사람은 흰 털목도리와 모자를 씌운 위안부 소녀상이다. 그림 오른쪽 끝에는 손에 브이자를 그리며 막 그림 밖으로 뛰어나갈 것 같은 사람도 있고 박수를 치며 다른 이의 말에 맞장구를 치는 이도 있다.

각자 자신의 자리에서 지난 시대를 살아왔던, 혹은 현재를 살아가고 있는 이들을 한 자리에 불러 모은 기준은 순전히 정정엽 작가의 자의적인 선택이지만, 이렇게 자리를 만들고 보니 이들이 서로 나누며 만들어내는 사연은 정말 엄청난 이야기들이 될 것 같다. 게다가 정정엽의 〈최초의 만찬〉은 아직 끝나지 않았다. 서로 만나면 좋았을 것 같은, 시대와 지역이 다르거나 역할이 달랐던 여성들을 초대하는 만찬은 연작의 형식으로 계속되고 있다.

처음에는 이 그림의 크기 때문에 깜짝 놀랐다. 가로가 1미터에 세로가 50센티미터 정도 되는 이 그림은, 다 빈치의 〈최후의 만찬〉이 9미터 정도 길이에 이르는 장대하고 압도적인 그림인 데 비해 놀라울 정도로 작다. 정정엽이 원래 작은 크기를 선호하는 작가인가 하면 전혀 그렇지 않다. 그는 콩 알갱이, 팥 알갱이 같은 것들을 소재로 하여 어마어마한 대작들을 만들어내기도 했기 때문이다. 작품의 압도적인 크기가 미술 작품의 감상에서 얼마나 중요한 요소인지 그는 잘 알고 있다. 하지만 "불러, 다 불러"하고 모든 여성을 다 불러 먹이는 활수 좋은 이 만찬은 한 번으로 끝날 것이 아니기 때문에 기념비적이거나 웅장할 필요가 없다고 생각했던 것 같다. 혹은 거대한 기념비성과 뛰어넘을 수 없는 위계 같은 기존의 질서를 가볍고 기민하게 뛰어넘을 수 있는 형식으로 작은 크기를 선택했을 수도 있다.

세계 내 생명에 대한 무한한 친밀감

민중미술 경향으로부터 작품을 시작한 정정엽은 처음에 비개성적이고 설명적인 특정 양식에 대한 쏠림이 있었다. 정정엽 초기 작품은 계급성을 드러내는 주제와 누구나 쉽게 알아볼 수 있는 형상 회화를 주로 다루고 있다. 그도 그럴 것이 처음 그가 설정한 관객은 미술관이나 갤러리에서 고요하게 그림을 감상하는 관객이 아니라 예술에 대한 식견 따위 갖출 시간도 없이 노동의 현장에 투입되어 고되게 살아가는 이들이었기 때문이었다. 하지만 그는 어느 시점에 이르러 미술의 '양식'에 대한 심각한 회의에 빠졌던 것 같다. 그림을 그리는 시간이 작가인 자신의 삶에 어떤 의미인지, 그 결과로서의 작품이 보는 이들에게 무엇을 남기는지, 그리고 작품이 한 번의 지나침으로 끝나지 않고 지속적으로 의미를 증폭시킬 수 있을지에 대한 고민이 있지 않았을까 싶다.

어느 순간 그는 특정한 '양식'의 개념을 버리고 한 시절 자신을 사로잡는 방식에 충실하기 위해 한 사람의 그림일까 싶을 정도로 다양한 양식을 구사한다. 엄밀한 의미에서 '재현'의 범주를 떠난 적은 없으나 그것이 꼭 재현이라고 말하기도 어려운 경지에 이르기도 하고, 글과 그림이 섞이기도 하며, 캔버스를 빠져나온 설치작품이 되었다가 퍼포먼스도 되었다가 다시 공들인 재현의 그림이 되기도 한다. 정정엽 자신의 말을 빌리자면 "치열하게 될 대로 되기"의 연속이었던 것 같다. "치열하게 될 대로 되기"는 정정엽이 자신의 인생 앞에서 되뇐 말이다.

이를테면 2012년부터 2013년까지 그려진 〈축제 7〉는 온갖 색상의 콩

정정엽, 〈축제 7〉, 2012~2013

알과 팥알이 쏟아져 뒤섞인 모양을 그린 것이다. 미술 양식의 문법에 익숙한 이들의 눈에는 물감을 캔버스에 흩뿌린 잭슨 폴록Jackson Pollock, 1912-1956의 작품이 연상되기도 하고, 거대한 붓을 가지고 캔버스에 돌진하여 격하게 부딪치는 흔적을 남긴 볼스Wols의 작품이 떠오르기도 한다. 하지만 이 작품은 한 알 한 알 정성 들여 그린 콩알과 팥알이 모여 만든 화면이다. 사실은 생명인 것들, 심어서 싹을 틔우기도 하고 우리가 먹기도 할 것들, 하지만 손에 한 줌 잡아 자세히 들여다보면 그렇게 한 알 한 알 이쁘고 기특하게 생긴 것들, 정정엽은 한동안 팥알과 콩알을 그려 화면을 채웠다. 붓질한 번이면 될 것을, 하이퍼 리얼리즘 작품처럼 사람들의 눈을 속일 목적도 아니면서, 그는 콩이나 팥, 양파나 고들빼기나 싹이 난 감자, 나방이나 이름을 알 수 없는 벌레들, 살겠다고 태어난 것들을 정성 들여 그리기 시작했다.

나는 이분법적 해석을 경계하는 편이다. '살림은 살린다는 뜻이니 여성의 일은 사람을 살리는 일이며, 남성의 윤리가 정의의 윤리라면 여성의 윤리는 공동체와 생태의 윤리'라는 식으로 남성과 여성의 영역을 분명하게 구분하는 해석은 의심스럽다. 온 인류가 직면한 자연과 사회의 제 문제에 이제는 여성적 보살핌의 윤리가 필요한 때라는 관점이 역사적인 맥락에서 어느 정도 공감이 되면서도, 남성적인 것의 대안이 여성적인 것이라는 말에는 완전히 찬동하기 어렵다. 이러한 의구심에도 불구하고, 다시 말해 여성적이거나 남성적이라는 표식을 붙이는 데 거리낌을 느끼면서도, 정정엽이라는 특정 여성 화가의 작품에서 나는 인간이 가질 수 있는 그리고 미술 작품이 표현할 수 있는 가장 넓은 세계관을 본다. 사람을 포함한

정정엽, 〈흙이 되는 자화상〉, 2011

세계 속의 모든 생명에 대한 무한한 친밀감과 연민, 모든 것이 태어남과 죽음 사이의 고단한 과정 안에 있다는 통찰이 그의 작품에는 깃들어 있다.

2011년 작품 〈흙이 되는 자화상〉은 제목 그대로, 즐겁기도 했고 고단하기도 했던 삶을 마치고 마침내 흙으로 돌아가는 자신의 모습을 그린 화가의 자화상이다. 자신의 초상화를 죽은 뒤 흙에 묻힌 모습으로 그리다니 참으로 당황스러운 작품이 아닐 수 없다. 감긴 눈과 벌어진 입, 한쪽으로 약간 찌그러진 얼굴, 얼굴 위의 마른 식물과 깃털 그리고 부장품일지도 모르는 팥 알갱이 무더기가 붉은 화면 아래에 숨겨져 있다. 이것이 인간과 자연의 마지막 교감이다. 남성이 문명의 상징이니 여성이 자연의 상징이니를 떠나, 여성이고 남성이고 제3의 성별이고 간에 이것이 살아 있는 모든

존재의 귀결이 될 것이다. 이토록 편안한 휴식이 도래할 것이며, 그것은 내일이 될지, 10년 후가 될지, 50년 후가 될지 알 수 없다. 하지만 그렇게 먼일은 아닐 것이다. 그러니 우리 여성은, 남성은, 모든 인간은 어떻게 살아야 할 것인가. 이것은 인간의 문제이다.

──────────── 감사의 말 ────────────

이 책은 미술의 역사뿐 아니라 세상만사에 불편한 시선을 가진 자의 기록
이다. 고전이 된 작품들을 놓고 여성의 입장에서는 이렇게 읽힐 수밖에 없
다고 후벼 파고, 동시대 또 다른 작가들의 작품에서 해답을 찾고자 했다.
이것이 이분법적 편 가르기라고 여기는 독자가 많지 않기를, 인간으로서
다른 경험을 가진 성별은 이렇게 다른 시각을 가질 수도 있다고 흥미롭게
여겨주었으면 한다.

처음에 이 책을 제안해주었던 이는 박성연 편집자였다. 이화여대에
서 〈여성과 예술〉이라는 과목을 오래 강의했었는데, 출판사 내에 그 강의
를 들은 편집자가 있었고, 회의에서 그 내용이 거론되었다고 한다. 전문적
인 논문이나 미술계를 대상으로 하는 글을 써 왔던 터라 누군지도 모르는
독자들을 대상으로 하는 글을 쓰는 것은 자신 없다는 나에게 용기를 주고

방향을 잡는 데 큰 역할을 해 준 박성연 편집자에게 먼저 감사를 드리고 싶다.

그리고 실제로 이 책을 잡고 정성껏 다듬어 준 김윤아 편집자에게도 진심으로 감사의 말을 전하고 싶다. 김윤아 편집자가 책을 탄탄하게 만드는 추가 분량을 제안하고, 끝까지 한 글자 한 글자의 의미를 찬찬히 짚어 수정해 주었기에 수월한 마무리가 가능했다. 또한 저작권을 해결해야 하는 현대 미술 작품들이 다수 있었는데, 이 또한 출판사측에서 시간과 비용을 들여 제대로 출간할 수 있게 되었고, 이 부분 역시 김윤아 편집자의 고된 노력에 감사하지 않을 수 없다.

또한 이 글이 완성되는 데 있어서는 소설가이며 기자인 김정애 선생님의 독려와 일간지 지면의 배려가 결정적인 추동력이었음을 밝히고 싶다. 일주일에 한 번씩 전면으로 게재되는 각 꼭지의 마감은 직장생활을 하는 입장에서는 다소 버거운 일이었지만, 그게 아니고서는 이제나 저제나 하고 있었을 것이기 때문이다. 김정애 선생님은 글을 쓰는 데 일상적 꾸준함이 함께 해야 한다는 것을 알려준 고마운 선배 작가이다.

또한 박영숙 선생님과 정정엽 선생님이 도판을 자유롭게 사용할 수 있도록 너그러이 배려해준 것에 대해서도 이 자리를 빌려 감사를 드린다. 현재 병상에 계신 박영숙 선생님이 쾌차하시어 이 책을 읽어주시기를, 그리고 정정엽 선생님께는 언제나 그렇듯 너그럽고도 날카로운 시선으로 이 책을 평가해주시기를 바란다. 그리고 두 분과 더불어, 〈부드러운 권력〉전을 함께 했던 작가 선생님들과 함께, 어디서든 그들의 전시가 열릴 때마다 예의 그 전국구 잔치가 다시 열리기를 바란다.

딸과 아들을 차별 없이 깊은 사랑으로 길러주셨던 부모님께 감사를 드리기에는 이 지면이 작다. 또한 일하느라 바쁘기만 했던 엄마를 속 깊게 이해해주는, 그리고 이 글을 가장 먼저 읽어주었던 딸 민이에게 고마움을 전하기에도 이 지면은 작다.

다만 이 책이 나의 딸과 딸의 친구들, 세상의 모든 딸과 아들들이 유쾌하고 재미있게 미술을 접할 계기가 되기를 바란다. 그리고 세상을 바라보는 '불편한 시선'이 미래를 더 나은 곳으로 만들기를, 그리고 딸과 딸의 친구들이 맞이할 세상은 이 책에 기술된 것보다 더 나은 곳이 되기를 기원한다.

2022. 5. 31.

이윤희

수록 작품

기타 자료

불편한 시선

초판 1쇄 인쇄 2022년 7월 4일
초판 1쇄 발행 2022년 7월 13일

지은이 이윤희 **펴낸이** 김종길 **펴낸 곳** 글담출판사 **브랜드** 아날로그

기획편집 이은지·이경숙·김보라·김윤아 **영업** 김상윤
디자인 박윤희 **마케팅** 정미신·김민지 **관리** 한미정

출판등록 1998년 12월 30일 제2013-000314호
주소 (04029) 서울시 마포구 월드컵로 8길 41(서교동)
전화 (02) 998-7030 **팩스** (02) 998-7924
페이스북 www.facebook.com/geuldam4u **인스타그램** geuldam
블로그 http://blog.naver.com/geuldam4u

ISBN 979-11-87147-97-8 (03600)
* 책값은 뒤표지에 있습니다.
* 잘못된 책은 구입하신 곳에서 바꾸어 드립니다.

만든 사람들 ────────
책임편집 김윤아 **디자인** 박윤희

글담출판에서는 참신한 발상, 따뜻한 시선을 가진 원고를 기다리고 있습니다.
원고는 글담출판 이메일을 이용해 보내주세요. 여러분의 소중한 경험과 지식을 나누세요.
이메일 geuldam4u@naver.com